美の表現者たち

―現代の日展―

公益社団法人 日展

はじめに

このたび、過去約十年間にわたって日展作家のアトリエで行ったインタビューをまとめた書籍を出させていただくことになりました。

いわゆる日展の作品の面白さというのは、深いものがあります。それは、あらゆるジャンルの方々にお応えできるだけの幅広い発信力です。これはとても魅力的なことと思います。例えば、茶の湯が好きな方にはそれに合う工芸美術や日本画や書の作品があります。洋画や彫刻の世界も幅広く、テーマも多岐にわたります。

日展作家の作品は、日本画、洋画、彫刻、工芸美術、書の五部門にわたり、多くの方々に応えられるだけの力をもった作品の集合体です。

昭和、平成、令和へと、その時代時代を真摯に生きて、時代を作ってきた作家たちが語ります。各専門分野の作家が、どのような考えでどのように作家としての歩みを進めてきたのか。この本の中で感じていただき、ご理解いただけるものと思います。そうして、日展会場の中では、ご自分にピッタリ合う作品に出会っていただけると信じております。

大きな舞台を築き上げてきた作家たちから、そこで演じてくださる次の時代の若い作家たちへの期待を込めた本でもあります。

ぜひご一読いただき、次は、皆様と日展会場で作品を通してお会いできることを楽しみにいたしております。

公益社団法人 日展　理事長　宮田亮平

美の表現者たち
―現代の日展―

日展の五科

百十余年の長きにわたる歴史を刻んできた日展。その原点は明治四十年の第一回文部省美術展覧会（略して文展）に遡ります。この「文展」を礎とし、以来、時代の流れに沿って「帝展」「新文展」「日展」と名称を変えつつ、日本の美術界を常にリードしてきました。

最初は日本画と西洋画、彫刻の三部制で始まりましたが、昭和二年の第八回帝展から美術工芸分野を加え、昭和二十三年の第四回日展からは書が参加して、文字通りの総合美術展として、今日に至るまで、世界でも類をみない総合的な公募展として周知されています。

第一科 日本画

日本の伝統的な様式を汲んだ絵画で、絹や和紙に天然の鉱物を使った岩絵の具で描かれます。

第二科 洋画

キャンバス（布）に油絵の具で描く油彩画のほか、水彩画や版画があります。

第三科 彫刻

石材、木材、粘土、金属といった伝統的な素材に加え、プラスチック（FRP等）やその他の多様な素材で、彫ったり、刻んだり、鋳造したりして制作されます。

第四科 工芸美術

実用品に美しさや装飾性を加えて作られた作品で、陶磁器、漆、染織、彫金、鍛金、革、ガラス、七宝、人形、木工、竹、紙など様々な分野があります。

第五科 書

筆（毛筆）を使って文字を書く芸術です。漢字、かな文字、調和体、石などに文字を彫り押印する「篆刻」があります。

＊本書はこの五科に沿って、四十四名のインタビューを綴ります。

美の表現者たち

―現代の日展―

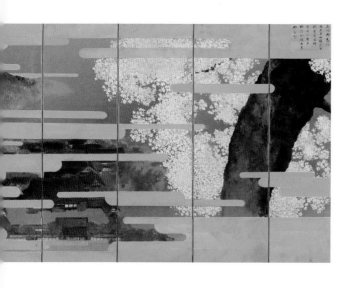

土屋禮一
——日本画家——

土屋禮一（つちやれいいち）
1946年、岐阜県生まれ。加藤東一に
師事。1967年、武蔵野美術大学実技
専修科日本画卒業。同年、第10回日展初
入選。1969年、改組第1回日展「水
たまり」により特選・白寿賞受賞。
1976年、第8回日展「暮れて行く」
により特選受賞。1985年、第17回日
展「隠岐」により日展会員賞受賞。
2005年、第37回日展「椿樹」により
文部科学大臣賞受賞。2007年、第38
回日展出品作「軍鶏」により日本芸術院
賞受賞。
現在、日展副理事長、日本芸術院会員、
金沢美術工芸大学名誉教授、名古屋芸術
大学特別客員教授。

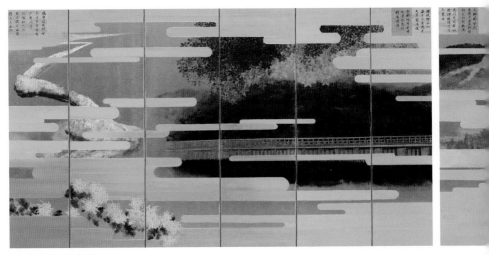

「主基地方風俗歌屏風」
2019 年　六曲一双　紙本着色　各縦 240.0 ×横 410.0　宮内庁用度課

東京・多摩地区の中心にある国分寺市、玉川上水のそばの緑の小道を抜けて、静かな住宅街を行くと、奥まった一画、趣のある表札の奥に土屋禮一さんのご自宅がある。十八歳で岐阜県大垣市から東京の武蔵野美術大学へ進まれて以来、ずっと多摩地区にお住まいで、現在の地は四十年近くになるという。書、写真、グッズ、オブジェ、思い出の品々に囲まれたアトリエで、珠玉のお話を伺った。

大嘗祭の屏風絵を描いて

近年の大きな仕事は、なんといっても二〇一九年、大嘗祭のために六曲一双の屏風絵を宮内庁に納めたことである。大嘗祭は新天皇が即位後初めて国の安寧や五穀豊穣を祈る最も重要とされる宮中祭祀で、二〇一九年十一月十四日夕方から十五日未明にかけて「悠紀殿供饌の儀」と「主基殿供饌の儀」が行われ、そちらに作品が展示された。悠紀は現在の東日本を、主基は西日本を指している。主基地方、西日本は田渕俊夫さんである。平成のときは、東山魁夷さんと髙山辰雄さんが東と西を描いた。

アトリエには、何も描かれていない二枚の金屏風が立てかけられていた。この二枚は予備で用意されていたという。まだ当時の余韻が残っていた。

制作は五月からで、京都の四季をテーマに九月いっぱいで仕上げることとなった。最初の一カ月は東京と京都を行ったり来たりでスケッチと取材をした。右隻が春の醍醐寺の桜、夏の大文字焼き、背景には俯瞰の京都御所を、左隻には、秋の嵐山・渡月橋の紅葉、冬の天橋立の雪景、手前に京都府の草花「嵯峨菊」を描くと決めた。

「ムサビの一年生の時、奥村土牛先生にも教わっていて、先生の醍醐寺の桜の名作を一度見てみたいと、卒業後、スケッチに行きました。寺院三宝院の庭には三本の大きな桜があり、その中で小ぶりの比較的静かな桜が先生の桜だとわかり、僕は一番大樹の桜をスケッチしました。兄弟桜をいつか描いてみたいと思っていたからです。今回、『春はあの桜を』と直感しました。桜を大きく描き、後ろには、日本人が誇りとすべき京都御所を、その向こうには自然と大文字焼きが浮かびました」

左隻は秋、冬である。「大和絵の伝統である、すやり霞の間を京都タワーが突き抜ける構図が浮かび、下図で進めていましたが、タワーが個人の所有物とわかり、諦めました。京都には海があり、日本三景の一つである、天橋立を雪の景色として描くことにしました」

手前に描いた嵯峨菊には土屋さんの思い入れがある。それは、俵屋宗達が、ハンセン病に倒れた書家角倉素庵の鎮魂のために「風神雷神図屏風」を描いたというエピソード。「これは絵描きにとってたまらない話で嵯峨の素庵のお墓を訪ねたい、嵯峨を絵に描きたい、と思っていたのです」。こうした物語が根底にあり、京都府の草花である嵯峨菊を添えた。いろいろ緊張の三カ月間、日本画家として大変な勉強をされたという。

「日本画の天然の絵の具には毒があり、それが保存力に繋がり、自らが強い生命力を持っています。我々の画材は色である前に多くの性格を有しており、人間関係のようにその色の性格をより正しく知ることが大切です。日本画には『受援力』という言葉があります。助けられ上手ということです。金地画面に助けられ、すやり霞に助けられ、経験に、年齢にそして画面の大きさに助けられるということです。え てして欺瞞になりやすい個性とか、狭い自己主張に陥ることなく、絵の具そのものの生命に出会うことだという教えです」

絵描きであった父親との高校時代の別れと出会い

　土屋さんは一九四六年、大垣市養老町で、日本画家の土屋輝雄氏の長男として生まれた。

「父は十四歳の時に雪道で転んで、カリエスという、骨に結核菌がはいる病気になり二十年間闘病生活を強いられました。一日二回膿を抜くという過酷な毎日でしたが、絵が好きで『トンボの翅など細かいところを集中して描く、集中することで痛みが少しずつ遠のいた』と日記に遺しています。二十年も病院にいたから、子どものようにきれいな心で、我儘とは我のままから来ているそうですが、魅力的な我儘で実に自由な人でした。父は片足が使えず退院してきても家のなかでは匍匐前進するような身体の不自由さのため、むしろ心の自由に早くから出会えたのだと思います。スケッチに行くにも母がいつも松葉杖代わりについて行く、母が行けば私もついて行かざるをえないわけで、いつも絵描きの父が行くところ家族一緒という家でした。父は自分が自由に絵の勉強が出来なかったものですから、私をなんとか自分の跡を継いで絵描きにと、自分の想いを託したかったのでしょう。小学校に入った時から一日一枚絵を描かないと寝かさない、遊びにも行かせないという特別な父でした。子供の頃は絵を描くのが好きなはずが、無理矢理ですから、それがいやでね。でもこの事だけは実に怖い父で、亡くなるまで九年間毎日続けさせられました。父は公募展に出品しましたが、落選通知が来ると暫く家の中が暗くなるのです。正直に全部出てしまう父でしたから。食事をしていてもそんな時は旨くないんですよ。絵描きの大変さを見て育ったわけで、私の中では絵描きにだけはなりたくないという想いも一方で育っていました。父が長生きだったら、絵を描いていなかったでしょう。ですが、父を早く亡くした私は、だんだん父が

わかるというか、絵しかない、そして生きることと絵を描く事が一緒だった父の生き方みたいなものを、きっと小さい時から、何か感じ取っていたんですね。そんな両面を引きずって美術大学に入りました。

日本中から絵が好きで、絵を描きたい連中ばかりが集まってきているわけです。会うといつも絵の話、新鮮に響く絵の話にどんどん引き込まれて行きました。環境が変わった事も大きく、今まで眠っていた身体の一部が急に起き出したかのようで、目の前の自然までが、生き生きと輝いているように感じたものです」

若い人に伝えたいこと。リルケとの出会い

そうした頃、出会った本に『若き詩人への手紙』がある。詩を勉強している若い詩人の卵が先輩リルケに自分の詩を送り、その批評を仰ぐ、往復書簡集だ。「その中のリルケの返事の一篇を、私の記憶を頼りに語るのですが、『お手紙をお寄せくださった私に対するご信頼に感謝いたします』というところから始まり、『あなたは私に自分の詩の批評をお求めだが、なかなか批評というのは、難しいのです。物事はすべてそんなに容易につかめるものでも、言えるものでもありません。あなたの信頼に応える為に、何を言ってあげるべきかを一生懸命考えました。あなたの詩の優れた部分を褒めれば、あなたはきっと喜ばれるでしょう。また力のなさを指摘すれば、きっと自信をなくされるかもしれない。私が今あなたに言ってあげられることは、褒める事でも欠点を指摘する事でもないように思うのです。もしあなたに言ってあげることがあるとしたら、それはあなたの最も心が静かな時、私を本当に信頼なさるなら、その信頼するリルケが、「君は才能がないから、もう詩を書く事はやめなさい」と言ったと考えなさい。

リルケ先輩がそう言うんじゃ「やめよう」と決心がついたら、いますぐおやめなさい。ただ、誰がやめろと言っても、詩を本当に書きたいなら、あなたが書かずにいられない根拠を深く探りなさい。あなたの最も深いところに根を張っているかどうか調べてごらんなさい。本当に書きたいなら、もう人に自分の才能を問うような事は、おやめなさい。あなたが見て、体験し、愛している一番身近なものをあなたが愛しているように、そのまま書きなさい。あなたの幼年時代があるではありませんか。あの遠なたに、何もなくても、それでもあなたには、まだあなたの幼年時代があるではありませんか。あの遠い過去の思い出に注意をお向けなさい。あなたと詩が、あなたの内面の必然と深く結びついたなら、その時、あなたはそれがよい詩であるかどうか、誰かに尋ねようとは思われなくなるでしょう。私があなたの信頼に応える為に、今言ってあげられることは、この事しかないように思うのです」と、そして最後に『あなたのご信頼に応えるにふさわしいものであったことを祈ります』というような内容の返事でした。本当にそうだと思いました。この一篇を読んだ時、感動と共に、とてもうれしかったのを覚えています。我々の身体の重心も我々の身体の中心にあるから倒れないでいられるように、きっと私を私らしくしている本質、重心のようなものを大切なかけがえのないものとして、改めて感じたからでしょう。やがて手紙をもらった詩人は志と違うところに進み、詩人を諦める。リルケの言葉を、遠い日本の僕に時代を越えて書いてくれたのだと思っています」

先人たちの教え

その後、土屋さんはさまざまな人や書物との出会いからも、多くを学ばれたという。先人たちの古い

ものをしっかり理解していないと、新しい仕事はできない。先人の仕事を知って、自分の考え、根っこが固められてきたと感じている。目標がはっきりしていれば、夜の車窓から見える遠くの月のようにそれはいつまでもついてくる。

「若い頃は日本画や時代における未開拓なことに興味が多かったのですが、今は自分自身の未開拓に興味が移り、こちらの観方が変われば目の前の未開拓が実に新鮮です」

アトリエの壁の一角には茶色いわら半紙に大学時代に書いてアパートの壁に貼っていたというダ・ヴィンチの言葉が掲げられている。「Hostinato rigore」、イタリア語で、「飽くなき厳密」の意だそうだ。

「『見の眼弱く、観の眼強く』。日本画は見ることより感じること。そこから新たな形や色が生まれてくるということですが、ダ・ヴィンチも感じる形の大切さをいい、人間作為をもって写し得るものには限界がある、客観的描写の束縛の下に精神の生動を阻害されやすいといっています。ひとつの覚醒を促しているダ・ヴィンチは東洋人と同じような感性を持っていたのだと思います。

先人の偉大さに気づくということ。そして、内容もだんだん変わっていきます。私の画面には私の中身が全部現れてしまいます。恥ずかしい限りですが自分直しという贅沢な時間も共に授かっています。未来という豊かな誘いに、少しでも踏み込んで納得のいく仕事が残せたらいいと思います」

日展の今年の作品は、大嘗祭の屏風で描いた嵐山の燃えるような紅葉を正方形の画面いっぱいに、心の眼で描く。

（二〇二〇年インタビュー）

福田千惠

─日本画家─

「比丘尼（びくに）」1990 年

福田千惠（ふくだ せんけい）
1946年、東京都生まれ。佐藤太清に
師事。1969年、武蔵野美術大学造形
学部日本画科卒業。同年、改組第1回日
展「唐蓑と花」により初入選。1981年、
第13回日展「紫陽花とテレサ」により特
選受賞。1984年、第16回日展「単衣
の女」により特選受賞。1996年、第
28回日展「刀匠」により日展会員賞受賞。
1999年、第31回日展「ながい夜」に
より文部大臣賞受賞。2006年、第37
回日展出品作「ピアニスト」により日本
芸術院賞受賞。
現在、日展理事、日本芸術院会員。

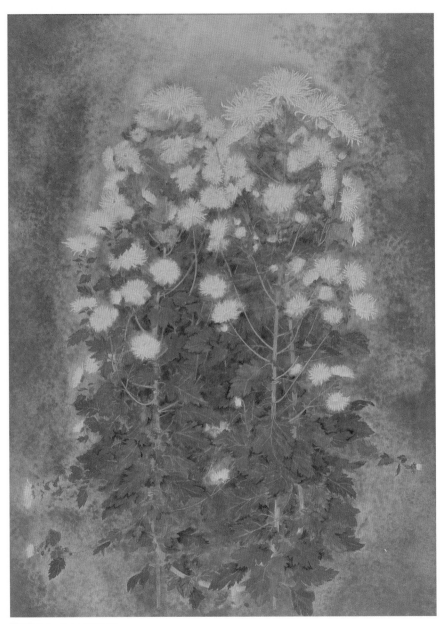

「玉姿 (ぎょくし)」2013 年

｜福田千恵

葛飾区の静かな住宅街で道に迷った私たちを通りで迎えてくださった福田千惠さん。広々としたアトリエにご案内いただくと、まず目に入ったのはアンティークドールと壁に貼られた日展出品作の人物画の大下図。制作途中の薔薇のデッサン。その横にはその時々思ったこと気づいたこと、色の使い方などがきれいにメモされている。描きたいと思ったらまず描いて、それを重ね作品の構想を練っていくとのこと。描かれている薔薇の原木はインド北部やパキスタン、アフガニスタン産だそうだ。薔薇の故郷、ガンダーラの仏像がとても好きで、今はずっとそのことを考え、仏像を見に東京国立博物館の東洋館にも日参されているという。小学校五年の時、博物館で見て描きたいと思ったミイラを近年ようやく描いた。いつもどこかで御縁があるものを描いている。何を描いていてもその心は同じで、描く対象と会話を続けている。

多感な子ども時代を経て
日本画との出会い

福田千惠さんは、東京都葛飾区に生まれ、その地で育った。父親は車などの輸出金属玩具を中心とした事業を幅広く展開していた。四人きょうだいの末っ子としてのびのび育ち、子供の頃は踊りの師匠から獣医になりたかったという。

また父親は刀剣協会の理事職をしており、上野の東京国立博物館の中にある刀剣協会にいくのが毎週土曜の午後であった。今、その場所には東洋館がある。小学生の時は父について毎週でかけ、協会の仕事が終わる夕方五時までの三時間は博物館の中が遊び場だった。ひとりで展示物の間を回っては小袖な

どに話しかけ、空想の世界と交差しながら遊んでいる子供だった。

一方、小学校三年から習った踊りではすぐに才能を開花させ、小学校五年で内弟子に入るよう言われた。しかし、中学一年で急性のリュウマチにかかり体育の授業をずっと休むことになりその道はあきらめざるをえなかった。また大の動物好きで、多い時で八匹の犬と三匹の猫を飼っていたが、飼っていた犬が亡くなると一カ月食事がのどを通らないほど繊細であった。だから獣医は向かないのではないかという姉の意見に納得し、小さい頃から得意で賞ももらっていた絵の方へ進もうと考えた。

仏教系の国府台女子学院中等部・高等部に通い、よく休み時間に飛天や仏画などを模写したりしていたものだった。美術教師に相談し、藝大に通う人に聞いて準備を三年の十一月から始めた。

最初に受験した武蔵野美術大学日本画専攻に受かり、ほかはもう受験しなかった。水彩絵の具の筆を持って試験に行ったほど日本画のことは全くわからず、すべてが最初の一歩からであった。そもそも日本画を選んだのは、一度油絵の講習に行ったが、独特の油の匂いになじめなかったためだ。福田さんは日本画で外国の人物も描くが、根本的に日本画のもつ間や空間の処理などを大事にしているところが魅力だと感じていて、仏像や仏画も好みで、いまは日本画を選んで本当に良かったと思っている。福田さんの描く絵の対象はさまざまなつながりの中で生まれていく。その話をうかがっているだけでも壮大で不思議な縁でつながっているのを感じる。

一方、大学では落語研究会に入った。子供の頃から落語や浄瑠璃、歌舞伎など古典芸能が好きだったのだ。

さて、大学で日本画を学び始めたが、大学というところは手取り足取りという教え方ではなかった。週に一度助手の人が来ても、あまり指導らしい学期末に「こういう仕事はこうだね」というくらいで、

指導はない。スケッチの仕方も十七人のクラスメートがそれぞれ好き勝手にやっているのでどれが本当なのかわからない。こうして四年間やっていただけではどうなるのか、ゼロからの出発の者にはどうしたらいいかわからないと途方にくれた。大学は自分らしい勉強をつきつめるようなところだった。

佐藤太清先生との出会い

家庭では父親が武士道を唱え、「お金をお借りして万が一返せなかったら門前にて切腹」と厳しく教えられ育っていた。そこで、プロの先生の門を叩いて教えを乞うてみたいと思い、父親の知人を通して、日本画の巨匠を訪ねることになった。児玉希望先生のところに最初に伺った。福田さんは二十歳、先生は七十歳くらいだった。そこで児玉先生と師弟関係にある奥田元宋先生か佐藤太清先生のところに行ったらどうかと言われる。奥田先生は風景が主流で、佐藤先生は花鳥が主であった。アンリ・ルソーのような夢がある絵が好きで花鳥画が自分の世界に近いと言うと、佐藤先生のところに行きなさいとなった。

改めて佐藤先生のお宅へ伺うと、「嫁入り前までならいいですよ」と軽く受けてくださった。板橋のお宅まで、大学が終わってから通った。しかし先生は忙しく、見ていただけるのはいつも五分程で「これはどのくらいで描いたのか」「学校のカリキュラムで一ヵ月半です」「アーそうなんだ、今こういうの描くのか?」という具合で、その都度いろいろな鳥や花などの作品を持って行くも「あ、そうか」と良いも悪いもなくて、「奥に家内がいるから話していきなさい」と言われ、奥様と一緒にお茶や和菓子などをいただいていた。

佐藤先生のところに通っていた当時はサロメなどを描きたい年頃だった。その作品を持って行ったと

20

ころ、サロメの背景の色がまるで血のように見えて、「黒っぽい血が何で渦巻いているんだ。気持ち悪いな、君の絵は」と叱られて思い悩んだこともある。先生のところでは、絵のもつ気品や気高さなど、正攻法の道を教わった。ただ、自分の中には見えないものが見えるという、何かに繋がっている部分がある。それを肯定していただけなくて、「そんなことをしているよりもまず正しい道を学びなさい」と言われたのだ。「今となっては、良かったと思います。日本画では思ったことをオブラートに包んで表現するというのがあり、相手に考えをおしつけないのです。佐藤先生のところで絵の品格や正しい道に通じるもっていき方を学びました」

「一志不退」
一枚の納得した絵を残したい

そして、大学を卒業した年に初めて日展に出した作品が初入選になった。家族皆が祝ってくれた。

それから五十年以上の月日が流れた。

福田さんはいろいろな体験を経て、花をひとつ描くにしても自分のために描かせていただいているのだからと感謝の気持ちを忘れない。目標としているのは、一枚の納得できる絵である。いつか描けなくなる日が来るのだから、その日が来るまでの間は全力を尽くす。好きな言葉に「一志不退」がある。一度志を立てたら、決して退かず進み続ける。志とともに歩めば必ず道は開かれる。約束は決めたら必ず守る。意識の持っていきかたを変えていくようになった。

「人生で一枚残したい。一枚の絵なんです。この絵は誰が描いたんだろう、どうしてこの作品ができた

んだろう、名前を忘れられてもこの絵を見たら心が動かされる、という絵が描けたら死んでもいい。

一生描けないかもしれないけれど、一枚描くことが目標ですから」

毎回、絵を描き始めるときには、必ず白い画紙の前でお辞儀をして「これから描かせていただきます」と言う。紙や道具やいろいろなものと会話する。「画家を職業に選んだらすごく難しいですね」。楽しんで描くだけでなく自分の意志を入れていく。納得がいかなければ、戻してもらって手を入れることももちろんある。

一九八九年、日展の会員になったとき、初めて父が「良かったな」と言ってくれたのが心に残っている。

出会いと縁に生かされて描く

福田さんは、アトリエから隣の応接間に案内してくださった。重厚で静かな空間で敬虔な気持ちになる。壁には「比丘尼」が掛かっていた。若い女性の修行僧を描いた作品である。テレビ番組で尼僧の特集を見て、どうしても描きたくなり韓国へでかけた。偶然知った尼寺で声をかけてモデルの許可を得て描いたものだ。背景には水月観音の足元を描いている。この人に会いたいとなれば、海外でもどこへでも行く、この行動力が次々に出会いを生み出してきた。

部屋のなかにはたくさんその出会いのかけらがあるのだ。どの作品にもどの写真にもさまざまなエピソードが秘められている。絵のモデルは依頼して、ただ来てもらって描くのではなく、知り合って親しくなって描いたという人物がほとんどである。花を描くにしても、実際咲いている花をデッサンする。

実物を描いている時が一番楽しいという。聖母子像の作品もたくさん置かれていた。フランスの木彫作品は、美術館で数日かけてスケッチした。デッサンさえしておけばあとで日本画作品にすることができる。写真よりも描いた方が後々よくわかるのだという。

一九九三年には、作家・渡辺淳一の秘書が弟子だった関係から、仕事を紹介していただいたことがあり、書籍の挿絵や新聞小説『夜に忍びこむもの』の挿絵を七カ月間描き続けた。毎日の連載でたいへんだったが、文章を読んでどこを切り取って描くかという直感が身についたという。

二〇〇三年には、サウジアラビアの「建国の父」と言われるアブドゥルアジズ国王が白馬モニカにまたがる肖像画を描いた。きっかけは、刀剣界の重鎮、河端照孝氏の紹介で肖像画を描いた元通商産業事務次官の小長啓一氏にサウジアラビア大使館のパーティに誘われたことだ。そのときバシール・クルディー大使を描くこととなったのだが、今度は大使から国王を描くコンペに誘われ、五日後にはサウジアラビアへ飛び立っていた。今その作品は首都リヤドにあるキングアブドゥルアジーズ競馬場入口中央に飾られている。

また二〇一九年には、中国・天津を取材した。山口那津男先生の依頼により描いた周恩来氏と池田大作氏の対談の作品は、周恩来記念館に納められている。

こうした幅広い各界の人々との交流の中で描かれた作品の数々。福田さんの積極的で好奇心旺盛な人柄、そしてどんなときでも真摯に向き合ってその人をみつめるまなざしが絵の中に感じられる。

二〇〇〇年には雅号を千惠子から千惠に改めた。十五画という画数もよいからと、佐藤太清先生がつけてくださった。父親には「子をとって大人になります」と伝えた。いつもみなさんに千の恵み、幸せがありますようにと願いを込めてサインをしている。

福田さんは自らの作品について、「決してきれいごとで絵を描いたりはしていません。自分の体験から生や死を描くという思いがあります。命を描かせていただいているんです。花はきれいだから描いているわけではなく、もう二度と同じ形で咲くことはない、一度限りの花の命を描かせていただけるのは感謝であり、花も人物も、その時その時で表情が違います。生きている時の命のどこかを描かせてもらっていて、万物には教わることが多いのです」と語る。

高層階の事務所から見える広大な空に浮かぶ雲。その雲の形もどんどん変わっていく。それをありがたく自然体で見る。「生かされているというのはこういうことだなと思うんです」。たった一枚、納得のいく絵が残せれば、名前を忘れられてもこの絵を見たら、という作品が描けたら、その思いが日々の原動力となっている。

「私が今日までこれたのは、人や自然、目に見えないすべてのものに助けられてきたからだと強く感じます。こうして日々生かされていることに感謝し、今後もさまざまなことにチャレンジして絵を描くとで恩返しをしていきたいと思っています」

「また、今後は、日展という百年以上続いてきた文化を次の世代へ繋ぎ、自分も一緒に育ちたいし若い人にも育ってもらいたい。日展ではいろいろな作品を毎年見ることができます。昨年からのコロナ禍、また日本で開催されたオリンピック・パラリンピック、それぞれ日々の生活を通し、一人ひとりが積み重ねてきたものを日展という場所で表現してもらえたらと思っています」

（二〇二一年インタビュー）

｜福田千恵

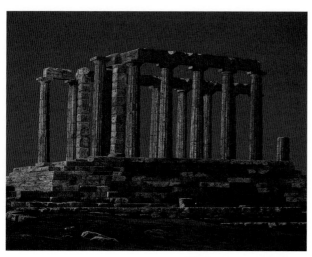

「黎明」2022年　第9回日展

村居正之──日本画家──

村居正之（むらい　まさゆき）
1947年、京都府生まれ。池田遙邨に師事。1968年、画塾・青塔社へ入会。1971年、第3回日展初入選。1975年、第7回日展「赤い陸橋」により特選受賞。1990年、第22回日展「サンマルタン運河」により特選受賞。2000年、紺綬褒章受章。2018年、改組新第5回日展「暮れゆく時」により文部科学大臣賞受賞。2020年、改組新第3回日展出品作「日照」により恩賜賞・日本芸術院賞受賞。
現在、日展理事、日本芸術院会員、大阪芸術大学教授。

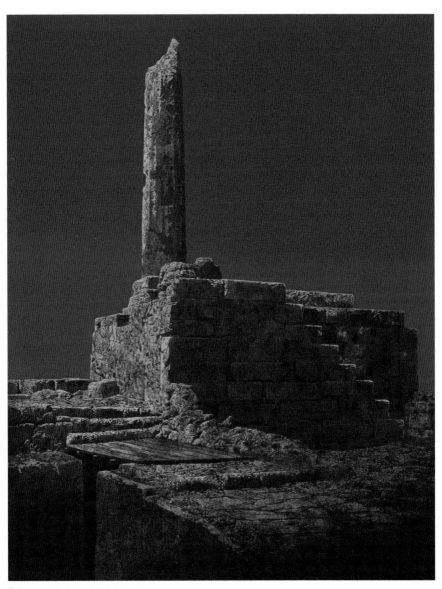

「孤（こ）」2007 年　第 39 回日展

大阪のベッドタウン、吹田市の閑静な住宅地にアトリエを構える村居正之さん。京都出身であるが、結婚後、大阪に居を構え、岡山大学を経て現在は大阪芸術大学で教鞭を執っている。三十年あまり、ギリシャをテーマに、夜の静寂に浮かび上がる古代遺跡などを数多く描いてきた。その深い群青のトーンはいかにして生まれてきたのか。岩石から群青の岩絵の具を実際に自身で作るという村居さんの画家としての歩みを尋ねた。

小・中学校で美術教師と出会い、京都市立日吉ヶ丘高校美術工芸課程へ進学

村居正之さんは、染織工場に囲まれ機織りの音がする京都の町で生まれた。画家への道をたどってみると、まず小学校一年生の時の担任が美術の専門教諭であった。しかも、京都でも指導的な立場の先生で学校全体が美術に力をいれており、水曜は四時間とも美術の授業、土曜の午後には特別に美術指導があった。村居さんは京都市の展覧会に入選し、東京で作品が展示されたこともある。中学校でも担任は美術教師であったが、当時美術の成績は振るわず、野球部に在籍。それでも三年の二学期からまた美術部で絵を描き出した。

自然な流れで高校は美術工芸課程のある京都市立日吉ヶ丘高校へ進みたいと思った。日本画を選択したのは、両親から京都の伝統産業に従事できるかもしれないと勧められた結果であるという。美術部の十六人が入学試験を受けて四人のみが合格した。しかし、入ってみて劣等生だったと振り返る。日本画専攻の生徒二十一名の中で、ひとりだけデッサンでダメ出しをされてしまったのがとても記憶に残って

28

いる。振り返れば、皆より仕事が粗かったこともあるが、「全体を把握する」という点では個性があった。欠点こそ個性で、それを鍛えて自分の持ち味を生かしていけばよいのだとやがて気付いていったという。

池田遙邨先生との出会い
オンリーワンの世界を目指す

卒業後、二十歳の時に、先輩の紹介で画塾・青塔社の門を叩いた。それまでは、親の勧めるデザイナーや職人の世界もあり、悩んでいた。しかし、池田遙邨先生からプロの絵描きになる決意を聞かれ、すぐに「はい」と答えた。将来のことはわからないが、なりたいという気持ちだけで進んだ。「例えば天から蜘蛛の糸が一本すっと降りてきてそれにぶら下がる。いつ切れるかわからない。雲の上が何なのかすらわからない。でもひょっとしたら絵の道で一流になれるかもしれないという夢があるから努力ができるのではないか。その思いだけでした」。「画家になりたい、一度でいいから日展に入選したい」という気持ちで、月に一度の研究会に作品を持っていき、先生や先輩の指導を受け、師の姿を見て学んだ。

日展には早くから挑戦したが二度落選し、三度目は作画に悩んで出さなかった。二十四歳で初入選となり、それは、今まで習ってきたことを捨てた結果であったという。「高校時代に習った三人の先生の築かれた世界を描いても自分の世界ではなかった。オンリーワンの自分の絵が描けていませんでした。

池田遙邨先生は『自分の道を行け』というお考えでしたので、自分の道を探して、やってはいけないことばかりやって入選しました」。研究会では当時の価値観から離れた仕事も奨励されたのだ。例えば、日本画のスケッチ、下図、草稿、本紙に描くという手順をすべて止め、北海道の廃村のイメージを描い

た。その頃、油絵も少し勉強していたので、以前出品したパネルの上にジンクホワイトで壁を描いたところ、はじいてしまい絵の具が乗らなかったが、先輩の指導で大根おろしの液を塗って上から描くと岩絵の具がついた。藤田嗣治先生の白い地肌が好きで、そういうマチエールの壁を作ってみたかったという。画面に直接構図を作り、油絵の具を日本画で使ったのだ。

研究会ではさらに「絵の中に風が吹くといいね」と言われ、レースの夏服の切れ端に胡粉をつけて上からローラーで押して、風が吹いている様子を表現した。

そうして初入選。作品は特選候補にもなったという。「当時、審査主任は杉山寧先生で、NHKの『日曜美術館』に出していただき、アドバイスをいただいたことは作家人生の貴重な指針となっています」

ギリシャをテーマに夜の遺跡を描く

その後の転機は、海外取材であろう。二十六歳のときに五カ月ほどヨーロッパを取材している。「京都生まれの町育ちなので、自然風景よりも都会風景のほうが落ち着くんです」。町の景色を多く描いていった。

一九七五年に二十八歳で特選を受賞。ベン・シャーンや国吉康雄、アンドリュー・ワイエスが好きで影響された作品である。最初、研究会では評価が低く、三日三晩徹夜をして絵を重厚にしたところ、特選となった。この時、初めて父親も絵描きになることを認めてくれたという。

三十一歳のときにはパリとポルトガル、ギリシャの三カ所を一カ月半ほどかけて回った。そして新宿に高層ビルが建ちだした頃、どうしてもニューヨークを描きたいと思い現地に向かった。

その頃は、シルクスクリーンを画面に刷り、その上からブラインドを描いた作品も発表した。最初は落選であったが、再チャレンジで入選。写真製版を使ってそれをベースに描き上げる、そうした画期的な取り組みであった。その後四十三歳の時、サンマルタン運河を描いて二度目の特選となる。

こうして、対象も含め次々画風を変えていたが、それを先生方から指摘され、今度は一つ決まったテーマで長く続けてみようと思った。そうして今日まで続くギリシャをテーマにした制作が始まる。「まさか三十年続けるとは思わなかったのですが、本格的に取材を重ねながら描くようになりました」

若い頃は自由な発想でシルクスクリーンを使ったり、試行錯誤を繰り返したりして、その後、原点に立ち返った。「ギリシャは自分をもう一度作家としての本筋へ戻してくれたのかもしれません。ギリシャでは白い画用紙に黒い鉛筆でスケッチすると形が取れず悩みましたが、色画用紙に白い鉛筆で描くとできたり、あちこちぶつかって学んで修正しての繰り返しです」

なぜギリシャを選んだのだろうか。

「その美しさに何よりも心惹かれました」。一番印象に残っているのは初めてギリシャへ行ったとき。飛行機が遅れてひとりホテルにたどり着くと明け方だった。昼頃に目が覚めてカーテンを開けると目の前に真っ白いパルテノン神殿が飛び込んできた感動は今も忘れられない。「取材するうちにギリシャの歴史や過去の遺跡に触れ、文明のすごさが静かな夜の世界に感じられたんです。ギリシャ文明は紀元前五世紀のものでキリスト教文明ではないので、東洋人の私には入りやすかったという思いがあります。地中海気候で夜の澄んだ外の気持ち良さのなかに悠久の時を感じ、青と白の世界から、やがて群青を使って夜を表現するようになっていきました」。イタリア南部、シチリア島やトルコの西側などにも対象を広げ、その遺跡を取材していった。

四十代の頃、ミコノス島で不思議な体験をした。ところが、夜が明けてくるときに、一面がすべてブルーに変わっていった時がありました。「夜中に目が覚めて海に映る月をスケッチしていた十分ほどなのですが、真っ白なギリシャのホテルに青い空気が入ってくるような錯覚に陥り、空気までが青く感じられたんです。そうした体験が元になって、どんどん青い世界に入り込んでいきました」

自ら作る
群青の岩絵の具から発想する

村居さんの特徴的で印象的な美しい群青の世界は、自身で作る岩絵の具によるものだという。そのきっかけは四十代半ば、岡山大学教育学部の非常勤講師をしていた頃のことだ。中国の留学生からお土産に天然の群青を少しもらい、中国で売られていることを初めて知った。そこで、留学生が里帰りするときに一緒に連れて行ってもらい、岩絵の具を買うことができた。そうしたことから興味をもち、岩石を手に入れて自分で作るようになったのだ。「日本の天然の群青は非常に高価であるため、少しでも安価に手に入れる方法を探したのと、その面白さに惹かれていきました」。群青の絵の具は岩石の産地の違いによっても一種類でないということがわかっていった。現在では、できた絵の具から発してどういう絵を描いたらいいかを考えることもあるという。こうしてオリジナルの絵の具を作って二十年ほどになる。フラットな画面を描きたいと思い、テレビ番組で平山郁夫先生と東山魁夷先生が空刷毛を使っているのを見て学び、その技法を身に付けた。道具は大切に使い続けるのが基本であり、縁あって関主税先生や牧進先生から譲り
また、村居さんの静謐な画面を作り出すための特徴的な技法に空刷毛(からばけ)技法がある。

受けた大切な刷毛は、末永く次の代へと繋いでいきたいと考えている。

五十九歳頃からは大阪芸術大学で教鞭を執り、六十六歳で絹谷幸二先生から美術学科長を継ぎ、ずっと後進の指導にあたっている。「若い人から学ぶことがあり、ありがたく思います。私も若い頃はやんちゃをしていましたが、若い人には土台となる日本画材料の歴史や基礎はきっちり学んでほしい。長い日本画の歴史を考えると、先人から教えられた材料などいろいろなことを含めて修得してほしいと思っています」

今後の抱負を尋ねると、「天然の絵の具の、自然の持っている深さに自分の絵が助けてもらっている気がしています。だから大事にその色を生かしたいと思いますね。石の違いでいろいろな幅があるので、どうしても群青にこだわって『群青の墨絵』のような表現を目指し、群青だけで白梅紅梅を描いてみたいのです。紅梅の色をブルーだけで出せるか、感じられるかというと、そこまでまだ至っていないので、いずれそうした表現をしたいと思っています。また今後、自分の生まれ育った京都の町をもう一度俯瞰した形でオンリーワンの京都を表現したいと考えています。石庭に新雪が降るときの、秒速二十センチ、三十センチで雪が落ちていく速度を描いてみたい。また庭に降り注ぐ月光の光を描いてみたい。それで雪月花を描けたらいいなという思いを持っています」と目を輝かせる。「群青の墨絵」の表現を目指し、村居さんの創作意欲は、留まるところを知らない。

（二〇二三年インタビュー）

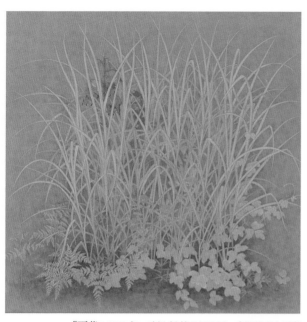

「夏草」2015年　改組 新 第2回日展　内閣総理大臣賞

渡辺信喜 ──日本画家──

渡辺信喜（わたなべ のぶよし）
1941年、京都府生まれ。山口華楊に師事。1964年、京都市立美術大学（現・京都市立芸術大学）日本画科卒業。同年、第7回日展初入選。1971年、第3回日展「林檎」により特選受賞。1984年、第16回日展「林檎」により特選受賞。2015年、改組 新 第2回日展「夏草」により内閣総理大臣賞受賞。
現在、日展理事、京都精華大学名誉教授。

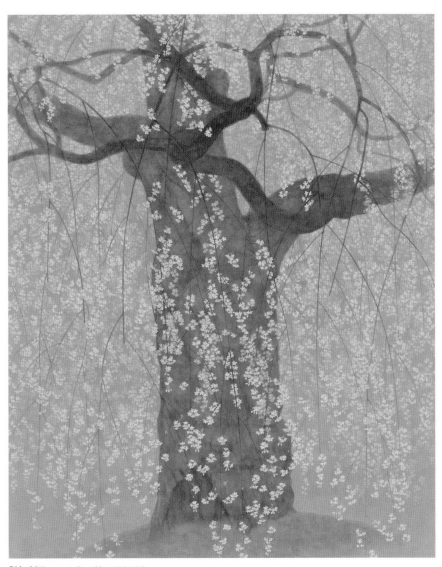

「枝垂桜」2012 年　第 44 回日展

京都市から西へ電車で三十分、亀岡市は、急流や峡谷を巡る川下りツアーで有名な保津川をはじめ、山と川、自然に恵まれた豊かな地である。日本画家の渡辺信喜さんは、京都市から亀岡に住まいを移して四十数年になる。自然のなかから花を中心としたモチーフを見つけては、その感動をもとに作品にしている。閑静な住宅地の家の庭には作品にも描かれている蓮の花や、牡丹などが大切に育てられている。

日本画家としての軌跡を伺った。

代々続く仏画師の家に生まれて

渡辺さんは京都市下京区の西本願寺のそばで長男として生まれた。実家は先祖代々続く仏画師の家であり、四百年前の江戸時代まで遡れるという。先日、仏壇の奥から、家業を示すのれんがみつかったということで壁にかけてあった。「御繪所　渡辺」と藍染めで書かれている。仏画を描く絵所と表具をする表具所、併せて絵表所というそうだ。西本願寺派の寺に合わせてさまざまな大きさの仏画を描き、納める仕事で、池坊、田中伊雅（たなかいが）などに次ぎ、京都で六番目に古い歴史ある「調進」の会社である。そうした伝統ある家業を手伝いながら、やがては会社を牽引しながら、渡辺さんは日本画家として歩んできた。

小学校に上がるころから高校までは、京都の中心部から少し離れた太秦に住んだ。周りは自然豊かな地で、いつも外で遊んでいたという。植物や昆虫に触れ合って過ごしたこと、それが原体験となった。高校に入ると桂に移り、結婚して京田辺、そして亀岡と住まいを移したが、目や耳に入るのはいつも山や自然豊かな緑、小鳥の声。川も山もあり、自然と共生していたのだ。中学校では鶏小屋を自分で作って、鶏を育てた。植物や生き物を育てるのが何より好きだったのだ。それは現在の渡辺さんの日常でも

36

変わらない。家の庭では好きな花を育て、訪れるツバメの巣や、ヒヨドリやスズメ、メジロなどのためにさまざまな工夫がなされている。

中学校では美術クラブに入り、光風会の先生に学んだ。写生大会などで賞をもらったこともある。絵を描いていきたいと思うなか、父親の勧めで京都市立日吉ヶ丘高校の美術工芸コース、日本画科に入った。その後、京都市立美術大学（現・京都市立芸術大学）へ進む。

大学のころから家業の手伝いもし、絹を張ったり、下準備などもしていた。

「大学の授業では、一年はデスクワーク、二年は鳥と動物、三年で人物、四年で風景と分野が決まっていました。先生は、一年は榊原紫峰先生、猪原大華先生、二年で上村松篁先生、三年で秋野不矩先生、石本正先生、四年で奥村厚一先生とそうそうたる先生方で、小野竹喬先生が非常勤でいらしていました。すごく恵まれた環境でした。四年になると、公募展へ出せるので、友達三人でスケッチ旅行をして、日展に応募しましたが自分だけ落ちてしまいました」。卒業時には教育実習で行った中学校から声がかかり、そこで非常勤の教員になった。その年に日展初入選。七面鳥を描いた作品であった。

高校、大学では日展に出品する先生もいて、日展を目指すのは自然な流れであった。指導をいただいて、自分を高める勉強の場として、山口華楊先生の研究団体晨鳥社（しんちょうしゃ）に入会する。

一方、卒業するころには家の仕事も仏画を完成させることができるまでになっていた。末寺には、御影、肖像画を、門徒さんには、仏壇にかける仏画を本願寺に調進し、修復も行う。現在も指名で依頼されることもあるという。

こうして、父の期待もあり、日本画の技術を習得する高校・大学に進み、動物や花が好きだった渡辺さんは花鳥画の先生である山口華楊先生のもとで学ぶことを決めたのだ。

師が対象を
スケッチする姿に学ぶ

山口華楊先生は、言葉よりも態度で示す先生であった。スケッチを重視し、いつもものをみつめて、夢中でスケッチをしていた。そうした姿を見て大いに影響を受けたという。たとえば、クロヒョウやキツネを描くときに、粘土でその小さな動物を作り、上から見た構図で描かれることもあった。その小さな粘土を型取りしたレプリカを師の形見としていただいたという愛らしいキツネの置物が応接間に飾られている。また、山口先生愛用の絵皿を一枚いただき、額装してアトリエのいつも目にはいるところにかけている。

渡辺さんはひとつひとつのものをとても大切にされているのがよくわかる。そうした思い出の品に囲まれて、これまでスケッチしてきた野山の美しい花を作品としてまたよみがえらせる。中国の風景のスケッチも多いが、新疆ウイグル自治区の天山山脈付近にある丘陵、火焔山を屏風に仕立ててたこともあるという。

また、若いころから旅が好きで、さまざまな地を巡った。

今年の花を描く

制作のテーマは花を描くことが中心であるが、いまあたためているテーマに上賀茂神社の御所桜がある。つぼみの時にスケッチをしておいて、制作が進むうちに見事な花を咲かせる。村上華岳の「秋柳図」のような柳と大きな桜を組み合わせた柳桜や、また速水御舟の「名樹散椿」もずっとテーマである。

常に自然と向き合って、身近な草花でも小さなスケッチを重ねる、この仕事の仕方は生涯変わらない。

最近では、気候変動の影響か、植物が消えていくのを憂いている。花を求めて京の西へ西へと行く。

そしてその花と出会ったときの感動を大切にし、スケッチをする中で色も形も記憶に深くとどめていく。小さくメモで日付をいれる。

「イメージがあるとそこにスケッチに通います。だいたい実際目にしたものでないと僕の場合は入れないですね。必ず見たもの、スケッチで描いたもの。カメラや映像は元々使わないし、昔からの絵描きの勉強方法です。山口先生がそうでした。画塾で遠足などに行くと牡丹の写生をして、先生はお昼も忘れられて、まだ描かれているというそういう先生でした。ああだこうだという指導はなかったですけど、実体験で見せる、絵に対する姿勢がすごいなと思っていました。描くのは今年の花でないとダメなんです。描いたもので去年の花を使う場合もあるけれど、今年は花菖蒲を描いてみようと思って、植物園や平安神宮、梅宮神社の池とかで取材して構成して、やってみたいなと思っています」

さて、三十四歳の時から、京都市立美術大学で六年ほど非常勤講師を務め、その後、京都精華大学では非常勤から常勤となり、助教授、教授を務め、六十五歳で特任教授、七十二歳まで非常勤で務めた。絵表所の仕事もその間ずっと続け、朝は会社晨鳥社は、山口先生が亡くなってしばらくして退会した。いまは、会社を後進にまかせて、絵に専念すに行き、昼は大学で教え、夜は描くという生活であった。

る日々である。

取材で集めた
さまざまなものに囲まれたアトリエ

アトリエにご案内いただいた。フローリングで、窓から明るい光が入る大きな部屋である。右手と奥に大きな窓があり、外には緑の山が迫って見え、庭にはスズメやメジロのための餌箱が置かれ、次々に小鳥が訪れているのが見える。目の前の山が、秋には紅に染まるという。まさに自然を愛し自然を描く渡辺さんのためのアトリエである。机の周りにはさまざまな道具が置かれている。その一つひとつを丁寧にご説明くださった。どれもこれも思い出と愛着がある品々である。中国でみつけたハンドメイドの筆入れやそれぞれの地でみつけた石。それぞれきちんと手に入れた年月日や出土地が書かれている。

棚に収められたスケッチもそうである。描く対象を前にして、写真は撮らない。すべてスケッチをしておくと、記憶のなかに、その色も匂いもすべて整理されて入っていくという。アトリエのスケッチを収めている棚は、モチーフごとに分かれている。なかでも椿や牡丹など、よく描くテーマごとにひきだしを分けて保管している。近年の作のみで、過去のスケッチはまとめて紙で包んでしまっているという。

現場では、その時間や紙の大きさに合わせてスケッチの方法も変わっていく。桜や牡丹を描くなら、花が咲く前にスケッチしておいて、咲くころ、色を付けるころに、また現地で見て描く。ただ生きている植物は同じ色や形をみせてくれることはないので、一瞬の出会いが大切である。あたためておいたテーマの中から、この花を描こうと決めたら、その花が、どこでいちばん美しく咲いているか、どういう構図にするか、考えを巡らせていく。

アトリエの中には旅の記憶をよみがえらせる品々も多い。二十五歳で台湾に出かけ、国立故宮博物院を見たのを皮切りに、中国には最も多く出かけた。バスでの旅だった。中世の教会の壁に描かれたフレスコ画に日本画との共通点を見出し、画集で見た名作を目の前にし、感動した。こうした経験もその後に大きく役立った。

若い人へのメッセージをいただいた。

「若い人は時間があったら、できるだけ先人が作られたものを、自分の眼で見るということはあってもいいのかなと思います。頭で知っているという知識だけではなく、本物を見ることは大切ですね。時間を惜しんではいけない。時には旅をして、いつでも動けるようにしておくこと。そして物を見て描くこと、描いた色も感じる。写真は資料であり頼らないことです。目で見て遠近も感じて描くことです。そして、今はマチエールから入る描き方もありますが、日本画の刷毛を使って塗って深みを出していく手仕事の部分も見てほしいですね」

終始にこやかに、お話しくださった渡辺さん。そして帰り際にはガレージの壁の所に巣を作り、顔を出しているツバメの雛を見せてくださった。

（二〇二三年インタビュー）

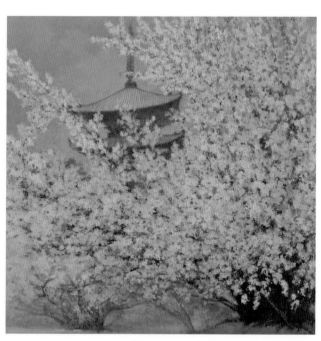

「御室（おむろ）の桜」2013年　第45回日展

中路融人（なかじ ゆうじん）
1933年、京都府生まれ。京都市立日吉ヶ丘高等学校日本画科卒業。デザイン事務所に勤務。1949年、晨鳥社入会、山口華楊に師事。1956年、第12回日展「残照」により初入選。1962年、第5回日展「郷」により特選・白寿賞受賞。1995年、第27回日展「輝」により文部大臣賞受賞。1997年、「映象」により日本芸術院賞受賞。1998年、京都市文化功労者。2001年、日本芸術院会員。2012年、文化功労者。日展理事、顧問歴任。2017年7月逝去。

42

「冬田」1975 年　第 7 回日展　特選

桜の花を描くには、咲く前の木を描くことから始める。京都画壇の重鎮中路融人さんは、高校時代から画家という一筋の道を目指し、日本画画塾・晨鳥社で貪欲に学び、師の教えを受け継いできた。母の故郷の滋賀の風景を経て、いま京都の風景に挑む。

山口華楊先生との
出会いから日展へ

公募展に出すにもいろいろ塾がありましたが、私は不思議なご縁で美術学校の恩師が三人共日展系でした。文展、帝展から全部出された山口華楊先生です。私は高校を昭和二十七年（一九五二年）に出てデザインの仕事をしまして、二十九年（一九五四年）からお世話になったのです。

私は大学に行かず、他の人より四年早く社会へ飛び込みました。高等学校は美術系の特殊な学校で、今は銅駝美術工芸高校といいます（取材時。現在の名称は京都市立美術工芸高等学校）。その後、恩師の推薦で山口華楊先生の塾である晨鳥社というところへ行きました。晨鳥社は昔から純粋な研究団体でした。先生のご子息は二人共学者で芸術家でなかったためもあってか、潔癖というか、常に公平で、弟子に手伝わせたりもせず、絵に対して、すごく自分に厳しい先生でした。私にとって先生の生き方は即勉強の指針でした。

商売人の家に生まれて

我が家は絵の関係と全然違う酒屋で、私は商売人の息子でしたので家の跡継ぎにするために旧制の第一商業学校に行かされました。第一商業学校では美術部に入っていました。小学校のときから絵は学校で一、二番、あまりに絵が好きなので、親父は諦めて「商売はむかん。家の商売は弟に継がして」ということになりました。当時の京都はご存じのように友禅の着物が華やかでしたから、着物の下絵の仕事がお金になってよいだろうと思った親は友禅の大家の宅に私を連れて行った。そこで絵描きの道が開けたんです。その先生が「この仕事をやるからには美術学校で日本画の手ほどきを受けなさい」と言われた。思ってもいなかった。渡りに船というか、自分の意志ではなく、うまい具合にその人がおっしゃって、そういう道へ神様が運んでくれました。

京都は着物の文化の町。撮影所もたくさんあるし、高峰秀子さんなど一流の女優さんが撮影などに使う着物に絵を描いていましたが、時代の変遷とともに着物の文化はだめになりました。もちろん芸術の世界も至難なことで、京都では絵描きとしての生活ができる芸術院会員の先生は福田平八郎先生をはじめ十人あるかなしかでした。絵描きになりたくても初めから依頼が来るはずはないし、私は自分が自分のスポンサーになって自分のことはしなくてはと思い、高校一年のときに覚悟を決めました。

学校に入って一番初めに円山応挙先生の写生帳から抜粋した落葉や桜の葉、松かさ、椿の花などを手本に習いました。こういうものの見方があるのかと思い、とても驚きました。夢中で模写をして、どうしても絵描きになろうと決心しました。この思いは今でもぶれていません。絵のために苦労したと思ったことはない。苦労は当たり前で出来なかったら自分が怠けているている。その頃は、生涯この道でいけたらという願望でした。

日展での紆余曲折の道のり

日展には何回か落選しています。初入選は昭和三十一年（一九五六年）、「残照」という作品。卒業してすぐには模写の失敗した紙を継ぎ合わせて祖母を描きました。十八のときです。その頃は人物を描いていましたが、それから激しい歩みをしているのです。抽象のような作品など、やりたいことをやって、日展で一度問うてみたかったんです。

一回目の特選から二回目まで十三年あいていますが、この期間が自分を鍛えてくれました。面白い歩みをしているのです。その時その時に自分が精一杯、大いに意欲を燃やす。絵に完成というのは生涯ありえない。常に挑戦者でありたいと思って努力しました。

初めの特選のときは大阪の商社向けのデザインの仕事をやっていまして、親方が特選をとったと商社に自慢して廻りました。私の仕事仲間にはデザインをやりながら工芸や洋画をやっている者もいて、一流になっています。親がかりでやっている者はいなかった。自分で自分のことを全部やる。そうすれば誰にはばかることなしにのびのびとやることができる。ノルマはきついけれどそれは当然でした。

描きたい風景

滋賀県の風景を取材して描き、半世紀以上過ごしています。初めは人物画でしたが、描こうと思う魅力ある人になかなか出逢わない。舞妓さんのようなきらびやかなところを描こうとも思わなかったし、

自分が感じて描けるのはやはり風景が一番。自分が納得できるところまでいけたらいい。絵描きとしてちょっとでもいい絵が描けたらという気持ちですね。

名刹いろいろ、長年描いてきた滋賀県もしだいによい風景がなくなってきています。それで今度は一度京都に目を向けようと思っています。一番通俗的で誰でも知っている清水さん。霧雨の清水寺。季節を変えて全部見て回ったけれど、色々角度を変更してみたり。やはり舞台が一番魅力。自分の心がちょっとでも入りやすい構図を回ってねり歩く。それがまた作家の美的感覚だし。どこまで挑戦できるか。通俗的かもわからないけれど京都に敢えて挑戦してみる。

今年になって春に桜を描きました。京都仁和寺、御室というのですが、そこの桜は贔屓（ひいき）なんです。五重塔があり皇室ゆかりの寺で、天皇のお手植えの桜もあります。今年（二〇一三年）の園遊会に招かれて赤坂御苑に行ったときに「御室を描いています」と言いましたら、喜ばれましたね。

私は桜が咲く前から、骨格をしっかり描いています。それから強めていく。見えないところがつながっていなければだめです。普通の木であっても枯れ木の骨格をよく描くというやり方をやっています。今回の桜は、花びらは描いていません。ものの存在感をしっかりつかんでいなくてはと思うから、誰も言わなくてもやっています。

心を動かされたものに
ぶつかってほしい

若い人には、いわゆる自分が本当に感動したものに思い切りぶつかってほしい。テクニックや先入観

でなく、初めから作らずに自分が心引かれたものに遠慮せずにどんとぶつかって行くこと。まず基本は自分の情熱。魅力を感じたものに心で向き合わなければいけないということです。自分の気持ちを画面に投入して皆さんにわかってもらえるまで努力しなければ。簡単にやっても人はそんなものでは動かされない。魅力を感じるものにぶつかってほしい。どうも平均的に今の若い人はおとなしい。燃えてほしい。上手に描いたというのは逆にマイナス点。そういうものでなしに心を揺さぶったものを思い切りぶつけてもらいたい。それが一番。生涯貫いてもらいたい。

日本の湿潤ある空気
心で感じる捉え方

私はアトリエでは自然光で仕上げます。たとえ小品であっても、自然光です。自然光で、どしっとしていたらどこに出してもいい。

先般久しぶりにイタリアに行ってきましたが、向こうは湿度が少ない。日本は春夏秋冬があるし、湿度を含んだ空気がある。それを私は絵に表したい。私の絵は霧や雨、曇りなどが多いし、それを大いに大事にしたいんです。日本は魅力的ですね。

また、細かく描いていても消して、また描きます。消し方がまた難しい。そこがまた苦労であり、その人の力量、腕の見せ所。最後に筆を置くときは、自分で何かちょっと気持ちが入ったかなと感じるときで、そこまでやります。うまく描こうとかいうことは度外視して、そのために木の成り立ちから骨格から、花が咲くまでの変遷を見て、気持ちを語り合わせる。目で見ているというより半分心で感じてい

るというものの捉え方です。人は心で動かされる。初めからぼかして描いたら存在感がないので、描い
て消す。その消し方も、向こうにやるように消す。そしてまた起こしたり消したり。さりげなくこうや
りましたと絵に出たらいけない。ものを言わずに感じさせる。言うのは楽ですが。それを嫌がらずに手
間と思わずに喜びを感じなければいけない。そこまでいっていない人が多い。自然は皆同じように見せ
てくれるから、こちらが大きくならなければ。描くのは自然と自分との距離を縮める作業です。語り合
いをやって色々な発見がある。私もやっと八十近くなって少しずつ分かってきたと思うくらいで、なか
なか天の声は聞けない。こちらが精進しなければ教えてくれない。

いわゆる優等生はほめられたものではないと思う。絵描きはその人の個性。定規で測ったような、も
のを正確に写してというタイプではいけない。もっとはみ出す性格をもって生き生きしているほうが面
白いと思う。あまり几帳面に描いた絵は堅苦しくて、面白くない。うまく描こうと思わず、自分が感じ
たものを出すために努力しなければいけないけれど、うまく形を写す、それだけではないです。

自分の好きな道で
最後まで挑戦

私は晨鳥社に入って結構揉まれて厳しい中で育ってきました。先生はあまり助け舟を出さない。以前
てかての絵などを描いていたときは、ものすごい攻撃を受けました。全部を敵に回したようなもので、
「こんなのは日本画でない」と皆から酷評でした。とにかく自分の思ったことを堂々と人を気にせずに
やってみた。だからこれくらいやったら失敗だということがわかっただけ成功だと思う。現在後悔はし

ていない。むしろよい体験をしたと思っている。一回入選したら後生大事にそれだけをやるということはできなかったんです。

やはり考えながら工夫しながらやっていかないと。年とともに見る目、考え方色々変わってきているし、それをうまく生かすようにしていく。前よりは多少ものがわかるというか、世間でいうただ物分かりがいいとかそういうものではなしに、作家としての経験を踏まえて前よりは多少、自然に見えるようになってきている。今年誕生日がきたら八十。だから人生に悔いはないです。自分の好きな道で、どんな形で終わるのかわかりませんが、最後まで挑戦者でいたい。横道は一切考えたことがありません。

君の思うようにおやりやす

みな、いろいろな人が話をしているのを全部よく聞いて自分の役に立つことがあったらそれを参考にしたらいい。人の批評を聞かないのはいけない。歌舞伎と一緒で盗むということ。幕間から誰かの演技を見て盗む。そういう意味ではいろいろなことを勉強しなければいけませんね。

二、三枚持ってきて「先生どれがいいですか」と自分の作品を先生に選んでもらう人がいる。先生に選んでもらって、だめだったらそういう人は必ず「先生が言ったから」と言う。こういうのはもってのほか。私は今指導していて一切言いません。同じ形で色だけ替えるのは心構えが悪いですね。「もう一度しっかり勉強してこい」と言います。

私は山口華楊先生に「私の今年の絵はどうですか」と聞いたことはあまりない。先生から思わず何か言いたくなる作品を描かなければ、と。先生に相談すると、「君の思うようにおやりやす」と言われる。

初め、先生は私を捨てているなと思いました。

晨鳥社に入って最初の頃、出品前に見てもらうときに、私のところは三人の先生に見てもらいました。山口華楊先生、麻田弁次先生、猪原大華先生です。皆個性があって、山口先生は一番教え方が堅実でした。麻田先生は感覚的に批評する。猪原先生は細かいところまで言い過ぎる。三人性格が全部違うのを把握して「誰が一番自分の考えに合っているかというのをある程度見定めて聞きなさい」と友達に言っていた。

あるとき山口先生が私の「冬田」の絵の上部左方に「なんか向こうにほしいな」と言われるので、絵に無かったものを加えた。そうしたら二度目の特選になって、先生はこのとき審査に出ていなかったけれど「あれうまく入ったな」と言われた。良かったら先生のほうから言われる。「君の思うようにおやりやす」と言われたのは、言っても私がこれをやろうと思っていることをご存じで、たとえその作品が失敗してもそれが力になると思っていらした。「君、好きなようにおやりやす」。初めは疑問を感じたけれど、やはり気にしてくださっている。君がやりたいことをやっているのを常に見ているということも全部承知の上、そのくらい先生には幅広く見ていただいてありがたかった。常に求めて貪欲にやって、そうやったら見えるときがきっと来ると思います。

（二〇一三年インタビュー）

「鳥来るところ」2017年　改組 新 第4回日展

岩倉 寿 ──日本画家──

岩倉 寿（いわくら ひさし）
1936年、香川県生まれ。山口華楊に師事。
1959年、京都市立美術大学（現・京都市立
芸術大学）卒業。1961年、同大学専攻科修了。
1958年、第1回日展初入選。1972年、
第4回日展「柳図」により特選受賞。1976年、
第8回日展「山里」により特選受賞。1988年、
第20回日展「沼」により日展会員賞受賞。
1990年、第22回日展「晩夏」により内閣総
理大臣賞受賞。2003年、第34回日展出品作「南
の窓」により日本芸術院賞受賞。2006年、
日本芸術院会員。
京都市立芸術大学名誉教授。日展理事顧問など
歴任。2018年10月逝去。叙正四位、旭日中
綬章追贈。

「十字架の木」2011年　第43回日展

　岩倉 寿

昭和三十三年（一九五八年）、日展初入選。日展常務理事の岩倉寿さんは母校である京都市立芸術大学で長らく日本画の教授として教鞭を執り、現在も京都市内で制作活動を続けている。制作への想い、芸術への取り組み方など、熱く語った。

京都の大学で日本画へ

「描きたくて、描きたくて」という想い

高校二年の終わり頃、四国の高松で開かれた巡回展で日本画を見ました。印象に残っています。とにかく「すごい」としかいいようがなかったです。それまでは油絵を描いていて、日本画に触れてびっくりしました。近寄って見て、広い画面をきれいに塗れるのはどうしてかなと思ったり。田舎には日展はあまり来ないでしょう。そんな時、「日展高松展」と言って、宣伝カーも通りました。皆行きました。

油絵で庄司栄吉先生が特選でした。ものすごく印象に残っています。初老の牧師が椅子に座って読書している、体が細くて九頭身くらいある感じの作品です。日本画は堂本元次先生、先日百二歳で亡くなった加藤美代三先生が特選です。佐藤太清先生も特選でした。とにかく強烈に覚えています。

私は小学校五、六年から絵描きになろうと思っていました。それは、今の子供達が思うような野球選手とかサッカー選手になりたいとか、そういった漠然とした、確たる信念があるわけではない思いのような、好きで描いていた感じでしょうけどね。

京都の芸大に日本画の先輩がいたんです。それで「日本画も洋画も描けるから来い」と言われたのがきっかけで日本画に行きました。一年のときはもう一遍、洋画を受け直そうかなという気もしました。

抵抗感が違うんです。日本画の刷毛や筆は軟らかい。油絵の筆は硬い。

大学四年で日展に初出品しました。それまでは、学則で出品してはいけなかった。出品したら退学です。大学は基礎という考え方です。四年から出せるんです。学園紛争後は、割合自由になりましたが、それでも早い人で三年がぽつりぽつりですね。大学で出品作をまとめて大きな荷造りをして、まだ東名高速道路ができていない時なので、日通が集めに来てJRの貨物に乗せて出品しました。

絵を描くのは、「描け」と言われて描くのではない。描きとうなったらたまらなくて、「喉が渇いたら水が飲みたい」、それと同じに描きたいという気持ちになるのです。どうしようもないな。ほかの人に「やめとけよ」と言われても、隠れても描くんじゃない？　終戦時の先輩たちも。戦争時は、突然ある日からものがなくなるのと違う。その前からない。配給の絵の具や紙もそうです。絹に描いている人もあったそうですが、その配給で描いて出品して落ちたら、その絵絹を布団に作りかえた人もいたといいます。

とにかくものがないときでしょう。でも、描きたい人は描いたんや！

自分自身の本音で描く
日展を目指す人へ

私は若い作家達を信じているし、期待しています。だけど「こうやったらあかん」とか、「こうせないかん」とかは思わないで、自分自身の本音、ものを本当に凝視して、それから感じたり思ったりすること。イメージを発展させるかもしれないし。自分自身これでいいか、確認しながら描いてほしい。自分自身の眼で見る、そこだけです。本音で「俺はこう思う、こう感じる」というのを。見るということ

は、再現する見方、描き方でなくて、目をつぶってでも感じること。葉が一枚であろうがそれが足りないということでなく、細い草の力であったり動きであったり、おおげさにいえば命を感じて自分なりに描いてほしい。自分もそうありたいと思う。ときどき半分冗談ですが「目をつぶって絵を描けんかな」と。想いはそういうこと。罫をいくら描いてもそれでよしでなくて、いくら表情を追ってもいい。自然というのは人間の頭で考えるよりもいい形をしています。ついつい枯れ木でも……。

若い人は一途さがあるから、ものすごく期待している。ベテラン、中堅ももう一度ものをよく見る必要があるかもしれん。習慣とか、慣れで描くと絵らしい絵になるが、そうならないように、格闘してほしい。感動が出ているものが生きた絵というか、いい絵と言えると思う。

日本画の顔料に近寄って見る
概念なしに見る

見る人も日本画という概念を持っていると思います。日本画は線、平面、装飾的とそればっかりで見ないでほしい。さらの気持ちで見てほしい。たまには画面に寄ってみて。日本画の顔料、素材が、岩絵の具の粒子の砂みたいなもの、それも粗い細かいと、いろいろある。油、アクリル、水彩のようには扱えないものがある。日本画材には純粋な赤色がない。だから赤に感じさせるように工夫する。紫色もない。赤に近いものはコチニールというサボテンにつく虫の汁を綿に染み込ませて乾かして水に戻して。白は貝から作った胡粉です。たとえば桔梗は、青ピンク色を出すのに赤と白を混ぜても出ないんです。白

が強いとか紫が強いとかありますが、紫はえんじを先に塗って、乾いてから群青色をかけたり、それは昔のやり方ですが、粒子があるものですから、離れて見ると紫に感じるということです。べたっと塗っても、ペンキみたいに下がつぶれるということがない。透けてくるんです。

最初は、概念を作らないでさらで見て、これがこうなっているからいいとか、でなく、「これが好き、これが嫌い」でかまわない。一回で終わるのでなく、今年、来年、再来年、回数を重ねて見ると、これをいいと思ったけど、今度はこっちのほうがいいとなってきますから、とにかく概念を作らないでぼけっとでも見ること。たまにはそばによって見ることです。

今は、グループというか、昔の流派みたいなのがなくなってきている。昔は、表立って言わなくてもなんとなく作品を見れば「東京のここやな、京都のここやな」とか想像できた。今はどんどん少なくなってきている。それは様式から抜け出しているのではないでしょうか。京都は、写生を重視していますがね。しかし写生はあるとおりに描くのを写生みたいに解釈されると困るんですね。その人の感性・思いで描く。

審査では、初めは出品作品全体を見る意味でも、ゆるく見ます。そしてだんだん絞っていく。作品として画面全体を見ますから、感動、主張など、感性ですね。ただきれいに描いているからとはならない。だんだん何回も繰り返しながら絞っていくわけですけどね、初出品者でも出品作も何百点になります。だれでも一生懸命描いているので、うまくはいかない。必死にやっているわけですから丁寧に見ていかないと。誰でも一生懸命描いているので、うまくはいかない。絵の場合、相撲と違って、勝った負けたではないんです。〇・一足りないというものでもないので、慎重にしていかないと。みんな一生懸命必死に描いているわけですから。

理屈ではない本人の想い

自分への問いかけ

自分はこういう印象を人に与えようという気持ちでは描いていません。精神的に慰めようとかそういう気持ちでもない。仲間で被災地へ飛んで行っている人もいる。でもその気持ちはわかります。それに近いような、勇気づけや慰めの気持ちでなく、ものを見たときにこちらが受けるものを描く。絵の場合でも現場へ行って、現場を生々しく描くこともある。逆にそういう思いで夕焼け雲を描く、一見関係ないような感じの風景を描きながらその気持ちを思う時はあると思うのです。人によって表現が全然違う。

だから、何のためにとか、どうするからこうだという理屈でないのではないか。本人の想いです。

言葉でも難しくて、国語的な使い方と絵の場合は、ちょっと同じ言葉でも違う使い方をする時があるんです。同じ思いでも同じようには表現できませんから。それがどんな形であろうと想いの深さと表現が一致した時、人を引きつけるということではないか。人が感動するために描いているわけではないが、人を意識するのではなく、自分で自分自身に本当に問いかけながら進む。そうすると、多いとか少ないとかいう意味でなく、なかには一人か二人でも見ている人がいると思います。売れっ子とかスターとか全然関係ない。本当の姿勢を、どこかの誰かが見ていると信じています。

今を生きているわけですから、昔の立派な絵を真似て描いても響かない。若い人には次の時代の日本画を作ってほしい。あれは比叡山なんですけど、夕立があったり、谷に風が吹いていたり、雲がわいてきたり常に変化をしている。大観はいつもすごいと思う。でも今、大観のような絵を描いても意味がな

い。大観はその時の比叡山を感じて自分なりの発見をして描いているんですから。

日展は五科そろっていますが、それぞれ独自性を持ちながら、ほかの科の人たちと話すことで影響されたり、もう一遍自分を振り返ったり、影響がありますね。また、日展は偏っていないですね。それが大きな特徴だと思います。

日展の日本画はほかのグループよりは幅が広い。前衛に近いものもあるかもしれないし、極端に偏っていないですね。それが正しいとか間違っているとか思わないで見てほしい。絵の具が砂みたいなので固まって付いている場合もあるし、小石を付けているように見えるものもある。僕らの頃と比べて若い人たちは流れが速いから、いろんな面でたいへんです。わかるのはわかる。ここまでしなくては、というのがある。それはその人にとって、そこまでする必要があるからでしょう。

絵の完成は悔しいけどきりがない。本当にきりがない。模写の場合は写す手本があるわけですが、自分の絵の場合は「この緑はこの緑でいいのか」と思う。そして追求し、「これで行くんだ」と思って決断する。

髙山辰雄先生はいつも、雑談の最後に「絵は難しいね」とおっしゃっていました。比叡山は登ったことがあるから、あそこから向こうを見たときに向こうがわかる。琵琶湖があって、近江富士がある。絵描きはとにかく理想みたいなものがあって、あそこに行きたい。行ったあとはそこから向こうが見えて、さらに、次はあそこ、みたいに行きたい。さらに行った人は向こうを見て──そういったことの繰り返しみたいな。だから本当にきりがない。あそこに行かんと向こうが見えない。だから髙山先生が「絵は難しいね」と言われた言葉、僕も難しいんです。言葉が一緒でも、意味も中身も深さも全然違うんです。

（二〇一二年インタビュー）

「晨（しん）」2019年　改組 新 第6回日展

鈴木竹柏 ──日本画家──

鈴木竹柏（すずき ちくはく）
1918年、神奈川県生まれ。中村岳陵に師事。1936年、逗子開成中学校卒業。1943年、第6回新文展初入選。1956年、第12回日展「暮色」により特選。1958年、第1回日展「山」により特選・白寿賞受賞。1962年、第5回日展「干潮」により菊華賞受賞。1981年、第13回日展「丘」により文部大臣賞受賞。1988年、第19回日展出品作「気」により日本芸術院賞受賞。1991年、日本芸術院会員。1994年、勲三等瑞宝章受章。1995年、日展事務局長。2007年、文化功労者。日展理事、理事長、会長、顧問歴任。2020年2月逝去。

「陽光」2016 年　改組 新 第 3 回日展

逗子駅から車で十五分ほど、葉山町の住宅街から続く小高い山の急な坂を登り切ったところに木々に囲まれた瀟洒なアトリエの建物が見えてくる。訪問した六月下旬は、まさに薄紫の紫陽花が道沿いにずっと咲き誇っていた。明るい日差しの射し込む応接間に通していただく。部屋の大きな窓の外は緑しか見えないほど自然豊かな場所である。ほどなく百歳を迎える鈴木竹柏さんが現れた。

白寿記念展で三十点を展示

「朝起きるとすぐに筆をとります。画室にこもり、食事の前の二時間が一番頭がさえていていいんです。人にはやらせません」

絵具を溶くところも自分でやります。今も昔と同じに自らすべて行う。緑に囲まれた画室で朝の二時間は集中して絵を描く。

二〇一七年十一月には白寿記念展を開催した。二十号から小品までの新作約三十点を描く。大きな作品を描くのはたいへんになったが、年に十点近くを仕上げ、毎日描くことに変わりはない。

ただ、変わったことといえば、画風であるという。

若い頃のように外に出て、スケッチをしてそれを参考に風景を描くということではなく、家の中にいて、自分の内面で描きたいものを膨らませて描いている。これまでの蓄積を元に自分の内面へ深く入ってそこから作品を生み出していくようになったのだ。そのため完成までのイメージを持っていくのがたいへんで、そこにはさまざまな葛藤もあり、時間も必要になるのである。

近年の作品のなかで気に入っている作品を挙げていただいた。個展にも出さずに自らずっと持っていたい作品だそうである。白から深い緑をともなった灰色までのグラデーションで描かれている。渓谷の

イメージであろうか。作品のタイトルは「霧霽る」。心象風景のような、高い精神性がうかがえる。二年前には緑のイメージに取り憑かれているというお話を伺ったが、今の作品からはさらに深遠なる画家の境地が感じられる。

大正七年（一九一八年）逗子町
久木柏原村に生まれて

鈴木竹柏さんの百年の歩みを振り返る。一九一八年、神奈川県逗子町久木柏原村に、兄三人姉四人の八人きょうだいの末っ子として生まれた。小学校五年のとき、水彩画で描いた矢車草の絵を先生に褒められたことがきっかけで絵が好きになったという。地元の逗子開成中学を卒業後、私立の美校に行こうと思っていたが、一番上の兄が、日本画家の中村岳陵先生の家を建てた大工さんと知り合いだったという縁から、逗子の山の根にアトリエを構える先生の家に住み込みで内弟子となる。「竹柏」という雅号は、中村先生から、弟子になってほどなくつけていただいた。出身である柏原村から一字とったのだそうだ。一九三七年に十九歳で弟子入りし、修業は一九四九年の春に結婚するまで十二年間続く。

戦時中の内弟子時代

戦争を乗り越えての厳しい内弟子時代だった。「中村先生は夕方近くなると目がぱっちり開き、仕事

にとりかかります。私は準備をしたり、絵具を溶いたり、それが大変でした」。鈴木さんはどちらかというと朝型である。「だから、今でもそのくせがついていて、僕は横になるとすぐ寝ますが、声をかけられたらすぐ起きる。ねぼけていたら怒られるということです。いろいろなことを経験させていただきました」。そして何よりも「教えてもらうのではなく自分で描く」という姿勢は中村先生のもとで得たことである。自ら日本画の技術を習得していった。

外に出かけることもままならず、上野の展覧会を見に行っても寄り道せずにすぐに帰ってくるよう厳しく言われた。ましてや家には帰りたくても帰ることはできなかったのだ。厳しい師弟関係で、弟子を辞めていく人もいたが、貫き通した。努力して何を描くのか自分で考えて行うことで地力がついたという。弟子として忙しい中、時間を見つけては裏山の草木を描いた若き頃の鮮烈なスケッチはいまも記憶に残っている。

日展と院展に出品

「十九歳で、院展に初入選しました。あの時分は院展でも日展でも自由に出せたんです。描いたものを院展に出したら、たまたま初入選して、びっくりしました。ダリアを描きました」

弟子入りして早くも院展に初入選。若き才能はすぐに開花していった。

二十五歳で新文展に初入選。日展では落ちることなく順調に入選が続き、三十歳の時、日展に出した作品「夕映」は特選候補ともなった。

やがて三十一歳で結婚。葉山に新居を構えた。

その後、日展作家の髙山辰雄先生が結成した一采社、始玄会などに参加。「髙山先生が中心となった若い人たちの研究会にいれてもらったのは良かったです。ずいぶん助かりました」

日展の中では一九五六年、三十八歳の時に「暮色」で特選・白寿賞を受賞。「その時は一色の山を描きました。ここではないけれど、ずっと続いている山だったと思います」。やはりテーマは自然で、いつも近所の美しい風景を描いていた。「葉山の近くの海とか山とかを描いていましたね」。山も海もある自然豊かなこの土地が大変気に入り、生涯離れることはないのである。

うれしかったのは二回目の特選であるという。一回目の特選は十人選ばれたが、二回目の特選受賞者は、わずか五人のみだった。しかも京都画壇ではなく、すべて関東の作家であったという。四十歳のときで、ここがターニングポイントになったと振り返る。「この、特選を五人でもらったときに認められたのです」

その後、順調に進み審査員になり、活躍の場を広げていった。

一九九七年、七十九歳のときに日展理事長に就任。当時の都知事、青島幸男氏と東京都美術館の入り口で、日展幕開けのテープカットを行っている。また行幸啓の折にはご案内役を務めた。二年間理事長を、その後会長を務め、また画業に専念することになる。そして今日まで健康で、毎日絵を描いている。

「僕は医者の薬なんかは飲んだことがないんです」。飲むのは総合ビタミン剤のみだそうである。

ただ、若い頃、結核に苦しんだことがある。三十四歳の一年間は、病気療養のため制作ができなかった。「医者に、五十歳まで生きることができれば大丈夫と言われていました。今、倍の年になりましたね。深刻に考えな当時は山で喀血したこともありましたが深刻には考えませんので、割合早く治りました」。深刻に考えな

いというところに、意志の強さとおおらかな人柄が感じられる。

その後は病気らしい病気もせず、風邪も引かず、毎日絵を描く気力に満ちて、一年先のスケジュール

自然に学び内なる世界を描く

を楽しみにされているという。

かつて中村先生の元では、師と違う画風の絵を描くことはできなかったが、今は「こんな絵を描いて

ください」と頼まれることはなく、自分の思うまま、感じるままの作品を描くことができる。

「ただ、絵の仲間とか、後輩でも、みな亡くなってしまい、僕一人です」。今はご家族に囲まれ、日々

を過ごしている。鈴木竹柏さんの家系はみな百歳近くまで生き、持って生まれた長生きの遺伝子がある

のではないかと思う。　特別に何かされているわけではないが、毎日絵を描くことが長寿の秘訣になって

いるという。「やっぱり絵を描いていると張り合いがありますからね」。鈴木さんの表情は明るい。

こうして毎日描き続けるが、たくさん描いても、画家の厳しい目を通し、本当の作品になる数は少な

いという。

今では外に出ることはほとんどないが、いつも、長い廊下を歩くのが運動になるのだそうだ。その長

い廊下の一番奥に鈴木さんのアトリエがある。今回、初めてアトリエに入れていただくことができた。

広々とした和室のアトリエには窓から明るい日差しが入り、やはり窓の外は一面緑の木々である。こ

ちらのアトリエに移ってから二十年間、蓄積してきたさまざまな資料や絵具などが置かれている。左手

から光を受けていつもの座椅子に座り、絵筆を持っていただいた。

66

描いていた作品に筆を入れ始めると、その場の空気が変わった気がした。静かに、非常に真剣な面持ちで絵と向き合う。画家の絵に対するまなざしは百歳を迎える今も変わらない。

逗子に生まれ、逗子で育ち、葉山を愛し、その自然を描く。その作品は、年を重ね、さらに深遠なる世界を呼び覚ます。伺ってきたこれまでの長い道のり。さまざまな経験を経て一筆一筆重ねてこられた作品の数々が百年の人生そのものを静かに語っていると感じた。

（二〇一八年インタビュー）

「繍衣立像」2018年　改組 新 第5回日展

中山忠彦

洋画家

中山忠彦（なかやまただひこ）
1935年、福岡県生まれ。伊藤清永に
師事。1954年、第10回日展初入選。
1969年、改組第1回日展「椅子に倚る」
により特選受賞。1981年、第13回日
展「縞衣」により特選受賞。1990年、
第22回日展「青衣」により日展会員賞受
賞。1996年、第28回日展「華粧」に
より内閣総理大臣賞受賞。1998年、
第29回日展出品作「黒扇」により日本
芸術院賞受賞。2001年、日展事務局長。
2009年、日展理事長。2019年、
旭日中綬章受章。
現在、日展顧問、日本芸術院会員、白日
会会長。

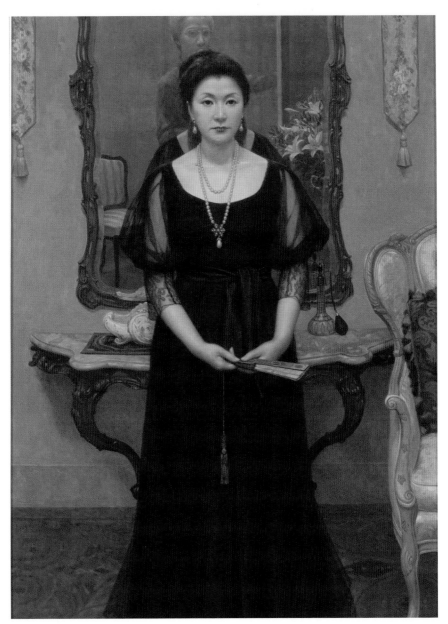

「トワ・エ・モア」2010年 （シャネルのドレス）

｜中山忠彦

五十年以上にわたり十九世紀のフランスの衣装を纏った優美な女性像に永遠の美を描いてこられた中山忠彦さん。二〇一八年には千葉県立美術館でその画業を振り返り、衣装コレクションも含め紹介する大きな展覧会が開かれた。中山さんの作品の世界をそのままに、ゴブラン織りの大きなタペストリーが掛けられた、市川のアトリエを訪ねた。

疎開先の大分で終戦

穏やかな笑顔でゆったりと話す中山忠彦さん。地元で開かれた展覧会では、小学校五年生のファンの女の子が新聞記事を見て「先生にどうしても会いたい」と母親と訪ねてくれたのが一番の収穫だったと笑顔で語る。

九州は小倉生まれの中山さんの実家は運動用品店を営んでいたという。しかし戦争の色が濃くなってくると、敵勢スポーツである野球をする人は減り福岡市の中に一つの店舗だけにまとめられ、福岡に転居。二年後にはいよいよ戦火が激しくなり両親の郷里の大分県中津に疎開をすることになった。

「中津には工場もなく、爆撃の対象でなかったので全く無事でした。頭の上を通り越して北九州へ。ウオンウオンとB29は独特の音がするのです。見れば上空一万メートルくらいは見えました。光っているなと今日も見ていると思って見ていました」

終戦は五年生のときだったが、「僕らも一人前に軍国少年でした。子供心に日本が負けるなんて思っていなかったです。九州は本州と考えが違って、負けて、九州が一丸となって戦争しようという考えもあったと聞いています。早く戦闘帽を被りたいとか、必須科目の剣道をやり

70

たいなと思ってはいました。しかし敗戦と同時に教科書は全部墨で塗られていくわけです。子供だから教えられた通りに信じ込まされていました。その後改革で新制中学・新制高校・大学となり、戦地から引き揚げてきた少尉や中尉が先生として来るわけです。元軍人ですからなかなか厳しかったです。そういう体験はしてきました」。

高校二年で大分県知事賞を受賞

高校時代は、当時日展に出品していた木版画の先生が版画の手ほどきはしてくれたが、デッサンの指導は全くなかった。「ただ、美術部の卒業生で伊藤清永先生と美術学校で同期の山中清一郎さんの石膏デッサンが壁に飾ってあって、この数点の存在は今でも目に残っています。それを見よう見真似で、授業が終わったらすぐに美術部の部室に行って描いていました。当時、まだ油絵具は持っていませんでした」

その頃は絵を描くにも紙がない。「僕は小学校三年で疎開をしたら、なぜかクラスの中で一番絵が上手いことになってしまった。福岡にはもっと上手い子がたくさんいたのです。上手い子には紙を特別に何枚かくれます。その代わりに軍艦や飛行機を描けとか。スケッチなんかもしたことはなくて、鉛筆くらいしかありませんでした。新制中学校の頃、やっと不透明水彩が出てきて描きました。ところが紙もろくなのがないし、写真の裏が白いので、そこに絵を描いていました」

五人きょうだいの一番上で、絵を描いているのは親戚の中にも誰もいなかったという。

大分県は文人画家、田能村竹田(たのむらちくでん)の出身地であった。田能村竹田を偲ぶ美術祭には九州全域の小学校か

ら高校までみなが作品を応募した。中山さんは高校二年のとき大分県知事賞の栄誉に輝いた。「毎日新聞に写真入りで記事が出たのです。それを見て、親父も僕が絵描きになりたいという希望を聞いてくれました」

伊藤清永先生との
運命的な出会い

同じ頃、日展の巡回展を小倉まで見に行った。そこで伊藤清永先生の「椅子に臥せる裸婦」に初めて出会う。「その魅力に強く惹かれ、この先生に指導して欲しい」と思ったという。ただ、当時それは夢だった。

その後、東京藝術大学を受けるために上京し、母の従兄弟の下宿に泊まることになる。従兄弟が家主に「絵描き志望の男が来るからちょっと試験の間泊めるよ」と言われ、名前を聞いて驚いた。何と伊藤清永先生その人だった。奇遇にも家主は伊藤先生のパトロンの一人だったのだ。

「そういう偶然の重なりがあって、幸運だったのですけれど」。翌日には伊藤先生の所に同道してもらい「すぐに家に来てデッサンをしなさい」と先生に言われ、一週間ほどデッサンをした後、「やはり受験生がたくさんいる所がいいだろう」ということで伊藤先生の同級生、三輪孝さんがやっていた阿佐ヶ谷洋画研究所で他の学生と一緒にデッサンを学んだ。その後、受験するが、「田舎の高校を出ただけですから当然落ちてしまいました」。それからは伊

藤先生の所にときどきデッサンを見てもらいに行っていたが、アトリエの敷地の中に伊藤絵画研究所が新たに作られたので「事務的なことの面倒を見てくれないか」と言われる。『藝大に行っても学校の先生になるのがおちだぞ』ということで、伊藤先生もちょうど都合がよかったのでしょう。すすめられて日展に出品し、その入選発表直前に親父が死んで、伊藤先生が『お前は俺の所で一緒に勉強しよう』という話になった。四年足らずでしたが、ごやっかいになりました」

伊藤先生の教え
「プロの絵描きになれ」

伊藤絵画研究所に移り、中山さんは初出品初入選、十九歳のことである。「旧東京都美術館の一番最後の部屋に、ぎりぎり入りました。伊藤先生はとにかく『プロの絵描きになれ』と。プロの絵描きが美術団体のリーダーになっていかないと絵描きは育っていかない、という昔から確かな理論をもっていました。今にしてその言葉の意味がわかります。白日会はおかげ様でいろいろな団体の中ではプロの絵描きが一番多い。ところが半数は日展に出さない。僕としては日展で育ってきたわけですから、日展でいろいろなご縁をいただきながら今日がある。日展には地方巡回展がありますから、巡回展を通じて、私のように将来絵描きになりたい人の縁ができればいいと、自分の体験を通してそう思うわけです。巡回展にはもちろん全部出品してきています」

初めのうちは伊藤先生が裸婦の絵描きだったことから、基本的に裸婦を描いていた。将来はコスチュームを描きたいと思っていたので、下地作りをしっかり学ぶという考えがあってのことだった。結婚して

からは奥様をモデルに、十九世紀フランスの衣装を纏った女性の美を描き続けることになる。中山さんの品格のある婦人像は瞬く間に評判を呼んで、みなが楽しみに日展に来た。こんなエピソードがある。

何年目かに裸婦の絵を久しぶりに描いて日展に出したところ、中日新聞が「今年の日展のサプライズは中山の裸婦」と書いたという。その後も、家の庭に咲くミモザの花の早暁風景（そうぎょう）を描いて出品したところ、展覧会を見に来た人が一回りして中山さんの絵がないので「今年は休みか」と言われてしまった。

それほど、婦人像が定番となった。

衣装にもこだわりがあり、十九世紀フランスを中心にした衣装を描きたいと思い、それが手に入る方法を見つけることになる。「百年前の骨董品で布も弱っているのですが、衣装としても価値が高いウオルト、パキャン、シャネルなどのデザイナーのものが何点もあるわけです。そういうものはやはり素晴らしいです」。ドレスだけでなく、帽子や装身具などのコレクターとしても有名である。絵の背景となる椅子や壁、装飾品も時代を合わせているのだ。

命を懸けて作品を生む
プロを目指す団体に

日展の理事長を長年務めた中山さんの日展への思いは強い。「日展というのは本来アカデミズムの団体なのです。伊藤先生もよく『本当にアカデミックな仕事を日展の中でしたい』と言われていました。日展はアカデミズムを標榜していながらアカデミズムに対する劣等感というか、何となくそれを口に出して言うには気恥ずかしいというところがある。白日会では写実の問題というのが重要になってきます。日展はアカデミズムを標榜していながらアカデ

と。入選、特選ではなく、命を懸けてそれに突っ込んでいける、そういう根性のある人が欲しいです」

ときに言ったことがあったのですが、皆さんに、プロになれなくてもとにかくプロを目指して頑張ろう、

僕は日展の洋画は現在では偉大なるアマチュアリズム、そういう団体だ、と、とあるパーティの乾杯の

蓼科の画塾
「アカデミー中山イン蓼科」

後進を育てていきたいと考え、二〇〇七年から蓼科で始めた画塾からは、広く活躍する若い画家が出

てきている。始めたのにはきっかけがある。「スペインの女流ピアニスト、マリア・ジョアン・ピリス

がスペインの片田舎で広い会場を借りて、友人のバイオリニストも呼んで、ピアニスト志望者たちを集

め、自分で食事を作って面倒を見ながら教え、しかもバイオリンとの共演で教育をしている。そうした

番組をテレビで見たのです。ああ、これはいい。こちらはただの絵描きですけれども、これをやりたい

なと思っていたところ、蓼科の別荘のそばに百畳敷きのアトリエと、もうひと棟同じ百畳敷きで二十人

くらい泊まれる、台所・食堂がついた宿泊施設があって、中を見たら理想的な建物だったのです。そこ

でモデルさんを呼んで勉強してもらおうとなりました。毎回五人くらいの親しい画家たちの講師陣で、

その指導のもとに勉強をしています。今では若い人たちも年を重ね、卒業生も出ています」

人間の目は心、感受性と表現力がないとリアリズムにならない

昨今の写真の画風について、コメントをいただいた。

「あまりにも写真を転写した作風に傾き過ぎています。基本的には人間の目は心ですから、それを基本にした感受性、表現力がなく、形だけを写してリアリズムと称しても僕は決して信頼はしない。人が見て心に響くようなものがない限りは認めません。むしろ多少形に破たんがあっても、そこに気持ちが入って核心に迫っていく、そういう造形力を持った人が出てくるといいと思いますね。やはり二つの眼できちんと見て感じてやってもらいたい。併用するのはやむを得ない。髪の毛を一本一本描く技量には感心をするけれどもその見方には感心はしない。もっと大事なものがある筈ではないか。写真を使って描く一番の弱点は省略ができないことです。写真には全部写っていますからその判断力が無くなります。一番の危険性はそれだと思う。僕に言わせると写真が本当は嘘なんです。

白日会は日展洋画の中で特殊な位置を占めています。出来得ることなら白日会からの入選作、会員の作を一室にまとめて展示して、写実の見本を提示したいくらいです。聖書の「コリント人への十二の手紙」にある『私達は見えるものではなく、見えないものに目を注ぐ。見えるものは過ぎ去るものであり、見えないものは永遠だからである』との聖句から、『見えるものを通して見えないものを描く』との理念を抽出し、イデーとしての白日会と記しておきますが、日展もイデーを持たねばならないと、長い間の空白を残念に思っています」

日展にこれを提示しても無理だとは思うので、あくまで日展洋画の一端としての白日会と記しておきますが、日展もイデーを持たねばならないと、長い間の空白を残念に思っています」

穏やかなまなざしで、心で見つめて描いてこられた中山さんの重みのある言葉であった。

（二〇一九年インタビュー）

「山麓春隣」2016年　改組 新 第3回日展

寺坂公雄

洋画家

寺坂公雄（てらさか ただお）

1933年、広島県生まれ。1956年、愛媛大学教育学部美術科卒業。1954年、第10回日展初入選。1962年、第5回日展「カニのある静物」により特選受賞。1986年、第18回日展「レリーフのある棚」により日展会員賞受賞。2001年、第33回日展「デルフォイへの道」により文部科学大臣賞受賞。2005年、第36回日展出品作「アクロポリスへの道」により日本芸術院賞受賞。2009年、日展事務局長。2013年、日展理事長。2020年、旭日中綬章受章。

現在、日展顧問、日本芸術院会員、山梨大学名誉教授。

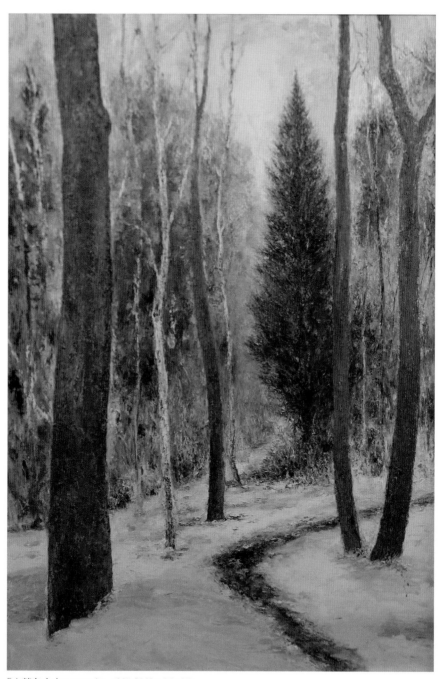

「山麓冬木立」2017年　改組 新 第4回日展

｜寺坂公雄

広島市内で生まれ育った寺坂公雄さんは一九四五年、十二歳の時、原爆投下前に父親の実家のある岡山に疎開し、命拾いをしたという。厳しい戦中戦後を経験し、夏目漱石の『坊ちゃん』の舞台ともなった松山中学（旧制）に転校した頃、絵画に目覚めた。愛媛大学時代、日展に初入選。東京都の中学校美術教員、山梨大学教授、二〇一三年まで日展理事長と、常に全力で走ってきた寺坂さん。八ヶ岳南麓には自身が設計し建てたアトリエがある。自然が破壊される危機感から日本の山の美しさを描く一方、都会の今も描いていきたい、双方が交響する美術をめざすと語る。

激動の戦中戦後を経て、
絵画に目覚めた松山中学時代

父親は岡山出身で、四十一歳の時に広島の中国新聞写真部長を辞め、市内に写真館と製版所を経営し財を築いた。NHKの目の前に会社と住居を構え、そこで寺坂さんは一九三三年、三男として生まれた。

父親は書画の収集をし、長男に油絵を習わせていたが、戦争に行ったため、使っていたルフランの絵具箱を持って疎開したという。その後一九四五年八月、広島に原爆が投下され、以前住んでいた場所は灰燼に帰し、知り合いはみな亡くなった。

「父は岡山の田舎に見渡すかぎりの田んぼを買ったのですが戦後の農地改革で全部取り上げられてしまい、母方を頼って松山に引っ越すことになったのです。長男は戦争に、次男は広島一中だったけれど軍需工場で働いて、末っ子の私は集団疎開で郊外のお寺に預けられたり、波乱万丈の若い頃でした。当時は自分自身、二十歳までしか生きられないと思っていました」

戦時中は「アメリカ人を見たら後ろからよじ登って首をかっきれ」という教育を受けて育った。しかし戦後は「アメリカ人と仲良くしろ」と全く逆のことを言われ、混乱し、何も信じられなくなった。そうしたなか、唯一信じられるのは物を作ることだった。

松山中学では美術部に入った。兄の絵具箱を使い、十三歳で油絵を始める。松原一先生のアトリエで描いていると、先生が耳元で「寺坂はうまいなぁ。天才かも」とささやいた。中学二年で絵に夢中になり、才能を開花させ、美術部長を務めた。

旧制松山中学校の最後の卒業生となったが一方、同窓生にはそうそうたる文化人が揃っていた。たとえば、正岡子規、秋山好古・真之兄弟をはじめ、同じクラスには広告批評の天野祐吉、演劇の安西徹雄、一級下には伊丹十三や大江健三郎がいた。美術部の先輩には二浪して東京藝術大学に入った中川宗弥がいた。夫人は『ぐりとぐら』の絵本を出した中川李枝子であるという。音楽家や評論家など、さまざまなジャンルで活躍する文化人を輩出する自由な気風がそこにはあった。

愛媛大学に授業料免除で入学
恩師に推され日展へ

その後、松山東高校では愛媛美術展に出品し入選。松山市内高校連合展を結成し、代表として皆を率いた。

十八歳で、東京藝術大学を受験するが、洋画は大変な倍率でかなわなかった。戻って地元で松山城を描いていると、後ろで見ている人に「君、うまいね。今から苦学するよりも愛媛大学に来ないか。来た

ら応援する」と言われ、「お願いします」と答えた。成績優秀者として授業料免除、奨学金で愛媛大学教育学部美術科に入学・卒業したのだ。「その代わり年間八回東京へやってきました。堀君という、後に渋谷の日赤小児科部長になった東大の医学部生が夏休みに松山に帰るので、私は七、八月の家賃を払って東京に出て、研究所を回って絵を勉強したんです」

愛媛大学では、四国国立大学連合展を企画し代表ともなった。才能を高く評価した木村八郎先生が「日展に入るよ」「東京に行かせなさい」と母親を説得し、墨書の紹介状を持たせてくれた。絵を五枚も背中に担いで、松山から普通列車で二十八時間かけて東京へと向かった。車中で四食食べたという。大学二年のときだった。しかし、東京の先生が推す作品を出したところ惜しくも落選。この年、愛媛県美術展の洋画部門でトップの知事賞を受賞。五万円の賞金を得た。翌年は光風会に初入選。愛媛県美術展では、家のふすまを外して横にして日本画でガスタンクを描き、また知事賞を受賞。皆を驚かせた。そして日展に静物画「室内」で初入選する。さらに翌一九五五年に出した作品は特選候補にも挙がった。以後連続入選し現在まで毎年出陳を続けている。

一九五六年に愛媛大学を卒業すると、東京都板橋区の中学校の美術教員となる。光風会と日展に毎年入選を続け、五八年には、職員室で隣の席の体育の教師であった現夫人と結婚。その後三女に恵まれている。

一九六二年には早くも二十九歳で特選を受賞する。カニを机上に置いて描いた「カニのある静物」である。翌年は無鑑査となった。

恩師の大澤海蔵先生が亡くなった翌々年の一九七三年には、オマージュとして「武蔵野愁林」を描いた。「だいたいこういう世界は学閥があります。私の場合は藝大でないですから、反発していろいろな

ことをやりました。藝大でない、学閥ない、財もない。大学も国家のお金で行かせてもらった。嫌なことは嫌と言う、おかしいことはおかしいですよと。偉い先生を尊敬はしているけれど、曲がったことを我慢して『そうです』とは言わない。なぜかというと、それは戦争と終戦を越えてきたから。絶対服従の戦時中の生活を知っていますから、やはり戦争は嫌だと言いたい。言わなくてはいけない。筋を通す。

その国や組織を滅ぼさないためには本当に優秀なトップが引っ張っていくことです。多数決よりもそのほうがいい。ただトップが年を取ってきたり、権力を持ちすぎると多数決をしたほうがいい。うまく使い分ければいいということです。作家は自分中心に物事を考えるので、組織のことでも伝わりにくいです。だから外部の人のほうが客観性があります。私は、日本の国に経済的に応援していただいたので日本の国にお返ししたいと思っているんです」

一九七六年には、八ヶ岳の甲斐大泉駅前にアトリエを作る。これも松山中学時代の同級生が甲斐大泉で不動産業をしている縁だった。百三十坪ほどの土地を買い、自分で設計図を引いて建てた。

一九八八年には山梨大学から教授として呼ばれた。「大学には週に二回行って春・夏、試験休みがあって、制作するのによかった。大学院にしてもらうための活動をして功績があったのか、今も山梨大学名誉教授という称号があります」

九〇年代末からは古代ギリシャや彫刻のイメージシリーズを描き、二〇〇一年には「デルフォイへの道」で日展の文部科学大臣賞を受賞。二〇〇五年には「アクロポリスへの道」で日本芸術院賞を受賞している。

今、山の美しさを描いておきたい

現在、日展と光風会に出品しており、日展は山の風景を、光風会は肩の力を抜いたものを出している。

日展ではオール日本を相手に、日本の風景は美しいということを知らせようと考えている。

「アトリエのそばは、以前は木がうっそうとして森の中に二、三百メートルも入ることができませんでしたが今は三十メートルほど入っていける。大陸からの酸性雨、黄砂などの影響と温暖化で日本の山が荒れたんです。古来の花は弱いので全部枯れ、外来種の花が蔓延しています。私は今のうちに孫子のために日本はきれいだったということを絵に描こうと思っている。若い頃は野心があって今までの日展にない絵を描こうとか、反日展だったんですが、日展で大臣賞をもらったときから変えました。今の時代にきたら今じゃないかと。保守的で古いと言われるけれど、いいものを残す。その中に革新を少し入れればよいのではないかと考えています。日本の野山を日本画の作家が描くことがあるけれど、洋画の作家はあまり描かない。私は丸や三角などの抽象を勉強していて構成ができるので、新しいものをやろうということを先に考えない。今、現在のテレビや新聞を見て今の本を読んでいる現代人が絵を描いているのだから、古い新しいは言わなくてよい。もちろん長い歴史や経験による引き出しの中からいろいろなものを自由自在に取り出す。日本の新しいわびさび、日本人がもつ良さを、風景を借りて描こうとしています。今、山の美しさを描いておかないとどんどん山が荒れてきている。だから早く地球温暖化を止めてほしい。今、日本古来の繊細な美しい花がなくなりかかっています。これは大問題です。今や高速道路の周りにきれいだと思ってメキシコの花の種をまいたのがいろいろな所に飛んで行って咲いていますか

ら。白樺の周りはピンクや白の楚々とした花しかなかったのに、今はメキシコの花が咲いている。それはないだろうと。絵だから描きませんけれど」

自分の生活にも絵にも嘘をつかない
都会と山を往復して交響する美術を

今後について尋ねると、「昔、夜はろうそくの明かりで過ごした。ところが今は二十四時間明るい所がある。特に夜の明るい風景は都会でしかない。最近はクリスマス時期には街路樹にLEDをつけてちょっと絵になる。安藤広重がかつて昼間に江戸の名所を描いたけれども、現代の名所を少し描こうと考えています。都会と山とを往復して交響する美術を考えたい。自分の生活にも絵にも嘘をつかないのが私の精神です。現代の人間はたまに頭を休めて考える必要もあるから、山奥に行って鳥の声で目を覚まし、雨が降ったら本を読み、天気になったら絵を描きに出るという生活もいいです。でもそこだけでは感覚が鋭敏にならないから必要に応じて都会の真ん中で闘うのも必要。都会と山麓の生活を音楽のように交響していくのが、今やりたいことです。そうすると両方の仕事が発展する。なんでもアンチテーゼがないと物事は進まない。否定ばかりもいけない。融合させて前に進む。前に進むためには弁証法のように、仕事のためにわざわざアンチを自分で作って、自分で元気づけています」。

（二〇一七年インタビュー）

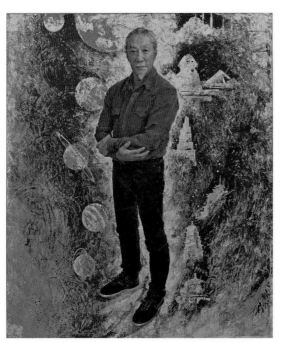

「喜多郎・シルクロードから天空へのオマージュ」
2016年　改組 新 第3回日展

藤森兼明 ─洋画家─

藤森兼明（ふじもり かねあき）
1935年、富山県生まれ。高光一也に師事。1958年、金沢美術工芸大学油絵科卒業。1956年、第12回日展初入選。1980年、第12回日展「画室にて」により特選受賞。1984年、第16回日展「僧院の午後」により特選受賞。2001年、第33回日展「アドレーションバンタナサ」により日展会員賞受賞。2004年、第36回日展「アドレーション・デミトリオス」により内閣総理大臣賞受賞。2008年、第39回日展出品作「アドレーションサンビターレ」により日本芸術院賞受賞。

現在、日展顧問、日本芸術院会員、光風会理事長。

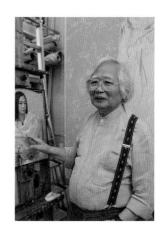

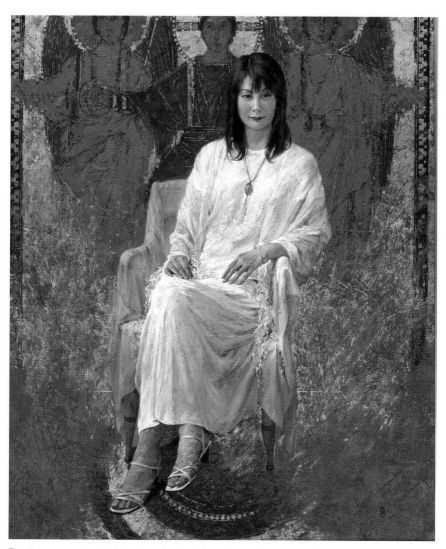

「アドレーション サンビターレ」2007年　第39回日展　日本芸術院賞

｜藤森兼明

穏やかな表情の向こうには壮大な人生があった。画家への志半ばで貿易会社に勤めアメリカで暮らすこと六年半。帰国後、様々な出会いと努力で人生を切り拓き、絵を再開。今日まで快進撃を進め続けてきた。名古屋駅から電車で小一時間、住宅地のなかの、天井が高く、白く明るいアトリエで、息をのむような話が始まった。

幼稚園の頃から
絵描きをめざす

藤森兼明さんは一九三五年、富山県砺波市に六人きょうだいの四番目の三男として生まれ育った。終戦は小学校四年のとき。「あの頃は田舎まで軍国主義が徹底していて、最後の一人まで戦うということでした。私は大学を出て六年ほどアメリカに行っていましたが、国土が広すぎると実感しました。当時はこんなこと言ってはいけなかったけれど負けて良かったと思う」。というのも幼稚園のときから絵描きになりたかったのだそうだ。「だから、これで絵を描いても後ろ指は指されないと思いました」

父親はダムの設計技師で、絵が好きだった。自分は、好きな音楽を聴いて、部屋に図書館を持って、絵を描いていたいとずっと思っていた。現在の藤森さんのアトリエは天井高四メートルほど。天井まである書棚にはびっしりと画集や本が並び、部屋のあちこちにうず高く画集が積み上げられ、さながら図書館である。高校は富山県下で唯一の伝統ある高岡工芸高校の図案絵画科へ。その後、東京藝大へ進みたかったが、金沢美術工芸大へ進む。

二十歳で日展に入選

この大学入学時に一悶着あった。恩師となる高光一也先生の教官室へ呼ばれた。「どうして入学できたと思うか?」「何か不都合でもあったのですか?」「実技は開校以来一番できがいい。ところが答案用紙はほぼ白紙だったのでたいへんだった」。初代森田亀之助学長のところへ連れて行かれ、「ああ君か、すごいな。白紙だもんな。おまえ絵がうまいなあ。高光君ならなんとかしてくれるだろうから、まああがんばりまし」と。

それでも東京の夢は二年頃まで消えなかった。藝大の小磯良平先生の絵をとことん勉強した。当時、高光先生からは「おまえ、ひょっとしたら小磯先生にデッサン習ったことあるのか」と言われたくらいであった。

元来、人に頼るのも群れるのも嫌いだった。同級生は二十五名。彼らと一緒のペースで勉強していてはだめだとすぐに悟った。図書館と画室にこもる日々の中、二十歳で日展に入選する。大学を卒業する頃には助手として残ってほしいと言われたが、四年のときに父親が急死した。ダム工事現場で腸捻転を起こし、手当てが遅れたのだ。当時、助手は四年間無給であった。

恩師の高光先生には、先生が亡くなるまでかわいがっていただいた。

絵を離れてアメリカでの六年間

そこで、高光先生の知り合いで、名古屋で陶器の輸出を行う貿易会社に就職することになった。しかし、名古屋に来た年、風邪をこじらせて肺炎になり、さらに特急「つばめ」で七時間かけて一緒に診てもらいにいった。そこで先生に言われたことは「藤森君、何をして死にたいか？」である。「できたら絵描きで死にたいと思っています」。「そうか、だったら自然治癒が一番いいかな」。手術で成功するのは五十パーセント以下。田舎に帰って年末まで療養し、母親の勧めでまた名古屋へ戻る。

年が明けて七月、単身アメリカのシカゴ本社へ放り出された。出向である。中学から英語はほとんど勉強しておらず困ったことになった。初めて英語の辞書を買って勉強し、意思は通じる程になったが、仕事では通用せず、同僚の夫人で、高校の米語の教師だった人に、自宅で英会話を教えてもらえることになった。

カソリックの洗礼を受ける

アメリカでの仕事はマーケットリサーチだった。日本から何を輸入するか、アメリカ人の生活と何を買っているかをまず覚えるのが至上命令で、リサーチのためアメリカ全土を回り、併せて各地で美術館巡りをして、大きな収穫を得た。シカゴに戻るとスケッチを描いては日本の本社へ送った。

藤森さんの作品に貫かれている宗教テーマ。そのきっかけはアメリカでカソリックの洗礼を受けたことにある。

元々、信仰心にあつい富山県で育った。「実家は東本願寺派で、物に対する感謝や祖先に対する敬いと感謝はいつも心にあり、成人する頃には、救いを求めるのと、自分自身の弱さや邪悪なものを自助能力で抑え、浄化するために宗教があるのかなというくらいのことは意識していました」

親切に英会話を教えてくれた子どものないクラーク夫妻はカソリックの信者だった。日曜の朝遊びに行くと、朝八時半からふたりは教会へ出かけていく。一人でテレビを見て待っていたが、つまらなかった。それで半年くらい後、ある日、夫妻と一緒に教会に連れて行ってもらえないかと話したところ、「人の信仰の場に物見遊山で行くのは人間として恥ずべき事」とものすごく怒られたという。

「カソリックに興味があったわけではないが、祈りについては富山で身に染みていました。自分が描いている油絵は西洋美術で、中世までは宗教画が大半、遡ればビザンチンから連綿と続く宗教がある。アメリカでも歴史は浅いが立派な教会がある。本格的な祈りの場を経験してみたいという気持ちがあり、迷いましたが親にひと言断るべきだと考えました。海底ケーブルでつながる電話を田舎の近所の米屋さんにかけて母親を呼び出してもらった。「おまえは、帰ってきても居場所がない身だから、おまえの信仰は自分で決めなさい」と許可をもらい、クラークさんからは「毎週日曜に一時間半、聖書の勉強から、そうしたことまでを含めて半年間勉強しなさい」と言われ、教会に通い始めた。半年後の渡米三年目に洗礼を受けた。

帰国後、「一体何をして死にたいか」を問う

日本の会社組織というものを学ぶ前に旅立ち、帰ってきたのは二十九歳のときだった。アメリカでは、雇われた本人が自主的に会社のために自分の判断で帰ってきて仕事をしていた。上下関係のある日本で仕事を始めると、社長から「おまえの働き方はアメリカ流だ。ここは日本だから事務手続き、業務内容の報告をきちっとしてくれないと、ここに居てもらうわけにはいかないかもしれない」と宣告される。その間も二度ほどアメリカに呼ばれ、現地の社長に相談すると、「移民してきて働いたらどうか」と誘われた。しかし当時は結婚しており、妻からは大反対された。

結果、ある日突然社長に「辞める」と告げる。朝礼の後、社長の前で企画デザインやスケッチを粉々に破いて社長の机に放り投げた。「そのくらい自分にやらせたら、会社も辞められるし絵描きに戻れるチャンスだと思った。このまま会社に居たら、給料はいいかもしれないが普通の勤め人になる。かつて『おまえは一体何をして死にたいか?』と整形外科の清水先生に聞かれて答えた、その自分に対して偽りの人生を送るのかという気持ちがずっとあった。惰性に流されて自分の本性を見間違える、そこまで性根が腐ったのかと。自分にけりをつけさせてもらいました」

その後も食べていかなくてはいけない。子どもも生まれ、絵描きに戻るまでは五年ほどかかった。アメリカのクラークさんが会社を辞めて独り立ちしたので、日本での業務を手伝った。しかし、それも立ち行かなくなって、いくつかの貿易商社を手伝った。

その頃、第一銀行名古屋支店の外為勤務で五歳ほど上の部長と友達になった。彼から「藤森さん、嫌々貿易の仕事やっているみたいだけど嫌だったら辞めたら。絵描きになりたいんだったら、人に迷惑かけてもいいから絵描きに戻ったら」と言われた。「それには長屋住まいで絵は描けないだろう、あんたは一銭もお金がないけど、家を建てようか」と。彼の大学の先輩後輩のつてで、良い物件を見つけ、支払い方法も計算してもらい、いよいよ家を買うことになった。

高光先生が大阪の梅田画廊で個展を開いた時に妻とふたりで出かけていって「先生、絵描きに戻ります」と伝えた。「おまえ、そういうけど卒業して既に十何年経っている。同期の連中は日展でも光風会でも会友、会員になって、今から始めたらそのギャップはなかなか……。止めとけ」と言われた。しかし高光夫人が「絵描きになりたくて生まれてきたのに、いろいろあったから。でも戻るというならお父さん、応援してあげたら」と言ってくださった。

そうして、完成した我が家で、アメリカから帰ってきて初めて大作を描いて日展に出した。しかし、家のなかでは採光がうまくいかず、少し経って庭にアトリエを建てたいと思い、電信柱の廃材を利用して、なんとか二〇〇万円で建てることができた。

「祈り」のテーマを深めて

その時からずっと日展に出し、日展特選、光風会奨励賞と毎年のように受賞した。三十代も半ばを過ぎて、本格的に巻き返しを図ったのだ。しかし、自分の絵が生き残れるかどうか迷い、テーマを持たなくてはいけないと思い始めた。

「自分には、アメリカで洗礼を受けた『祈り』という心の中のテーマがある。その祈りを人物と組み合わせて描けばいいのではないか」。ギリシャのハトモスに一人で旅行した。ヨハネが追放されて黙示録を描いた島で、モザイク画の聖人の絵が中庭にはめ込んであったのを見て「そうだ」と思った。二回目の特選を受賞した作品である。高光先生が亡くなった時は哀悼の意で「レクイエム」を描いた。遺跡を巡り、少しずつ祈りの深みに入り、エポックや時代の推移をコントロールしながら構成を考えていく。絵のモデルは家族のこともある。音楽家・喜多郎氏とは友人である。

制作は、採光の問題で昼間に限る。夜は料理をしてワインをあけるのが日課となっている。

独特の絵肌の理由は、下地に陶器と大理石の粉を混ぜて質感を出しているからだという。四層ほど絵具を重ねるなかで、金箔を貼り込んでいく。二回三回と重ね、乾きを考えながら一気に貼り込むことになる。

一番難しいのは画面構成であるという。これまで蒐集してきた祈祷書の種類や時代などを考慮しイマジネーションを高めながら決めていく。ファクシミリ版の貴重な資料も多数ある。

自らに負荷をかける

近年は、毎年展覧会をすることに決めている。二〇一九年は郷里の富山でも開く予定だ。「脳も体も劣化し始めているから歯止めをかけるには負荷をかけるよりしょうがない」と常に自らに発破をかける。

最後に若い人へのメッセージを伺った。「自分を守るためにディフェンスを張ってはいけない。あえて指導的な立場にあるからではなく、同時期に起こることは同一目線で、それを理解しながら接する。

そうでないと自分たちの世代も生き残れません。互いに刺激を受け合いながら時代を作っていければい
いのではないか。世の中いろいろなスタイルや環境があるが、そこを切り抜け、質の高い自我の世界を
築きあげようとする。それには自分に負荷をかけ続けると、思った半分くらいのことを表現できるので
はないでしょうか」

（二〇一八年インタビュー）

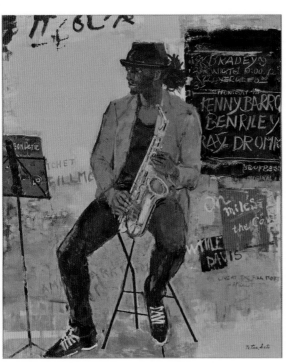

「マイルスによせて」2015年　改組 新 第2回日展

佐藤 哲
──洋画家──

佐藤 哲（さとうてつ）
1944年、大分県生まれ。江藤哲に
師事。1966年、大分大学学芸学部
美術科卒業。1975年、第7回日展
初入選。1982年、第14回日展「紫
陽花の頃」により特選受賞。1993年、
第25回日展「黒衣」により特選受賞。
2009年、第41回日展「ひととき」
により文部科学大臣賞受賞。2013
年、第44回日展出品作「夏の終りに」
により日本芸術院賞受賞。
現在、日展副理事長、日本芸術院会員、
東光会理事長。

96

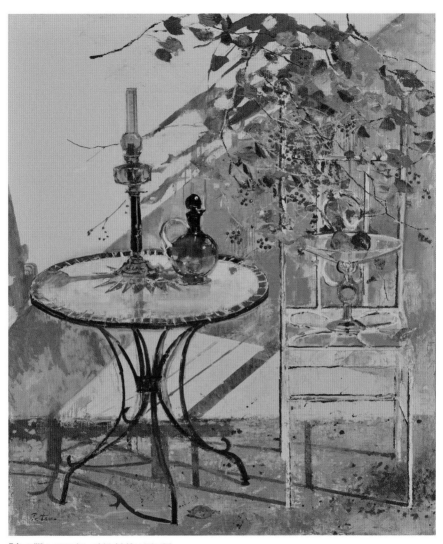

「冬の陽」2017 年　改組 新 第 4 回日展

神奈川県の南西部、湯河原駅から車で五分ほど、熱海の山間の坂道を上ったところに佐藤さんの三階建てのアトリエはある。緑をわたる風も心地よく、アトリエの外からの見晴らしがとてもよい。大きな空と眼下に広がる雄大な眺めを楽しめる。そうした抜群の環境のなかで、佐藤さんは「現場主義」を貫き、外で大自然を描くことを信条としている。画家への道のりを伺った。

自然豊かな大分に生まれ育ち、大学時代に画家をめざす

大分に生まれ、大学卒業まで大分で育った。実家は酒屋で、長男であったが、両親からは跡を継ぐようには言われず、教師を薦められたという。小学校のときから物まねの漫画を描くのが好きで、美術の教師がよいかと漠然と考えた。大分は自然が豊かで、田んぼがたくさんあり、フナや鯉やナマズなど、魚をすくって遊んだり、のびのびと育った。高校まではとくに絵を描くということもなく、思い出すのは先生の似顔絵をそっくりに描いて教室で回したこと。高校は進学校であったがマイペースを崩さなかった。大分大学で美術専攻に進んでからは絵を描くことが楽しくて真剣になった。

大学では、美術教員を目指して学ぶ日々だった。そこで、恩師・仲町謙吉先生との出会いがある。先生は日展に出品していたのだ。日展作家の指導は、その後、才能を大きく開かせることになる。また、現在佐藤さんが理事長を務めている東光会の大分支部が開かれていた。当時、大分県美術協会の集まりに、東京から江藤哲先生という高名な先生が来られるということでお会いしたのが、もうひとりの恩師との初めての出会いだった。十八歳くらいのときのことだ。

東光会には大分支部の人に勧められて入り、仲間や先輩と切磋琢磨して夢中になって描いていた。学生の頃から出品を重ねていた。

当時、描いていた作品は石仏が多かったという。大分は石仏が多く、三年間石仏を描き、展覧会で受賞するなどして、自信をつけた。

そうして、大学卒業時には、大分を出て東京に行き絵を極めるということを心に決めていたという。

東光展のときに江藤先生に「上京して絵の勉強をします」と言ったら「それは大変なことだよ」と言われた。大変なこと、それは現実のものとなった。

中学・高校教員時代

大分の教員採用試験に合格したものの、東京を目指すことに変わりはなく、最初に教員になったのは横浜の中学校でだった。

中学校の教員には部活動の顧問という仕事があった。バドミントン部の顧問になると、そちらに夢中になった。生徒が試合にどんどん勝っていくと、面白くなり、のめりこんでいった。教員の世界では絵を頑張っても評価されず、生徒と真剣に向き合うことのほうが認められる。面接でも「絵のうまい先生はいらない。生徒指導をやってくれる先生が必要」と言われた。神奈川県内で、中学校と県立高校をそれぞれ二校ずつ替わって、気が付くと生徒指導を中心に行う毎日だった。

一方、絵の方は、学生時代は東京に行ったらうまくなるだろうと思っていたが、描けなくなり悩み、止めようかと思うまで落ち込んだこともあった。そうこうしているうちに、同じ大分大学出身で、画家

でシャンソン歌手の奥様から「自分は絵描きと結婚したのであって部活の顧問と結婚したのではない」と言われ、江藤先生からは「描きながら考えなさい」という主旨の葉書をもらい、これが大きな転機となった。

部活動を取ろうか、絵を取ろうかと悩んで絵から遠ざかろうとしたのだが、なんとか絵に戻ったという。部が県大会で優勝して今度は関東大会というときに部活の顧問を辞めたのだ。「やはり自分は体育の先生ではないということ。バドミントンの顧問をしていたときの東光会の作品は、『会員返上だな』と言われたくらいひどかったのです。大学の友達もみんな気が違ったのではないかと思っていたくらい違う絵で、海中のアンモナイトを描いたり抽象画を描いたり、色々なことをやったのです」

そうした時代を経て、絵に専念するようになった。

「中学校教員時代は金沢文庫に住んでいましたが、東光会を創立した一人、高間惣七先生の家が近くということもあって、いきなり訪ねて行ったことがある。そうしたら絵を見てくれて、なぜか芸術院の話をしてくださり、アトリエを見せてくださった。今考えたら、変な若いのが見に来たからといって、よく会ってくださったなと思うのです」。こうした積極的に学ぶ姿勢は、師との関係にも見えてくる。

恩師江藤哲先生から学んだ
「現場主義」

江藤先生が神奈川の伊勢原に住んでいたため、近くの県営住宅に応募したら当たって、厚木に移り住んだ。三十代の頃のことだ。「先生のような絵を描きたくて、真似ばかりしていました」

江藤先生は毎年暮れになると犬吠埼に弟子を連れて合宿をしており、それに十人くらいで参加した。

新聞もテレビもない世界で、絵描きのための宿に泊まり、朝から晩まで絵を描いていたという。

師から学んだのは、「現場主義」。現場で描いて、「自然から学ぶ」ということだ。これは東光会の主義でもあるが、それを今もずっと続けている。現場で描くのではなく、外で描く。人物を描くときも、モデルがなければ描けない。その人物をどこにすえるか。風景は写生に行くし、静物画にしてもその場にものが無ければ描けない。すべての作品に対する一貫した姿勢である。

広々としたアトリエの壁には、師の言葉が掲げられている。「がっかりしたら絵を描け、腹がたったら絵を描け、嬉しかったら絵を描け、絵描きなら絵を描け」

江藤先生が亡くなって約三十年になる。先生に傾倒してきたから、自分で考え自分で描かなければと痛感した。八十二歳で亡くなられる直前に、フランスに一緒に行って同じ絵を描いたことがある。

「その時の様子、先生が前を歩いていて僕が絵の具を持って後ろを歩いているところを漫画に描いて見せたら、あの先生が初めて笑ったのです。『君は漫画がうまいな』と。すごい先生だけど漫画は描けないからね。僕は漫画を描ける。それだけは褒められた。絵で褒められたのは、『まあいいだろう』というのが最高でした」

高校の美術教師として、日展作家として活躍する佐藤さんのもとには、教えを乞う生徒も現れていた。

しかし、その後の転機は、高校教師を辞めたときだ。師匠の江藤先生は役人で、特許庁の課長であったが、やはり五十九歳で辞めていた。「普通は絵に専念しろというのだけれど、僕には『教員を辞めるな、生徒指導をやりなさい』と言われ、それで気が付いたら、偶然僕も五十九歳で辞めていたのです」。教員をやっていたから絵を売らなくて済んだ。熱海のアトリエに引っ越したのは先生が亡くなってからの

ことだ。

自然から学ぶ

階段を下りて、アトリエに案内していただくと、大きな窓で日当たりがよい、広々とした横長のフローリングの空間で、出品予定の大作が現在進行中である。手前半分は水彩画を描く奥様が使っている。

日焼けをして健康的な佐藤さんは、「現場主義」を貫き、外で描くことが多い。早描きで、二日間で描いたという海の絵が立てかけてあった。「去年いちばん暑いときに、目の前の海を、水を飲みながら描きました。浜辺に鉄の柵があり、そこにキャンバスをかけてその場でパッと描きました。梅林の絵もそうです。犬吠埼を描いた作品は下塗りをしておいて持って行って一回で仕上げました」。風景画から感じられる臨場感や力強さ、エネルギーの秘密が感じられた。

春は梅林、夏は犬吠埼、秋は銀杏並木か紅葉、冬は冬山かどこかで春夏秋冬を狙う。

「僕はものがないと描けない。ものがないと描かないのです。たとえばひまわりは現場の花を持ち帰って家で大きいものを描いたりします。写真は撮らないのです。撮っても描けないからほとんど現場で描いている。もちろん一日で描けないものもあります」

日の出は、山を下れば描けるし、富士山は山を越えれば見える。二、三十分行けば箱根だ。もう少し年を取ったら庭を描こうと思う。この場所をアトリエに決めたのは、たまたま隣に絵描きがいて「大きい家があるから買わないか」と誘われたからだ。いざ使ってみたらこの広さがアトリエに良かったという。

月に一度、絵を習いにくる生徒がいる。しかも全国各地からである。こちらに移って十数年、みな高

齢になってきた。広島や大阪、大分など遠くから来ている人はとても熱心だという。作画、着想やテーマについて伺った。「まとめてパーッと描きますからね。割と早いです。光と影が好きなのです」。セッティングによって全体が変わってしまうので、そこには時間をかけている。

屋外で描く時にはいつもイーゼルを立てないで下に置いて描くという。そのため、川越の古い町並みの通りで描いていたら靴磨きと間違えられたという笑い話もあるほどだ。

「やはり身近にあるものでないと描けないです。例えば富士山にしても現場に行かないと描けないし、一回一回キャンバスを持って行かないと描けない。多少イメージを持っていきますけれど、あとは現場に行ってそのまま描きます」

外国への取材旅行にもキャンバスを巻いて持って行って描いた。荷物検査があるため今は難しいが、巻いたキャンバスを「バズーカ砲か」とジョークを言われたこともあるという。

外国人のモデルの絵も大変特徴的であるが、日本人は繊細だから難しいとも。

「黒人の人を描きたいなと思っていたら、たまたま東光展のときに僕の作品の前にいたものですから、それで声をかけました。快く引き受けてくれました」。ガーナ人と日本人のハーフの女性モデルも、日本で見つけた。年の差がある姉妹で、次女が落書きをしている作品は大分県立美術館に入っている。芸術院賞受賞作もその二人をテーマにした。

現在は、日展の作品とともに、十一月の銀座・和光での個展に向けて準備を進めている。「自然に学ぶ」がテーマである。その時に自叙伝を掲載した画集も一緒に出す予定である。また二年後には三越で「四季」をテーマに、その後は大分県立美術館での展覧会と続く予定だ。

（二〇二〇年インタビュー）

「l'Aube（夜明け）」2016年　改組 新 第3回日展　日本芸術院賞

湯山俊久 (ゆやま としひさ)

1955年、静岡県生まれ。坪内正、伊藤清永、中山忠彦に師事。1980年、多摩美術大学油画科卒業。1983年、第15回日展初入選。1990年、第22回日展「悠想」により特選受賞。1998年、第30回日展「想春」により特選受賞。2004年、第36回日展「爽秋」により日展会員賞受賞。2010年、第42回日展「L'allure（ラリュール）」により内閣総理大臣賞受賞。2016年、改組新第3回日展出品作「l'Aube（夜明け）」により日本芸術院賞受賞。現在、日展理事。

湯山俊久

——洋画家——

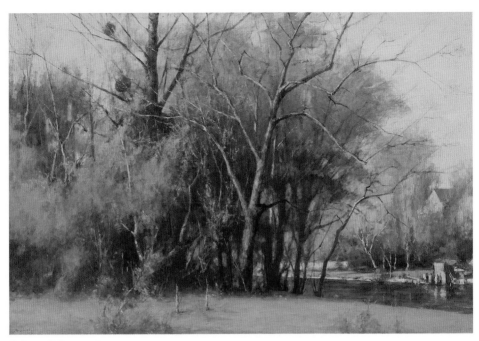

「グレー春光」2002 年

横浜市磯子区の住宅街。天井の高いアトリエの壁面に美しく並んだ大小の磨りガラスの窓の外には遠く向こうの緑が感じられる。穏やかな光が差し込むなか、イーゼルや画材など必要なものだけが置かれ、アトリエは静かな気配に満ちていた。フローリングの床は広々としている。さわやかな緑の風が感じられる風景画の作品が、この静かなアトリエの白い壁にとてもよく合っている。

富士山のふもとの自然豊かな地に育って

「太陽の動きに左右されない、北窓からの一定の柔らかな自然光が入ってくるアトリエでキャンバスに向かうことが夢でした。受験の時に通っていた予備校のアトリエが、北窓の高い磨りガラスの窓から入ってくる光で白い石膏像の陰影がものすごくきれいだったんです」

さわやかな風景画を描く湯山俊久さんは、静岡県御殿場、富士山のふもとの自然豊かな小山町で生まれ育った。通っていた小学校は一クラス三十名程度の小さな学校で、みな兄弟のように、陽が落ちるまで外で遊んでいたという。いつも近くに富士山を見ていた。小学校時代から絵は得意で、校内の写生大会などでは張り切って金賞や特選を受賞していた。

小学校五、六年と担任だった先生が油絵を描いていた。その先生との出会いが湯山さんの人生を決めたかもしれない。先生の描く油絵は、ペインティングナイフを使ってキャンバスに絵の具を塗ったり盛り上げたり、それまで水彩画しか見たことのなかった湯山さんには衝撃的だった。そして魅力あふれる先生でもあった。たとえば「今日の体育は裏山でキノコ採りに変更するぞ」と言われ、みなで行くと、帰りには採ったキノコを手に持ち、振りながら帰るように言われた。菌をばらまけば翌年またキノコが

増えるからという理由だった。そうした豊かな教育をされた先生で、その油絵を見てからは、自分で木枠を作り画鋲で布を貼って、その上から水彩絵の道具一式を湯山さんに買ってくださったのだ。すると、先生は「そんなに好きなら」と、卒業する時に油絵の道具一式を湯山さんに買ってくださったのだ。それからは嬉々として独学で油絵を描き始めた。そのころから、美術館や百貨店での展覧会を見に行くようになった。印象派やルノワールなど、生き生きとしたタッチの作品が好きで、いつも複製画やポスターを買ってきては部屋の壁一面に貼って楽しんでいた。小学校の先生が絵の具を盛り上げていたのを見て感動したことがベースにあり、絵の具の層の厚みのある作品が好みで、ほとんどが風景画だった。それは現在の湯山さんの作品にも大きく影響している。

高校では美術部に入り、初めてみなで東京都美術館に日展を見に行った。かつてのヨーロッパの神殿を思わせる列柱と階段のある美術館の頃だ。展示作品もおごそかな重厚感のあるもので、一目見て日展のファンになった。また、だんだん芸術、美術、文化に関心が高まり、やはり自分には絵があり、その道に進みたいと思い至ったのだ。それから石膏デッサンを学び、講習会では東京の予備校にも通うようになった。しかし当時の美大は狭き門だった。無念、受験に失敗し、東京に出てきた。そこで知り合った人が、また人生に大きな影響を与えることになる。

ある画家との出会いから、作家を志すまで

上京し予備校に通うなか、秋に上野の東京藝術大学の芸術祭を見に行った。私の好みに合う絵の具をたっぷりつけたリアリティある作品でした。「校内のアトリエで個展をしている人がいたんです。

でほかの催しを見た後にもう一度見て帰ろうと、そこに行くと作家の方がいらしたんです。住んでいる所が近いこともわかった。遊びに来るよう言われたが遠慮していたら、その方のほうから自転車で自分のアパートを訪ねてくれ、多くを語り、それから友好関係が始まったという。

その後、湯山さんが多摩美術大学に入ってからもつき合いは続き、あるとき「今は悩みも多く、もっと学びたい！」という話をしたところ、自分の先生を紹介するので行ってみるかと研究所に誘ってくださった。師匠は坪内正先生という、光風会に所属し、後に日洋会を立ち上げたメンバーの方だった。その先生との出会いがたいへんなカルチャーショックとなった。今描いている絵を持ってくるように言われ持参すると「なんでこんなカッコつけた絵を描いているんだ」と一喝された。そこで先生は持っていたグラスを目の前に置いて、「このグラスを正確に描いたことがあるか？」と言われた。受験勉強のノウハウを学び石膏デッサンや人物画はたくさん描いたが、きちっとグラス等を正確に描いたことはなかったことに思い当たった。それからというもの、先生のおっしゃる言葉の一つひとつが身に染みて心に響いてきた。

坪内先生はたいへん厳しい指導者であった。しかし、その言動のすべてに「作家」を感じ、「こんなに本格的な先生のところに今自分はいるのに、本気で作家を目指さなくてはきっと後悔する、と先生の言葉で目が覚めたんです」。たとえば仲の良かった仲間とのことも、「お前たちは仲が良すぎる。もっと離れろ！　慰めあったり傷口をなめあうような仲ではだめだ。本当のライバルを考えろ！」ということや、「趣味は全部捨てろ」とまで言われた。「絵描きは辛い。その時に趣味が多いとそこに逃げるからだ」、「絵描きは華やかなように見えるがそれは展覧会の初日に皆が来てくれる時や授賞式くらいなものだ。日常は重い大きな石を抱えて深い水の中にドボンと飛び込むようなもんだ」と。「ず

んずん沈んでいくから苦しくて大概の人はみな途中でその石を離して上に浮かんで息をつこうとするが、本物の作家はそこでぐっと我慢する。それで底まで沈んで、水の底の大地を思いきり蹴飛ばす。そして石を持ったまま水の表面に出て一瞬息をついて、また沈んでいく。この繰り返しだ。石を離さずにおまえら頑張れるか」と。こうした話は、非常に新鮮だった。精神論ばかりではなく、作家としての生きざまのようなものを普段の何気ない会話でたくさんしてもらえた。

こうして大学時代は授業が終わると坪内研究所に八王子から世田谷までほぼ毎日通い、夜まで描いていた。研究所は先生のご自宅の二階に二十畳ほどのスペースで、洋画だけでなくデザインの人や受験生もいた。

学びを続ける中で、公募展に皆で出すことになり、美術大学卒業の年に白日会に入選した。入選後は坪内先生とは藝大の同期であった会の伊藤清永先生からも厳しい指導を受けた。「東京の第二の先生ですね。ちょっとした心の隙を読まれてしまう。何気ない発言でも浮ついているぞと。もっと期待していたのになんだ！と」。こうして作家としての精神性を学ばせてもらったという。

一方、通っていた多摩美術大学はモダンな大学で、現代アートを試みる学生も多く、正反対のようなところがあった。「皆が現代的な作品を卒業制作で出しているなか、自分は農家の納屋のような所に日差しが逆光で降り注ぎ、物が浮かんで見えているという作品でした。今思うと野暮ったい作品だったかもしれないですが、その時の評判はとても良かったです」

卒業後は絵に専念できる環境を整えた。四谷にある桃園学園、造形美術専門学校の講師もしたが、そこで受験生を教えたことはとても勉強になったという。またデザイン事務所を開いた人の手伝いなどもこなした。そうしてしばらく研究所に通った。

一方、白日会では、中山忠彦先生に薫陶を受けた。出会った先生方はみな本格派で一流であり、当然のように自分も妥協を許さぬ本格的な気持ちに高まっていったと振り返る。そしてその気持ちはずっと変わらない。

風景画と人物画は車の両輪

作品については、公募展の最初は風景画を描いており、日展も初入選は風景画であった。しかし、『絵描きたるもの人間が描けなくてどうする！』という思いがあり、人物画を描き始めました。風景画も人物画も車の両輪のように、私の大切なテーマです。また妻には感謝しています。当時、勤めていた妻は出勤前の時間にモデルを務めてくれたこともありました。三十五歳で特選を受賞した作品も妻がモデルでした」。

また、衣装で絵の印象が決まってしまうこともあり、衣装には頭を悩ませた。古着屋さんや婦人服の店で、輸入ものを安く買ったりなど、さまざまな工夫をしてきたという。

日展は、高校の美術部で初めて見たときから何度も何度も見るようになっていた。作家をめざし公募展に出すなら最高峰である日展に挑戦してみようと何の迷いもなく思ったという。初入選の作品は、生まれ育った故郷の樹木と遠くに山を入れて描いた作品である。入選はとても嬉しかったと振り返る。坪内先生の指導により、日展には実家の住所で出品した。それは、入選すると地元の新聞に取り上げてもらえるからだった。『日頃親不孝しているんだから日展入選が新聞に出ることで少しは親孝行ができるから』と言われました。そうしたところまで気を使ってくださる先生でした。家族もとても喜んでくれ、特選も

早くにいただけて恵まれていました」

学んできたことを
次の世代に伝えていきたい

最近は風景画を自分の原点としてもう一度見直してみようと考えている。生まれ育った静岡県東部は自然豊かな所で、今でも取材に行く。

かつて、風景画を描く際に合理的な展開法を考えてみた。まず木を一本、百二十号で描いた。次に二本の木になり、次に三本描いて、その次は林になり、さらに大きな森になって草が生え、水が流れて遠くに山が入ってという考え方で展開していった。また人物画はずっと一人を描いていたが、近年、二人組となって、その作品で日本芸術院賞も受賞した。

「アカデミックなデッサンをベースにした自己表現は、時代錯誤した古い考え方かもしれないが、そこから見えてくる真実は本物への大きな一歩と確信しています。それを次の世代へ伝えていくことは私の大切な使命だと考えています。これまでに出会った多くの人々に感謝です!」

湯山さんは、また新たなステージを迎え、多くの人の心に響く作品を描き、伝えていこうとしている。

（二〇二一年インタビュー）

「わたつみのいろこの宮」2005年　第37回日展

小灘一紀（こなだ いっき）
1944年、鳥取県生まれ。芝田米三、
大島士一に師事。1967年、金沢美
術工芸大学卒業。1973年、第5回
日展初入選。1992年、第24回日展「窓
辺」により特選受賞。1995年、第
27回日展「横たわる」により特選受賞。
2002年、第34回日展「めざめ」に
より日展会員賞受賞。2017年、改
組新第4回日展出品作「伊須気余理
比売」により内閣総理大臣賞受賞。
2023年、第9回日展出品作「伊邪
那岐命の悲しみ」により日本芸術院賞
受賞。
現在、日展理事、日洋会理事長。

112

「伊邪那岐命（いざなぎのみこと）の悲しみ」2022年　第9回日展　日本芸術院賞

大阪府の南、堺市。緑豊かな住宅地を行くと、色とりどりの花が咲く手入れされたイギリス風の庭園と木のぬくもりの感じられる建物が見える。庭には昆虫をはじめ自然界の生き物もいろいろ。さまざまな季節の果物も収穫できるそうである。白い毛並みのよい猫もくつろいでいる。庭園に面したアトリエの前には彫刻作品も置かれており、中に入ると、制作中の二枚の大作が並んでいた。

『古事記』を西洋絵画で表現することを
ライフワークとして

小灘さんは、この二十年間、日本の神話に特化し描き続けている稀有な画家である。『古事記』を紐とき、見えてくる日本と日本人の心、その心情を深く作品に表現していくという難しい課題にチャレンジし続けている。物語の初めから最後までを描くと決め、特に西洋の神、ゴッドではなく、我々と一緒に悲しみ笑い、苦しみながら成長していく神々の姿を描こうとしている。こうした作品制作に至る、小灘さんの歩みを尋ねた。

小灘さんが生まれたのは戦時中の一九四四年。鳥取県境港市である。生まれてすぐに父親はフィリピンで戦死した。一人っ子の小灘さんは、隣に住んでいた母の弟で教師であった叔父から強い影響を受けて育つことになる。「僕はきょうだいがいないから喋ることが上手でなくて、運動もうまくないし幼稚園はすぐ辞めてしまった。小学校でも周りとうまく溶け合わない。授業で座っているのが苦痛ですぐに教室を飛び出してしまうんです」。麦畑に飛び込んでは葉の陰に隠れた。厳格な父親のように教育しようとした母から叱られて大きな桑の木に縄で縛られたこともあったと笑いながら振り返る。

114

美術の原体験となるのが、豪雪のふる里で、スキーで滑る様子を描いた絵である。一生懸命足で踏ん張っている様子を描こうとしたがうまく描けず、広げた足の部分を強調したところ、変な形になっていたという。評価は低く、教室の壁に並んで貼られたなかで一番ビリの作品になってしまった。母はそれを見てまたガッカリしたという。いま振り返るとその作品は、苦戦して描いた感情がこもった作品であり、悪い作品ではなかったのではないかと強く思うのだ。

こうして学校の成績も喋るのも苦手なのを心配した中学校教師の叔父が、朝晩の食事のときに「この芸術家の顔はいいね」と言った話し方で音楽や文学、演劇、歴史の話をしてくれた。そして週に三、四回、小学生の小灘さんを映画館に連れ出してくれたのだ。時代劇やアメリカ映画など、少しずつ文化方面に目が向くようになった。四年生になると、近所の美術の先生の所に毎週日曜日に通うようになった。島根半島で一日写生をして帰ってくるというものだ。集中力もついて、勉強もできるようになっていった。

ゴッホに共感し、
小学校六年で画家としての志を立てる

小灘さんは、小学校六年の時に絵の方で頑張ってみようと思ったという。叔父がたくさん買ってくれた本の中にゴッホの伝記があった。誰からも愛されず、孤独な画家が十年間命がけですばらしい絵を描いたという話で、映画も何度も見た。ゴッホの孤独な心境が自分の心に強く響き、自分も画家になりたいと思ったのだ。叔父はモディリアーニが好きで、映画『モンパルナスの灯』をよく見に行った。モディリアーニはゴッホと同じで亡くなってから認められた。

叔父に画家になることを告げると、「画家なん

かなったらいかん。どうしてもなりたいなら死んでから認められるくらいの気持ちでやらないとだめだ。そのくらいの覚悟でやりなさい」と。認められる、認められないは関係なく、生き方の燃焼度の高さが重要だと叔父は説いたのだ。そして「米子東高校に東京藝大を出た金畑実先生がおられるからそこに進学しなさい」と言われ、目的校のために越境入学をして遠い中学校に通い、一生懸命勉強した。念願の高校では美術クラブに入り、人とは交際せず黙々と絵を描く日々を送った。放課後と夏休みもすべて美術室にこもって一人で勉強。しかし浪人となる。

京都にもう一人大阪府立大学に勤める叔父がおり、そこに下宿し、芝田米三先生のところに弟子入りしデッサンだけを特別に数カ月習うことになった。再度受験の時、先生から「絵の方もいいが、ちょっと彫刻を先に勉強してからでもいいかな」とアドバイスを受け、金沢工芸美術大学の彫刻科に入学することになる。母と父方の祖母が仕送りを、そして叔父達が人生の指針を与えてくれた。「蔭ながら応援してくれる親戚に恵まれたというか、助けあう家族の絆があったんです」

大学でも一つのことに集中する性分は変わらず、彫刻のことばかり考える学生生活であった。彫刻のデッサンは納得いくまで描けたが、作品はなかなかうまくいかず、すべてつぶしてしまったという。卒業時にようやく一つだけ彫刻作品が完成した。

教師生活と日展制作

卒業後は自立しなければならない。大阪の教員採用試験を受けることにした。その間、京都の叔父の紹介で、堺市の学校に採用が決まり、三国丘小学校で美術の専科を教えることになった。同じ鳥取出身

116

の夫人と結婚。

　次に赴任した中学校は荒廃しており、生徒指導に苦労した。生徒との対話が必須であったことから、話すことも苦でなくなったという。職員会議などで学校から帰るのは午前様であったが、食事後すぐに絵に没頭した。「親に援助してもらいながら、大学に行き就職もしました。ただ最初に立てた志だけは忘れず絵を描きました」。学校の仕事も必死でこなし、クラブも剣道部の顧問と、フル回転の日々を送った。

　作家活動は芝田米三先生の勧めで二紀会に。その後白亜会から日洋会に所属。「母を喜ばせるためには日展だと思って出品していましたがなかなか入選しないんです。日洋会が創立されてそこへ出し始めてから少しずつ絵を批評してもらう機会も増えました」

　二十九歳の日展初入選のときのことだ。「上野の美術館に飾られた自分の作品を探すと、二段掛けの上のほうで、ちょっとガックりきました。偉い先生のご批評をいただきたく、初日に絵の前でずっと立ち止まって何時間か待っていたら、尊敬する國領經郎先生が通られて教えを乞いました。『なかなか君の絵はいいね』と、そして『この絵は二段掛けにするような絵ではないんだけど』と言われた。それから少しずつ認めていただけました。これまでで先生からいただいた言葉は『この黒はいいね』など魂から絞り出すような短い一言でしたが、それが心に残っています」

　初めての特選は四十八歳。この時は思い出深い。勤務先では年齢を重ねて主任となり、責任も重くなっていた。有給休暇を取ることもなく、任務をこなしていた。養護学校に移り主任をしていたときは過労のピークで、寝言で「学校を辞めて絵に専念したい」と毎日言っていたという。ようやく早期退職をした年に特選を受賞。その時は嬉しかった。ここからは絵に専念する日々となる。

「彫刻科の出身でデッサンは勉強していましたが、まず静物画から始めて人物画、風景画となんでもこなしてから自分のものを描くように、との金畑先生の言葉を思い出し、まじめに取り組んでいました。

人体は裸婦から始めるというのが西洋画の基本なので、裸婦を勉強していました。日展の特選は二回とも裸婦でした。その後は肖像画に取り組み、文化教室・大学講師など周囲のあたたかい応援で今日まで制作に励むことができています」

日本の神話画で
目に見えない世界を描く

「私がもともと一番尊敬しているのは、宗教を失った時代に苦悩するゴッホなんです」。よく読んだ小説はドストエフスキーで、その深い人間観に惹かれた。学生時代を過ごした金沢では、日本の哲学を確立した西田幾多郎や鈴木大拙、郷里の鳥取の水木しげる等から、眼に見えないものの大切さや人間の力ではどうしようもないものがあることを学んだ。現代の宗教はご利益宗教となり、力がなくなってきたと憂う。日本人は目に見えないものを大事にしてきたし、自然の中にも神が宿る。そうしたことに徐々に目覚めるようになって、後々の神話を描くきっかけとなった。二十年ほど前のことだ。

『古事記』の三分の一は舞台が山陰だと言われています。かつて『古事記』は全然見向きもされないようなものだったけれども、江戸時代に本居宣長が読み解き、現代に繋がるようになりました。今では漫画でもブームになって、宮崎駿の『もののけ姫』などにも神話が反映されています」。これまで五十数点の神話画を描いて

きた。これから描きたいのは登場人物の内面である。神々やヤマトタケルなどの深い悲しみや苦悩を描きたい。

『真善美』という言葉があります。日本人は生き方に美を求める。その中に『もののあわれ』という言葉があり、そうした生き方が大切とされる。洋画は真を求める。何が本物なのか、何が真実なのか、だからリアルにものを見る。善は孔子や論語の思想。その上、日本やヨーロッパには『中世』が存在します。自己犠牲や義を重んじる騎士道や武士道の文化です。私は美と同時に義のある魂を込めた作品を描きたい。また、彫刻科出身なものだから昔からミケランジェロが好きで、晩年の『ロンダニーニの聖母』に感動しました。人間には自分自身の心の中、つまり魂を燃焼させながら何か伝えようとするものがある。そうした作品ができればともがいています。けれど芸術には終わりがない。自分の気持ちを伝えられるような絵を世の中に残せたら。目に見えないものをどれだけ描けるかです」

自らをモデルにイザナギノミコトの衣装で鏡の前に座り、絵に取り組む画家の姿は、気迫に満ちていた。

（二〇二二年インタビュー）

「グラサレマの踊り着」2022年

町田博文
─洋画家─

町田博文（まちだ ひろぶみ）
1953年、茨城県生まれ。寺島龍一に師事。1976年、茨城大学卒業。1982年、第14回日展初入選。2000年、第32回日展「雪の朝」により特選受賞。2003年、第35回日展「新雪の麓」により特選受賞。2018年、改組新第5回日展「新雪の河畔」により文部科学大臣賞受賞。現在、日展理事。

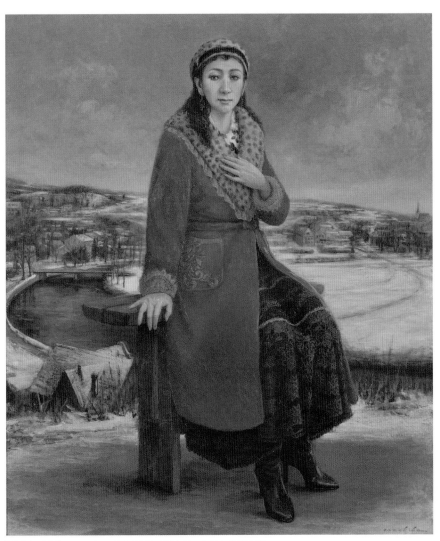

「新雪の河畔」2018年　改組 新 第5回日展　文部科学大臣賞

茨城県笠間市までは上野駅から特急で一時間ほど。町中を過ぎて緑の田園を眺めていると、すぐに石岡に着いた。乗り換えて降り立った近代的な駅から歩いてほどなく、ゆったりとした空気の流れる静かな住宅街のなか、庭にきれいな花が咲くご自宅へ。毛並みの美しいよくなれたシェットランド・シープドッグと出迎えてくださり、明るい陽射しの差し込む広々としたアトリエで、制作中の大作を前にお話を伺った。

中学校で出会った
美術教師に憧れる

笠間市に生まれ育ち、地元の茨城大学を卒業。茨城県の高校の美術科教員として勤めながら洋画家として着実に歩んでこられた町田博文さん。"画家"との初めての出会いは中学時代に遡る。「小学校から中学校へ上がった時に、教科をそれぞれ専門の先生が教えるというのに驚きましたね。算数は数学に、図画工作は美術の授業になって。ベレー帽をかぶった美術の梅里哲夫先生は、創元会に所属する画家で日展にも出品していました」。先生との出会いはまさにカルチャーショックだった。元々絵や工作が好きだったこともあり、中学では美術部とバスケットボール部に入った。先生から油絵とともに、ピカソやルノワールなどの画家について学んだことはとても新鮮で、「将来は先生のように、好きなことをして暮らせたらいいなという気持ちが膨らんで、美術を専門に勉強してみたいと思ったんです」。

高校では、先輩たちにいろいろな話を聞いて進路について真剣に考えた。「美術大学へ行ってもすぐに画家になれるわけではない。それでは、一生絵を描きながら生きられる道ってどういう道なんだろう

か。憧れた梅里先生のように、きちんとした職に就き、収入を得て、生活をしながらであれば一生描き続けることができるだろう、というところまで考えるわけですよね」。高校一年で、堅実な道を生きるという決意が固まった。両親もこうした考えに反対はされなかった。町田さんには絵を描き続けることが一番重要なこととはっきりわかっていたのだ。

地元に教員養成系の茨城大学があり、その美術科を受験することに決め、現役で合格。大学時代は、教員になることを目指す学生ばかりのなか、町田さんは画家を目指して、絵の研鑽に励んだ。「幸運なことに、茨城大学には日展作家がいて、指導をしていただきました。光風会の西田亨先生です」。先生から発破をかけられ懸命に学んだ。そうしたなか、光風会の寺島龍一先生の絵に憧れるようになり、真似てデッサンを描いていたところ、それに気付いた西田先生が、寺島先生を紹介してくださることになった。大学三年のとき、東京・西落合にあった寺島先生のアトリエに、自分の絵を担いで持っていったのが先生との最初の出会いである。それからは、年に三回ほど先生のアトリエで学んだ。

四年生になると、教員になるなら高校のほうが絵を描く時間がとれるのではないかという思いで、茨城県の採用試験を受けて合格。最初は特別支援学校に赴任することになった。そこでは時間を作ることが難しくなったが、学ぶことも多く、使命感もあって六年間勤めた。その間も同僚の先生にモデルを頼むなどして絵を続けていた。「その後転勤で新設高校に移ったのですが、そこでも面白い体験をしました。校長の指示で、美術部と両方受け持ちました。このことが縁で、名前だけですが教職を退くまで硬式野球部の顧問はやりました。もう一歩で甲子園という経験も何度かありました」。夏の甲子園の予選大会で引率の責任者になったり、細々としたいろいろな仕事があったが、絵を描くことだけは絶対に止めなかった。三十八年間の教員生活で硬式野球部の顧問をしたんです。硬式野球の経験はなかったのですが、

は何度か転勤もあった。「忙しかったですね。一方で絵描きの顔があり、一方で教員の顔もあって」。学校ではきっちり教員として過ごし、家では絵を描く、しっかり分けてきた。

最後の学校は、名門の水戸第一高校で、硬式野球部と美術部の顧問をしながら、十八年間勤めた。硬式野球部の教え子で美術方面に進んだ生徒も多くいるという。

人物の背景に
ヨーロッパの風景を描き特選を

作家活動としては、寺島先生のアトリエで指導を受けながら、大学卒業時から光風会に入選。日展には三回ほど落選したこともあるが、入選を続け、茨城県展にも出品してきた。そうして、大きく人生が動いたのは二〇〇〇年、日展の特選を受賞した年であったという。

日展に出し始めた頃は、室内で椅子に座る女性像を主に描いていたのだが、思い切って背景に風景を描くことを試みた。すると、特選だったのだ。描いた背景はパリからシャルトルまでの道すがらの冬景色。その六年前に取材をしていた。「この時が初めての海外旅行で、満四十歳になった年。決して早くはないです。教職で長い休みがとりにくかったり、取材するための方法や手段が判然としなかったこともあります。あることがきっかけで、イタリアとフランスにそれぞれ五日間の取材旅行にでかけることができました。著名な美術館では図版でしか見たことのなかった絵画や彫刻の名作に感動し、地図だけをたよりに町中を徒歩で巡りながら地元の人々とふれあい、夢中でスケッチするなど、たいへんな刺激を受けました」。その時の資料がベースになった。

124

また二〇〇〇年は、ちょうど学校の文化的な行事の責任者になっており、学生参加のオペレッタを作ることになったのだ。音楽が専門の夫人の協力で『こうもり』というオペレッタを作り、町田さんは学生の指導や経費面を仕切り、かなりの時間を費やした。夏になっても日展の作品はあまり進んでおらず、行事の本番を迎え、その後、ようやく絵を完成させて出品したのである。すると背景に風景を描いた作品は、研究会で「今まで君が描いたことのないような絵だね」と評判にもなり、絶対落選だと思って出品した作品が特選受賞になった。師の寺島先生がそうした作品を描いていたこともあり、このスタイルで行っていいんだという確信がもてた。翌年からは、背景となるヨーロッパ取材が始まることになる。寺島先生には特選をたいへん喜んでもらえたが、翌年、病気で他界され、また転機が訪れた。

デッサンの大切さを学ぶ

振り返れば、寺島先生は、大学三年のときから教員時代も、ずっと、光風会や日展の出品前にはキャンバスをくるくる巻いて筒に入れて持っていって指導を受けていた。師からは、常にデッサンの大切さを教わった。「それが制作の原点になっています。今でもモデルさんを呼んで、デッサン会を続けているんですよ。もう三十年以上になります」

パステルと木炭で描いたという数々の人物デッサンを見せていただいた。大変な枚数である。「今はパソコンのデータをそのまま拡大して絵にする人も多いですが、モノを見てとらえてそれを形にするということがデッサンの基本的な方法で、先生に教わったものをずっと貫いています」

「振り返れば、人生のなかで何度か人との出会いがあって導いていただくことができたというのがすご

く大きいですね。地元茨城県の先生方や仲間たち。また、寺島先生亡きあと、故・清原啓一先生や現在日展顧問の寺坂公雄先生、藤森兼明先生には多大な薫陶をいただいてきました」

現在は、後進の指導のために、町田さんがいろいろな所に出向いている。

また、個展の活動もある。三十点を一堂に陳列する日本橋三越での個展も今年五回目を迎え、六月に開催された。

十年前には教員を定年退職した。硬式野球部の顧問や学校行事など、いろいろなことがあったが、現在も当時の野球部員が個展を見に来てくれたりと喜びも多い。「幸い最後に勤めていた水戸一高は生徒も優秀だし、同僚も非常に理解ある先生方ばかりだったので、恵まれていましたね」

構想に時間をかける

二〇〇〇年の特選以降、海外の風景を背景に、エキゾチックな衣装を着た女性が佇んでいる作品を描いている。モデルは声楽家としても活躍中の夫人とのことである。どのように制作されているのかを伺った。

まず取材であるが、教員時代は長期の休みの時、夏か冬に、自ら旅の計画を立てて、仲間とでかけていたとのこと。現地で撮影した写真や資料、スケッチなどをストックし、次はどのような作品にするか構想を練っていく。こういうシチュエーションにはこういう衣装で描こうと考えていく。アトリエには、制作中の作品の衣装がトルソーにかかっている。豪華な刺繍の袖飾り、帽子にも美しい装飾がある。衣装については夫人が飾りをつけたり作ったりすることもあるという。意外にも衣装やアクセサリー、家具まで、国内の専門店などで揃えるそうである。衣装が揃靴も衣装に合わせて何足か置かれていた。

うと、デッサンをし、その後、本画のための正確な人物デッサンをする。ここまでできると、背景をどうするか、さまざまな資料をもとに、また考えを巡らせる。進行中の作品はコロナ禍直前に取材したザルツブルクである。

「やはり構想に一番時間がかかります。衣装の準備などもあり、段取りが一番大事です」。この準備を慌てずしっかりやることにしているという。そうしてキャンバスを張ったら、あとは丹念に描いていく。段取りや本画のデッサンまでに二、三カ月を費やす。現在大作を年に二枚、そのほかに県展や個展のための準備など、常に頭の中にはいろいろな構想があって、計画に沿って描いていく。その生活をずっと続けているのだ。

今後も、これまでの流れで目の前の仕事を淡々と進めていこうと考えている。茨城県の組織である「茨城県美術展覧会」では副会長を務めており、その中で後進育成にも努める。若い人たちに向けては、「絵の根幹はデッサンだということを強く言いたいです。それはある程度修練しなければ身に付かないと思うんです。芸術文化というのは大事な世界だから気持ちがある人にはぜひとも志してほしい。ただ生活することと創作活動をすることをしたたかに考えないと、両方ともダメになることがある。今はそういう時代だと思うので、慌てないでしっかり考えて生きていってほしいと思いますね」。

これまでは本当に忙しい毎日を送ってきた。「確実に一歩一歩歩いてきたということは言えるでしょうね。夢中でやってきたという感じはあります。そうやって先生方や先輩や仲間に助けられて、日展の道を歩いてくることができました。自分がしっかりとやっていけば、若い人たちもきっと同じように輪をつないでくれると思うんです」。制作中の大作を前に、語ってくださったその言葉は、たいへんな重みをもって響いてきた。

（二〇二三年インタビュー）

塗師祥一郎

洋画家

「長坂雪景」2012年　第44回日展

塗師祥一郎（ぬし しょういちろう）1932年、石川県小松市生まれ。小絲源太郎に師事。1953年、金沢美術工芸短期大学（現・金沢美術工芸大学）卒業。1952年、日展初入選、翌年には光風会初入選。1953年、光風会退会後、日洋展に参加。1971年、第3回日展にて「村」により特選受賞。1977年、日展会員となる。2003年、日本芸術院賞受賞。同年、日本芸術院会員。2008年、旭日中綬章受章。2010年から日洋会理事長。2015年、埼玉県立近代美術館で「未来に遺したい埼玉の風景─塗師祥一郎展」を開催。日展理事、顧問歴任。2016年9月逝去。

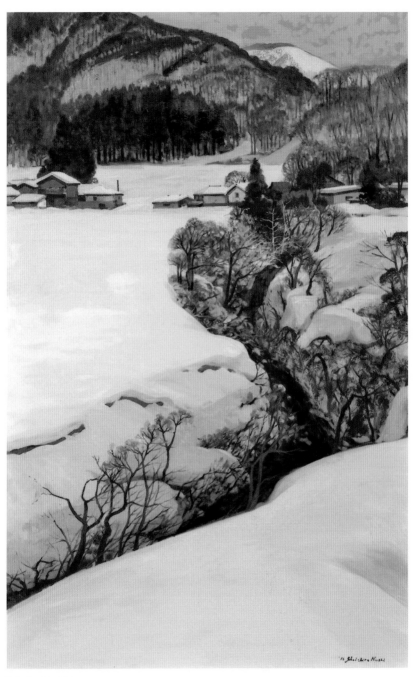

「山形」2016 年

大宮駅から徒歩十五分ほどの閑静な住宅街。格子戸をくぐりぬけ、和風の佇まいのお宅へお邪魔した。日本の心の風景ともいえる雪景色を多く描いている塗師さんは、石川県小松の生まれである。

陶芸家の家に生まれて小学校五年で油絵を
十五歳で入賞

小松に生まれ、その年に父親の仕事の関係で大宮へ引っ越した。父親はこの近くに窯を築き陶芸を生業としていた。油絵は小学校の担任の先生の影響で、小学校五年から描いていた。兵役から帰ってきた、絵描きになりたかったという若い先生で、父の焼物にも興味をもって家に遊びにみえ、かわいがってもらったという。戦時中で材料そのものがない時代。絵の具が足りないので質の良いペンキも調達してきて併用しながら油絵らしきものを描いていた。

大宮は終戦前に焼夷弾が落ちた程度で戦禍には遭わなかった。しかし母親が買い出しや過酷な日々から肺を悪くして結核になったことから故郷の小松に戻ることになった。一年ほどで金沢へ移る。金沢の中学時代は学校が終わると自分で絵を勉強していた。「当時、終戦後はいろいろ進駐軍から物資が入ってきて、南京袋があったんです。麻のごつい袋でそれを伸ばしてキャンバスにして、自分なりに絵は描いていました」。そして石川県を中心とした現代美術展に応募して賞をとった。十五歳のできごとだ。

その後は金沢美術工芸専門学校という三年制の専門学校に進んだ。ちょうど入学するときに短大になった。「本当は東京に出て藝大を受験したかったんですが、当時四年制の美術大学は藝大と女子美だ

けで、あとは三年制の短大でした」

日展初入選は大学三年で

「昭和二十七年（一九五二年）、大学三年のときに日展に挑戦して、運よく入選しました。当時はそういうケースがわりとありました。今の若い人は、そう挑戦してくれないので寂しいですね」

初入選は、金沢の兼六園から町を見下ろした風景を描いた作品。その明くる年にある展覧会に挑戦した時は人物と風景と両方を出した。人物を出したのはその一回だけだった。というのも、「それでは日展に出してみようということで学生時代に生意気な感じで人物をデフォルメしたような変な絵を描いて、大学の教授だった高光一也先生に見せたら『こんな絵出したってダメだよ。もっと素直になって出直し』と怒られました」。それで開き直って、キャンバスを公園に持ち込んで、現場で描いた。最初の年は五十号までだったため、写生をしてそれを教授に持っていくと、「これならいい。挑戦してみたら」ということで入選に結びついた。今はスケッチをしてアトリエ制作が主であるが、当時は現場で当たり前のように描いていた。

金沢美大で小絲先生との出会い
自由に話せる雰囲気

美大最後の年に、日展の小絲源太郎先生の集中講義があった。

卒業後、大宮へ戻ってから、先生との再会がある。

「たまたま友達に誘われて小絲先生が金沢に集中講義で行くという話で上野駅まで送りに行ったんですね。そしたら『君は今どこにいるんだ』『大宮にいます』『絵を描いているの？』『もちろんです』『では家に遊びにおいでよ』ということで、後日、田園調布の家をお訪ねすることになりました」

恐る恐る先生の所に遊びに行った。先生がいろいろお話しされて、アトリエに呼ばれた。

「途中の絵を見せて『この絵、どう思う？』と聞かれるのです。黙ってました。困ったと思っていたら『何にも言うことがないなら帰れ』。それが一日目の強烈な印象でした。このように、後々我々小絲門下の人は、先輩だろうが先生の絵だろうが意見を言いあえる仲間のように育ってきたところに良さがあるのでしょう。自由に話せるんです。そういう意味では幸せでした」

日展落選をきっかけに
教師を辞めて絵のみに専念

「日展は二回入り三回目落選で、四回目に入って、五、六回と続けて落選し、考えなおしました。それからはずっと落選することなくきました」

大学を出てから大宮に来て何もしないわけにもいかず、教員になった。

「教員になってみたら、当時の校舎はベニヤでできていて環境があまり良くないので、校長に頼んでペンキを買ってもらって掲示板に色を付けたりして、いい先生になりかかっていたんです。でも、教員二年目になって日展に落ちて、これは絵を一生懸命やらなくてはだめだと反省し、思い切って教員を辞め

てしまったのです。辞めて一年たったら、大宮で新たな高校の立ち上げがあり、一年間だけ非常勤講師で勤め、合計三年です。そこで辞めたから良かったんです。日展を落ちた結果、それから努力をしていったわけで。その時は独り身だったので餓死することはないやというような、余計気楽にできたんだと思うんです。絵に専念したいという気持ちが強かったんですね」

転機となる雪景色を描いて

街・工場・採土場などをモチーフに五年ほどの周期で制作していた。特選は十年ほど経って、会津の雪景色の作品だった。雪景色を描き出して四十五年、そのきっかけはある旅に始まる。

初入選から十余年、制作に行き詰まりを感じたことから会津へと旅に出た。三十五歳の時だ。途中下車を繰り返しながらゆっくりと何を求めるという目的もなく、スケッチブックを手に歩いた。

久しぶりの雪国で、白一色、越後平野の畔に立ち並ぶ稲架掛けの榛の木が印象的に目にうつる。三条駅で下車、木々の姿をスケッチし、雪の中を歩き回った。その時の感動は今も忘れられないという。今はもう見ることができない光景。そのあと阿賀野川流域の風景、会津の里であった山里の民家や雪山、落葉樹林の魅力に感動。雪によって生まれた造形に魅了されたのだ。

それが転機になった。今まで感じなかった雪の面白さをひしひしと感じた。「雪のつくりだす色面、空間が絵作りの中で非常に面白く効果として出せると思い、絵作りの中で雪を利用するのが最初でしたが、雪の中を歩いて行くと、雪の中の生活をある程度体験しているので、その思い入れが入ってきて、雪の中にどっぷりつかってしまったというのが現実なんです」

自然の風景に感じられるようには描くが、画面の構成を意識しながら描いている。それまで、造形的なことをいろいろ研鑽してきたものをベースに山や雪原を構成している。

風景を描く場合、天候との兼ね合いがあり、がっかりすることもかなり多いという。しかし「白を描くのはけっこう楽しいんです」とにっこり。

「歩いているときが一番嬉しいんですね。探すときが楽しいです。会津、那須高原、埼玉。年に何度か雪が降ると出かけます。金沢にいるときは、雪は嫌でしょうがなかった。関東では雪が降ると嬉しくて雪合戦をやりますが、毎日雪とみぞれの暮らしだと嫌になり、金沢時代に雪景色を描いたのは十号一枚ぐらいで、その後雪なんか描くとも思っていませんでした」

人生とはわからないものだ。しかし、幼いころの体験は心の中で雪国の雪のように積み重なっていた。

風景画の醍醐味

その風景をどのように絵にしていくか。風景を見つけることも大事だが、その顔も天候や時間によって変わり、いろいろな表情を見せてくれる。時間や季節をどこで固定させるかが非常に大事だと語る。

「最も美しい情景を描きあげられれば良いのですが、時にはこの風景はこう縮めたほうが、緊迫感が出る。また伸ばした方が広がりを出せたり、手前の広がりを大きく見せることができることもある。枯れた木をとってしまったり、ある程度風景をいじって自分なりに表現したい形にもっていくこともできるわけですね。一つの風景でも季節と時間でずいぶん変わるので、その時の出会いにうまく結びついてくれると、自分で想像できなかったものが見えてくる。それは風景を描いていく中で楽しみでもあります」

最後まで日本の風景にこだわる

若い人へのアドバイスを伺うと「若い時はがむしゃらに進んで行くことが大事だと思うんです。理屈で考えていくとどうしても絵が沈んできてしまう。だから向かっていく姿勢を大事にし、反面、常に古典のものをしっかり見ていくこと。そこには必ずいろいろ教えてくれるものがあります」。

ヨーロッパに初めて行ったとき、憧れていた作家の作品と同じ風景が現実にあり、正直に描いているのだとわかった。それを感じたたん、「やっぱり俺は日本の風景を描こう」と強く思ったという。

「最後まで日本の風景にこだわっていきたい。できるだけ風景を省略化するなかで、風景のエキスみたいなものが表現できればという気持ちでいます。なかなかそこにたどりつけるかどうかわかりませんが。そこに、日本の美というものもあると思うし、そうしたいと願っているのです」

（二〇一六年インタビュー）

中村晋也

── 彫刻家 ──

「Miserere（ミゼレーレ）」（部分）1995年　第27回日展

中村晋也（なかむら しんや）
1926年、三重県生まれ。東京高等師範学校卒業。
1950年、第6回日展初入選。1967年、第10回日展「華の詞」により特選受賞。1968年、第11回日展「想華の詞」により無鑑査・特選受賞。1969年、改組第1回日展「宴の華」により菊花賞受賞。1981年、第13回日展「星のいのり」により日展会員賞受賞。1984年、第16回日展「焦躁の旅路」により文部大臣賞受賞。1988年、第19回日展出品作「朝の祈り」により日本芸術院賞受賞。1996年、中村晋也美術館を設立。1999年、勲三等旭日中綬章受章。2002年、文化功労者。2007年、文化勲章受章。現在、日展顧問、日本芸術院会員、鹿児島大学名誉教授、筑波大学名誉博士。

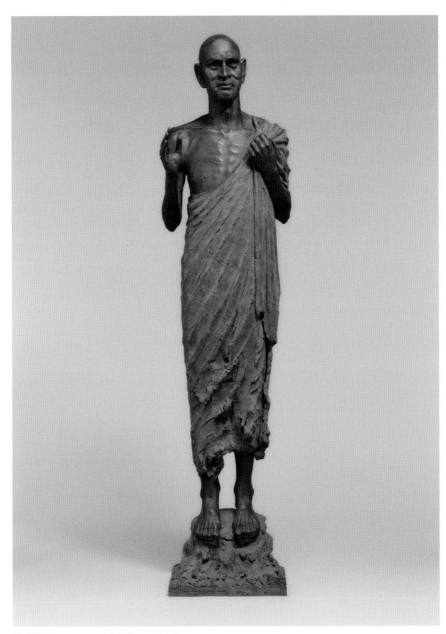

「羅睺羅（らごら）」2011年　第43回日展

鹿児島空港から車で一時間ほど、鹿児島市郊外に中村晋也美術館はある。彫刻ひとすじに七十年あまり。九十歳を迎える中村晋也さんを美術館に訪ねた。

薬師寺に奉納された釈迦八相像の原型や、大きな騎馬像など、美術館のなかには毎年作品が増えている。今も釈迦八相像の残り四面は二年後の完成を目指して制作中という。館長室で窓からの光を背にして穏やかな表情で座る中村さんの姿は、後光が射す釈迦像のようにも見えた。

粘土さえあれば
何度でも修練できる

中村さんは、三重県亀山市に生まれ、神戸中学校を経て東京高等師範学校に進む。彫刻とはその時に出会った。「その頃は、金もなければ食べる物もない本当にひどい時代で、よくみんな生き延びたもんだと思います。でも戦後の苦しみは否応なしにみんな乗り越えられた。かなり厳しいことがあっても私たち以上の年代の人は文句を言わない。苦しいことは何でも受け入れられる。そういう訓練ができた時代だと思う。自分のこともですが、人様のことも一生懸命考える時代でした」

彫刻を始めたきっかけはその時代背景にあるという。「最初は絵をやるつもりでした。でも、その頃は食べるのが先で、絵の具を買うなんてとんでもないことです。絵の具って高いんです。それにキャンバスも買わなければ。そんなことに金を使うなら、粘土さえあれば自分の修練をするためには何度でもできるわけです。それがきっかけです。やっぱり人間は最高に追い詰められるといろんなことを勉強するものです。ですからいい時代だったなと思います」

138

学生時代には兵隊に行くことになる。

昨日までいた人が
いなくなる戦争

「昨日までいた人がいなくなるのが戦争です。国内では空襲で、離れて見ると天が焦げて見える。叫び声が今でも耳に残っています。戦争に行く前の三日間くらい、『おまえは軍隊に行くんだから出てこなくていいからここに入ってなさい』と親が言いまして、家で掘った防空壕に入っていました。四日市が近いのですが、『あそこの赤いのはなんだろう』、『焼けている』そういうのが毎日です。戦争の中にいるとこっちも必死ですから辛いとか苦しいとか全然感じない。そんなことはみんな超越している。だから感覚的にひとつの浮遊物体といいましょうか。暑くもなければ痛くもなければ何でもない。感覚が麻痺したなかで昼も夜も空気を吸いながら泳いでいる。そういう感じですね。あのときに生き延びなかった人たちは、今考えれば悔しいだろうなと思いますね」

戦争から帰ってきて、学校に戻るために、いつ着くかわからない東京行きの汽車に乗った。車内は窓ガラスが割れているため板張りだ。「板張りに誰がしたのか見えぬ富士」名古屋駅から乗った汽車の板張りに書かれたその言葉を心に刻みながら、暗い車内で新聞紙を敷いてどこにでも座った。棚の上や列車の上に乗る強者までいたが誰もとがめなかった。静岡から東京まで四時間。どんなことでもありがたいと感じる時代だった。

吉田三郎先生を訪ねて
手ほどきを受ける

戦争が終わった後、また勉強を再開。吉田三郎先生と出会い、彫刻の手ほどきを受けることになる。

ある日、学校の研究室のそばを通ったときに「彫刻の吉田先生はいい先生だから」と話している声を耳にした。思い立ってすぐに先生の住所をつきとめた。「田端にいらっしゃるという番地を頼りに手ぶらで堂々と『ごめんください』って。戦後すぐですから、どの家も食べるのが精一杯。吉田先生もそうで、バラックみたいな所で。これがアトリエかときょときょとと眺めて『先生、彫刻を教えてくれませんか』と、堂々と言って話し込んだことを覚えています」。卒業できなくてもいいと開きなおって、学校の授業はあまり出ずに、吉田先生のもとで学ぶ日々が始まった。

卒業時には文部省の辞令で、新設された鹿児島大学の文部教官に指名され鹿児島に赴任する。そこで、出会った同い年の家政科の先生と結婚。初めは三年くらいで替わると思っていたのが、ずっと鹿児島で教鞭を執りながら制作活動を行うことになった。

フランスの彫刻家、
詩人フェノサとの出会い

四十歳のときから、二回にわたってフランスに留学。アペル・フェノサという彫刻家と出会う。これ

も転機となった。フランスでは視野が広くなるのを感じた。「自分のなかに新しい自分を発見するというと大げさに聞こえるかもしれませんが、自分が気づいていなかったことを自然から教えられるということを、海外で身をもって体験したということかもしれません。フェノサは半分詩人みたいでした。ピカソの弟子なもんですから、『彫刻というのは詩でなければいけない』と本人がよく言っていましたので、わからないながら自分の中に少しずつ定着していったような気がしております」

一九七九年には鹿児島市中心部に大久保利通像を制作し、作家としてその名が一躍広まった。

一点一点が次につながるように、
自分自身が覚悟して作るかどうか

彫刻に対しての考え方は、「今でも勉強ですから、彫刻をいつ勉強したかというのはないのですが、一点一点がその次につながるように、自分自身が覚悟して作るかどうかだと思うんです」

制作に終わりというものはない。型をとる直前までも真剣に続け、「いつまでも一生でも作品をいじっていたいです」と語る。

若い彫刻家に対しては、「若い方々がどんな考えを持っているかわかりません。先取りしてこういう時代だからこう行くという若者は、それはそれで立派だと思う。昔なら丁稚奉公に入って表の掃き掃除からやれとか小僧修業からですが、今はそういうことはなかなかないと思います。その時代に生きた背景があるからいつの時代がすばらしかったとは言えないかもしれません。若い人は非常にお利口さんです。先生方も昔のようにぶっきらぼうではなくて親切な方がた

くさんいらっしゃいますので、いずれにしてもその人が一人前になるように、いろんな方向を大先輩たちはいろいろと考えてくださるのではないでしょうか」

ストレートに相手に入ってくる造形

これまで数々の戦没慰霊碑も作った。戦後すぐにはそうしたことをする気持ちになれなかったが、戦後十五年ほどたったときに二十カ所ほど作った。制作にあたりいろいろな慰霊碑を見て回ったが、沖縄で出会った「魂魄の塔」は何の飾りもなく文字が書かれただけの石碑で忘れられないという。

「ものごととはぱっとストレートに相手に入ってくる造形ができれば勝ちなんです」

その表現がストレートに伝わり多くの人の心を打った作品の代表ともいえるのが、神戸の大震災をきっかけに作られた祈りを捧げる像「ミゼレーレ」ではないだろうか。フランスに留学していた頃から宗教的なものに関心があったという。「なんでもそうですが、世の中は予想内と予想外と大きく二つに分けられると思います。予想外のことはそのときになってみてこれで人間よく耐えたなというのがあります。やはりそこには神様か仏様かは別として大自然からのお助けがあったのだなと、それが私に『ミゼレーレ』の仕事をさせる根本になってまいりました」

千年以上残る仕事を

二〇一五年六月、釈迦八相像のうち四面のブロンズ像が完成し、薬師寺西塔に納めた。釈迦が悟りを開いた成道の、右手を軽く地面にふれ大地の女神を呼び寄せた場面をはじめとする四場面である。制作は、構想から十年かけて取り組む大プロジェクトであった。

「釈迦の八相は仏教のなかで手順や物語が構築されていますが、釈迦というのは真ん中にいらっしゃってどこからでも眺めることができます。後ろ姿がきれいと言う人と正面、横がいいと言う人とでは見方が違ってくる。自分はどういうお釈迦様を引き出して表現するか、それが基本的な姿になるだろうと思います。よく、我々はその人の身になってとか、その人の感情を入れてとか言いますがなかなかできないことなんです。ただお釈迦様は何千年も昔の話なので、皆さんが研究なさった本から教えていただいて構成をしていくということになると思います」

そしてこの仕事は今から千年後も残る。「もっと残る。ずっと残るだろうというのは、やっぱり怖いです。怖いから緊張感があるのかもしれません。「仕事をして、勉強させていただく。常に覚悟して制作に臨む。

次の仕事は、歴史物を考えている。「仕事をして、勉強させていただく。今度は日本武尊、弟橘姫、あの付近に話をになったように歴史の勉強から始めてみたりいたします。今度は日本武尊、弟橘姫、あの付近に話を転じます。　物語は上手に作ってあって、弟橘姫が海の中にざぶーんと入っていったらあっという間に波が静まる。　弟橘姫は海に入水して、どんな気持ちだったのだろう、どうやってあの船の舳先から飛び込めたのだろう、そのときにどんな顔をしていたのだろう、船の縁に足をかけて飛び込むだろうか、この人泳げないんだろう、そのときどんな顔をしていたのだろう、船の縁に足をかけて飛び込むだろうか、この人泳げないんだろうかとか考え出すと楽しいというか辛いというか、想いがつきないんです」。次々と湧き起こる想像のシーン。中村さんの瞳は輝いている。

（二〇一六年インタビュー）

「微風」2016年　改組 新 第3回日展

川崎普照

―― 彫刻家 ――

川崎普照（かわさき ひろてる）
1931年、東京都生まれ。斎藤素巌、
平野敬吉、進藤武松に師事。1961年、
第4回日展初入選。1964年、第7
回日展「暖流」により特選受賞。
1993年、第25回日展「未来への讃歌」
により内閣総理大臣賞受賞。1998
年、第29回日展出品作「大地」により
日本芸術院賞受賞。2007年、旭日
中綬章受章。
現在、日展顧問、日本芸術院会員。

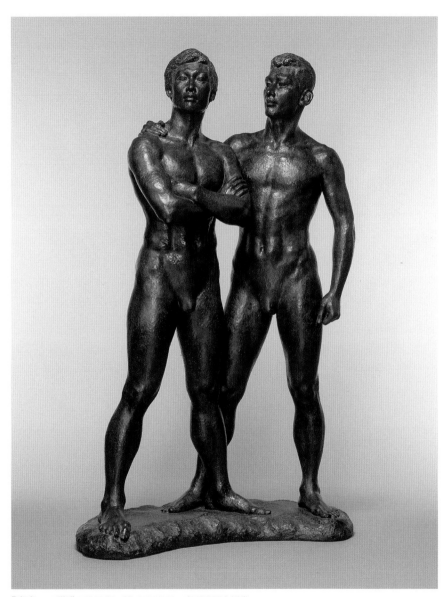

「未来への讃歌」1993 年　第 25 回日展　内閣総理大臣賞

東京都北区に生まれ育ち、現在もその地で彫刻家として活躍する川崎普照さん。戦争の惨禍を潜り抜け彫刻を始めたのは二十七歳。遅いスタートを取り戻すために、一日中、粘土と格闘した。義父である彫刻家の平野敬吉氏から木彫と彩色を学び、仕事で出会った彫刻家・平櫛田中氏（ひらくしでんちゅう）の彩色の影響も受けた。デビュー後は日展の特選をはじめ、日本芸術院賞、旭日中綬章受章などを重ねている。棚には木彫の原型が並び、北側の高い天井から光の入る明るいアトリエでは、夏も冷房は入れないという。粘土が乾燥してしまうためだ。黙々と制作に打ち込むが、いつも明るくおおらかなお人柄である。

戦後、家のために働き
二十七歳から彫刻を

「振り返れば、私の小学校時代は音楽と図画と工作がなければ、本当に楽しかったです。それほど、その世界が好きでなかった」と語る川崎さん。ではなぜ彫刻へと導かれていったのだろうか。

川崎さんは昭和六年（一九三一年）、東京都北区で六人きょうだいの長男として生まれた。時代は戦争に向かっていくさなか。北区の自宅から富士見台にある学校までの長い距離を毎日歩いて通った。しかし、帰り道の途中、高田馬場で、飛んでいる戦闘機に乗っている操縦士の姿や爆弾が落ちるのを見た。死ぬのは怖いと思っていなかったという。

「二年上の人たちは特攻隊に行っていました。そういう世代です。終戦当時は中学二年で、板橋の駅前の防空壕を掘っていました。その日、『重要な放送があるからお昼まででいい』と言われて、何のことかわからなかった。そのまま家に帰らず田舎の農家にアルバイトに行きました。その頃は大根でも何で

146

も売ってくれないですから労働力を提供して、いただいた野菜をリュックサックに入れて帰ると親が喜んで。汽車は超満員で網棚に乗って帰りました」

高校の成績は特、上下十段階に分かれていて、百七、八十人の中でいつも一番上の特であった。将来は一橋大学へ行き、実業家になって好きな本を買おうというのが人生設計だった。しかしどうにもならない家の事情で大学進学を諦め、十年ほど家のために働くことになる。

「当時はアルバイトといっても家庭教師か新聞配達でした。勤め先の平野敬吉さんが平櫛田中先生の彩色をやっていて、それで『田中先生の彩色を手伝ってみろ』と言われ手伝っていました。できるようになったら『すぐお金をくれるから先生に届けて来い』と。僕が二十代で田中先生が八十代でした。彩色を届けて先生からいただいたお金は想像よりはるかにあって、彫刻を覚えていたら得するかなという気持ちで始めたんです。ですから、美術を志してというのはなかったんです。正直言って」

その後、太平洋美術学校の夜学に通って、初めて粘土を触った。二十七歳になって八カ月が過ぎていた。しかし入ってからは猛烈に勉強した。生徒がお互いに顔のモデルになって作り、石膏をとったり色をつけたりして学んだ。

「そして『作ったら展覧会に出すものだ』と言われて、僕の周りは日展、日洋会、太平洋会とあって、最初に日洋会に出したら、奨励賞をくれたんです。賞金は千円と石膏二十五俵でした。石膏屋に八百五十円で買ってもらってうれしかった。それから始まったわけです」

始めたのが遅かったため、どうしても少し余計にやらなければついていけないと思い、モデルはずいぶん頼んだという。

「バーやパブに行くとみな女の子と話していますが、僕はそこでモデルの交渉をして三人か五人にひと

りはモデルを決めていました。もっと簡単なのは大学に行ってスポーツ選手を見つける。男ならもっと安いです。それでずいぶん作りましたね」

周りを見渡しても美術関係者は誰もいなかった。やがて勤め先の彫刻家平野氏の娘と結婚することになる。「作家としての影響は筆使いの達者だった義父のほうがはるかに大きく、義父の後を継ぐような形になりました」。ただ平櫛先生が百七歳で亡くなった後、みなが彩色を頼みに来たという。

若い頃、平櫛先生について出かけると、法隆寺や中宮寺など、年に一回しか開かない秘仏を開けて見せてもらえることがあった。「彩色の参考に見たほうが勝ちだと思って、すぐ飛び込んで見ると、『そこの若いの、まず拝んで、先輩の後に見るように』と言われました」。二十代、三十代の頃、そうした経験を積んでいった。

当時は義父のアトリエを借りたり、学校で制作をし、自分のアトリエを建てたのは、昭和五十年（一九七五年）頃だった。忙しいという感覚はなかったが、休みはなく制作を続けた。

この世界は
教えるものでも教わるものでもない

初めてプロのモデルで制作を始めて八割できた頃にモデルが来なくなったことがある。「女房が子供をおぶってモデルを探して連れてきた記憶があります」。

初入選は昭和三十六年（一九六一年）、三十歳のときで早かった。二十七歳から彫刻を始めて三年である。その代わり、粘土をいじらない日はなかった。一方、食べるために、朝五、六時から自ら半日モ

デルのアルバイトもした。

「ワンポーズ百円くらいで六百円もらえるのがすごくうれしくて。十二時前に寝たことはなかったですね。彩色も、あれば風呂敷に絵を描いたりブローチを彫ったり」

初入選から三年目に特選を受賞。当時は賞金が一万円であったという。

「僕は一回しか特選をとっていないのに翌年が無鑑査で、すぐに委嘱されて、昭和四十三年（一九六八年）、八年目で審査員になっただけです。ちょうどタイミングが良かっただけです。ただ十人いれば五、六人は負けたくないと思うではないですか。学校に行ってもこの世界は教えるものでもなく、教わるものでもなく、本人の努力次第なんです。努力が作品に出る。自分でわかろうとしないとわからない。若い人の作品に手を加えると、そのときはいいが、その後戻ってしまう。それは本人が何も学んでいないということです」

美術に対する理念を考えたことはなかったという。

「ずいぶん長い間デッサンの研究ばかりです。結局はデッサン力しかない。それほかり勉強しました。今でも考え方は変わっていません。これはというきっかけはなく、一回一回をきっかけと考えて取り組んできました」

ヨーロッパで古典に出会う

審査員になった後、ヨーロッパで彫像を見る機会を得た。強烈な印象を受けたことが作品に生かされていく。

「昭和四十七年（一九七二年）、今から五十年前に三十一日間、ヨーロッパ各国を旅しました。初めてロンドンの美術館やルーヴルに行って作品を目の当たりにしました。回ったのはギリシャ、イタリア、フランス、イギリス、スイス、オランダです。その四、五年後にも、お寺の僧侶がヨーロッパで勉強したいからということで一緒に行きました。向こうでは、こんなにできる人がいるのか、これに追いつくのは大変だとびっくりして、帰ってきてもっとやらなくてはだめだと思いました。ギリシャ、イタリアがよかったですね」

今年の作品について伺うと、「今年は女性ですが、モデルが来てからでないと決まりません。モデルを選ぶことはなく、見てからいろいろ考えるわけです。頭の中で思っていたのと全然違う人が来ることもあるがそれもよいと思っています」。

初日は一日中いろいろなポーズをしてもらい、そうすると思いがけずその人の特徴が出るものがある。粘土をつけるのはモデルと会って三、四回目からという。

人物像でも男性、女性は全然違い、男性は筋肉などよく見えるのでわかりやすい。男性像なら、全日本ボディビル選手権大会で全国優勝した人をモデルにしたり。実際よりも脚は長くする場合もあるとのことだ。ただ、女性のほうがまとまりやすく、置けるようなブロンズ像で売れるのは九十五パーセント女性だという。

川崎さんは木彫も手がける。粘土で原型を作るのは同じである。ただ木を彫っても彩色ができる人がいないという。「独特の眼が必要で、仏像でも白鳳・天平時代のものはいいですね。鎌倉になると落ちると思っています。天平、白鳳を参考にしますね」

「年間の制作は教室でヌードが二つ。首が二つ、稼ぐ仕事はやらなくても、アトリエでは大きい作品を

半年くらいかけて制作します」

地元では上級・中級・初級と小さい子どものための教室を五つほど持っている。忙しい毎日で、替わりたくても代わる人がいないそうである。

自然を追求する

川崎さんが制作にあたって常に念頭においているのは「自然」である。

「小さい頃から山が好きで、赤ん坊を背負って山登りしたくらい自然の姿が好きです。女性のヌードも共通したところがあるんですね。ですから今でも気をつけて自然を見るようにしています。自然を追求するような作品を一生かかっても作りたい。自然がもっている構造の美しさを学ぶことが何よりも彫刻の基本であると思います。その偉大さ、不思議さを作家として素直に訴えられればと思い、また大切にしたいと思っています」

また彫刻について次のように語っている。

「例えば花を見て花そのものの形状を考える前に直感的に美しいと感じます。造形はこのような生活体験で生まれる驚きや喜びを形にして感情と生命感を独自の技法と素材によって表現する世界です。人体をフォルムとして捉え、その生き生きとしたものを造形化し、さらに対象の心を感じ取ることとは彫刻では大事なことです。人体はこの世の中で最も複雑で微妙で特に若い女性の体は美しい。彫刻の世界ではこのように素直な対象は昇華させやすく、僅かなバランスの乱れもよくわかり難しい仕事ですが、人間の内部に目を向ける上で格好のお手本であり最高の自然なのです」

努力は作品に表れる

日展をめざす若い人へのアドバイスを伺った。

「人間はみな違いますが、若い人にはもうちょっと自分を生かす努力をしてほしい。世の中は昔より便利になって楽をしすぎです。人の意見を聴かない、自分で考えない、努力しない。僕の子供のころは『人間は人の話をよく聴いてかみしめて努力しなさい』と言われ、それが基本だった。今はそれがほとんどない。気に入らないことはやらない、ではなく、努力しないとだめです。努力した人の作品は見ればわかる。この仕事には地道なものが必要ですね。人間がやっているから。

また個展は自分だけですが、団体展でいいことは、いろいろな人の作品と比べて勉強できます。日展は出品料だけですし、人の作品と比べられる展覧会は勉強になりますね」

最後に鑑賞者へのアドバイスを伺った。

「それは押しつけるものではないと思います。全員違います。彫刻には説明はいりません。花に接したときと同じように自由に見てくだされば十分なのです。各自で考え方が違うし。一+一＝二みたいにいかないんです。日展では私は彫刻以外も全部見て自分なりにいい悪いを決めます。書を見ても、いろいろな考えがあって面白い。絵でも工芸でもデッサン力がもとだと思っていますし、昔からそれは変わらないですね」

（二〇一七年インタビュー）

│川崎普照

蛭田二郎 ─彫刻家─

「ヨブの裔（えい）」（部分）1984年　第16回日展

蛭田二郎（ひるたじろう）
1933年、茨城県生まれ。小森邦夫に師事。1958年、茨城大学教育学部卒業。1965年、第8回日展初入選。1966年、第9回日展「ひとり」により特選受賞。1967年、第10回日展「女」により特選受賞。1968年、第11回日展「女'68」により菊華賞受賞。1996年、第28回日展「告知」により文部大臣賞受賞。2002年、第33回日展出品作「告知─2001─」により日本芸術院賞受賞。2016年、北茨城市に蛭田二郎彫刻ギャラリー開設。2018年、旭日中綬章受章。
現在、日展顧問、日本芸術院会員、岡山大学名誉教授、倉敷芸術科学大学名誉教授。

154

「鳥のある長い髪の女 '78」 1978 年

岡山駅前の桃太郎大通りには蛭田二郎さんの制作した桃太郎のブロンズ彫刻が並ぶ。桃太郎、猿、犬、キジそれぞれが、おとぎ話の主人公ではなく、実際の人間のように見えてくる。出身の茨城では、岡山のアトリエにあった約百三十点を寄贈して、「蛭田二郎彫刻ギャラリー」が二〇一六年にオープンした。戦時中の幼少年時代から現在までさまざまな「辿り」を経てこられた蛭田さんの語られた一つひとつの話にはたいへんな重みが感じられた。

北茨城に生まれて
小学校の教員時代

蛭田さんは昭和八年（一九三三年）、北茨城市に生まれた。小学校二年から六年までは太平洋戦争のまっただ中で、三年からは松脂採集、農家の勤労奉仕、ヨモギ採り。学校の校庭では所狭しと南瓜や大豆を作っていたという。

家の仕事をするのがいやで、担任の先生の文学全集を借りて片っ端から読んでいた。「明治・大正の文学の書き出しはすべて覚えていました。絵も彫刻も私は全てが自学自習なのです」

近くの五浦にはよく海水浴に行ったが、ここは岡倉天心や横山大観、院展の大家等々、著名な作家が活動した場所である。父から「絵描きさんはたいへんだなあ。苦労するなあ」という話ばかり聞かされていたから、自分が将来美術家になるとは夢にも思っていなかった。

高校を出ると代用教員になった。全校で五十四名の複式学級の山の中の学校だ。十二キロの山道を通ってくる炭焼きの子供達もいて、一緒に勉強した。振り返ればその頃が一番楽しかったという。村の青年

団と一緒に菊池寛の『父帰る』を演じたり演出したり。農家の離れを借りて自炊した。子供と一緒に昼寝したり、山の急斜面にある木に登ってアケビの実を取ったり、今の時代では考えられないようなことをしていた。

ところがある日、新制大学を卒業し教員の一級免許を持った人が出てきて「おまえ達は一年契約だから首になる」と驚かされ、「これはたいへんだ」と月に一度、山を下りては本を買って読んだという。家から米をリュックに入れて背負い、山道は材木を運ぶトラックに乗せてもらった。深い轍の中を車が走り、振り落とされそうになるのを必死でトラックの紐にしがみつく、そうした日々を送った。当時は校庭にあった二宮金次郎の彫刻しか見たことがなかった。彫刻を知るよしもなかったのだ。

その後学校の教員免許をとるために茨城大学で勉強する中で、塑像演習や実習、彫刻理論などの授業を受け、生まれて初めて粘土で物を作るということをした。モデル台に女性を立てて、作った。

「作り方もいろいろ学び、朝倉文夫の『彫塑論』も読みましたが、最終的には一つの作品に一つの制作方法。一つのイマジネーション、一つの心棒、一つの土の付け方、一つの形態があり、本当に自由でいいんだという境地に達しました」

大学卒業後は小学校の教員をしていたが、ある日、中学校の美術教員がいなくなり、強制的に移らされた。今度はバスケット部の顧問になり夜八時、九時まで残り、無理がたたってとうとう十二指腸潰瘍で一カ月も入院。こんなことをしていたら彫刻も作れないと東京へ移ることを考えた。その頃、小学校の同僚の音楽専科教員と結婚した。今年結婚六十周年である。

東京での教員十年間

子供の能力を伸ばす

二十八歳で東京都の試験に合格したが、面接の日がちょうど三年生を修学旅行で日光に引率した二日目だった。なんとか学年主任に頼んで、東武日光から浅草まで行って足立区の指導室にたどり着くと既に面接は終わり学校の配分も決まっていた。困ってじっとしていると、指導室長が「君を採用したい」と言い出した。東京は人口が急増していてそのうち学校ができるので待機するよう言われ、その後美術の専科教員となった。時間割を自分で決めることができたので、午前中に授業を詰めて、午後は展覧会ばかり見ていた。当時はグレコ、マンズー、ファッチーニなどのイタリア彫刻全盛期。夜は太平洋美術学校でデッサンをやりなおし、もう一度モデルを見ての勉強をした。

茨城県展や東京でも展覧会に出し、借家の小さな玄関の下駄箱の上で作った作品が賞をとった。しかし、それでは満足しなかった。図工の教員として専門の彫刻を極めるとともに、子供達がどうしたら豊かな人間に育つかを一生懸命勉強した。

イマジネーションを豊かにするための教育に取り組んだ。授業では音楽や宮沢賢治の物語の絵を描かせたりした。子供を順番にモデルにして三分クロッキーをした。シーンとした中で三分間集中すると全員が見事なクロッキーを描く。その後おもむろにお話の絵を描かせたりする。「腕の高速道路」といったような題名で無限にイマジネーションを発展させて描くイギリスのマリオン・リチャードソンの教育方法も取り入れた。

『注文の多い料理店』の絵を描かせたら一人の子が自由ですてきな絵を描いたので、額に入れて図工室の前にかけた。子供はうれしくて年中見に来る。通信簿に五をつけたら、「他の成績は一か二なのにバランスがとれなさすぎる」と担任に言われたが通した。その子は中学生になってもうれしくてその絵を見に来ていた。その後写真の学校に行って、カメラマンになったと風の便りに聞いた。「そうやって人は伸びます。『人は三日逢わずんば刮目して見るべし』と言いますが、大学に来てからも学生に信条にしてほしいと言っていました」。人間誰もが外見からはわからないいろいろな能力を持っていて、人間は変わることができる。

県展から日展へ応募

茨城県展で知事賞などをもらい二十八、二十九歳のときに大きな作品が作れることになった。職員室の机の上で自らポーズをとって同僚の先生に写真を撮ってもらい、理科室の戸棚の隙間で「L字形ポーズ」という作品を作った。それが日展の初入選だ。その後、空いていた用務員室の窓に模造紙を貼って子供達にのぞかれないようにし、モデルを連れてきて作った。その作品で特選をとることになる。

当時日展の応募数は多く、心配でおずおずと作品を搬入すると脇を通った風格のある先生が「いい作品だな。君、これが入らなかったらどうするか」とおっしゃってくださり、喜んで家に帰った。二回目の特選はイタリア彫刻風な作品だった。

人生の「辿り」を主張し、表現するのが芸術

その後、日展の審査員となるが、自分の作品に理論的な根拠を確立しなくてはいけないと考えた。ハート・リードの『若い画家への手紙』の一節に心を動かされた。「自分の存在の過程を断固として主張するのが芸術なのだ。だから単なる作り物ではない。頭で作ったものは単に作り物にすぎない。辿ってきた道のそれの全体が出てくる。それを表現しないで一体何の芸術だ」。また、心と体が一体であるという、心身二元論を説く。「精神としての肉体というのがあって、どうしようもなく自分の内側からしゃしり出てきて自分自身に命令するという感覚性がある。それがいわゆるハプティック（内触覚）なものです。彫刻はその原理原則を知らないと、いわゆる芸術としての存立ができなくなる。いまや形態だけ、デザインだけという現代彫刻があふれている」と警鐘をならす。

具象彫刻で
人間そのものを表現したい

「人間の心からのもの、身体感覚の丸ごとの触覚性を表現した作品が世の中から消えていくなかで、日展の存在は大切なんです。だから個人の存在があって、個人の身体感覚から人間の形を通して自分の思想、感覚、ポエジーすべてをひっくるめての表現。文学だって音楽だってそうです。ロダンの作品が未だに生き生きして生命力をもっているのは、外形だけを追いかけてはいないからです」

具象彫刻でなくては表現できない人間そのものを表現したい。人間の内面も全部ひっくるめて表現したいというのが、具象彫刻の本質だと語る。

「彫刻は掌の感覚を通して、内側にしっかりした構造性を持った立体を表現する。お金にはならないけれど、純粋に自己表現できる一番の素材が粘土であり塑造であるということを若い人に知ってもらいたいですね。ただ単にモデルをよく見て細部まで作ったからいいという問題ではないということです。もう少し思索を深くして自己表現の本質をつかまえて作品を作ってほしいです。制作するのにお金はかかる、場所はいる、時間はかかる、周りは汚れる。いいことはないがそれでもなおかつ彫刻で自己表現したいという本質は何か。それをよくよく考えて、塑造に挑んでほしいというのが、私の今のこれから育っていく人たちへの願いですね」

一九七二年、四十歳で岡山へ

一九七二年、岡山大学が大学院修士課程をつくるので、教員の願書を出してみないかという一通の葉書が舞い込んだ。千葉の南柏にアトリエを建てて二年の時だった。「大きな作品はそこで作っていて東京にいたいと思ったのですが、家内が『岡山に行けばモデルを見て勉強ができる。自分の専門として彫刻に専念できる』と。それですぐに家内が書類をそろえてくれて、面接に行ったのです。面白かったです、色々と。だから私にとっては『辿り』以外の何物でもないのです」

その後は、倉敷芸術科学大学に発足の二年前から携わり、六十三歳で岡山大学を退職。その後二年間、文部省にも通い交渉し、学部長としてたいへんな思いで修士課程や博士課程を作った。九年経って第一

号の絵画の博士を出して、特任教授を一年務め退職。二〇〇二年、日本芸術院賞をいただく頃は多忙を極めた。

坪田譲治の文学との出会い

家族をテーマに制作

近年蛭田さんが出品する日展作品は家族像が多くなった。そのテーマのきっかけは一九八四年に遡る。

岡山出身の児童文学者である坪田譲治の文学碑の仕事を頼まれて、家族と子供、子供の育ちについて考えるなかで、坪田譲治の「童心馬鹿」というエッセーに出合った。「そこでは『永日感』ということを言っています。子供を幼少のうちにゆったりとした時間の長い感覚の中で育てないと、子供が青年期の艱難は乗り越えられないということです」

その頃、九州の大学に進んだ長男が急に入院したという電話を受け迎えに行くという事態が起きた。身体が硬直して動かないという。岡山駅まで背負って帰った。何かの原因で心身症を患ったという。「童心馬鹿」を読み、子供が幼い頃一日に何カ所も預け回されて気遣いばかりしていたことに思い当たった。

「子供が幼いとき、ちょうど特選を取るころ教職と彫刻でものすごく忙しく、さらに痛風で動けず病院通い。音楽専科教員の妻も児童合唱に打ち込み、『NHK全国学校音楽コンクール』で全国二位にまでなりましたが、その時期の二人の多忙さは想像以上のもので、それ程私の辿りは大変だったのです。苦労話はあまりしたくはありませんが」

子育て期の反省から、坪田譲治に共感。それから、子供や家族、家族愛、少年少女の幼い時の幸せな

空気感など、そうしたものがテーマとなった。九〇年から三年間は岡山大学教育学部附属幼稚園長も務めた。

「今年の作品は『永日抄2018』です。今、八十五歳になり、粘土をこねるのが体力的に少々辛くなってきたので油土を使ってやっています。私はひとりでやっていますから。今後の作品は何が出てくるか、妻の全面的な協力への感謝の思いなど暮らしや心の有り様、問題意識の有り様で、どのようなものが出てくるかです。多病息災で胆嚢も全摘出しました。私の『辿り』はたいへんで、これまでいろいろありましたが、日展は一度も休んでいないのです」

<div align="right">（二〇一八年インタビュー）</div>

能島征二 ── 彫刻家 ──

「永久に」2017年　改組 新 第4回日展

能島征二（のうじませいじ）
1941年、東京都生まれ。小森邦夫
に師事。1964年、茨城大学教育学
部美術科卒業。1962年、第5回日
展初入選。1969年、改組第1回日
展「窮」により特選受賞。1971年、
第3回日展「省」により特選受賞。
1990年、第22回日展「五月の女」
により日展会員賞受賞。2000年、
第32回日展「悠久の時」により文部大
臣賞受賞。2005年、第36回日展出
品作「慈愛─こもれび」により日本芸
術院賞受賞。
現在、日展理事、日本芸術院会員。

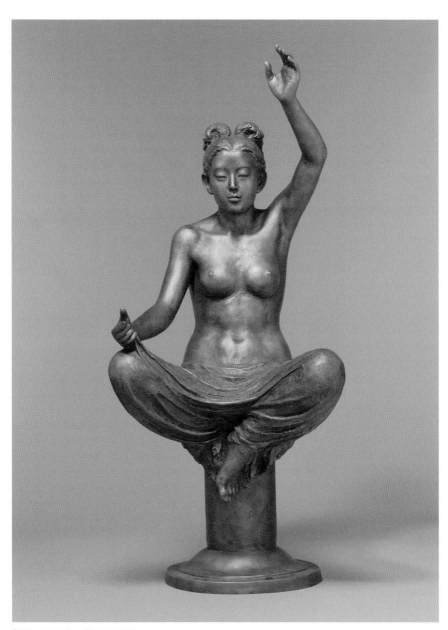

「祈り」2011 年　第 43 回日展

東日本大震災では水戸市のアトリエに多大な被害を受け、その後自然界の畏怖と偉大さを再認識した作品を世に送り出している彫刻家・能島征二さん。二十歳で日展に入選以来、女性の裸婦像の具象彫刻により彫刻界を牽引してきた、その軌跡を、水戸のアトリエに尋ねた。

具象の伝統

日展

日展は日本で一番古い展覧会ですね。明治四十年（一九〇七年）に文展として出発してから一〇六年の歴史がある。当時の文部省が開催した官展であった。そこからいろいろな美術団体が生まれてきて、今の日展は社団法人（二〇一二年より公益）として昭和四十四年（一九六九年）に改組して、今年は四十五回展となります。日展の特徴はそれだけ歴史の重みがあるということが一つ。それから日展は具象が主流で、それが今日まで至っている。時代に流されず、先輩が築き上げた確固たるものに基づいているというのが、もう一つの特徴ですね。

私は今年七十二歳ですが、二十歳で日展に初入選してから、五十二年間一回も休まず出品し続けており、高校時代から日展を見ています。日本の彫刻の歴史はすべて日展の彫刻からです。明治四十年の文展が始まる前に、東京美術学校ができて、具象彫刻を日本に広めようとイタリアのラグーザらを呼んで始まったわけです。特にロダンの影響は大きかった。政府主導で進めてきて、人体の裸婦像を中心にした作品、それが日展の彫刻の流れですね。

笠間に疎開

粘土との出会い

私は戦前の昭和十六年（一九四一年）に東京・浅草で生まれ、戦災を避けて母の実家である茨城県笠間に昭和十九年（一九四四年）頃に疎開しました。笠間は古くから焼物の産地です。笠間焼の粘土で子供の頃からいろいろなものを作って遊んでいました。父は東京にいた頃、日本画を学んでいたので、美術全般に関心が深く、父親から彫刻（塑像）の基本を学びました。そのうちに父に画集を見せられて、頭像や人間の彫刻などだんだんわかってきて、一番初めに父の頭像を作りました。

日展との出会い

初入選は二十歳で

なぜ日展に出品したかというと、たまたま彫刻家の先生が日展作家だったからです。振り返れば、高校一年の時、自己流に頭像を作って県展に初入選したのが、彫刻へ進んだ一つのきっかけですね。そこで審査員をしていたのが、小森邦夫先生です。高校生で入選するのは珍しいから地元の新聞にも出ました。先生は当時四十歳くらい。日展の新審査員に就任した時で、その頃出会えたんです。自分のアトリエに彫刻が好きな人を集めて講習会のようなものをやっていて、そこに紹介されて毎週習いに行きました。そのうち、彫刻家でどうやって世の中を生きていくのか、いろいろなことが分かって、自分も彫刻

家になってみようかなと、まだ高校生の頃だから曖昧に思っていたんです。ところが大学に入って二十歳の時に、日展に出品したら、女性の頭像で初入選しました。大学生が入選するというのは、今でもあまりないから注目されて、「よし、じゃ、彫刻で生きていこう」って生意気に思って、そこからずっと続いているわけですけどね。

なぜ今年の四十五回展が自分にとって節目かというと、私は改組第一回の時に二十七歳で特選を取りました。第一回と第三回に取って、それからずっと日本芸術院会員まで歩んできたわけです。第一回の特選はとにかく嬉しかったし、そういう歩みがあって。だから彫刻家に出会わなければ、彫刻家にならなかった。そういう不思議な出会いがあったんです。あとは自然界の中でいろいろなことを経験しながら遊んだということが、ものづくりの原点になりますね。

彫刻の原点を求めて

大学生の頃から日本の仏像が好きで、奈良、京都など歩きました。しかし、やはり「人体彫刻の基本は西洋にあり」と感じ、古代から現代までの各時代が残した優れた彫刻を全部見たいと思い、三十代からヨーロッパ各地を旅行しています。

初めは美術館ばかり歩いていましたが、野外彫刻は現地に行かないと見られない。古代のギリシャ、ローマからルネッサンス、近・現代の彫刻を一生懸命見ました。エジプトはやはり現地で見ないとダメです。強烈な光の中にあの王族の巨大な石の彫刻を見た時は衝撃でしたね。よく西洋美術史ではギリシャ、ローマからと言われますが、その前三千年のエジプトの歴史があります。

ある時、インドやシルクロードも旅しました。日本の仏像は、美術史上はヨーロッパからインドのガンダーラに伝わって日本に来たと言われていますが、実際に中国、敦煌に行ってみると、飛鳥時代の仏像がある。でもそれがシルクロードをずーっと辿り、さらに朝鮮を経て、日本の飛鳥時代に伝わって来た。

仏像の原点を辿って、インドのガンダーラの方にも行ってみましたが、そこの仏像は西洋の顔をした仏像なんですね。それがだんだん東洋人になって、日本に伝わって日本の仏像になった。まさに敦煌が西洋と日本の接点。日本の仏像とギリシャやローマの西洋彫刻が結びつき、繋がったと、深い感動を覚えました。その時、「彫刻とは何だろう」と思ったんです。人間像としての形態の美しさだけではない何か……。それは、その時々に生きた人間の「証」であり、各作家の「形」の追求であり、各自の思想、哲学に裏付けられた「深い精神性の表現」に思えました。

去年、新たな感動を求めて、エーゲ海クルーズをする機会がありました。アテネのパルテノン神殿などの彫刻などは見ていましたが、古代のオリンピアの遺跡は初めてです。古代オリンピック場や、ゼウス神殿など、特に古代ギリシャの彫刻家フィデアスのアトリエ跡に心ひかれました。古代ギリシャの彫刻家がヴィーナス像や神像を彫る姿が目に浮かび、その後エーゲ海から生まれる「女神」の夢を見たり、この想いを彫刻に表現したいと思ったりしました。

また、人間というのは自然の中に守られ、生かされているということを、東日本大震災後に再認識しました。そうしたことから、人間の喜びや生命の讃歌、人間と自然の共生などを考えて制作しています。ヴィーナスはギリシャの絵画やレリーフ、彫刻にもありますから、彫刻の原点だと思います。簡単に言えば「ヴィーナスの誕生」のようなもの、「女神」を作りたい。

感動を作品に

制作の順番としては、まず発想がわいたら小さい作品を直ちに作るんです。完全に仕上げなくてもこういう構成でやると決めてから大きく作ります。小さいので一カ月、続く大きいので二カ月で最低三カ月。石膏で三週間、それでブロンズにして二カ月だから半年かけていますね。普通二点ほど大きいのを作り、良い方をブロンズにして日展に出品します。

スタートは一月の終わり頃からで、創作は試行錯誤で形ができていくので時間はかかります。何でもある程度できてからが仕事で、できたものを少し冷まして時間をおいて、パッと見ると意外とまた見える。芸術は作業ではなく創作活動。そして芸術は、見たり聞いたり読んだりして人に感動を与える仕事です。そのためには自分が感動しないとだめですし、持続性がないといい作品はできないので、時間がかかります。

私が彫刻の道に入れたのは、彫刻家の小森先生に出会えたからであって、若い頃は先生のところで勉強、研究しました。自分が一生懸命いろんな名作を見なくてはだめだと教わり、総合的なものをつかみたくて世界に出かけました。とにかく、長い歴史が残した名作を見る。日本は国宝等の仏像が奈良・京都にある。また世界各地の風土から生まれた彫刻群を訪ねたりして、自分の彫刻は何なのかを考え続けることです。美術史を学べばわかりますが、実際自分の眼で見て、自分の感覚、全体で雰囲気をつかまないとわからない。私はそういう経験をたくさんしました。

名作はみな素晴らしいです。ミケランジェロをはじめ、ギリシャに感動して作っていたり、いつの時

代の彫刻家も過去の名作を見て感動して作品ができていく、繰り返していく。自分が良いと思うもの、体質に合ったものを表現するしかないですね。

個の表現
生命感の表出

彫刻は何なのか。粘土の塊、石の塊ではベースにならない。形を作っていって生命感が宿る仕事です。ただの美しい形ではなく、ドキドキする生命感がないと芸術にならない。人間の顔かたちが皆違うように、ひとりずつ個性がある。自分のフォルムが出てきて初めて自分の作品になります。

私は裸婦像をずっと作っていますが、人体彫刻の基本は裸婦像です。日展にも着衣が出てきましたが、昔、「日展の彫刻は裸婦像が並んでお風呂場だ」と評論家に言われたこともありました。でも気にすることはない。ギリシャから続いて残っている永遠の美が裸婦像の中にあると思っています。だから若い人はやっぱり人体を、裸を見て勉強してほしいと思います。日展をご覧になる方には人体像の美しさを見ていただきたいです。

人間が感動する世界。美術、芸術は原始時代から始まって、どんな時代も一度も滅びたことはない。今景気が悪いから作家が生活するのは大変ですが、好きなもので生活しているのですからしょうがない。一生懸命努力して時代に残るようなものが一点でもできれば御（おん）の字です。そういう気持ちでないと、こういう仕事は長続きしません。精一杯の表現、自分の感動をぶつけて形に残せればこんなにいいことはないです。そして皆さんに見てもらい、素晴らしいと思ってもらえればこんな社会貢献はないです。何

大震災を経験して

平成二十三年（二〇一一年）の東日本大震災では、水戸も震度六強で大きな被害を受け、本当にすごかったです。私が今日まで制作してきたアトリエ内にあった原型（石膏像）はほとんど倒れ、数多く破損し、修復不可能な作品は処分しました。心で泣きながら「さっぱりした」と思っています。ただ、ブロンズ彫刻が無傷だったのは救いです。

また、大震災のあった三カ月後に十五年ぶりに水戸で「茨城日展」が開催されました。県内の文化施設は甚大な被害を受け展覧会の中止を余儀なくされましたが、幸い、会場の県立近代美術館は復旧が早く開催でき、連日多くの鑑賞者が訪れました。私はこの現象を見て、美術文化は困難な時にも人の心に癒しや希望を与えられると思いました。

作品「祈り」は震災後、弥勒像のような祈りという姿を作りたくて作りました。仏像的ですが、私の弥勒菩薩なんです。足は水平にして手を挙げて「希望」を表しました。蓮の花に乗せるわけにはいかないので台に乗せて現代的な造形にしました。震災のあとはずっと不安感があって安らぎを求めていました。飛鳥・奈良時代からの仏教時代もいろいろなことがあり、今のように豊かでないなかでこういう形

度見ても飽きないものを作りたい。ぱっと見て終わりでないものを人類は残してきたんです。たとえば工芸品は淘汰を繰り返し使いやすく美しいものを残してきた。ですから一流のものをたくさん見ていると自分の作品の栄養になります。見たからといってすぐにできるわけではなく、ものを作るということは無意識のうちに溜めるということでもあり、やさしいようで難しいですね。

態が生まれ、仏教を求めていったんだろうなと思い、現代の祈りの形を考えて作った作品です。

（二〇一三年インタビュー）

山本眞輔

― 彫刻家 ―

「心の旅―光の舞―」2018年　改組 新 第5回日展

山本眞輔（やまもと しんすけ）
1939年、愛知県生まれ。1963年、東京教育大学（現・筑波大学）大学教育学専攻科卒業。1962年、第5回日展初入選。1972年、第4回日展「生きがい」により特選受賞。1980年、第12回日展「ひたむき」により特選受賞。1992年、第24回日展「いい日」により日展会員賞受賞。1999年、第31回日展「森からの声」により内閣総理大臣賞受賞。2004年、第35回日展出品作「生生流転」により日本芸術院賞受賞。
現在、日展理事、日本芸術院会員、名古屋市立大学名誉教授。

174

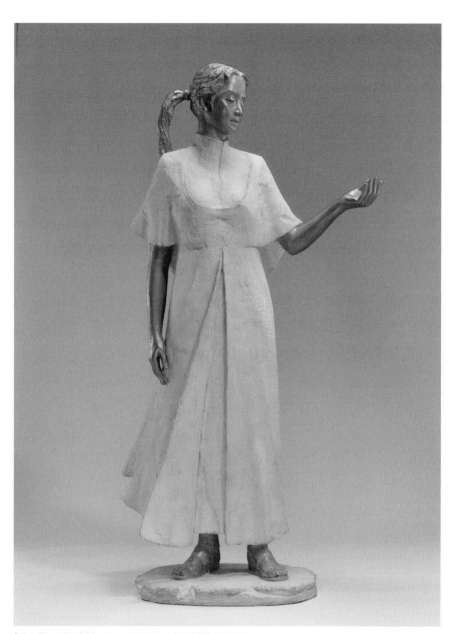

「心の旅—風に祈りて—」2017年　改組 新 第4回日展

名古屋駅から東へ三十分ほど、名鉄線に乗り換え、郊外の住宅地にある、白い瀟洒な建物が山本眞輔さんのアトリエである。四十五年経つとは思えない手入れの行き届いたモダンな室内には、小ぶりの彫刻作品がたくさん置かれている。応接間のすぐ奥は、柔らかな光が差し込む広々としたアトリエである。

代々愛知県に住み、吉良上野介の領地の中だったという西尾市の実家は四百坪の敷地に二つのアトリエと保管庫がある。大学時代に東京で寮生活、留学でイタリアへと二度住まいを移したほかは、ずっと地元愛知県で活動を続けている。これまでの歩みと彫刻にかける思いを伺った。

「この光が彫刻を制作するには一番いい光です。いわゆるトップライト、天井からの自然光です」

天井高四メートル三十センチある明るい仕事場で、四十五年間制作を続けてきた。大型作品の場合は、回転台に乗せて、横に置いたエレベーターで上がったり下がったりして制作をする。道具は、木べら、鉄べらなどいろいろある。まず実物の四分の一の模型を正確に作る。水平を正確に測るためにはおもりが付いたブラという道具があるが、今はレーザーを使う。そして芯棒をしっかり作り、芯棒ができたときには作品ができているという。

高校三年で決めた彫刻家への道

山本さんは、一九三九年、愛知県に生まれた。父親は中学校の美術の教師で、校長まで務めた教育者であった。祖父は書を学び日展の阿部珂山先生らと交流があり、墓石に刻む文字を書いていた。こうして、身近に芸術を感じる環境に育った。

「小さい頃から本を読んだり絵を描いたりが好きでした。何か自分の好きなことで、ひとつ一生涯通じ

てできることがないかと思っていました」

中学の時には、父に絵を見てもらい、展覧会に出せば評価してもらえた。しかし両親からは教師の道を薦められ、西尾高等学校の普通科、進学クラスに進む。そこではみな国立一期校を目指していた。父親に「これからは語学の時代だから英語の先生になれ」と言われ、そのつもりだったが、英語の読み書きができるというのはネイティブなら普通である。何がしたいかを考えた。美術が好きで、美術に進みたいと先生に申し出たら、「とんでもない。まず食っていけない」と一笑されたが考えを変えなかった。父の描く絵には絶対に負けると思い、絵は描きたくなかった。工作が得意で、電車やラジオの模型を作っていたことから彫刻を学ぼうと思った。こうして早くも高校で進路を決めるときに彫刻家になろうと決めてしまったのだ。

国立一期校で彫刻を学べる東京教育大学（現・筑波大学）を受けることにした。受験は六科目で英数国社理、幾何は満点だったという。昭和三十三年（一九五八年）、教育学部芸術学科彫塑専攻に六人が入学。「市村緑郎（いちむらろくろう）と同級生で、芸術院会員になるのも一緒でした」

大学では日展の評議員の木村珪二先生に最初から手を取って教えていただいた。大学院の専攻科に行っていたころ、自分の実力を試したい気持ちから日展に出品した。しかし、最初は落ちた。二十三歳で初入選、三十三歳で、初めて特選を受賞した。

イタリアの現代彫刻を目指す

大学で夢中になって写実的な彫刻に取り組む中、次の目標が生まれた。

「私たちが目指したのはいわゆる現代彫刻で、今の日展の出発点になっているものです。そうした仕事を日本に初めて紹介したのがフェノロサなどで、明治十七年（一八八四年）の東京藝術大学の出発があります。日本には木彫や仏像などはありましたが、西洋彫刻はなかったわけです。僕が特に興味を持ったのが一九六〇年代にイタリアで活躍したジャコモ・マンズー、ペリクレ・ファッチーニ、ヘンリー・ムーア、アルベルト・ジャコメッティなどの現代作家です」。なかでもマンズーの作品が好きだと語る。

それを勉強したい一心で、一九六八年から六九年にイタリア政府の招待留学生としてローマへ旅立つ機会を得た。その資格を得るためにはさまざまな条件をクリアしなければいけなかった。ローマ大学の授業を英語かイタリア語で聞いて理解できる、ある程度の成績を上げている、帰国後、勉強したことを伝達できる機会がある、の三つである。すでに日展で活躍しており実績はあった。また名古屋市の職員として、名古屋市立保育短期大学で教員の経験があった。語学については、元々英語の教師になることが条件だったため、高等学校教諭の美術一級とともに、英語二級免許を持っていた。問題はイタリア政府の試験を受けるためのイタリア語だった。名古屋の八熊教会のエンリコ神父に習い、面接ではラッキーが重なったという。面接官の一人、京都大学の野上素一先生が知り合いで、いろいろ助けてもらい、たいへんな倍率のなか通過したのだ。彫刻で一緒に行ったのは、藝大の教授で新制作の山本正道さんだった。そうしてローマに留学し、彫刻家を目指す日々が始まった。

イタリアでの転機
自分の表現を作る

ローマで最初に入ったのはファッチーニ教室である。それが非常に大きな転機になった。

デッサンには自信があった。しかし先生は「こんなものがうまく描けて何になる。絵が上手になったり、そっくりの人を作ったり、それは技術であって彫刻ではない。下手で間違っていていい。自分の表現ができることだ。それを勉強するために来たんだろう。ここでデッサンや絵を描いたりする必要なんかない」と。「今までの私はそればかりやっていて、人体を写すことが彫刻だと思っていたのです」。全部否定されてしまったのだ。

もう一つは師であるファッチーニの仕事と自分の仕事は違うということ。「ファッチーニ先生にはファッチーニ先生の生き方が、マンズー先生にはマンズー先生の生き方がある。この人の弟子だからこのような作風であって然るべきだというのは日本の徒弟制度の名残なのです。現代彫刻ではそういうのがない。それは大きな転機でした。私は今うちの弟子に言っています。『次の展覧会に出す作品は見てくれる人の期待を裏切れ。毎年予想されたような作品を作るな』と」

こうして、作風は変わり、「私がどう思っているか」が重要になった。「頭が小さくても、手が長すぎても、ときには形が狂っていてもいい。ただ私はここをこうしたいのだということができるシチュエーションを作っていきたい」と。「今でも下手を正当化すると言われますが、そう思われてちっとも構わない。大学時代は先生のもと、市村と二人で泣きながら写実表現をやりました。モデルさんの膝だけを同じ大きさで作る。寸法を測るとぴったりで、そっくりでしたが、一週間やっても『まだ足りない。膝になってない』と言われるわけです」。こうして身につけた実力がすべての基盤になっているのだ。

その後、もう一度イタリアで学ぶチャンスが訪れた。文部省の在外研究員としてローマのヴィラ・ジュリア国立博物館でエトルスク美術の修復の仕事に携わった。壺の破片を集めて一つひとつ組み合わせて

いく。そこでは基本的な部分の表現、構成要素の存在を勉強した。

イタリアとの縁は続き、今も名古屋日伊協会の仕事をし、何度も渡欧しているという。本山政雄市長の時には、名古屋とトリノの姉妹都市提携のきっかけを作った。その後、トリノ工科大学と名古屋市立大学が姉妹校になり、教授として彫刻の集中講義を向こうで行ったこともある。

見えないものを形に表す

「目で見たものを再現するということは、私の彫刻ではしない、したくない。私が表現したいものは目に見えないもの。これを形に表すことが彫刻家の仕事だと思っています。たとえば一番よくわかるのは『愛』です。どんなにひねくれたやつでも、ある人を愛してその人のために命をかけるくらいのものだとわかっている。長年続けている『心の旅』シリーズでは、出かけて行った町で私が受けた印象、心象風景を、そこに住んでいると思われる女性に託して表現しました」

藤田医科大学の創設者の依頼を受け、愛媛県にある病院に「我が魂に会うまで」という高さ二メートルの銅鐸形の作品を納めたこともある。「子どもたちは自分がどこの誰か、社会の一員であることもわからない。でもここに来て一生懸命病気を治そうとしている。そしていつか自分の魂に会えるときが来る。その助けをするのが医者だ」と言われ、そういうものを表現するのが自らの彫刻だと思ったという。

人の願いが込められた銅鐸を用いて、自分なりに解釈し作品にした。

これまで作った作品は三百点ほどにのぼる。海外は世界三十カ国ほど回った。作品のモデルのイメージは日本人だけではない。ギリシャのパルテノン神殿で女の子が遊んでいるのを見てひらめいて作った

180

作品もある。山本さんは西洋的な全体のバランスと美しさを重視する。「私の信念として、これは絶対に譲れません。信条は二つ、人生は楽しくなければならない。彫刻は美しくなければならない」

一般的な、彫刻の見方を伺った。

「彫刻の理解の仕方の一つは材料、材質から見ること。例えば木、石で彫ってある、ブロンズで鋳造している、など。そして方法、道具、制作日数などがあります。大理石は水に弱いため日本にはまずない。では石の彫刻はどこに多いのか。イタリアの石の彫刻を見てこようかということで興味を持つ一つのきっかけになる。もう一つがテーマ。例えば目に見えるものをそのまま作った作品。窓辺に立つ女、寝そべった女。そういう発想のシチュエーションを作品から読み取る。もう一つは、作品で何を表現し、伝えようとしているか。彫刻は表現言語の一つですから、それも見方だと思います。みなさんに彫刻の面白さをわかってほしい。そのためには、若い人が興味をもって、触ってみようかなと思うような、彫刻に接するチャンスを作っていただきたいです」

自らの彫刻家人生を振り返った。

「彫刻家でも職人さんから入って、どこかでお弟子さんになって、江戸時代の以心伝心といった丁稚から番頭までみたいな感じで育ててもらう人がいる。一方、僕らみたいに、初めから彫刻家になろうと、しかも現代アートに照準を当て、作家活動の中心に据えてやってきた人がいます。ある意味では学問的な追求からプラス人間の感覚を彫刻でどう表現したらいいか、その辺でまとめていくという生き方があるのです。僕はどの先生の弟子というのがないのですが、自分の成長過程で出会った先生はたくさんいます。こういう生き方は珍しいかもしれません。結局、僕はものすごくラッキーだと思うのです。高校

のときに彫刻をやっていこうと設定し、彫刻家になれてしかも今皆さんに作家として認めていただけています」

「祈り」を表現する

　最終的には目に見えない「祈り」を彫刻として表現したいと考える。基本的には、どれだけ科学が進歩し文化が進んでも、人は自然を自由にできるというような驕りをもってはいけない。敬虔になるべきだということを作品のなかで表したい。それを自分が抽出した人間像でやってみたい。

　「ですから変な形になってきますね。『コスチュームは何を着ているのですか』と聞かれますが、言葉で表現できてしまえば彫刻で表現することはないです。僕にしかできない仕事をやっていきたい。それでいて、やはり説得力を持ちたいと思います」

　ずっと一筋の道を貫いてきた。「人生をかけて彫刻をやってきた」という言葉が印象的だった。

（二〇二〇年インタビュー）

182

│ 山本眞輔

「朝」2008年　第39回日展　日本芸術院賞

神戸峰男（かんべ みねお）
1944年、岐阜県生まれ。清水多嘉示、
木下繁に師事。1967年、武蔵野美
術大学造形学部卒業。1968年、第
11回日展初入選。1976年、第8回
日展「裸婦」により特選受賞。
1978年、第10回日展「裸婦」によ
り特選受賞。2006年、第38回日展「長
風」により文部科学大臣賞受賞。
2008年、第39回日展出品作「朝」
により日本芸術院賞受賞。
現在、日展副理事長、事務局長、日本
芸術院会員、名古屋芸術大学名誉教授。

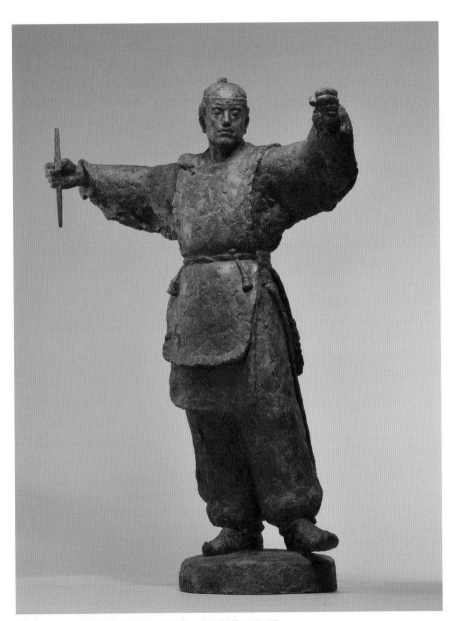

「烽火 (ほうか) なき世を求めて」2020年　改組 新 第7回日展

岐阜県の土岐駅から可児市に向かい合う車で十分ほど、途中で左に折れて急な坂道を登っていくと、木立の中に一軒家が見える。森のなかに聳え立つ天井の高い大きな和風建築は飛騨古川町から移築した、築百五十年の建物だという。明治初期に建てられ、元は医院であったそうだ。吹き抜けの高い立派な柱と梁のある玄関にまず驚き、その後、三方が大きな窓で、森がよく見える天井の高い明るい高い立派な柱に案内された。神戸峰男さんは六十歳の頃中国で一年半教鞭をとり、「西の国から」というシリーズを十年制作、二〇一九年には東岡崎駅前に高さ九・五メートルの徳川家康騎馬像を納めるなど、数々のモニュメントを制作されている。

やきものやの家に生まれて

岐阜県土岐市は、神戸峰男さんの生まれ育った地である。織部や志野など美濃焼が有名でやきものの生産は全国の六割を占めるという。神代の時代から山茶碗などを作り鎌倉時代に盛んになり、昭和五十年（一九七〇）代に桃山街道と名付けられた近隣の道から運ばれた。管理する山全体からも窯跡が六カ所も見つかっているという。

神戸さんは土岐市の街中で先祖からやきものを生業とした家に長男として生まれた。伊勢から移り住んで三百年。親戚一同がやきものに携わり、本人も周囲もその仕事を受け継いでいくものと高校時代まで疑うことはなかったという。従業員もたくさんいた。卒業間際になって「ちょっと東京へ行きたいんだと親に言うと、社会勉強のつもりでどこでも好きな所へ行ってこいという感じでした。学生生活を謳歌したら家に帰ってくると親は淡い期待をもって送り出したと思いますね」と笑顔。やきものの加藤卓

夫さん、鈴木藏さん、加藤孝造さんなど著名な先輩から「やきものをやるんだったら立体的なことを勉強したらどうか」というアドバイスを受けた。「高校の進路指導室にたまたま武蔵野美術大学のポスターが貼ってあって試験は英語と国語と実技だと書いてあったのを見て、ここで四年間遊べるかなと、『ここに入れませんか』と進学指導の先生に相談すると、あっさり『無理』と言われるのはいいことですね、『そうですか』と言って、『無理ならやってみようかな』と思った。無理と言われました、あっさり『無理だ』と言われました」という。

高校時代は弓の名手として名を馳せており、朝昼晩に弓を引いていた。奥三河の矢作川のほとりで作られた矢作の矢というのは昔から有名で、その矢で射るのが夢で、三年間一生懸命打ち込んでいたという。

また、高校時代の担任の教師が東京での大学時代の話をいつも面白く語ってくれて東京へ行ってみたいという思いも膨らんでいた。だめなら家に帰ってくるだけだと、経験がない怖いもの知らずで受けたという。三年の八月にインターハイが終わり東海大会に十月まで出て燃え尽きた。そこからは、教師に「もう教室に居なくてよいでしょう」と尋ねると、「何するんだ」と聞かれ「学校には来るがデッサンをします」と言って美術室へ通った。夜行列車で東京に行く夜、美術教師が心配して、名古屋駅まで送ってくれたことがいまでも心に残っている。受験は二月下旬だったが正月に出て行って一畳に一人の雑魚寝、見様見真似で美大受験用の宿屋に入った。現役生はほとんどいなかった。受験生は五浪から現役まで正月に出て行って一畳に一人の雑魚寝、見様見真似で遠慮なくいろいろな質問をした。皆一様に親切に教えてくれた。学科と実技が終わり三次試験の面接で「デッサンが下手だね」と言われたが、競争率が十倍はある中、なぜか合格。同級生は二十人。学生服を着ていたのは自分だけだった。

武蔵野美術大学で
清水多嘉示先生が主任教授

　入学すると、そこで、清水多嘉示先生との出会いがあった。先生は当時日展の理事だったが学生だった神戸さんは何も意識していなかった。ただ授業は何を聞いても初めてのことばかりで、毎日が新鮮で本当にスポンジのようにいろいろなものを吸収できた。同級生には何浪もしていて芸術論を闘わせるような人たちがたくさんいた。そういう人から見れば何も知らなかったばかりに、素直にその世界の中に入っていかれたのではないかと振り返る。

　こうして充実した六年間が過ぎた。当時は東大を中心に学園紛争の最中であった。学校はロックアウトにあい、授業もままならなくなった。そのままいることもできたのだが、故郷へ帰ろうと決意したのは二十四歳のときだった。清水先生に挨拶に行くと、「風土に学べ」という意味のことをおっしゃった。これはフランスの彫刻家ブールデルが清水先生に贈った言葉であった。「日本の中で培われてきた造形、それから習いなさいということ。このブールデルの言葉を、田舎に帰る僕に贈ってくれました」。それから神戸さんはずっと生まれ育った地元を基盤に活動を続けている。

　二十五歳のときには名古屋芸術大学から助手として採用され、約五十年間、七十四歳までずっと学生と共に過ごした。依頼を受けた当時、教授陣には若い学生気質を理解する人がいなかった。学園紛争の余波は名古屋まできていたという。そして、彫刻を取るか家業を取るかの選択があったが、勤めを始めたこともあり、家業にはまたいつでも戻ることができるということで、教職と制作活動を中心とした生

活に入った。

また大学に勤めながら多くの仕事も受けた。時代は高度成長期、ビルの建築ラッシュであり、ビルを装飾する需要が多くあった。学生時代のアルバイトの経験も大いに役立った。北は北海道の大雪山から南はシンガポールまで忙しく飛び回った。ソウルオリンピックの準備のために、二年間毎週末にソウル・釜山へ通うということも続けた。しかし、ソウルオリンピックを機にこの仕事はこのあたりにしようとなんとなく思った。四十四、五歳の頃である。それからは彫刻のみにシフトした。「学生時代を含め毎日が楽しくて、仕事が苦しいという感じは全くありませんでした。行った先々で多くの出会いがありますしね。仕事は工夫ですから。工夫が楽しくて、いろいろ現場で仕事をしてきました」。この工夫というのが神戸さんの仕事の大きなキーワードとなる。

二〇〇二年には中国新疆芸術学院の客員教授として招かれ、二〇一〇年には、パリ・ユネスコで日本人の彫刻家として初めて展覧会を行った。また、二〇二一年六月には理事長を務める日彫展五十周年の記念展を東京の日仏会館で開催し、日本の近代彫刻の源流をたどる企画を実現させた。実に幅広く精力的に活動を続けてきた。

日展での活動
五十年を振り返って

さて、振り返って日展との出会いを伺った。故郷へ帰ることを決めると、恩師の清水先生からは「作ったらまたもっておいでよ」という一言をいただいた。「できたらまた見てあげるから」と。そんなこと

がきっかけで、日展の理事を中心にとても活躍されていた先生だったので自分もそこへ出品してみたいというのはあった。ただ、当時、岐阜で作って東京へ持っていくのはたいへんなんだった。搬入業者など当時は知識がなく、自分で持っていける大きさと思い、夫人の首をひとつ作ってそれをもって東京へ行った。「日展の先輩からは大家ならともかく、初出品で首を持ってくるのはいかがなものかという声があった。しかし清水先生は『いいじゃないか』と言って引き取ってくださり初入選となりました」。それが大きなきっかけとなった。それから一度も欠かすことなく出品を続けているという。「日展が受け入れてくれたおかげで制作をやり続けられました」。その間に仕事として壁画も作った。そんなことで、日展との出会いは故郷へ帰ることが一つのきっかけとなった。

当時教授たちが学生から吊るし上げとなるような学園闘争のなかで、仲間内で「日展」を言葉に出せば保守的と非常に揶揄された時代であった。しかし、神戸さんは逆に「私は日展に出品してみよう」と意思が固まったという。常に逆転の発想と強い意志で、しかも笑顔で人生を切り開いてこられた。

清水先生は厳しくも、ある意味では優しい先生であったという。当時から日展に若い人は少なかった。学生時代から日展を見てはいたが、まさか自分がその中で五十年続けていくことになろうとは思っていなかったという。

振り返れば「テーマはそれぞれですが同時代にいる人が、どういう作品で自身を表現しようとしているか。日展の作家は彫刻だけで二百人以上います。それらを見る機会が持てる。公募展というのは人との競争ではない、僕にとってたいへん大事な研究会です。自分自身の方向性を探る、自分のやっていることに対する確認といいますか、自分の仕事を相対的に客観的に見る機会が増えるだろうということで、疑いをもたず展覧会に出し続けてきました」。

窓の外の緑を背景にした広々とした明るいアトリエには、いくつもの彫像が並ぶ。制作についての特徴を伺った。

「粘土で作って石膏にとりますが、僕の場合は石膏にとって終わりということはありません。石膏にしてからの仕事が数カ月以上続くこともあります。全て自分の仕事です。石膏にして塑造の味を殺さないのが塑造彫刻の主流ですが、僕の場合は石膏にしてからの仕事の方が多いし、石膏にとって塑造の味を楽しんでいます。粘土のときにわからなかったことに気づいた場合はどんな形にでも変えます。仕事は全て自分の責任の中でやっていこうと思っており、それが面白いところなんです。どこから見ても彫刻にしなくてはいけないんです」。最初から最後までを一人で完結する、これは神戸さんが貫かれている姿勢である。

今後の抱負を伺った。

「確信を持ち深めるために更に何かを追い求めたい。自分自身に確信が持てるためには、今何を求めたらいいのだろうか、結局それがないと何かを続ける意味がないと思うんですね。自分自身の次の仕事に期待をして毎日いるわけですが、次の世代の方に『彫刻とは』ということを伝えるためには、私の美術史観を確信し、それを彫刻の言語として、出していければと思っています」

改組 新 第七回の出品作「烽火なき世を求めて」は、世の安寧を求めて作られた。そして今年はその続きを制作中である。「昨年はすっと静かに、今年は舞うように。伝統的なスタイルを借りて何か平和な世の中を求められないかと思って制作しています」

思いきり制作に専念したいと里山に移り住んで二十数年。森の中のアトリエの明かりは今日も夜半を過ぎてなお、煌々と灯っているのであろう。

（二〇二一年インタビュー）

山田朝彦 ―彫刻家―

「思惟（しゅい）」2021年　第8回日展

山田朝彦（やまだ ともひこ）
1943年生まれ。1966年、明治大学卒業。1974年、第6回日展初入選。1987年、第19回日展「雄」により特選受賞。1990年、第22回日展「若人」により特選受賞。2009年、第41回日展「悠悠」により日展会員賞受賞。2012年、第44回日展「こもれび」により文部科学大臣賞受賞。2016年、改組新第2回日展出品作「朝の響き」により日本芸術院賞受賞。
現在、日展理事、日本芸術院会員、日本彫刻会理事長。

「道標 — 2022 —」2022 年　第 9 回日展

東京都文京区西片、かつての備後福山藩の中屋敷のそばに、山田朝彦さんのアトリエや住まい、会社はある。五、六年前に建てられたという天井の高い、白い壁のアトリエには、上の窓から柔らかな光が差し込んでいる。手前の壁や部屋の周囲の棚にはさまざまなオブジェやレリーフ、写真や著名な作家の彫刻などが飾られており、一つひとつが特徴的で、まるで美術館のような空間である。部屋の中央には制作中の作品が置かれている。粘土を手にすると山田さんの表情は変わり、力強い手つきで制作が始まった。

ローマでベルニーニの彫刻に心打たれて

「僕はもう学生時代は柔道ばかりやっていて美術なんて全然興味なかったんです」

彫刻家の先生の第一声である。人生とはある日そんなに劇的に変わるものであろうか。お話を伺った。

「父はかつて画家を目指していましたが、その道には進まず、戦後は美術関係の会社を立ち上げました。僕は四人きょうだいの長男なので、子供心にその仕事をしなくてはとは思っていましたが、彫刻をやろうとは全く考えていませんでした」

父親は広島の福山出身で山田さんも本籍は福山である。昭和十八年（一九四三年）、北朝鮮平安南道で生まれ、終戦後、家族は日本に引き揚げた。二歳頃のことなのであまり記憶にはないが、今のウクライナ問題はとても他人事には思えない。そうした気持ちから今年の作品は「道標──2022──」となった。

戦争の影響を受け、子供の頃は体が弱く運動することができなかったという山田さん。成長するにつ

れて徐々に回復し、高校時代は弓道部、明治大学では体育会の柔道部へと進んだ。『道』のつくスポーツはみな、人間を育ててくれ、生き方を教えてくれます。今になってありがたいなと思います」。柔道の試合後は、勝っても負けても平然と対処する。それは相手を思いやる心からだという。

家業を通じて知り合った彫刻家の佐藤忠良先生から最初に教わったのは「隣人を愛せない人間は芸術家になれない」ということ。何度もその話を聞いたという。自分一人では育つことができないし、人と関わることでいろいろな成長があって指導を受けられる。その考えは山田さんの根幹をなす。

彫刻との出会いに話を戻そう。大学を卒業した夏、父親から今後家業を継いでいくためにということで、世界の聖地巡礼の旅をプレゼントされた。少人数のグループの旅で、中東からレバノン、シリア、ヨルダン、エジプト、イタリア、イギリス、フランス、スイス、アメリカと聖地を回った。バチカンでは、参加者の中で最年少の山田さんのもとにローマ法王が降りてきて、手を握り、話をされたという体験もある。また、ローマでは画家の老夫妻に誘われるままボルゲーゼ美術館へ行った。そこで度肝を抜かれたのがベルニーニのバロック彫刻である。何の予備知識もなく無の状態で初めて出会った彫刻の迫力に打ちのめされた。

しかし、帰国後は日常の生活に戻った。家の仕事をしながら毎晩のように友人が来ては麻雀と宴会を繰り返す日々であった。ある日、これを続けていてはだめだと思い、近くの示現会の研究所でデッサンをやってみようと思った。二十五、六歳になっていた。かつてルーヴル美術館で皆が模写していたのを見たことがある。最初は絵を描くつもりで始めたが、その後、日暮里にある太平洋美術研究所を紹介され、デッサンを一枚描き終わった後に、たまたま隣の模刻の部屋で粘土を触ることがあった。初めて触った瞬間に、この世界はなんだか面白そうだと感じ、方向転換で彫刻をやってみることにした。迷いはな

かった。山田さんはいつも過去を振り返ることはしない。「前に進む以外ないんだから好きなことをやって失敗したって」と笑う。柔道で学んだ「負けて元々」という感覚がある。柔道の基本は受け身だという。投げられても怪我をしないように負ける稽古から始まる。こうして、目には見えないが柔道を通し、体で覚えたことは多い。基礎体力も腕力も、現在まで彫刻を続ける上で役立っている。

そうして父の会社を継いで、日中はずっと仕事をし、夜は彫刻と向き合った。太平洋美術研究所に行っていたときは、夜七時まで仕事をして、七時半から九時半まで研究所にいた。しかも彫刻について全くわからないところからスタートしたのだ。芯棒の作り方も、粘土のつけ方も、隣の人のを見よう見まねで覚えた。学校ではないので、先輩や仲間がそこにいるだけだったのだ。しかし、それは苦労ではなく、楽しかったと振り返る。

「有由有縁」柔道で鍛えた精神

「川端康成の言葉で『有由有縁』というものがあります。全てのことには理由があって、結果、現実に結びついていく。全てが縁に繋がっていく。人生、みな同じようなチャンスを持っているわけだけれど、その時に右に行くか左に行くかだけの問題。そういう綱渡りをしながら今日に繋がって来ているわけです」

山田さんを夢中にさせたのは何よりも彫刻が好きで楽しかったということ。「忙しい時に家族もあったし、いろいろなことを工面しながら続けてこれたのは、やっぱり、こうなりたいとか、ああなりたいではなくて、楽しかったんです」

「美術教育を専門で受けているわけでもないけれど、柔道をやっていて、こうなった。柔道は自然体だから」。

一九六四年の東京五輪に出場した柔道部の神永昭夫先生から「自分が小さな丸になって相手の懐に入れば、相手を大きく投げることができる」と言われた。神永さんはオリンピックで負けて銀メダルでも、翌日会社で平然と仕事をしていた人である。その神永さんから「彫刻を続けなさい。ずっと長く続けることだ」と言われたという。亡くなって三十年ほどになるが、心に残っている言葉が「人生というのは、親から子、指導者から学生へ、先輩から後輩へ、時代から時代へ、その架け橋の一部。その時点に君たちが今あるのだから、自分のやりたいことを一生懸命努めなさいよ」。常にこの言葉をかみしめている。

恩師は特選受賞の時も駆けつけてくれた大きな存在である。

錚々たる彫刻家との
出会いに学ぶ

　さて、日展との出会いである。家業は、メダルやトロフィー、レリーフなど芸術的な作品を鋳造する仕事であった。そうしたことから、日展の作家にも接する機会があった。若い頃、作家のアトリエへ使いに行ったのだ。そこで先生方から伺った話が今では一番の財産となっている。思い出しても、橋本次郎先生、分部順治先生、三坂耿一郎先生、小森邦夫先生、立川義明先生など。制作している姿をいつも拝見していた。在野の先生では、佐藤忠良先生、加藤昭雄先生、千野茂先生、柳原義達先生、岩野勇三先生など。彫刻の話やものの見方などいろいろなことを教えていただいた。それらの話を思い出してはまとめ、ファイルにしている。貴重な記録である。

好きだという思いが全ての原点

太平洋美術研究所で研鑽を積み、山田さんは全国から出品されている日彫展や日展に出し始めた。「出品すれば、その展覧会場は神聖な場所で、道場、試合場なんです。相手の技も見えるし、自分の気が付かないこともあるし、これには勝つたなとか、こうやって表現するのかと気づく場所なんです」。作品を毎年見ていくとその変化が見えてきて、それも勉強だという。長年出していると先輩や先生方からアドバイスもいただける。佐藤先生や蛭田二郎先生など決まった先生に見ていただき指導を受けた。こうして積極的に学んでいく姿勢から、貪欲に吸収していったのだ。たいへんな勢いでここまで来られたそのコツを伺うと「好きだったということ、あとは集中力、時間の切り替えだと思います。特に妻の協力と支えがあったから続けてこられたと思います」。

家業では制作現場から経営まで全てこなした。その上での制作活動である。それができたのも、柔道で培った体力と継続する精神力があったからである。

これまで大変だったと思ったことは一度もない。「できないから楽しいんです。制作を始めて二、三週間は一番楽しくて、出来上がって出品する頃は一番落ち込みますね。こんな思いではなかったと。自分の思いを越すことはできないんですよ」。

制作へのインスピレーションはどのようなときに湧くのだろうか。「たとえば雲の形ひとつでも、樹を見ても思うことがある。この樹は親父みたいだとか、神永さんみたいだとか、娘みたいだとか、そういう思いで見ていると作ってみたい作品が浮かびます」。

もうひとつは世の中の事件である。最近では3・11。柔道部の後輩の実家が流され、過去が全てなくなってしまったという。現地を数回訪れて応援したが、彫刻家として何ができるかを考えたときに、寄り添う気持ちを作品に込めようと思った。ここ十年ほどずっとそのテーマで作っている。最初の作品が「朝まだき」。まだ朝は来ないけれど必ず朝は来るよと。「こもれ日」、少し陽が射してきているけれど、もうちょっとの辛抱だから頑張れよという気持ちを込めた。今年はウクライナの問題と、自らが子どもの頃、終戦で引き揚げてきたことが重なり、自分の思いを表現したいと考えた。

今後、創りたい作品を尋ねると、「よく『守破離』という言葉があるでしょう。指導者から指導を受け、エスキースを完成させて、それから次のステップに行くのですが、僕の場合は守破離まで行かない、守破まで。離を求めていくには、どうしたらいいかということですが、やはり精神的なものの追求だと思います。形もそうですが、一番大事なことは、人に受け取ってもらう自分だけのものがあるということ。自分だけ楽しめばいいというものではなくて、社会的な責任、社会に還元するという意味で、柔道の中にある深い哲学、精神を含めて表現するということも一つのテーマ。そうした作品を作れたらいいなと思っています」。太古の昔からそうであるように、彫刻には常にメッセージが必要だと考えている。

「若い作家には、朝倉文夫先生が言われた『一日土をいじらずんば……』という言葉を繋ぎたい。『毎日粘土を触れ』と。佐藤先生からも言われましたが、それが必ずや豊かな人生になる。積み重ねは大きいです。三十分でいいからアトリエで制作をしてください。続けることです」

現在制作中の作品に目を向ける。少し上向き加減で両手を内側に向けたポーズをとる若い女性像は、自らの意志をもち、明るい希望に満ちた表情で、未来に向けて輝いていた。

（二〇二二年インタビュー）

「伝説の島」2004年　石　第36回日展

池川 直
彫刻家

池川 直（いけがわ すなお）

1958年、香川県生まれ。1983年、筑波大学大学院芸術研究科修了。同年、第15回日展初入選。1994年、第26回日展「道」により特選受賞。1996年、第28回日展「もう一人の私」により特選受賞。2017年、改組新第4回日展「エトルスク　古代の記憶」により文部科学大臣賞受賞。2019年、改組新第5回日展出品作「時の旅人」により日本芸術院賞受賞。現在、日展監事、鹿児島大学教育学部教授。

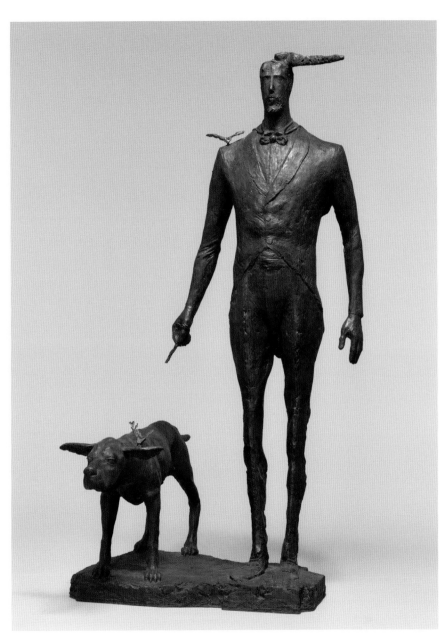

「ボルテラの詩人」2010年　FRP　第42回日展

鹿児島大学のキャンパス内の緑の芝生のなかに、池川直さん制作の、実業家・鹿児島大学名誉博士の故稲盛和夫氏の彫像がある。桜島の火山灰が堆積してできた石の台座の上に立ち、学生たちをあたたかなまなざしで見ている。稲盛氏は鹿児島大学工学部出身で、地元を愛し、大学に多大な寄付をしたという。

香川県生まれの池川直さんは、鹿児島大学に赴任して約三十年になる。それ以前は高松工芸高校、筑波大学附属小学校で美術・図画工作の教師をしていたこともある。鹿児島中央駅から南へ列車で四十分ほどのところにあるアトリエは、遠くに、穏やかに船が行きかう海を望む絶景の地で、広い庭には彫刻が置かれている。最高の環境のなか、お話を伺った。

瀬戸内海の穏やかな気候のなかで育つ

池川さんは、海と山に囲まれ自然豊かな香川県に生まれ、瀬戸内海の穏やかな気候のなかで育った。

父・池川敏幸さんは、愛媛県出身の彫刻家であり香川大学の教授であった。毎朝起きると、父親は机に向かいあたかも設計図のようなデッサンを描いていたという。子供心に興味をもって、学校の帰りに大学に遊びに行ったりしていた。幼児の造形教育にも携わっていた父は、いろいろな素材と教材を子供たちのために用意していた。

「幼少の頃からのこうした体験から今のように素材に興味をもったのかなと思います。家の中に彫刻はほとんどなかったけれど、デッサンを描いたものが壁に貼ってありました。頭に浮かんでいたのでしょうね。それは僕もそうで、頭の中に浮かんだ形を描いていたのそもそも彫刻を始めたのは高校時代。教師から習い、父から教わることはなかったという。当初は油

絵を描いていたのだが、その先生から「彫刻をやったほうがいいよ」と言われ手ほどきを受け、兄をモデルにして等身大の塑像を作ったのが最初だった。恩師は仏像が好きで一緒に奈良に行くことも多かった。そうした体験が今、仏像的なものや乾漆像を作ることに繋がっている。

高校を卒業すると、筑波大学へ進学。大学では塑像を中心に木彫も石彫も作った。大学院の修了研究では乾漆をテーマに、素材と表現の関係を研究してきた。それぞれの表現の違いをみながら、その時のテーマによって技法を変えている。

大学院修了時には大学に残るよう勧められたが、やり残していることや抽象作品を作っている父の造形が気になって、故郷へ戻り、香川県立高松工芸高校の教員になった。

そこで木彫を教えるよう言われた。大学でも学んではいたが、「ちょうど実習助手の先生がひとりついてくれて、手板の教え方や手ほどきを見て、独学で木彫を勉強しました。あの時代がなければ、これまで木彫でこんなに作品を作ってこなかったと思います」。こうして三十二歳まで、レリーフなどの木彫を教えていた。

日展に初出品したのも、地元に戻った二十五歳のときだ。戻らなかったら、日展に出していなかったのではないかと考える。というのも、大学時代は佐藤忠良先生、舟越保武先生、一色邦彦先生等がいらした新制作に出していたのだ。日展には、香川県展の審査員を務めた大学の恩師・書間弘(ひるま ひろし)先生の薦めで出品した。高松は工芸が盛んで、漆をはじめ、日展作家が多く活躍していた。三回、四回目は乾漆で出した作品が連続で落ちてしまったこともあった。忙しい高校では、なかなか制作の時間がとれず苦労したが、途中で定時制に移ることができた。

父親を介して中村晋也先生と出会う

こうして七年、美術教育と彫刻の研究を続けていたおり、母校の教授から、茗荷谷にある大学の附属小学校に来てほしいと声がかかり、戻ることになった。平成二年（一九九〇年）のことだ。そこで、「父と東京教育大学（現・筑波大学）の先輩後輩であった中村晋也先生に出会うわけです。それで、中村先生が鹿児島大学を退官されるときに誰が鹿児島大学に行くのかと思っていたら、そういうことになったわけです。中村先生のご指導をいただいて、以後三十年ほど鹿児島にいます。父がいなかったら中村先生とはたぶんお会いできていませんでした。僕は尊敬のできる素晴らしい先生と巡り会ったと思います」。

「中村先生から伺うフランスの話から憧れ、いつかは現地に住み勉強してみたいと思いました」鹿児島大学に赴任してからは忙しい毎日であったが、さらに海外で学びたいという思いが膨らんでいた。何度か文化庁の在外研修員に応募したが、フランス・イタリアは競争率が高く、日本芸術交流財団と、文部省の短期在外派遣という形でフランスに留学することになった。四十二歳の時だ。一年間ディジョンの国立美術学校へ通うが、制作は概念による造形思考が主だった。そこで、日本人交流会がイタリア人の彫刻家でイタリア国立カッラーラ・アカデミア教授のフランク・フランキさんを紹介してくれ、フランス中央部ディジョンからイタリア・リボルノまでの約四百キロの道のりを、車を運転して会いに行くことになった。

204

イタリア人彫刻家フランキとの出会い

フランキさんとは初対面から意気投合し、以後、教え子が現地に留学するなど、長い交流となる。「やはり、実際に動いて、直接会いに行かないとだめですね」。常に積極的に行動していかなければ得ることのできない貴重な体験である。池川さんは常に自ら実行してきた。あるとき、フランキさんからボルテラという町に行くよう勧められた。古代ギリシャ期のエトルリア人が暮らした地として知られ、細長い人物の彫像が多く残っている。それにヒントを得て、「ボルテラの詩人」を制作した。タキシード姿に麦わら帽子を背負った体格のよい男の姿。足は細い。デフォルメのきいたこの作品の評価が気になったという。

フランキさんはリボルノの港に浮かぶ一隻の、一見すると塊のような鉄の廃船を見て、どう思うかと問う。また、古代の町であそこを見てくれと。それは自分たちの民族の原点みたいなものを見てくれというのと同じだと感じた。自分のアイデンティティを大事にしないといけないのではないかと、それを教わった。そして自分のものを出していくときには、その生まれ育った最初の記憶などを生かしていくのがよいのではないかという思いに至ったという。

現地で彼は、デッサンを油彩で描いていた。また若い頃からコンセプト重視で、自分が彫刻で何を表現したいのかが大切だと説く。人体を通して何を作りたいのかが明確でなければ絵にも描けない。だからまず絵から入るか、言葉から入ることになる。池川さんはそれをフランス・イタリアで学んだという。芸術人体の骨格や肉付けをデフォルメさせ、表現したいものがはっきりしていれば作品としてはよい。芸術

は自己表現で、技術は後からついてくる。「作家の感動に対して共感を覚え、この作品はいいなという人が少しでも多くなればいいですね。彫刻を難しくとらえないで心の赴くまま感じて欲しいですね」

フランスでは、十一世紀の教会建築に付随するロマネスク彫刻を研究していた。そうしたなかスペインで偶然ザビエル城に遭遇し、その三年後には、奇遇にも鹿児島でザビエル像を作ることになった。「やはり現地の空気を感じているると作るものが変わってきますね」。ザビエルが青年時代に勉強した部屋や彼の通ったパリ・ソルボンヌ大学を思い浮かべた。「その場で作るのが一番。そういう意味で野外での制作が好きなので呼ばれたら必ず行くようにしています」

ルーマニアで四年に一度ブランクーシを偲ぶ石彫シンポジウムがあり、池川さんはその日本代表として参加した。彫刻家六人が、三週間にわたり灼熱の夏にそれぞれ野外制作を行うのだ。みごとに一番に評価された。池川さんは香川出身、同じ香川を最後の制作の場にしたイサム・ノグチはブランクーシの弟子だったという切り口で地元新聞に大きく取り上げられたという。

さまざまなお話を伺うなか、彫刻作品を見るポイントを教えていただいた。「裏が見える彫刻というのはやっぱりいい彫刻なんです。側面から見ても後ろから見ても立体だという作品。一つの方向から見えるだけの形が問題ではないのです」

池川さんが黄金比でデザインしたアトリエは全方向から光が入る全光型で、時間とともに光が変わるので、作品を屋外に展示しても堪えられるという。窓側や壁側に小さなエスキースが並ぶ中、父親の作品もところどころに並んでいた。池川さんは、鉄を溶断した跡を生かすという特徴的な表現を借りることもある一方、父も息子の影響を受けてか、若い頃にはない人体表現を八十歳になって作り始めたという。

池川さん親子は香川県の文化功労者となっている。

現在は、香川県三木町にある、二〇二二年秋に他界した父親の美術館のアトリエで制作することも多く、東京の茗荷谷の拠点と鹿児島ではアトリエと大学の研究室での制作となっている。

近年は、ミューズのシリーズに取り組んでいる。「全部で九体のうち、いま六作目にとりかかっています。既に完成している二体の女神と併せて十一体すべてができたら、展覧会をしたいと思っています」。

フランスから帰国後には、二、二三年に一度銀座で新作の個展を開催すると決めて、それを実行している。今年八月からのまたアトリエの奥には仏像彫刻が見える。

松山のミウラート・三浦美術館での展覧会に出品予定だ。亡き父・敏幸さんが監修し、二年半という長い年月をかけて神社境内の倒壊した樟材をつかった寄木造りで作られたという。

大山祇神社総門の随身像塑造原型である。

アトリエの外は、海と山を望む芝生の庭である。この地に移る前から庭にはまず二体の関連する彫刻を置くことを決めていたという。リボルノのフランキさんのもとに行く途中、ニースに泊まり、地中海に陽が昇り沈む、日がな一日海のきらめきを眺めて過ごしたことがある。そこで、海(ラ・メール)、女性の形で海と光と太陽を表現しようと着想を得た作品。その左側には、光の方向性を示す作品を設置したのだ。撮影をしていると、大きな蝶が飛びかっている。ツバメが飛んでいたりミツバチが来たり。

桜島の降灰も少なく自然豊かなこの地を池川さんはとても気に入っている。初めて知人の紹介でこの地を訪ねたとき、この海が故郷の瀬戸内海に見えたという。

アトリエ内や庭先、鹿児島大学のなかなど、池川さんの作り上げてきた作品の数々をエピソードとともに伺っていくと、一つひとつの作品が、池川さんがこれまで切り拓いてきたまっすぐな道であり、池川さんの分身のように思えた。

（二〇二三年インタビュー）

「いのち」（部分）
2019年　改組 新 第6回日展

橋本堅太郎 ──彫刻家──

橋本堅太郎（はしもとけんたろう）
1930年、東京都生まれ。平櫛田中、澤田政廣、圓鍔勝三に師事。1953年、東京藝術大学彫刻科卒業。1954年、第10回日展初入選。1966年、第9回日展「弧」により特選受賞。1970年、第2回日展「薫風」により特選受賞。1992年、第24回日展「清洌」により文部大臣賞受賞。1996年、第27回日展出品作「竹園生」により日本芸術院賞受賞。同年、日本芸術院会員。2009年、旭日中綬章受章。2011年、文化功労者。日展理事、理事長、顧問歴任、東京学芸大学名誉教授。2021年1月逝去。

「一魂 (いっこん)」2016 年　改組 新 第 3 回日展

橋本堅太郎さんのアトリエは東京・荻窪の住宅街の一画にある。天井の高いアトリエは白い壁に焦げ茶の木を渡したモダンなデザイン。奈良の寺の漆喰の壁と柱の対照が気に入り、そのイメージを施したという。橋本さんはこちらで五十年にわたり、木を素材に、一のみ一のみ心を入れ、木彫による女性像など清らかで生命感に満ちた作品を制作し続けている。二〇〇〇年、日展の理事長に就任。八年の長きにわたり務めた。二〇一一年、美術界での功績をたたえられ文化功労者に選ばれている。

木彫家の長男に生まれて

橋本さんは彫刻家、橋本高昇の長男として一九三〇年、東京・滝野川に生まれた。両親は福島県二本松市の出身で、父親は動物彫刻家であった。二本松というのは富山の井波と並び欄間彫刻が盛んな土地だったが、いま、欄間を彫れる人は遠い親戚に二、三軒しかないという。

美術評論家・三木多聞氏の父親のアトリエが東京・駒込にあった関係で、そのそばの地主の家の一画を改造して父親がアトリエとしていたが、機関車の煤煙がひどくなり、杉並区の現在の場所に住まいを移した。橋本さんが六歳の時である。「小さいときは親父のアトリエから飛んでくる木っ端を積み木代わりにして遊んだのです」。父の弟子たちにまじり、木の香りの中で育ち、自然と木彫の世界に慣れ親しんでいった。

戦争の真っ只中の中学時代と彫刻家への決意

中学校は現在の名門都立西高（府立十中）へ歩いて通った。当時十中は幼年学校と士官学校への入学率がトップの軍人養成の学校だった。気が進まなかったが、週に一度は軍事教練を受け、「何やら軍隊に入ったような感じでした」。

戦時中、疎開はしなかったが、八発の焼夷弾が敷地内に落ちたことがある。アトリエの天井に一発ひっかかり穴があいた。屋根に登って様子を見ると、緑の布がとぐろを巻いていた。当時の焼夷弾は落ちると割れて布に火がつき燃えながら落ちて地上で破裂する。近所にあった中島飛行機の工場を狙った焼夷弾が落ちてくることがあり荻窪は恐いということになっていた。爆弾を落とされて逃げるとそれを狙って艦載機、機銃掃射が来る。「爆撃が終わったと思うと来るのです。艦載機はエンジンを止めて来るので、ふっと見るともうそばにいるのです。ところが機銃が正面にしかならないので、とにかく小学校では真横に逃げることを教わりました」

久我山の十中の向こうにB29が落ちたので、見に行くと、おばあさんが「せがれのかたき」と鍬をふるった。そのアメリカ兵の悲鳴はいまも耳に残っている。「戦争はやるものでない、と思ったはじめです」

玉音放送は勤労動員で働いていた三鷹・下連雀の日本無線で聞いた。当時、船舶用の電波探知機を一本ずつ試験する仕事をしていた。その日の帰りに「しばらく来なくてよい。連絡があるまで待機していなさい」と言われ、十中から連絡が来たのは一週間ほどしてからだった。

以後、学校教育は変わった。教科書は墨や線で塗りつぶされた。「軍事教官は手のひらを返したように学生にぺこぺこしていました。戦時中の軍事教官は怖いなんてものではなかったのです」。価値観が変わってしまった。

そうして、戦後、長男だった橋本さんを筆頭に男兄弟三人は、父親から「誰が家を継ぐのか」問われ

ることになる。両親の苦労を見ていたので、みな断ったという。しかし、その後、父ののみを叩く背中が気になって、橋本さんは「やってみよう」と決意したという。

東京美術学校への最初の受験は旧制中学四年のときだった。当時予科があって、中学四年から入れたのだ。しかしかなわず、十中に六年通い、新制大学の第一期生に合格し、一九四九年東京藝術大学彫刻科に入学した。

東京藝大で平櫛田中先生による直彫りの薫陶

指導を受けたのは日本近代彫刻の巨匠、木彫家の平櫛田中（ひらくしでんちゅう）先生からであった。しかし待っていたのは自ら考え学ぶという、橋本さんにとって辛い日々だった。好きなものをやらせてもらえると思ったら、模刻で手本と同じ形に彫る毎日だった。しかも橋本さんが慣れ親しんだ星取りではなく、経験したことのない直彫りだった。星取りは粘土でつくった形を石膏で型取りし、そこに星と呼ばれる点を打ち、コンパスで木に写し取る技法。一方、木から直接形を作り出すのが直彫りで、自分の感覚だけが頼りである。星取りはお手本があり、星を取ればできていく。直彫りは一発仕損じたら他でどうするかを考えなければいけない。平櫛先生は父と同じように職人から上がってきた人なので仕事がたいへん早かった。

平櫛先生に頼まれて、直彫りで狛犬を作ったこともあった。形を決めて自分の気持ちと原型を見ながら彫っていく。直彫りだといくらデッサンをしても誤って彫ってしまうことがある。それを誤りでないように見せる工夫をする。「直彫りは一発一発がたいへんなんです。星取りは鼻歌まじりでできますが、直彫りはくたびれます」。大学時代のこうした訓練で非常に鍛えられたという。

また平櫛田中先生は、学生がどんなのみを持っているか興味をもったという。「僕は皆みたいに新しく買わないで親からもらったものを持っていて「お前はのみが切れる」と言われたと振り返る。それは当時の名工たちのものだった。いつも背伸びしていて「お前はのみが切れる」と言われたと振り返る。「親父はのみ道楽で刀鍛冶に打たせていたんです」

藝大を出るときに、平櫛先生が院展作家なので、卒業生はみな院展に行くことになった。「私は、橋本朝秀と親父が日展でしたから新制作とかほかには出せなかった。『日展に行く』と言ったらばかにされたので見返してやろうと思いました」。平櫛先生が学生のうちに公募展に出すのを好まれず、藝大を卒業した翌年に出品。橋本さんは堂々、日展に初出品で初入選を果たした。

しかし二度目は思いもかけぬことが起きた。落選。そのショックから自分を見失いそうになり、ひとり仏像や寺をめぐる旅に出ることになる。そこで出会った住職や大谷石職人のおじいさんから聞いた言葉に心打たれ、自分を見直し、本腰を入れて制作に取り組もうと誓ったという。以後、仏像制作との関わりも多い。

落選の翌年からは日展に連続入選し、一九六六年には特選を受賞。ここからが転機となった。

「今は自由に作っていますが、性格的に、考えて考えて制作しないと納得がいかない。今の若者はアイデアだけだから、技術も何もない。積み重ねがない」と警鐘を鳴らす。一門の内弟子は先生が推してくれることがあるが、藝大出身は内弟子ではなく厳しい世界だった。それがかえって良かったと振り返る。負けず嫌いの橋本さんは無理を重ね、喘息を患いながらも息絶え絶えで作品制作に取り組んだこともある。

一九六四年に結婚。音楽の教師だった奥様との出会いはＹＷＣＡの野尻キャンプだった。その後ふた

りの息子さんをもうけたが、現在は彫刻家でジャズダンサー、シンガーソングライターとして活躍されている芸術一家である。

一九九六年に「竹園生」で日本芸術院賞を受賞した。竹の弓とふたりの女性を組み合わせた高さ二メートルを超す大作で、伸びやかなポーズが特徴的な気品に満ちた作品である。「単に二つ彫るだけでなくてどこから見ても美しく見えるように組み合わせるのはたいへんな仕事でした。その当時、木彫で二メートル五十センチからの群像を彫る人はほとんどいませんでしたから、すごい意気込みだったと思います」と去りし日のことを振り返る。この作品によって橋本さんは木彫界の第一人者となり、同年日本芸術院会員となった。

さらに、二〇〇〇年からは八年間の長きにわたり日展理事長を務め、日本の芸術文化活動の先端で活躍した。重責であったが、地方に行く度に地元の若い作家と話すチャンスがあったのがうれしかったことだ。彫刻家の家に生まれたので、それ以外の作家を知らなかったという橋本さんの元へ、工芸や日本画などいろいろなジャンルの若い作家が訪れた。地方の実態を聞いて、理事長としての仕事に活かしていった。こうして、二〇〇七年に日展百年の年を迎えた。こうしたたいへんな節目に活躍されたのも、「髙山辰雄先生や東山魁夷先生に目をかけていただけたのが良かった」と語る。

自分の世界を強くもって取り組む

作品制作にあたっては、その時その年で世の中に対して芸術家はどうあるべきかを考え、決めていく。

モデルは好みの人に出会うまで諦めない。自宅に息子さんのダンス・スタジオがある関係で、モダンダ

ンスの世界の人と交流ができ、あるときからずっとモデルを依頼している。

今後の若手に期待されることを伺った。

「若いのに、この先生につけば上に行けるとか考える人がいる。そうではなくて、俺はこの仕事をやっていきたいという人を引っ張りあげたい。周りに迎合するような人はだめです。自分の世界なのだから、なるべく僕はこれというものをもって欲しい。それが今は少ない。自分がない人が多いです」

橋本さんは伝統的な木彫から斬新なスタイルの作品も制作されている。「自分で新しい木彫の在り方をいろいろ模索しました」。新たな自分の世界を作り出すことの重要性を説く。春の日彫展と秋の日展に大きい作品を作り、他にグループ展など、年間十点ほど制作する。個展を開くと、仏像はすぐに赤丸がつくほど人気だという。木彫のあたたかみのある趣は人々の心を打つ。

このアトリエは子どもが生まれた時に建てた。さまざまな思い出がある仕事場である。よちよち歩きの長男が下で遊んでいたときに、一度だけ脚立から落ちたことがあるが幸い事なきを得た。

幼い子どもの姿に思いを馳せる橋本さん。両親の出身である二本松にちなみ、幕末の二本松藩において戊辰戦争に出陣した十二歳から十七歳の少年兵部隊、二本松少年隊の像を作ったこともある。「陣羽織の小さいのがお寺にあって、見ると涙が出ますが、それを着て戦ったわけです」。会津攻めよか、仙台とろか、ここが思案の二本松。会津白虎隊と並ぶ悲劇であった。

孫をモデルにした「はじめての旅」、息子さんをモデルにした「一魂」、斬新な造形の「流氷」など、詩情豊かに、また愛情と木のぬくもりが感じられる作品は、日展会場のなかでも静かに深い光を放っている。

（二〇一九年インタビュー）

奥田小由女 ｜人形作家｜

「終熄（しゅうそく）への祈り」2021年　第8回日展

奥田小由女（おくだ さゆめ）
1936年、大阪府生まれ。1967年、第10回日展初入選。1972年、第4回日展「或るページ」により特選受賞。1974年、第6回日展「風」により特選受賞。1988年、第20回日展「海の詩」により文部大臣賞受賞。1990年、第21回日展出品作「炎心」により日本芸術院賞受賞。2006年、奥田元宋・小由女美術館（広島）開館。2008年、文化功労者。2013年、日展事務局長。2014年、日展理事長。2020年、文化勲章受章。現在、日展顧問、日本芸術院会員、現代工芸美術家協会理事長。

「命を守る」2020 年　第 7 回日展

中学生の時に見た上村松園の「序の舞」に大きな感銘を受け、どうしても自分だけの人形を探し当てたいと広島から上京。努力を続け、欧州の作品からも学び生み出してきた白い胡粉を用いた創作人形。その登場は新鮮で多くの人の注目を浴びた。日展に出品を続けて半世紀。その間ずっと日展と日展を支える人たちを間近に見てきた。女性初の日展理事長として、二〇一七年、日展百十年は、過去の偉大な作家たちへの感謝で始まると語る。

名前に込められた父親の思い

父親は、千利休の文化が色濃い大阪・堺の和菓子屋の次男として生まれた。音楽や文学、映画が好きで粋な父親と、個性的な母親のもと、奥田さんは三人きょうだいの末っ子として生まれた。「姉の名前は文学好きな子にしたいと文女（あやめ）とし、私は同じ女をつけたくて父親が一週間も考えて小由女（さゆめ）とつけてくれたそうです」。しかし、幼少の頃に父親が亡くなり、母親の実家がある広島の三次市（みよし）へ移り住んだ。

母方の祖父は亡き父のことをたいへん気に入って元々三次市安田に別荘を用意していたのだ。

それからは祖父が父親代わりとなった。三次市吉舎町で終戦を迎える。祖母は広島市内で我が子を助けているうちに二次被爆し、原爆症で亡くなった。

小さい頃から絵を描いたり一人遊びが好きな少女だった。中学生の時、我が家に貼ってあった上村松園の「序の舞」のポスターに目が釘付けになった。「毎日その作品を眺めては、女性でこれだけの格調高いものを描くんだというのが子供心に衝撃的で、やがて美術の道に入るひとつのきっかけになりました」

さまざまなことを吸収した
多感な高校時代

高校は日彰館高等学校という伝統ある個性的な私立学校だった。先生からはさまざまなことを学んだ。

「いろいろな本を貸してくださり、特に三木清の『人生論ノート』はすばらしい本で、東京に出てから役に立ちました。クラブ活動は美術、音楽、演劇などに入っていて、東京に展覧会を見に行ったり、音楽会や劇団四季など、先生がいろいろな所に連れて行ってくれたのです。片道十時間以上かけて東京へ行きました。やはり時代が良かったのかなと思いますが、本当に吸収するものがたくさんありました」

卒業後、反対もあったが家族を説得し上京した。高校時代に東京で見た人形に心を奪われ、自分も独自の作品を作りたいと強く思っていたのだ。そこで美術学校を探したが、人形という科がどこにもなく、人づてに探しあてた林俊郎紅実会人形研究所へ入所した。「一人で上京する妹の私が心配な兄は、亡き父親のつもりで生涯応援してくれました。東京は生き馬の目を抜くような怖い所だと言われていましたが、当時は地方の人がみな東京に来ているという時代ですから、みな夢を求めていていい人ばかりで、東京はどうしてこんなにいい人ばかりいるのかというのが私の最初の印象でした」

しかし、研究所では竹久夢二のようなかわいい人形作りで、自分が漠然と思い描いていた「彫刻でもない絵画でもない何かを自分で表現できるもの」は見つからなかった。それで絵画や彫刻の先生に個人的にクロッキーやデッサンを毎週習い、自らの造形を探した。

二十代でヨーロッパへ

基本的な人形の世界や人形について二、三年学ぶと、人形制作を行った。百貨店で販売する人形である。

「その当時はみな美しいものに飢えていて、作っても作っても売れてしまうという時代でした」。ただその人形が解体され、そっくりのものが作られたりする苦い経験もあったという。

そして一生懸命お金を貯めるとヨーロッパへ旅立った。まだ二十代で、一ドル三六〇円の頃、ソ連回りの旅だった。意欲的にあちこち見て歩いた。

「パリでは、パリ在住の日本の方に大いにお世話になりました。初めてで、見るものすべてにびっくりするのと感動するので、あらゆるものを吸収しました」

高校卒業後一人東京へ出て、目指す人形作りを求め、さらにはヨーロッパへ。このバイタリティはどこからくるのだろうか。

「それが、すごく行動するというのではなくて、夢を追っかけてしまうという感じなのです。夢をこうしたいとか、なりたいと思っていると、必ず実現してしまうのです。子どものときから夢はかなうものだと思っているのです。だから、自然体でごく当たり前の感じで、進んできました」

入選六年目に斬新な造形作品
「或るページ」で特選を受賞

日展に応募する前に、光風会の工芸部に誘われて入ったのが三十歳前。自分自身のものをやりたいという想いが常に強くあり、オリジナリティを求めていた。

知り合いは、みな自分よりも早く日展に出していた。やがて東京・奥沢に小さなアトリエを構え、日展へ。しかし最初は落選した。

日展は、ちょうど人形作家の堀柳女さんや、伝統工芸の松田権六さんなどの後の時代だった。小さくてもいいからアトリエができてから出したいと考えていたのだ。

入選六年目の一九七二年、「或るページ」で特選を受賞する。人形というとかわいらしいものが多かった時代、風でめくれる本のページを白く斬新な造形で表現した作品は大きな話題になった。杉山寧先生からは「あなたの作品は人形という名前が足を引っ張っているからもっといい名称を考えなさい」と言われたという。人形ほど幅広いジャンルのものはない。たとえば建築のなかに収めるようなものに変わっていってもいいのではないかと思ったのだ。

ヨーロッパの墓地で見た豪華な彫刻など、さまざまなイメージがあった。そして、日本画の素材であるもろい胡粉をいかに使えるか研究を重ねた。

「当時、工芸の山崎覚太郎先生は、何か面白いのがいるぞという感じで、非常に目をかけてくださいました」。最初の頃は、工芸部門の竹や人形、革の作品などは全部まとめて「雑」と呼ばれていたという。

「私はそれがすごく嫌で、特選をいただいたときに山崎先生に思い切って『"雑"ではなく "人形" と呼んでいただきたい』と言ったら『それはそうだね』と言われて、その後はそれぞれの名前になりました。

また、山崎先生は『日展のなかで日本画は一科で、工芸は四科、四番目というのが実に残念で、どなたにでも認めてもらうような作家になって、工芸はすばらしいということをきちんと証明するよう頼むぞ』と言われました。その後NHKの番組に若手として出演することになったときに、杉山先生、そし

て評論家の河北倫明先生をはじめ高く評価してくださいました。それが山崎先生としてはとてもうれし

かったらしく、とにかくとてもかわいがってくださったのです。皇室の方が見えても必ず『説明しなさ

い』と言われ、今考えると不思議です。杉山先生も河北先生も、山崎先生もずっと亡くなられるまで目

をかけてくださいました」

　奥田さんの活躍は、めざましかった。初期の頃、昭和女子大学の理事長が作品を購入。その後もずっ

と応援してくれたのだ。

　「一九七四年に特選を受賞した「風」を展示していたときは、真っ白いスーツに、真っ白い靴の紳士が

いらして私の作品の前で『日本では特選なんて最高のように思っているけど、外国では一流の目利きの

人が買ってくれなければ一流ではない。だから私はあなたのを買ってあげます』と言われたのです。そ

れが産経の鹿内信隆さんでした。箱根の彫刻の森美術館に入れてくださったのです。作品を求めたいと

思ってくださる方があるというのは作家としてはうれしいことでした」

　白を基調とした抽象的な造形表現を試みていた白一色の「白の時代」から、やがて色胡粉を用いる「色

彩の時代へ」移り、色彩豊かな女性像の作品が中心となる。

　色の世界では、「水に溶ける水干絵具と胡粉を膠で溶き下ろして色胡粉を一色ずつ手作りする方法を

考案しました」。部屋にずらりと並ぶ色とりどりの岩絵の具はざらざらして水に溶けないので人形には

使えないという。胡粉は元々貝の粉なので、溶け合ってきれいに光沢が出てくる。何回も塗り重ねると

巻きのいい真珠のような状態になり、その真珠の光沢のようなものが肌から出てくる。奥田さんの作る

美しい人形の秘密である。

222

日展の先輩に生き方を学ぶ

日展の活動では、常に多くの著名作家のなかで学ぶ事が多かったという。

「杉山寧先生でも東山魁夷先生でも、非常に次元の高い毅然とした精神をお持ちで、作家としての姿勢をまざまざと見せていただき頭が下がるような感じでした。本当に高い理想を追い求めて、立派な生き方だなと思いましたね。日展とは、いろいろな先輩の先生方にそういうものを教わって育っていくところなんだなと、私などはずっとそういう気持ちでいました。皆日展に対しての思いが非常に深く、そういう作家を見てきました。

一時は抽象や日本画滅亡論など、いろいろな芸術の流れがあり、日展の人も変わったものを描かされていた時代もありましたが、直ぐに元に返って、やはり日展は日展のカラーでずっと来ていますね」

毎年一万人を超える日展応募者と会員たちを率いる理事長の奥田さん。近年の日展問題についてはこう語る。

「百十年もずっと守ってきてくださった日展の過去の作家たちに申し訳ないと思いました。世間にそう見られてしまったということは本当に残念だったと思います。でも回復して作品さえ本当にずば抜けて良ければどんな所にいても陽が当たる。今は天才が見つけられない時代ではないですから。いろいろなことがあっても、最大限に命をかけた作品を皆が出してくれればそれが一番大事だと思うのです」

創作とは自分自身を追い込んで、 自分とは何かを探すこと

「ただ、今は高齢化も経済的な問題もありますし、若い人も美術でないほうに進む人が多くなりました。どんなに機械化が進んでもデジタル化になっても、人間の精神を込めた手作りのものは残ると思うのです。創作は自分自身をどんどん追い込んで、自分はいったい何なのかを探しているようなものですから、これからはそれが必要な時代になってくると思います」

今後のあるべき姿は海外にも向けられている。

「かつて日本画が海外を目指したり、現代工芸などもドイツなどで海外展をしたりしていました。経費の問題などで難しいかもしれませんが、そういうことも考えていれば実現可能だと思います。また工芸の場合は特に、今、アメリカのメトロポリタン美術館で若い日展の工芸作家の竹の作品が大きなポスターになっています。そうしたことが刺激になって若い人がどんどん元気になれば海外への道も開けてくるのではないかと思います」

そして話は作家としての原点へと帰った。

「文化功労者に顕彰されたときに三次市の美術館で女流展を企画してくださいました。女性初の文化勲章受章者の上村松園さんや片岡球子さん、三岸節子さん、秋野不矩さんなど、女性の作家を集めて私も入れてくださいました。あの時代で女性があれだけのものを残すというのは、今と違い、強さも違うし、たいへんなことだったと思います」

中学生の時、上村松園のポスターを見て憧れたという奥田小由女さん。夢はかなうものと信じて行動してきたその生き方に多くを学ばせていただいた。

（二〇一七年インタビュー）

「黒陶『夢見る童』飾壺」2014年　改組 新 第1回日展

大樋年朗

──陶芸家──

大樋年朗（おおひとしろう）
1927年、石川県生まれ。1949年、東京美術学校（現・東京藝術大学）工芸科卒業。1950年、第6回日展初入選。1956年、第12回日展『風寒し』青釉花器」により北斗賞受賞。1957年、第13回日展『『鶏』緑釉壺』により特選・北斗賞受賞。1982年、第14回日展『歩いた道』花器」により文部大臣賞受賞。1985年、第16回日展出品作『峙つ』花三島飾壺」により日本芸術院賞受賞。2004年、文化功労者。2008年、金沢学院大学副学長。2011年、文化勲章受章。現在、日展顧問、日本芸術院会員。

「飴釉『独楽』金銀彩丸壺」2016 年　改組 新 第 3 回日展

金沢で三百五十年の歴史をもつ大樋焼はロクロを一切使わず、手で捻り、飴釉を特徴としている。そ
の十代目となる大樋年朗さんは文化勲章を受章。伝統と現代を融合させた新しい大樋焼を提案している。
武家屋敷を再現した大樋長左衛門窯の敷地内には美術館もあり、初代から当代までの大樋焼作品と加賀
藩に縁の深い茶道具類などを展示している。伝統ある陶芸の家に生まれた大樋さんが強調するのは、「創」
とは創意工夫であり、伝統ではないということだった。

金沢の陶芸の家に生まれて

陶芸の家に生まれ、石川県立工業学校へ進んだ。この学校の歴史は古く、当時、日本の基幹産業は焼
物、塗り物、織、染で、納富介次郎という官僚が、政府に働きかけて一八八七年に設立し、校長になっ
た。

焼物・漆・図案のクラス、染と織と木材工芸のクラスに戦時中は応用化学が加えられた。その後、
隣の高岡に金属と漆の学校を、有田に焼物の学校を、高松に彫金や漆、金属の学校を作った。「そういっ
た学校で学んだ者が東京美術学校（現・東京藝術大学）を狙って来るわけです。東京、大阪、京都、名
古屋、金沢で五つの都という言葉があります。そこにはお能とお茶の文化があり、伝統的に古いものか
ら掘り起こして、現存作家に注文して作るという、根っこがあります。五都の中で金沢は、前田家のお
かげで工芸の産地として大きな組織だったかもしれません。私のところは初代から茶碗が主力で、基礎
的に学問的にやるというものではありません。しかしながら私は高校卒業を待たず東京の美術学校に行
きました。昭和十九年（一九四四年）のことです」

228

東京美術学校の鋳金専攻へ

東京美術学校には陶芸という専攻がなく、鋳金と彫金と鍛金があり、鋳金に入った。そこでは針金をデザインする、図面で描く、ブリキを切ってそれを板に張り付けて型を作らなければならない。だから一ミリ単位の問題点も出てくる非常に工学的な面もある。鋳物では銅像、置物、レリーフ、花瓶、香炉、なんでも作る。

受験の時、工芸科だけは構成図案の試験があった。正円直径三十センチに家紋のごとき文様を描くというもの。家紋はシンメトリーで、六時間かけて描く。人のものを見て真似する者はいない。みな誇りを持っていた。デッサンというのは空気を読まなければならない。入学後のある時、図案科の学生は教授から「お前ら点数が悪い。鋳金に一人九十五点のやつがいる」と言われた。それは大樋さんのことだったという。

美術学校時代は京都から来た加山又造さん、勅使河原宏さんが同窓生で仲良くしていた。学徒動員も軍事訓練も一緒だった。

上野の山が赤くなった──
過酷な戦争をくぐり抜けて

昭和二十年（一九四五年）の春に学徒動員で広島県の呉に行き、大尉・中尉・少尉のいる士官宿舎に

泊められた。「誰も負けると思っていないし負ける材料が表に出ない。全部陸海軍で仕切っていてマスコミもその通りに書いた。終戦はその年の八月。代々木の練兵所へ行くために鉄砲を持って国電に乗ったこともありました。それでも町には喫茶店と映画館があった。銭湯もあった。日比谷の音楽堂では音楽もやっていた。文部行政というものがそこまで取ってしまったら終わりです。これだけは僕は立派だと思います」

大空襲では、上野の山が赤くなり、時計の秒針までわかるくらい明るくなった。十時頃に必ずB29が一周する。空襲で、ガス、水道、電信柱、いっぺんに全滅。しかし大樋さんは九死に一生を得た。何か虫の知らせで、朝十時頃、下宿屋の前の防空壕に入って助かったのだ。防空壕は穴を掘ってミカン箱の板で上をかぶせてあるだけのものだった。

卒業後に京都陶磁器試験所へ

美術学校を卒業すると、京都の陶磁器試験所に行った。
「京都は文化があり、そういう意味ではナンバーワンですからね。そこで多くの美術館を巡り、仁清、乾山を学び、まるで日本文化のすべてが、この地にあるように思えました。
陶磁器試験所にある図書館は普通、書庫にまでは入れてくれないのですが、私があまりに熱心に通うので、係の人は根負けしてしまいました。そこで世界の焼物の本や日本の伝統の本を見て大いに刺激を受けたわけです」

置物で特選を
二度目は鶏のモチーフで

その後、金沢に戻ると、家の裏に染物の先生で日展の作家がいた。審査員を一回やった人で、どうせ作るのなら日展に出したらどうかということになった。家の窯は温度が低く大きなものを作るわけにいかないので、小型で金魚の置物や魚の流線型のもの、犬や猿など作った。最初は「双魚置物」で初入選した。「僕の置物はスマートだからみんながすごいなと言ったらしいです。魚のうろこは数えません。魚と一緒のものを作っても何もならない。それが造形なのです」と語る。

次に「特選という制度があるのでそれを取らなければならない」ということになって四年間ほど作った。昭和三十年（一九五五年）に作ったのはレリーフで鳥が飛んでいるもの。それが準特選の北斗賞を受賞し、翌年三十一年（一九五六年）に特選を取ったら、みなびっくりした。「石川県の金沢にすごい奴がいる」と、一躍有名になってしまったという。

「そうなったら僕も頑張らなければとなりましたね。その頃日本とソ連（当時）の初の国際陶芸展があり、僕の北斗賞の作品は買い上げられて、今ロシア、レニングラード（現・サンクトペテルブルク）の美術館にあると思います。それからは本窯を築き、ずっと大きなものばかりです。今は金彩流行りですが、二回目の特選は鶏をモチーフにした四方の大きな作品で金箔を使いました。先駆けて光るものを取り入れた珍しい作品でした。

僕は鶏を養っていたからよく写生をしたし、鶏がどんな顔かわかっている。胴体二つに首を三つつけ

てトサカが飛び出ている。動くものをとらえてこんなものを表現する人はいなかった。だから引き出し
をたくさん持っていたというのは事実です。無から有をいかに創るか。想像することは作家の命です」

一九六五年に海外へ
日本のあけぼの時代

　その後、さらに見聞を広めるべく、昭和四十年（一九六五年）、三十代後半の時、ヨーロッパへ行く
機会を得た。二十数カ国、デンマーク、イラン、中近東、スペイン、ポルトガル、フランス、ドイツ、
イギリス、イタリアからギリシャを全部回って一カ月くらいかかった。その頃はアンカレジ経由。ドイ
ツの首都に着くはずが飛行機の都合でケルンに着いた。「このとき見たケルンの塔のイメージは、日本
芸術院賞受賞作のヒントにもなった気がします。『これは日本人の作品でない。外国人かと思った』と
言われました。ケルンからベルリンに行って世界中回ってきました。見たいのと、ただ見るのとではた
いへんな違いですから、意欲的に見たいと積極的に回りました。スライドで写真を撮っていたので、帰
国後は全国から講演に来てくれと言われました」

　外国の焼物については、学生時代から積極的に学んでいた。「外国の書物は丸善に行って買いました。
本は好きでしょっちゅう神田に行きました。昔の学生は不良になろうと思ってもなれない。バーもなに
もない。だから神田しか行く所がないんです。神田に行って本を見て、それから美術館などを回って歩
きました」

　昭和四十八年（一九七三年）、愛知県で中日国際陶芸展が始まった。「当時、日本のあけぼの時代を感

じました。これで日本民族が立ち上がらなければならないと。『よしやってやる』という気持ちになりました」

創意創作

「『創』ということは創意創作で、伝統という問題ではない。伝統というのが日本人は好きですね。それはそれとして立派なもので評価すればいいが引っ張る必要はない。

例えば伝統のもので箱がある。あれは昔ちょっとものを入れたり、大きな箱だったら衣装箱のような、実用があって作ったものですが、今はいらない。美術学校のときに前田泰次という東大を出た先生の工芸史の講義があり、その時すでに面白い話が出ていました。いわゆる具象よりも抽象、伝統よりも革新という時代。その先生が、『今の時代、飾り箱に何を入れるのですか。昔と同じものを作り続けることを君らどう思う』と言った。『用途の無いものを作る必要はない』。そこまで言いきった貴重な話でした。

具象よりも抽象、抽象よりももっとモダンなものはなんであるかという時代でしたね」

伝統を飲み込んで
「今」を創る

一一〇年を迎える日展について尋ねた。「僕には曖昧に使われることが多い伝統という言葉には抵抗

があります。今様に改革を続ける。絶えず改革を続ける。何がいいか、どうすればいいか、危機感を持って続けるということでしょうね。堂々と。常に堂々と。長く引っ張るものじゃない。決断もいる。同じ平均的なところにいて堂々とすっきりとした審査会をやるということではないでしょうか」

金沢では、金沢大学、金沢美術工芸大学、金沢学院大学で長年教鞭を執った。

「これから美術を学ぶ人たちは、『どうすればいいか』を絶えず考えなければならない。僕が学生に教えたのは、制作のテーマは『風』だと。風というと、ろうそくに火をつけて燃えているのも風です。『空気』でもいい。表現できないものを出題し、考えさせることが大事です。それは僕の問題でもあるわけです。図案の本を見てもそこまで突っ込まなければいけない。松を見て松の木を描きました、というそのままの絵ではだめなんです。テーマを与えて、それから意匠化することです。今の若い人もなかなか面白いものを作っています。作るということは粋なものを作らなければいけません。平安や室町、そんな古いものを作る必要はない。それを飲み込んで他のものを作ればいい。時代は明治、大正、昭和、平成と来て、何を作るべきか、何を作るって『今』を作るのです」

（二〇一七年インタビュー）

234

「桂林只中」2005年　140×160cm　2曲屏風　第37回日展

中井貞次──染織家──

中井貞次（なかいていじ）
1932年、京都府生まれ。1954年、京都市立美術大学（現・京都市立芸術大学）工芸科卒業。1956年、同大学専攻科修了。1953年、第9回日展初入選。1969年、改組第1回日展「集積」により特選・北斗賞受賞。1977年、第9回日展「間の実在」により特選受賞。1990年、第22回日展「巨木積雪」により文部大臣賞受賞。1993年、第23回日展出品作「原生雨林」により日本芸術院賞受賞。2017年、旭日中綬章受章。2022年、文化功労者。現在、日展顧問、日本芸術院会員、京都市立芸術大学名誉教授。

「縄文杉」1997 年　172 × 127cm　2 曲屏風　第 29 回日展

二十代後半と四十代の二度にわたりイスラム圏とヨーロッパを二年間、車で計七万五千キロ走行し、宗教と美術、生活を肌で感じ、体験した中井貞次さん。年月を経てイメージを熟成させ、染織作品に生かしている。来年米寿を迎える中井さんから、数々の興味深い経験談を京都のご自宅で伺った。

京都太秦に育って
京都市立美術大学へ

「母は滋賀の石馬寺の寺娘でした。小学生の夏休み、寺に行くと、平安期の十一面観音が二体あって、住職の祖父が欄間を彫り出したりしていました」

戦争の激化にともない、銀行員の父親は徴用で、家族も大阪から京都の太秦に疎開することになった。太秦は広隆寺の国宝弥勒菩薩や秦河勝が養蚕業を普及したのが有名で、繊維に関係がある土地だった。終戦もそこで迎えた。一九五〇年に新学制が施行され、京都美術専門学校が京都市立美大へ昇格したおり、兄が願書を出したことをきっかけに美大へ入学。クラスの半分は美専からの編入組だった。戦後の混乱期で、とにかく欧米の美術に追いつけ追い越せの時代。工芸科に入り、染織、陶器、漆、図案の中から三回生で染織を専攻した。そこで出会ったのは蝋染が小合友之助、型絵染は人間国宝・稲垣稔次郎両教授であった。小合先生はクラシック音楽にも造詣が深く、音楽会や大徳寺の高僧が行う掛け軸の虫干しの時などもお供し薫陶を受けた。特に俵屋宗達に私淑し、すばらしい模写も描いたが、院展の日本画から、新設された日展の工芸部門に移ったことから、四回生の時「とにかく日展に出してみないか」

と言われ、初出品で初入選。爾来六十五年間、出品を続けている。

専攻科修了後は図案専攻の研究助手となり、それから四十一年間大学人として過ごした。研究室ではブルーノ・タウトに日本を紹介した上野伊三郎、ウィーン工房スタッフだった上野リチ両教授の助手として両教授の定年まで務めた。工芸科には富本憲吉、近藤悠三、日本画科には小野竹喬、福田平八郎、徳岡神泉、上村松篁、西洋画科には須田国太郎、黒田重太郎の諸教授がいた。

在外研修員として
日本の工芸の源泉イランへ一年

作家としての芽生え、一番大きな転換期となったのは、二十九歳から三十歳にかけて美大の在外研修員としてペルシャを旅したことだ。「正倉院の御物はペルシャのものが多い。それらがどのような風土で生み出されたか、どうしても直に見てみたかったのです」。危険が伴う旅に大学の反対も受けたが、担当教授は応援してくれた。富本先生の助手の陶芸家・小山喜平と二人で、研究費は一年間十五万円。約一年半、支援を求めて各地を回ることから始まった。小合先生の紹介で染織の会社からも寄付を受けた。ある日、京大を通じ、ペルシャ湾に原油を買いに行く船があることを知り、砂漠と高原を走るためのバンを用意し、日産にも半月ほど通って整備を習い、特製のタイヤを付けてもらいイランの港に送り込んだ。

丸善石油のタンカーに便乗し日本を出発。十七日間ノンストップで進んだ。途中インド洋、アラビア海など海の水平線に大きな夕日が落ちるのを何度も見て、地球が球体であることを体感したという。ペ

ルシャ湾に入った時のことは忘れられない。雷が鳴り、稲妻が水平に走ると同時にあられが降り出し、タンカーが音響箱と化しすごい音がした。ようやく岸が見えだすと茶褐色一色の中に石油会社のタンクがダーッと並ぶのが目に入った。

クウェートに上陸。スークには、金工細工や織物工房があり、夕日が沈むと顔まで被ったチャドリを通して、きれいに化粧した女性の姿が見えた。

こうして初めての異国でイスラムの生活を少し経験し、イランへ飛んで、日本から送り込んだ研究資材車を荷受けし、以後一年がかりでイランを中心に、西はギリシャ、東はインドまで交替でハンドルを持ち、四万キロ踏査の旅を続けた。道なき道を行ったが、シルクロードのルートはほぼそのままだった。

ただシャマール（砂嵐）が吹くと五メートル先は見えず、ときおり蜃気楼が起きた。カナートという地下水道に集水し、そこに集落があったが、水が枯れると猫の子一匹いない。そういう厳しい場所で車がエンコしたら大変だ。一番初めに覚えた現地の言葉は「ベンジン・コジャ（油はどこですか）」。「一年を通じて山に緑がない。これはたいへんなショックでした」

食べ物は、硬い羊の肉と蒸した卵をナンで巻いたものや、南方の果物とエビアン水。また、日清食品から新発売のチキンラーメンを出国前に二百食提供してもらったものを食べたという。

気候も極端だった。モヘンジョダロ遺跡の北は世界で一番暑い所で、車は日中走れないためマンゴーの木の下で寝て、日が落ちてから動き出した。インドでは大使館の歓迎を受けたが、他は車の中や駱駝と行商人のための宿に泊まった。夜になるとイスラム教徒が礼拝を始め、寝ていられない。気温は五十度まで上がり、車のボンネットの上で卵を割ると目玉焼きができた。

一方、極寒も経験した。イラン、トルコの国境地帯では、五千メートル級のアナット山が雪に覆われ

ていた。五メートルの雪の壁に囲まれた道を大型トラックに続き、小さい車は轍を避け、傾いて走った。アルメニア地方では零下二十度となり、朝起きてエンジンがかからないというハプニングも起きた。シーバスからアンカラ、イスタンブールまでは高度千五百メートルの山の中、イランも大体千二、三百メートル。なんとか雪のない北の黒海沿岸を行くと、目にしたのは高床式の家だった。「正倉院と同じものがあるのは驚異でした。形も非常によく似たものなのです」

国が変われば宗教も食事も、そして染料も変わった。水牛がいるのはインドまで。イスラム教の世界は羊のみだった。トルコに入るとボルシチがあり、ヨーロッパの香りがした。赤い色の染料は、日本や中国では蘇芳や茜、紅花など植物性の赤であるが、トルコから西と南米はコチニールというサボテンにつくカイガラムシから採った染液だ。またトルコに入るとアラブ系の人が増え、宗派もスンニ派に変わる。こうしてさまざまな大変面白い経験を重ねた。

旅も終わりに近づく頃には過酷な生活ですっかり強靭な体になっていた。インドのカルカッタ(現・コルカタ)まで戻り小さな貨客船でチタゴン、ラングーン(現・ヤンゴン)、香港で荷物を積み下ろしながら一カ月かけて帰った。東シナ海は荒れがひどく、行きは酔ったものの、帰りの小さな船は転がるくらい揺れたが、二人とも全く平気だったのだ。

帰国後は読売新聞の後援を受け、「シルクロードの生活と美術」展を大丸、大阪阪急、岩田屋などで開催した。撮りためた写真や遊牧民の布、土器などを展示。当時はペルセポリスの遺跡に覆いなどはなく彫像や細かい浮彫まで鮮明に写真に撮れたという。インドでもそうだった。貴重な記録は現在大学に保管されている。

自然、民族、宗教を肌で感じて

　この旅で、厳しい風土と宗教や美術の関係をひしひしと感じた。高原と砂漠の中、地方の土侯（どこう）や首長は人々のために憩いの庭園を造った。緑を植え、水を流し、鳥を飼って、毎週金曜日はみながそこに集う。そこから、オマル・ハイヤームなど有名な詩人が誕生したという。また、三月下旬のイランの正月頃だけは山に少し緑が出て、庭園は花畑になる。それをイスラム教徒は肌で感じ、カーペットの模様に織り込んでいった。水がない土地でペルシアンブルーやターコイズブルーのドームやモザイクによる建物を作り、精神的な憩いを得るのだ。イスラム教徒は日に五回メッカに向かって礼拝し、何回かはモスクへ出かけカーペットの上に座り祈る。頼るのはアラーの神。宗教が美術に繋がり、アラベスク文様の世界ができあがった。こうして向こうの工芸は厳しい風土を背景に必然的に生み出されたものといえる。

　そこで中井さんは思った。これだけ日本の自然豊かな日本にいる以上、そこから得たものを作品にしたい。山で囲まれた京都の街では夕刻になると愛宕山を背景に、西の山は夕日を背負って完全に藍のグラデーションになる。薄い青から濃い青。藍の世界は日本独特の水を含んだ潤いのある世界。中東の乾燥地帯とは正反対の世界だけに、余計に思いは強くなった。

242

イスラム文化がなければ今のヨーロッパ文化はない

「混淆の美」を実感

中井さんの探求心は東から西へ広がった。四十代前半、文化庁在外研修員として一年間、ヨーロッパで走行距離三万五千キロにわたる、車による研究の旅に出たのである。

織場や染場などを見ようと地方を回った。たとえば、各城に残っているタピスリーやゴブラン織。フィレンツェの工房で十五世紀頃の織機を見たり、ザクロを踏んでなめすモロッコ・フェズーの革、フランスの美術学校など、各地を訪ね歩いた。ピレネー山脈を越え、サンチアゴ・デ・コンポステーラの巡礼の道も走った。バルセロナでは施工を手伝った左官屋にアントニオ・ガウディの話を聞き、アンダルシア地方で東西の文化が溶けあい、イスラム教美術とキリスト教美術の作る「混淆の美」を目の当たりにした。

イスラムはヨーロッパに先んじた一つの文明を作り上げた。「工芸技術は東から西に行きました。たとえば、エジプトのコプトはヨーロッパに行き、ゴシック教会の壁面を飾るタピスリーができました。マジョルカ陶器はイスラムの製陶法が十世紀にスペイン南部に伝わったもの。インドやペルシャの更紗もヨーロッパに伝わり、ベルサイユやシェーンブルンの庭園も、みなシンメトリカルなペルシャ庭園です。ペルセポリスはパルテノンより百年ほど古く、イスラムの印刷や紙の技術も古い。イスラムが無かったら今のヨーロッパはないのです」

東西文化交流の旅は中井さんの中で帰結した。帰国後、資料や撮りためた写真をもとに「タピスリー

の美」をはじめとする三冊の本を書いた。

師の言葉「誰にでもできる技術で誰にもできない表現の世界を」

こうした若い時の体験を根底に、ふらりと出かけて予期せぬものと出会い感動したことや、風景、建造物などが、時間の経過とともに醸成され、ふとある日甦ってくる。そのイメージの世界（心象）を創り出すべく制作を進めている。そして中東の苛酷な自然風土の体験から、日本で育まれた藍という染料にこだわり、作品を制作。それは現実にあるものではなく一つの抽象、ファンタジーの世界のものとなる。しかし、できあがった作品にはどこかリアリティや迫真性、独特の匂いのようなものがなければならないと考えている。

現在AIの発達には目を見張るものがあるが、AIでは決して追いつかない世界が「自然」と「手仕事」だと語る。これらは残さなければいけない。そして創作の世界で同じものは作らない。「小合先生は、『誰にでもできる技術で誰にもできない表現の世界を』とおっしゃっていた。技術はある程度やれば誰でもできるが、表現はできない。それはやはり大事で一生懸けてやらなくてはいけないと思っています」

二十代の終わりに、車で一年間走り抜けた中東諸国の記憶は、いまも中井さんの脳裏に鮮明に甦ってくる。正倉院の御物のルーツであるペルシャの美術や文化を自分の目で見たい、これが原点となり、帰国後は日本の自然の素晴らしさを改めて感じ、藍を用いた作品のなかにそのイメージが脈々と湧き出ている。技術を基にしたオリジナルの表現の深さ、その奥には東西合わせ七万五千キロの旅の記憶とイメージの醸成が深く閉じ込められているのを感じた。

（二〇一九年インタビュー）

244

「扁壺『松籟』（へんこ しょうらい）」2015 年
改組 新 第 2 回日展

森野泰明（もりの たいめい）
1934年、京都府生まれ。1958年、
京都市立美術大学（現・京都市立芸術
大学）卒業。1960年、同大学専攻
科修了。1957年、第13回日展初入選。
1960年、第3回日展「青釉花器」
により特選・北斗賞受賞。1966年、
第9回日展「花器『藍』」により特選・
北斗賞受賞。2007年、第38回日展
出品作「扁壺『大地』」により日本芸
術院賞受賞。2019年、旭日中綬章
受章。2021年、文化功労者。
現在、日展顧問、日本芸術院会員。

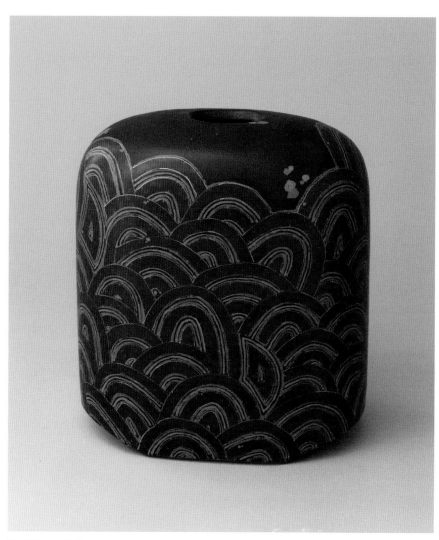

「赫銹弧状文扁壺（せきしゅうこじょうもんへんこ）」2019年　改組 新 第6回日展

｜森野泰明

京都、東山の五条坂は、江戸時代から陶芸の町として栄え、十七、八基の登り窯が並んだ。陶工、卸問屋、小売商が軒を連ね、登り窯の煙の煤で町中が黒くなっても苦情の出ないにぎやかな街だったという。森野泰明さんの家もその地で祖父の代から陶芸家として続いてきた。しかし、五十年ほど前、町中での登り窯が禁じられ、清水焼団地に移った人も多いという。大学卒業後アメリカに渡り、その後も世界的に活躍される陶業六十五年の森野さん。玄関には、特選受賞作の姉妹品という陶器の傘立て、壁には花入れ。応接間では美しい色合いの陶芸作品に囲まれるなか、お話を伺った。

二十八歳、
シカゴ大学で陶芸を教える

森野さんは昭和九年（一九三四年）に京都の五条坂で陶芸家の家に生まれた。小学六年生のときには戦争で、丹波の山奥のお寺に半年ほど学童疎開をした。丹波の寺には応仁の乱など都の戦禍をのがれた仏像の頭等が運び込まれていた。当時、食料は十分でなく、野草を摘んで食べ、修学旅行もなかった。

旧制中学の最後の世代で、その後、京都市立美術大学陶磁器科に一九五四年入学。専攻科を二年で修了後、富本憲吉先生らのもとで学び日展には四回生の時に入選。一九六〇年には特選を受賞した。まだ自由渡航ができない時代のことである。

一九六二年にアメリカのシカゴ大学へ陶芸の教師として渡った。

「我々は小学校までは軍国主義で、終戦でコロッと価値観が変わり、それまでの敵国へ羽田から一人で行きました。日本のやきものは、中国や朝鮮半島を通って展開した経緯があるのです。五条坂の人たち

248

からは『アメリカに行っても陶器の勉強にならないではないか』とも言われました」

一九六〇年代のアメリカは凄まじいエネルギーを秘めていた。政治、経済、軍事、化学、文化は力強く、活力に満ち溢れ世界の中で燦然と輝いていた。

同時に、師匠の富本先生は若い時にイギリスに留学したことから、いつも外国の話をされていたので外国に対して自然と興味を持ち、それで日本の外も見てみたいと思い、アメリカの十の大学に「私を雇ってほしい」という手紙と作品のスライドを出したという。すると三つの大学から返事がきて、翌年の三月にはシカゴ大学にいた。陶器の講座を全部任され、三時間教えて、あとは仕事場で自分の作品を制作して展覧会をしたり作品を売ってもいいという条件だった。

英語はなかなかうまくできないが、実技を教える立場だったため楽しかったと、当時の写真やバーナード・リーチからの手紙も見せていただいた。二度にわたり計三年半をアメリカで過ごした。「無鉄砲でしたが、チャンスをつかまなければと思いました」と語る森野さん。

そのバックボーンとなるのは五条坂というやきものの町、そして手仕事の町、京都である。京都には各宗派の本山が存在し、仏具などを造るものづくりの歴史が築かれていた。それを支えたのが名もなき職人たちだった。元々は公家文化の素地があって、町衆の力がある。

「京都で生まれ育っているから、そういう遺伝子や京都の美意識はあると思っていますが、日本の外から日本を見ると、自分が生まれた所がどんな所かがよくわかる。こうした経験は自分の肥やしになりました」

京都の伝統と革新

伝承と伝統は同じではないが、伝承は繰り返しで、ものづくりに慣れると制作工程が体得でき、ひとつの方程式ができる。そうして安定して仕事ができていくが、今度はそれがブレーキになって次の新しいものに踏み出せないことがある。

「ただ京都のやきものは常に変貌しています。仁清、乾山があって、磁器は奥田頴川、青木木米、戦後は新しい運動が起こりました。今の京都は他府県の人がたくさん入ってきています。かつては、日本各地から職人たちも集まってきました。そのうちに彼らは京都風に同化してしまう。それが京都のもつ文化力といえるでしょう。東京は人や情報が集まってきますが、京都の一体感のある文化力は全く異質のものです。京都は包み込む力が強いから、他人の血を入れて都市が育っていくのです。実力があれば必ず認められる。同時に伝統的な文化があり、双方の両輪がうまく回っているのが京都です」

森野さんの話は、五条坂で過ごした過去に遡った。

やきものの町で、周りにたくさん職人さんもいて、小さい頃から見聞きしていたことが役に立ったという。コミュニティの中には魚屋、米屋、乾物屋、郵便局もある。その人たちは、もうもうと煙が出ても、中で生活しているから文句ひとつ出ない。「雨の日などは軒を這うようにして、タンスの中にまで煤が入るような町だったのです。ただものを作るだけの工業団地ではなく生活感もある。散髪屋があり質屋があり、市場もある。車も自転車もない。江戸時代から続いていました」。今はだんだん、そういうコミュニティがなくなってきた。

登り窯は京都独特で何軒かが一緒になって一つの窯を焚く。薪窯を焚くのは窯焚き専門の職人であって、その結果、焼成後の善し悪しを、窯焚き職人の薪のくべかたが悪いとか、いや、陶工の窯詰めの仕方が悪いなどと言い争いになることもあった。

「登り窯の火が入るときはお神酒を供えてそこに祈りがあったわけです。私が住む清水焼団地では全て電気とガス窯です。しかし一九六五年頃に公害条例ができて、薪窯が禁止されました。

現在、陶芸を志す者は、職人として入ったり陶芸家について学んだりするのではなく、大学で勉強する。私の場合は元々近所全てがやきものの関係です。大きくなったら陶器を作る家業を継ぐと子供時分から思っていて、何の疑問もなかったです。私のじいさんもやきものをやっていて、父もそうで、息子が今やっていますけれど、孫は違うところに就職しました。時代と共に変わってきましたね」

やきもののなかにある
日本人の感性

ご自身の作品については「釉薬（ゆうやく）の魅力を生かしながら装飾とフォルムとの絡み合いの中で色彩、模様、素材の全てが響きあう一体感のある作品を作りたい」と語る森野さん。

やきものは見て美しさにひたるだけでなく、花瓶や茶碗など、使うなかで、手の感触でめでる、楽しむ。それが日本人独自の美意識である。「お酒のぐい呑やお茶碗も口当たりがいいとか悪いとかいいます。また自分専用の箸や茶碗がある。これは外国にないわけです。そこにも日本人の感性があると私は思うのです」

昔から言われたのは、土の声を聴きながら、土に寄り添いながら、それを作品にしようという感覚で、これは日本のやきものに共通した伝統的なものだという。ところが現代では、産地や材料の扱い方、手法がわからないものも出てきて、独自の表現を強調している。「それは無理もない、時代の流れで、材料と対話するのではなくて、個を大事にしているのですね」

次に行くべき場所があって工芸

「美術館の中で自立完結するアートがあるでしょう。しかし、工芸品にとって美術館というのは仮の空間で、工芸品であるべきものは次に行くべき、人と交わる空間があって然るべきなのです。だから、受け手の知識、工芸、感性が豊かであったら撥ねのけられるかもしれない。長谷川等伯の襖絵も絵画であると同時に生活空間を潤す工芸品でした。硯箱でも何でも自分が使う空間のためのものは全部注文品でした。日本の伝統はそこにあるわけです」。用の美である。

「ただ作品を作るときはそのようなことは意識しません。四苦八苦です。考えていたら手が動かない。そんなことで、工芸の概念も変わってきたわけです。

そして、手の仕事だからプリミティブです。結局、量産できないし、同じものは二つとできない。この手が道具なのです。手は何千何百という表現をしてくれる。つかむ、空手など武器になる。ネジを回せる。手で触るとわかる。指先はものすごく敏感で貴重なのです。字は書ける、ものは持てる、仕分ける、創造精神が働いたら創作ができる。こんな便利な道具はないです」

252

紐づくりとオリジナルの釉薬

ギリシャから帰ってきたという作品「扁壺『潮路』」がまだ箱に入ったまま居間に置かれており、開けて説明してくださった。全部一面にブルーの釉薬を施して、その上に黒の釉薬をかけるから下からブルーが出てくる。また作品の別の場所は、黄色の下からブルーが出てきている。ブルーを際立たせるために、ロウで抜き、他の釉薬がかからないようにする。波文は全体の形から模様的にこれくらいの分量が必要と見極めていく。

釉薬はトルコブルーなどのブルーが二色、さび色、蕨色、黒色の計五種類を二重がけにし、違うパターンや色を出すという。「土を触り造形を作るのは基本的に決まっているので、装飾の部分でいかに新しいオリジナルの釉薬を作るかです」

ろくろではまん丸になるが、紐づくりではどんな形でもできる。「日本人は歪んだものが好きで、茶碗でもちょっと歪んだものに味があるとかいいます」

アトリエで、森野さんがその場で作った紐は瞬時に均等な幅になった。「均等にいくのは六十何年毎日やっているから。紐づくりによる手びねり成形は、指先で確認する手仕事の集積です」。形を作るのに四、五日、乾かすのに二週間ほどかかる。

材料と友達になることが大切。土の硬さは自分の好きな硬さに手で練ればいい。そしていくつ釉薬を使うか、どんな模様を施すか。その次は窯に入れる工程がある。窯の詰め方で焼け方も違う。やきものの特徴は自分の手を離れるということだ。

「たとえばタイルや衛生陶器はムラがあったらいけないからきれいに焼きますが、私たちにとっては変に焼けるほど面白い時がある。それがやきものです。窯に入れたら手から離れる。昔の登り窯だったら炎にゆだねなければならない。窯出しをして初めて自分で確認する。『やきものなんて他力本願じゃないか』と言う人もいます。しかしそれも計算済みで、この温度で、この釉薬で焼いたらこう出ると、自分の方へ引き寄せて窯に入れるので、窯任せとは違うのです。釉薬を調合して青くなるにはこの顔料を入れて、何度で焼いたら出ると。二重に釉薬をかけた場合には下からブルーが浮き出て来る。真っ黒よりも深みがある。そういうことを頭に入れて、自分なりの経験をもとに作業をするわけです」

「もう一遍やるか」の気持ちで六十五年

制作の発想を尋ねると、「キザに言ったら、素材があって自分との対話のようなものだね。自分の作りたいものを作る。失敗もある。だから続くわけです。窯の失敗もあるし、窯に入れる前にちょっと傷がでたり。失敗があるからもう一遍やるか、と六十五年続いてきました。満足してうまいことをいっていたら続かないです。たくさん出来損ないがあります。それが面白いもので、出来損ないと思って置いておいたら、日が経ったらよく見えるときがある。そんなものです。絵描きさんは最後に筆を置くときに迷う。私などは火の神さんにまかさなければならない。どこで仕事をしても、京都でもアメリカでも工程は一緒。窯から出すときは楽しみであり不安。よかった、というのはそうはないのです」。

かつて座右の銘は「不日堅乎、磨而不磷（堅しと曰わずや磨すれど磷がず）」。堅いものはこすっても薄くならないという意味の「論語」の一節で、「自分さえしっかりしていたらどんな環境に置かれても

254

自分を見失うことがない」だった。今は単純に「命より健康」。健康でずっと仕事をすることである。

森野さんは膨大な作品写真の整理やメール送信も自分でするという。「健康の秘訣は食べ過ぎないこと。目標は米寿展。元気だったらいつまででもやりたいと思います」。終始笑顔で語られた。

（二〇二〇年インタビュー）

「山車（だし）」2022年　第9回日展

春山文典──金属造形作家──

春山文典（はるやまふみのり）
1945年、長野県生まれ。蓮田修吾
郎に師事。1971年、東京藝術大学
大学院美術研究科修了。1977年、
第9回日展初入選。1979年、第11
回日展「四角柱イン・セクション」に
より特選受賞。1984年、第16回日
展「無限標」により特選受賞。
2000年、第32回日展「風の門」に
より文部大臣賞受賞。2004年、横
浜美術短期大学（現・横浜美術大学）
学長。2016年、改組新第2回日
展出品作「宙の河」により日本芸術院
賞受賞。
現在、日展理事、日本芸術院会員、横
浜美術大学名誉教授。

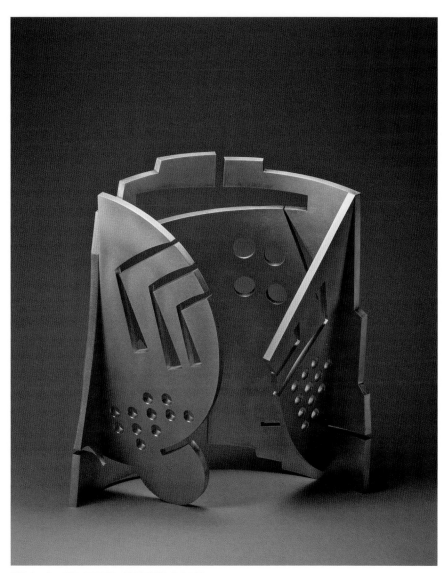

「宙（そら）の響」2017年　改組 新 第4回日展

とある六月の午後、小布施駅のホームに乗客の一群が降りると、「栗の匂いがする」と言う声が聞こえてきた。何のことかわからないまま町をタクシーで走ると、あちこちで低く枝を広げている栗の木に白い花がたくさん咲いていた。運転手さんがこの花の匂いだと教えてくれた。

おぶせミュージアムでは、金属造形作家である春山文典さんの三十年を振り返る展覧会が開かれていた。春山さんは母方の実家である小布施で生まれ、学校に入るころには東京へ戻ったが、小布施とは縁が深い。小布施は北斎が晩年、一八四二年から四度訪れた町として有名である。中心地には、栗の老舗の和菓子店や、情緒ある町並みが残っている。

春山さんの作品タイトルは宙（そら）、風、樹など、夢やロマンを思わせるが、作品は白銀色のアルミニウムの抽象作品。三十年の集大成の作品群を前に、これまでの軌跡を伺った。

北斎の町、小布施に生まれて

春山さんは四人きょうだいの末子として終戦の年に生まれた。小・中学校の頃は図画工作がとても好きで、特に絵が得意だったという。「その頃は、戦車とかではなくて、湖があって木立があって月があって、不思議な蝶がいて、という神秘的な絵を描いていた思い出があります」。

きょうだいにも美術系の人はいない。ただ、先祖を遡ると、江戸時代の儒学者で浮世絵師の高井鴻山（たかいこうざん）は北斎に師事し、栗菓子で有名な小布施堂の先祖と言われているが、春山さんの家はその遠戚にあたる。

「だから美術に対しては割と抵抗なく、周りもまあいいじゃないって感じでした」

小布施堂の店内に置かれた春山さんの黒のアルマイトを使用したモダンな金工作品は、店で鈍い光を

放っていた。また、小布施駅前や市の総合公園にも大きな作品が設置されている。

高校は都立工芸高校でインテリアデザインのコースを選んだ。「空間造形というか、舞台美術もやりたかったんですね」。卒業時、周りの人たちがそのまま就職するなか、もう少し学びたいと東京藝術大学の工芸科へ進む。しかし、そこは希望どおりの学科ではなかった。

舞台美術に興味のあった春山さんは、浪人時代、俳優座の舞台美術養成所のアルバイトで、テレビドラマや歌番組の背景などのセットを作ったこともある。しかしそれは結局ハリボテの世界で、幻滅してしまったという。そこで大学三年時には、実際に何か面白い素材を勉強したいと考えた。一学年六十人のうち、半分は商業デザインや工業デザインへ、金工は彫金、鋳金、鍛金の三つで、その他、陶芸と漆、染織などに分かれた。最初に実習で選んだのは彫金と陶芸であった。しかし、鋳金を選んだ学生の話を聞くと、溶かして流し込む鋳金のほうが面白そうだと思い、鋳金のクラスに飛び込んだ。教室には伝統工芸系の先生と日展系の先生がいたが、考え方や教育が全く違っていた。新しいものを取り入れたい春山さんが電動サンダーを使用していると、伝統系の先生からは「お前、手でやってみろ。無精だ」と言われたという。それでも春山さんは新たな方法で進んでいった。

東京藝大で
蓮田修吾郎先生との出会い

そうしたなか蓮田修吾郎先生との出会いが大きなターニングポイントとなった。先生は折に触れ、合理的な考え方や自分の夢を語り、これからの金工についても説いた。春山さんは「自分が望んでいたの

はこれだ」と思った。「非常にフレキシブルな考え方で伝統や古いものにこだわらない。蓮田先生の作品にも惹かれました。例えば、立方体を作るときに、普通は直線で水平面にこだわらない。先生の作品では一平面でなく、日本古来のそり、それからむくりという膨らみを使って作りますね。スカイツリーで澄川喜一先生が使った日本の伝統のそり、まさにそれなんです。蓮田先生の師が高村豊周という回転体の大家です。だから先生は方体にこだわって師のマネをしなかったんです」。春山さんは蓮田先生の指導を受け、比較的自由に制作することができた。

卒業する頃には日展や現代工芸展への誘いがあった。「ただ、当時は美大生特有の公募展嫌いというか、出さないのがかっこいいというのがあって。何か自分でやれるんじゃないか、空間造形的なものを独立してやろうかなということで、就職もせず公募展にも出さず、デザイン事務所を作ると蓮田先生にお話ししました。すると、玩具メーカーのデザインの仕事やニチベイブラインドという会社を紹介してくださったり、恵まれていたんですね」。まだ大学院の学生の時で、紹介していただいた会社に行くと、工場長や重役が出てきて「明日から顧問にしてあげる」と言われ、東京駅の自動券売機の壁などの開発が採用された。新たな世界で懸命に取り組んだが、それはインダストリアルデザインの方向だった。仕事があって嬉しい反面、自分の夢からは離れて行き、忸怩たる思いであった。

「蓮田先生には何かと気にかけていただいていて、蓮田先生を中心に日展の鋳金の先生方が銀座でグループ展をやるから『お前出せ』って言われたんですね。そこで小さな作品を作って出したところ『売れたぞ』って最終日に言われて。努力して売っていただいたと思うんですけど、その打ち上げの日に、先生方と銀座で飲んでいて夜の十二時頃になったんですね。『今からみんなお前の所へ行くよ』って。当時飲んだことがないような洋酒を三本買っていただいて、三、四人の先生方が来られて、そこで説得

されてしまったんですね。『まあ飲め』と言われるところから、『あの作品いいから日展に出せ』『はい』っ
てつい言ってしまって、その次の年から出したんです」。一九七六年、第十五回現代工芸展、翌年の第
九回日展である。日展には初出品初入選、以降一度も休むことなく作品を出し続けている。ブラインド
の仕事からは離れたが、当時の経験が作品づくりのヒントになった。細かいところから積み上げていく
仕事の本質をつかむことができたのだ。

もう一つの大きなきっかけは、翌七八年蓮田先生がドイツの作家と交流したいということで、日独の
金属造形作家展を手伝ったことから、毎年作品を発表する機会と交流ができた。当時金属造形作家展と
合わせて、年に三回三作というペースで制作することになったのだ。

小さい所を積み上げて
常に新たな造形を

その制作工程はどのようなものか伺った。

「日本の鋳造の原点は基本的には鋳型を二つに割ってそこに金属を流し込むということです。動物の形
などは二つに割れないですね。そこで割れる所を一つずつ部分的に型を作って組み合わせていく、小さ
い所を積み上げて大きく作っていくものづくりになります。また一方ではデッサンのように、大
きな形でつかんでからディテールを攻めていくというのがあります。僕の場合はやはり、小さなものを
積み上げてでないと大きくなってこないですね。鋳造というのは、ものを再現するのが原点なんです。
粘土で作ったものを石膏に置き換え、石膏像をもとに鋳造という技法で金属に置き換えていきます。で

すから三度同じことを繰り返しているわけなんですね。しかし原型のあまりうまくいかない所を直した
り加えたり削ったり、ある意味では最初と違うものになる。僕のやっていることは、再現ではないんで
す」

構想の段階は、アイデアスケッチや設計図を起こして、発泡スチロールや段ボール等で模型を作る。
できた模型を上から眺めたり逆さにしてみたり、ここが面白いなというのを楽しむ。木で原型を作り、
鋳造工程では工場で溶解炉の職人にゆだねることになる。その後でき上がったものを見て造形的にいら
ない部分を切ったり接合したりと仕上げにはいっていく。こうしてさまざまな工程があるため、計画性
が必要である。若い時に携わったデザインの仕事の工程管理がそこに生かされているという。

「僕の作品は、テーマは風や宙や樹など、具体的なものですが、思いは徹底的に抽象的なイメージです。
技術的な面では、やはり見たことのない空間性を重視しています。自分でもこれは前やったなっていう
のは絶対作らないですね。前回と違う空間を作っています。日展では高さ八十センチの中で、どう空気
感を作っていくかです」

近年の金工作品は彫金、鋳金、鍛金が隣同士組みあう傾向にある。「ジャンルの統合というのはこれ
からも出てくるんではないでしょうか。僕の場合は明快に技術の伝承ではなく、新しいものを作り、新
しい考えを皆さんに共感していただくということです」

常に新たな空間を作り出すことを信条としている。会場に並べられた数々の斬新な作品群はそれを物
語っていた。

アルミニウムの
無機質にこだわる「魔法」

作品には色をつけない。色によって情感が出てしまい、形の本質が違ってくるのではないか。そこで当初から一番無機質なアルミの色にこだわった。同じ白銀色でもステンレスの磨いた色とも違う。金工作品を作りだして二、三作目からずっとアルミを使っている。

「アルミって本当に形がよく見えるんです。形というのは実体ですが、ほどよい陰影が出てきます。昔はもっと神経質で、ざらざらの肌を磨いて一方向のヘアラインにもこだわりました。ただ、それは本質と違うと考え、今は、もっとマットな感じに仕上げているんです。大切なのはどう空気を感じるかというところになります」

今年も最近の流れの中で新しい空気感を作っている。長い工程を経て完成したときは喜びもひとしお。

「作品ができたときは、まさに魔法ですよ」

その銀白色の輝き、複雑な陰影を作りだす作品群は、あたかも魔法によって世に現れたかのようだった。

（二〇二三年インタビュー）

「シュプリンゲン 22-3」2022年

宮田亮平 ── 金工作家 ──

宮田亮平（みやたりょうへい）
1945年、新潟県生まれ。1970年、東京藝術大学美術学部工芸科卒業。1972年、同大学大学院美術研究科工芸（鍛金）専攻修了。1970年、第2回日展初入選。1981年、第13回日展「ゲルからの移行『8』」により特選受賞。1997年、第29回日展「ぱーるんぐ」により特選受賞。2005年、東京藝術大学学長。2009年、第41回日展「シュプリンゲン『悠』」により内閣総理大臣賞受賞。2012年、第43回日展出品作「シュプリンゲン『翔』」により日本芸術院賞受賞。2016年、文化庁長官。
現在、日展理事長、日本芸術院会員、東京藝術大学名誉教授・顧問、国立工芸館顧問。

「シュプリンゲン『集 (つどう)』」2023 年

上野の東京藝術大学に入学した日から五十余年。母校の学長を十年間務め、二〇一六年を最後にその職を離れたが、もっと遡れば、祖父の代から藝大に関わりきょうだいを含め九人が卒業したという。

今回は宮田亮平さんと縁が深い東京藝術大学鍛金研究室の協力を得て取材をさせていただいた。藝大の門から鍛金研究室の建物までの道のり、木々の生い茂る道なき道を案内してくださり、まずは岡倉天心像がある六角堂を拝み、それから林の中を通り抜けて、校舎へと向かった。生い茂る木々や切り株に

「いいなあ。変わらないなあ」と語る宮田さんの藝大への思いはこのときからひしひしと感じられた。

天井の高い広々とした伝統ある鍛金研究室で、宮田さんが持ってきた鞄の中からおもむろに取り出したのは金づちであった。学生の時に自分で作って六十年間使っている愛用のものである。

佐渡の蝋型鋳金の家に生まれて
数値で測れない芸術の歓び

宮田さんは一九四五年、新潟県佐渡の伝統工芸の町で七軒ある蝋型鋳金（ろうがたちゅうきん）の家の、七人きょうだいの末子として生まれた。祖父の宮田藍堂（みやたらんどう）さんは著名な鋳金家である。宮田さんと二十歳離れた長兄は、父親と並び、競い合って毎年日展に出品していた。佐渡の豊かな自然と、生活の中に芸術が深く根ざしている環境の中で育ち、五歳の時には、白い扇とそろばんを目の前に置かれ、どちらを選択するか両親に問われたという。白い扇を選んだ宮田さんは姉と能の稽古に行くようになった。

ある日、宮田さんは壁にぶち当たる。それは常に優秀な兄や姉と比較されてしまうということだった。飛び級で藝大へ進み、学生時代に特選を受賞した長兄をはじめ、きょうだい全員が美術の世界へ進んだ。

「同じきょうだいなのにお前はたいしたことないね」と言われたり比較されてしまうことが嫌で、芸術以外の道へ進もうとずっと探していた。動物が大好きで、獣医も考えた。家の裏は海で、表は山という自然の中で育ったこともずっと影響している。しかし、高校一年の夏に初めて藝大のキャンパスへ行き、その世界の魅力に惹かれ、高校二年の終わり頃には、美術というのが一番、人間の心の中で輝くものを表現する世界なんだと気付いた。あまりに工芸の世界にどっぷりつかる環境にいたため、本当の良さに気付かなかったのだ。「芸術は評価を数字で表さない。うまい下手ではなく、『いいね、面白いね』という感覚が好きだったんです。これは美術芸術の世界だなと思いました」。

受験を機に東京へ
世の中の節目となる重要なできごとに遭遇する人生

受験を迎えた高校三年の冬、佐渡から出た船が港に着くとそこからは東京へ向かう集団就職の列車に一緒に乗って、上野駅に降り立った。一九六四年のことだった。受験には失敗してしまったが、その年は東京オリンピックがあり、新幹線が開通し、世の中が前向きでその波に乗っていく風潮があった。長兄の家に下宿し、お茶の水美術学院に通った。その途中、千駄ヶ谷を通るときにオリンピックの聖火が見えた。これまでの人生を振り返り、宮田さんにとってエポックとなる年は、不思議と何か世の中の動きが重なるという。二浪をして藝大に入学した年は、安保の年。大学三年になると大阪万博があった。そこで大規模なテントのための模型を工夫して作るなど面白い経験もした。

日展との出会いから

日展との出会いは、遠い遠い記憶に遡る。長兄が学生の時に日展で特選を受賞し、母の背中におんぶされて、父と三人で東京都美術館へ行ったことが記憶の中にあるのだ。宮田さんと日展、そして上野は切っても切れない深い縁があるのを感じる。

日展に出品することはごく自然な流れであった。藝大の鍛金研究室には教授も含め三十人ほどがいて、夏になると全員が日展の制作に取り掛かり、搬入間際まで作り込み、できたての作品をリヤカーに積んで、上野の森を通って隣の東京都美術館まで運ぶのが恒例だった。鍛金の複雑な工程は決してひとりですべてはできない。皆で励ましあって作り、一人ひとりの制作を目の当たりにし、また早く終えれば教授の制作を手伝うことで自分が経験していないいろいろな技術を学べたことが大きな収穫であったという。

年に二回、今でも必ず作品を作る。春の現代工芸美術展と秋の日展である。これはサイクルのようになってきた。作ってきた作品は記録として残っていく。「その時々に変化しているのがわかります。最初からずっとイルカを作ってるわけではなくて、時代に合わせて作っているのがわかってよかったと思いますね」

日展に出品できなかったのはドイツ留学時代の一回のみである。

佐渡で出会ったイルカをテーマに制作

学長、文化庁長官を経て

さて、卒業後、藝大に残り、助教授として指導にあたっていた一九九〇年に在外研修員としてドイツへ留学したが、そのときベルリンの壁崩壊に遭遇した。三月にあった壁が七月にはもうなくなったのだ。

九一年、ドイツから帰国し、母親のお見舞いで佐渡へ帰郷した帰りの船で、大学受験で上京の折、船上で見た運命的なイルカの群れとの出会いを思い出す。そこで想を得て自分が勇気をもらったように、見る人が元気になれるイルカの作品を作りたいと思い、制作を始める。ドイツ語で「飛翔」という意味のシュプリンゲンシリーズである。九七年には教授に就任。二〇〇五年に六十歳で東京藝術大学の学長に就任し、国立大学の法人化に伴い、様々な新企画を立ち上げた。その間、日展では審査員を経て幹部として運営に携わろうという時期、二〇一六年に文化庁長官に任命された。そこで、すべての役職を辞めることになった。

文化庁長官を受けたときのエピソードがある。「大臣室で文部科学大臣から任命書をもらうのですが、そのとき『わかりました。長官はやりますが、芸術家はやめません』と断言したら皆がどっと沸きました。もうその場で言い切るしかないと思っていました。長官職だけやっていたら私は死んでしまうと。生きているけれど感性が死んでしまう。判断力が死んでしまう。想像力が死んでしまう。この年齢にとって一番大事なことだと思っているので。ずっと永続的にやっていけるのは長官職ではなくて、芸術家として日展に出すことだと僕は思っているんです。基本的に、展示されたかどうかは別として、制作が途

切れたら終わりで、息をしているのと同じように作り続けていることが大事だと思うんですよね」。多忙な日々を送る中、どうやって時間をやりくりするのだろうか。「一日二十四時間しかない。その中でどれだけ集中して作れるかがすごく大事なことじゃないでしょうかね」

話はオリンピックのエンブレム問題やコロナ、文化庁の京都移転など、あまりに多くのエポックなことに及んだ。『君子危うきに近寄らず』じゃないけれど僕は君子でないから危うきがわからない。ただ自分が関わるときは予想はしないけれど何か予感がしたりして、でも多くの人の協力を得てなんとかみなうまくいきました。振り返ると本当に不思議な人生でした」

日展一一五年目に理事長就任

しかし、一番驚いたのは日展理事長に決まったことだ。ふだんは決して緊張しない宮田さんが、先日初めて緊張というものを味わったという。日展の総会で雛段に座ると、好きな、尊敬する先生たちが大勢目の前に並んでいる。さまざまな世界観ですばらしい作品を作っている先生方の前で話すことに緊張が高まった。日展は今年一一五年目という節目の年であり、また大改革を行って九年目となる年の理事長就任だ。

「これまでも常に周りに刺激を与えてくれる環境の中に飛び込んできました。理事長というのはコンダクター。今は新たな出発で面白いかなという気分になっています。宮田さんはどんな難題も機転をきかして面白さに切り替えていく。「そして日展には何より育ててもらっているという感じがとても強いです。良い意味での競い合い。今年はこんないい作品を作ったなというのは見ればその努力がわかる。

270

そうすると自分も負けずに頑張る。それでも、もっともっと励まなければいけないと思って次のステップにもっていけるのがうれしい。だから続けていられるのかなと思う。そういう良さは数値で測れない楽しさと面白さでもあります。同じ土俵でお互い励ましあえる。それが公募展の良さではないでしょうか」。そして日展は五部門あることの緊張感がある。しかも三千点も展示される。「そうしたなかで、ひとつひとつ見ながら会場を歩いていると、やっぱり自然に足が止まる。この感動はたまらないです。昨年の作品も覚えているし、一昨年のも覚えています。すごいなと感じる気持ちを大事にしたいし、刺激を受けたい。逆に出品者は見られることの緊張感を得る。そういう場としてとらえることが大事なのではないかという気がします」

　文化庁長官の任期を終えた二〇二一年の作品。「僕一人では長官は務まらなかった。組織があってうまくいった。みんなのおかげだなと思ったときに、組織になぞらえて群れているイルカにしました。そして見る方から意見もいただき、次はイルカが波を突き抜けているような感じで作りました」

　いろいろな人の声や他の作品から光をあてられることで、新たなイメージが湧いてくる。そういう意味で、日展を大事にしている先生方の作品と同じ場所に置かれることで自分というものを発見できる。そして自分の生活感の変化を作品の中に表現できる。宮田さんにとって日展は、なくてはならない存在としてあり続ける。

（二〇二二年インタビュー）

井隼慶人

─ 染織家 ─

井隼慶人（いはやけいじん）
1941年、京都府京都市生まれ。小
合友之助、佐野猛夫、三浦景生に師事。
1967年、京都市立美術大学（現・
京都市立芸術大学）工芸科染織専攻科
修了。1979年、第11回日展初入選。
1987年、第19回日展「山気」によ
り特選受賞。1993年、第25回日展「静
韻」により特選受賞。2016年、改
組新 第3回日展「春のゆく」により
日展会員賞受賞。2019年、改組新
第6回日展「積日惜夏」により文部科
学大臣賞受賞。
現在、日展理事、京都市立芸術大学名
誉教授。

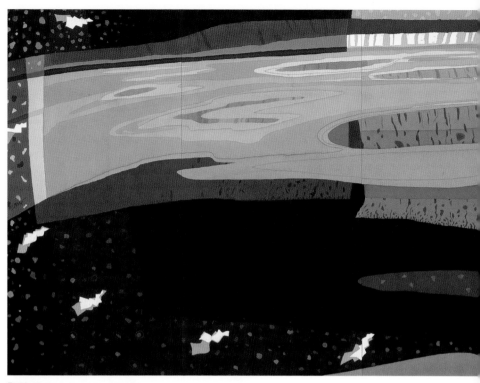

「雨乞池 (あまごいいけ)」1999 年

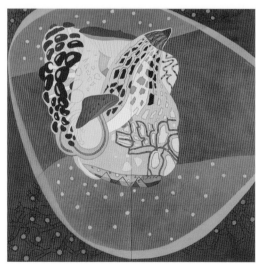

「オータムコア」2016 年

比叡山の中腹部、南側斜面の一帯に広がる大津市比叡平。京都、大津からも近く、滋賀側には琵琶湖がある。豊かな自然環境で、アーティストも多い土地柄という。京都市生まれの染織家、井隼慶人さんがこの土地を気に入り、移り住んで五十年。モダンなデザインのご自宅は大阪芸大の建築家の設計によるもので、風と光がよく通る、どこから見ても美しい空間である。窓の外には緑がきらめいている。井隼さんの作品は吹き抜けの空間に三点と、ギャラリーのような回廊に飾られている。応接間には、京都市立美術大学（現・京都市立芸術大学）の師である三浦景生先生の陶板作品もある。モダンな空間で、静かにお話を伺った。

高度成長期に学んだ型染め

井隼さんは開戦の年に京都市に生まれた。父親は作家を目指し日本画を描いていたが、やがて生活のためにテキスタイルに方向を変えて図案家になったという。井隼さんの子ども時代は、周辺には自然が多くあり、時間を忘れて遊びに夢中で、中学・高校と、勉強よりも外の自然に目が向いていた。

「ただ、戦後の経済復興期でしたので、先ずは大学に行かねばということでした。高校では美術部に属していましたし、また、父親の職業関連もあり、京都市立美術大学を目指し、なんとか工芸科染織に入ることができました」

井隼さんの作品は蝋染めであるが、美大での最初の授業が型染めであり、その制作過程から得られる表現の面白さにはまり、在学の六年間は型染制作にのめりこんだ。大学の教育方針はそれまでの美術界の流れと共に、新しいものの見方や表現の多様性も併せ持っていたが、工芸として制作にあたるには、

素材や技法の制約を受けることともあり、指導は基本的にアカデミックな思考をベースにしていた。一方、時代は高度成長期、何をしてもよく、勢いのあった時代。世間では型にはまらない、新たな素材を使ったり、アブストラクトといった風潮の真っただ中であった。そのはざまで、井隼さんは次第に作る作品に思い悩み、大学後半はスランプに陥ってしまったという。

当時は染織を学ぶと、卒業後、社会で活躍できる場は多くあった。そこで卒業後は、作品づくりから離れ、呉服のデザインの道へ進むことにした。約十五年間、商業の世界に身を置いていたが、また創作をしたいという気持ちがふつふつと湧いてくるのだった。何度か、「展覧会に間に合わない」「制作を失敗した」等のうろたえる夢を見た。そのくらい創作に戻りたいと思っていたのだ。四十歳前のときだった。これが最も大きな転機となった。

「それからは、人より二十年近く遅れてしまったということで、追いつきたい思いで懸命にやってきました。自分の仕事は、大学時代の教育内容に沿った仕事となっています」

描いてほしいと
語りかけてくる植物

井隼さんの制作の根底に流れるのは常に子どもの頃から親しんだ「自然への思い」である。

「自然の中に身を置くと、モチーフが描いてほしいと声をかけてくるんです」と、笑顔で語る。井隼さ

一緒に制作をやろう」と言ってくれる友人が現れた。大学の同級生で、やはり卒業後制作を離れ、商社に勤めていたのだ。この誘いを機に井隼さんは、染織の「仕事」を再開した。四十歳前のときだった。こ

んの手で描かれた植物、生物は、みな生き生きと生命感がみなぎり、生の讃歌を歌い上げているように見える。対象が描いてほしいと言っている。ただそれをそのまま描くのではない。時間をかけてよく観ると同時に最初に受けた一瞬の感動を大切にし、井隼さんの目を通して再構築される。また時間をかけて写しているとモチーフを通していろいろな物語を連想したりするという。そして作品には常にあたたかなまなざしが注がれているのがわかる。描かれた花も木も、植物もみな幸せそうなのである。

「人智の及ばない自然の不思議さとか、緻密さ、面白さとか、美しさがね。自然に委ねて生きる、その生物としての在り方みたいなこと、僕はそれを表現したいなと思ってはいるんです」

対象に出会ったとき、写真は記録用には取るが、常にスケッチをしていくという。一瞬の出会いが大切で、次にはもう変わってしまっている。その時でないと得られないものがある。作品にするのに「受けた印象を強調するために誇張したり変形したり等の嘘を描くわけなんです。うまく嘘をつけばより本当らしく見えるだろうということでそれは写真ではできないことだと思うんです」

四十歳で制作を再開

日展へ

大学時代の恩師、小合友之助（おごうとものすけ）、佐野猛夫、三浦景生、来野月乙（きたのつきお）、西嶋武司、各先生は、みな日展作家であった。井隼さんが再出発した頃も、時代は抽象や個展の時代だったが、自己に正直に自分が求める表現と違わぬ発表の場として日展に出品した。恩師から薦められるということはなかった。そして、井隼さんが縁あって母校の大学で教えているときも、学生に出品を薦めたことはないという。「自らが出

したいと思ったら出したらよい」、そうした恩師からの教えを受け継いでいる。

一度目は落選だった。落選してからは、研究会に参加し、以後も大学時代の恩師との交流は続く。制作は着物関係の仕事をしていた時の蝋纈染の技法を生かし出品している。

こうして四十歳から染織家としての仕事を再開し、また京都市立芸術大学の教員の仕事を始めようとしたとき、思いがけずスキーで転倒し、頭に怪我をして入院が続いた時期があった。そのときに名前を「慶人」と改めた。以後、作品にはKEIJINというサインがなされている。

一九八四年、父親を亡くしたときに「生きる」という作品を作り、京展で京都市長賞を受賞した。名前を改めた後のことである。黒い大きな影で父を表現した作品である。これが再出発の後押しとなる。

「父は仕事を再開したことをとても喜んでくれました。自らが遂げられなかった夢を遂げてほしいという思いがあったのでしょうね」

また「日展という公募展に出品することで生涯制作の場に居られるのは大変幸せなことと思っている」と語る。

「今は、自分に残された時間を考えますね。自分のこととして、身に染みて考えるようになりました。そこで自分が感じていることをどういう形で表現していくかがこれから先の仕事の内容ではないかなと思っているんです。それは結局、命のつながりのことではないかと。今改めて自分の表現テーマを見つめ直し、今までとは異なる表現ができればと考えています。これは言葉で言うのは簡単ですが、色と形と構図を通してものを言うというのは難しいですね。ただ、このことは昔から多くの表現者がそれぞれの形で行ってきましたので、自分の想いを何らかの形で見る人に伝えることができればと思います。

染色による表現は、薄い布に色量のない染料と制限された技法を通して多次元の世界で感ずることを

平面化する、究極の平面表現と言えます。それだけにこの上ない難しさを感じますが、表現にあたっては模様化や異なる時限を同一画面の中に滑り込ませる等の密かな遊びを行っている。

染色ならではの美しい色の構成について伺うと、「描いている時はもう色のことより対象物が語る伝言を写すのですが、制作する時になると勝手に色が出てくるんです。なぜか分かりませんけどそれはモチーフの持っている色もありますし、季節の色という自分なりに解釈している色というのがあって、それがベースになって、そこに時間とともに変わっていく色のイメージというのが自分なりにあるんです。そ染料が持つ特有の透明感や鮮やかさを意識し、その色を生かすためにその持っている色をどれだけの量で増やしたり、大きくしたり少なくしたりバランスの中でどうすればお互いに生きるかということを考えます。だから色はいろいろ工夫しながらも自然と色と出てくるという感じがします」

スケッチをもとに、下図を描きポスターカラーで色を付けて、その後は染織の制作過程へ進む。微妙な工程も熟練の積み重ねの技により、思い描いた色合いへと落ち着いていく。一作つくる度に、「次の作品へとつながる」という。常に真剣に、一作一作を丁寧に作られてきてこその匠の作品なのだ。

現在は、日展のほかに、新工芸展、京都市のさまざまな展覧会など発表の場がある。

ふだんは、自宅から車で二、三十分のところにある京都市内のアトリエで、ひとりで、集中して制作をしている。

「創作したい」その思いがふくらんで、四十歳前後で「仕事を再開」し、なかば強迫観念のようなものもあり、遅れを取り戻したい一心で、まっすぐに進んできた四十年。美術界も時代も大きく揺れていた若き頃の葛藤を経て、制作から十五年間離れ、また再開を果たした。それは、夢にまで現れたきたるべき転換点であった。やがてまた、幼い頃から自然に触れて育った「自然への思い」を、表現していく。

278

常に対象に呼ばれて描いている。必然としてできあがっていく作品。美しい色の並びも構図も、井隼さんのフィルターを通し生み出されていく。

若い人へは「好きな道を進んでほしい。自らの生きた証を残してほしい」と語る。それは、自らの制作への想いとも重なる。

（二〇二三年インタビュー）

「蝶の楽園」2016年　改組 新 第3回日展

三谷吾一 ──漆芸家──

三谷吾一（みたに・ごいち）

1919年、石川県輪島町（現・輪島市）生まれ。1933年、沈金師・蕨舞洲に師事。1938年、前大峰に師事、1941年、沈金職人として独立。1942年、新文展初入選。1965年、日本現代工芸美術展現代工芸大賞・読売新聞社賞受賞。1966、1970年、日展特選。北斗賞受賞。1978年、日展会員賞受賞、1988年、日本芸術院賞受賞、2002年、日本芸術院会員。2015年、文化功労者。2017年7月日展理事、顧問歴任。2017年7月逝去。

280

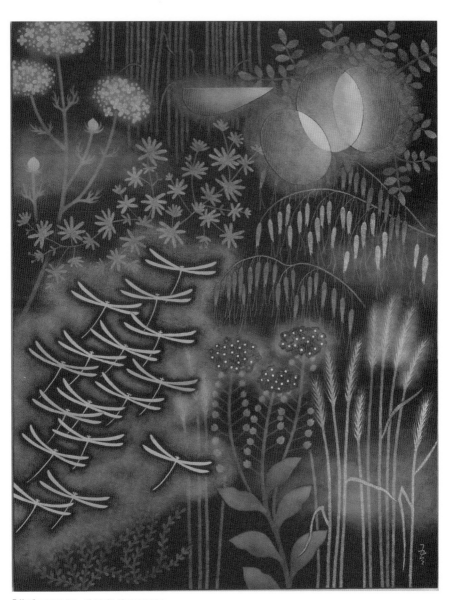

「黄昏」2015 年　改組 新 第 2 回日展

「輪島で三谷先生を知らない人はいませんよ。実は私も伝統工芸保存会の職人なんです」。行き先を告げて能登空港から乗ったタクシーの運転手さんの第一声である。緑に囲まれた一本道を抜けて二十分ほど、輪島市内に入ると、輪島塗美術館の看板や、道の駅、輪島塗の店があちこちに見えてくる。駅前通りを少し入った静かな住宅街にある三谷先生のお宅に伺った。

小学校六年で沈金師・前大峰さんとの出会い

十四歳で蕨舞洲さんに弟子入り

お孫さんのご案内を受けて二階のアトリエに上がると、やさしい笑顔と上品な物腰でお話を始めてくださった。「輪島は塗りの町ですから、仕事は輪島塗関係の職人がほとんどだったんです。嫌な人はよそに行くしかなかった」。そうした時代、大正八年（一九一九年）に輪島に生まれた三谷吾一さんが、小学校六年生のときのことだ。　輪島の沈金師・前大峰さんが昭和五年（一九三〇年）の帝展で特選をとって小学校で講演会を行った。その話を聞いて大いに感銘を受け、塗師の家に生まれた自分も作家として特選がとれるようになりたいと強く思った。それが出発点だった。　小学校六年生のときに一生の仕事を決めたのである。しかし、その道のりは決して平坦な日まできた。ものではなかった。

絵が好きで、小学校で賞をとるほどの画才を発揮した三谷さんは、輪島塗の職人の木地作りから始まり下地、塗りなどのさまざまな工程のなかでも、加飾を、そのなかでも華やかな蒔絵ではなく、沈金の道を選んだ。半年から一年かけて何層にも塗り重ねられた輪島塗の漆塗の面に、鑿風の刀で文様を彫り

つけ、これに漆を擦り込んで、金箔や金粉を刀痕内に押し込んで文様を表す技法である。「沈金は比較的安価にできたんです」。高等小学校の高等科を卒業すると、十四歳にして、自分の布団を持参して住み込みで沈金師・蕨舞洲さんの徒弟に入った。家は近所ではあったが、親元を離れ、十月〜三月の繁忙期は夜も仕事をすることがあった。その修業は仕事だけではなかった。挨拶の仕方からお茶の出し方、お客様への対応の仕方など、社会人としての心得を教えてまれる厳しいものであった。

こうして五年の徒弟生活を終えたあと、舞洲さんと兄弟弟子関係にある前大峰さんのもとでさらに修業を重ねた。昭和十五年（一九四〇年）に紀元二六〇〇年奉祝美術展が東京都美術館で開催され、初めて、着物に下駄の出で立ちで東京の文展にでかけていった。二十一歳のときである。作品の多さにびっくりした印象があったという。そして昭和十六年（一九四一年）、沈金師として独立する。

昭和十七年（一九四二年）、いよいよ日本は戦争のさなかであったが、このとき二十三歳で二度目の東京へでかけている。第五回新文展に出品の「沈金漆筥」が初入選。アヤメの花を描いた手箱である。戦時中は、なんとか輪島を離れずに仕事を続けたかったために志願して軍需工場に勤めながら制作を続けた。

昭和十八年（一九四三年）は落選だった。戦火は激しくなっていく。

戦後の苦しい二十年間を経て

二十六歳で終戦を迎え、翌昭和二十一年（一九四六年）には新文展から名前を改め日展となり、春と秋の二回行うことになった。そして秋には入選を果たす。

しかし、ここからは、自分の想いを制作していきたいという思いでスランプに陥り連続して落選する

といったこともあり、成果が上がらず苦しい時代になった。

終戦直後の混乱期には東京藝術大学出身の吉田丈夫さん、三輪智一さんが輪島に疎開されており、その折に若い作家が、図案の作り方や考え方など、多くのことを学ぶ機会を得たという。

二十年もの苦しい時代を経て認められたのは昭和四十年（一九六五年）、四十六歳のとき、第四回日本現代工芸美術展で「飛翔」が現代工芸大賞・グランプリを受賞したのである。そして翌年の第九回日展で「集」が特選に選ばれた。十四歳のときに憧れた恩師・前大峰さんと同じ特選を受賞したのだ。それまでの作品づくりはスランプと、経済的な厳しさとで、たいへん辛い日々であった。戦後のものがない時代、しかし歯をくいしばり、自分の考える作品を作り続けてきた。

毎年違うものを、
少しでもいいものに挑戦

制作にあたっての根本的な考え方は「毎年違うものをつくりたいんです。少しでもいいものをと思って挑戦し、失敗することもある。でも失敗が勉強になる。仕事はその積み重ねなんです。一つ一つ勉強して前に進むんです」。穏やかな面持ちのなかにそうして前向きにまっすぐ進んでいらした強い意志。

十四歳から八十三年間にわたって漆と向き合ってこられたわけである。真っ白なさらさらの髪の毛につやつやした肌。瞳がきらきらと輝いている。

「金の上にプラチナを乗せて漆で押さえて、エルジー粉、パール粉で微妙な色を出す、この方法を主体に行っている。これは私が初めてつくったものです」

これは、三谷さんの作品がもつ独特の美しい色彩の秘密である。黒地に金ではなく、プラチナ箔や色のついた粉を使うことで、柔らかな色調と細かな濃淡の調子を実現した。

沈金一筋に歩みながら、三谷さんの作風は、伝統的な輪島塗の絵や意匠とは全く異なり、師の大峰さんの作風とも異なるものであった。

「職人に大切なのは、考え方と技術ですが、私の場合はまず考え方を優先させて、そこに技術をもっていく。でも伝統工芸というのは技術優先で進むことが多いんです」。技術に考えを合わせていくやりかたである。しかし、まず構想があって、それをどう技術で折り合いをつけていくか。三谷さんは常に作品のことを考えて考えて、新しいものを生み出そうとしている。そこが作品に大きな違いを生んでいる。

独特の美しい色彩と
点彫りの抒情詩

また三谷作品の特徴は細かな点彫りにある。点で彫っていく。そこには深い、浅い、間隔をあける、つめて彫るなどによって、柔らかい、堅いのさまざまな表現の違いができてくる。印刷がドットでできているのと同じ手法を彫りで進めているということだ。気が遠くなるような細かな手仕事である。

隣の畳の部屋のアトリエに伺うと、制作中の細かな点彫り作品を披露してくださった。輪島塗の漆器は、木型に布をまいて漆を何層にもかけてかけてという柔らかなあたたかみを感じさせる器である。その上に細かな細かな絵柄をのみで彫って、そこに金箔などを埋め込んでいく。

グランプリを取ってからは、本格的にこの点彫りを進めてきた。「細かいものはこれをかけて見るん

ですよ」と卓上の眼鏡を指して笑う。

発想の元になるのは、絵本が多いという。作家では特にパウル・クレーが好きで画集もいろいろ持っている。いろいろな作品を見てそれを自分のなかに取り込んでそれから発想する。「漆の手法で絵を描いているんですね」

花や蝶、鳥、うさぎやきつねなどの動物たち、空、雲、月など。優美な姿が点彫りで描き出されていく。作品のなかには、三谷さんの穏やかな優しさが表れているように感じられた。

長男の三谷慎さんは東京造形大学を出て彫刻家になり、イタリアに十一年滞在した後、輪島の伝統とイタリアの伝統を組み合わせたモダンな、しかし父親の芸術との共通点を持つ作品を作っている。二人展をときどき東京でも開催しているという。

終始、優しい笑顔できらきらと瞳を輝かせておだやかにお話しくださった。戦後の苦しい時期を乗り越えて、しかし、そうした時期があったからこそ、と振り返って「この年まで健康で作品をつくることができて幸せなことです。好きなことをしているから、誰にも指図されることなくできているから長生きできているのかもしれませんね」。

畳のアトリエとロフトのような木のぬくもりのある応接間に大きなアンプと天井にスピーカーが設置されている。息子さんがイタリアから運んできたという。「こういう仕事を一日中しているとやっぱり音楽を聴くんですね」。ゆったりとした時間が流れているのを感じた。

作品を通して人間の考え方をつくる

日展について伺うと、「人材を育てること、いい人を見つけてバックアップすることが大切と思います。審査員が育てていかなくてはね。若い作家で媚びたくないとか反発する人のほうが優秀だったりすることもあるから、そうしたいい人を潰してしまわず、探して育てることですね」。

若い人へのアドバイスを尋ねると、少し間を置いて、「これは本人のやる気の問題ですね。作家としての考え方ができていること。そしてやる気があること、叩かれても叩かれても根性がないとね。作品を通して人間の考え方をつくるということですね」。

徒弟時代に休みというのはお盆と正月とお祭りのときしかなかったという。それが普通だった。だから今みたいな休みにはなかなか慣れることができなかったと語る。

「グランプリをとってから、ずっと休むことなく五十年作り続けてこられたのは、奇跡のようなものです。人によっては病気したり、家の事情でできなかったりしますから、私は幸せでした」

今後の抱負を伺うと、「今後は、年に一点いいものを、力を入れて作っていきたいと思っています。もう日展のみに絞りましたので、いいものを、そして常に違ったものに挑戦していきたいんです。好きなことをしているので、ストレスもなく、できているのは本当に幸せです」。

独立してから七十五年という長い年月に作られた作品の数々には、常にいつも新たなものを作ろうとする姿勢が貫かれている。伝統工芸の世界にあって、常に新たな色彩と構成で、抒情的な作風をもつ、この作家の限りない創造の源を垣間見せていただいた。

（二〇一六年インタビュー）

「『甦（よみがえり）』世紀をこえて」（九谷陶芸村）
1993 年

武腰敏昭（たけごしとしあき）
1940年、石川県生まれ。金沢美術
工芸大学卒業。1963年、第6回日
展初入選。1980年、第12回日展「容」
により特選受賞。1986年、第18回
日展「蒼い花器」により特選受賞。
2001年、第33回日展「静寂」によ
り内閣総理大臣賞受賞。2010年、
第41回日展出品作「湖畔・彩紬花器」
により日本芸術院賞受賞。同年、日本
芸術院会員。
金沢学院大学名誉教授、日展理事歴任。
2021年7月逝去。

武腰敏昭

陶芸家

「無鉛釉『王鳥』」2016 年　改組 新 第 3 回日展

石川県南部、加賀平野の中央に位置し、北は日本海へと手取川が流れる能美市は、明治の頃から九谷焼の中心地として栄えてきた。広がる田園に高く低く飛ぶサギを見ながら静かな住宅地をゆくと、「陶房武腰」という看板が掲げられた工房が見える。迎えてくださった武腰敏昭さんは、九谷焼の窯元の三代目である。

九谷焼の産地で、
ぐい呑みから環境造形まで

能美市に生まれ育った武腰さんは子供の頃から絵が好きで、中学・高校時代には京都や東京へ日展を見に行っていた。三山と言われた巨匠のなかでも、いちばんデザイン的な杉山寧先生の縦と横の構図が好きだったという。石川県立工芸高校のデザイン科を卒業し、金沢美術工芸大学のインダストリアルデザイン科に進んだ。当初は工業デザインの方向を目指していたが、三年の終わりに陶芸家の北出塔次郎先生から「出身の能美市は焼物の産地だから焼物をやったらどうか」と言われ、一室をもらって始めた。

こうして陶芸の道へ入ったが、三、四十代のころは抽象的な立体造形を中心に作っていた。形態にウエイトを置き、突き詰めていくとそこに文様は入らなかった。最初の日展特選作品も抽象的な作品だった。

「今はオールマイティにろくろ成形もあるけれど、僕らの時はそうではなくて、また逆に山崎覚太郎先生が『用からの離脱』ということをおっしゃり、オブジェの世界に入ってきました。それで、物を表現する時に『平面的造形』という言葉を作りました。頭の中で想像できる、図面に描ける形があるんです。

そういうものなら、時代の九谷焼の絵付けを生かすことができるということで研究しました」。昭和三十二、三十三年（一九五七、五八年）前後、アメリカで活躍したフランスの工業デザイナー、レイモンド・ローウィが「口紅から機関車まで」と言っていた。武腰さんの仕事は実に多彩である。「それにちなんでわたしは、『ぐい呑みから環境造形まで』と言っています」。武腰さんの仕事は実に多彩である。「それにちなんでわたしは、『ぐい呑みから高さ十五メートルの巨大なレリーフまで制作してきた。

「僕らは初めから最後まで、作品ひとつ作るのに時間がかかりますね。二、三点作らないと、とくに磁器の場合は収縮度が激しいからゆがんだり割れたり傷が出やすかったり、途中で絵が失敗したりするから」。能美市は色絵の産地で、九谷焼は磁器で色絵が入って初めて九谷焼と言える。武腰さんはさまざまなモチーフを探す。武腰さんの作品には特に鳥が多い。「子供の頃から親父が鳥をつかまえるのが好きで、鳥まで育てました。デザインする時には大きなものを小さくするのはできますけど、花瓶いっぱいにスズメを描くのもおかしいし、自分でデザインした『王鳥』という鳥のシリーズは何年か続けています。人間は生まれたときは母親の顔を見て、そこら辺の風景を見ながら、花や鳥の世界にいく。その中で一応全部やってみたんです」

応接ギャラリーには、四方を囲む棚にさまざまな絵が描かれた作品が並んでいる。歌舞伎、『勧進帳』の弁慶を描いた作品。中近東の風景は日展出品作。「生で描くのではなく、頭の中でぼやっとしたものを描かんと作品に近づかんのです。そこら辺がなかなか難しい」と言う。龍の作品は自分が辰年だから描いてみた。自分が描きたいもの、やってみたいものがあったら写すが、他の人がやっていたのではないかと思ったら止める。人と同じものは作らないのが基本だ。手水鉢のような大きな器の底には、水戸光圀の言葉「吾唯足知」が書かれている。「人間は足りると思ったら足らないし、全然満足しないとい

う意味らしいけど、みんな遊びでやっているんです」。武腰さんの話にはキーワードが次々飛び出す。この人は構図と

たとえば「近技離感」。「とにかく焼物は近くで技を見て、離れて感性を見るんです」。技と感性がなければ一つのアートとはいえないので

か描写力とか形態とか見る力ができているかなと。いつも『近技離感』という言葉を使っています」

はないかなと。いつも『近技離感』という言葉を使っています」

「一窯一試」。一回の窯を焚く時には必ず一回試しをするというもの。そうでないと窯を開けるときの

感動がない。同じものばかりやっていたら想像がつく。違う表現をしたり、違う釉薬と釉薬を合わせた

ものをしたり、常にいろんなものを試す。しかし、「失敗がほとんどなんです、七割失敗している。今

まで五十七、八年それはもう車一台分捨ててきました。でも今思うと失敗は逆にいいことと言うか、あ

る一面、一回失敗すると同じことをもうしないから、その方が評判が高まるのでないかと思ったり。こ

れが売れたと思ってもう一度して、同じものが何枚もあると評価が下がると思ったりする。失敗という

のは、そこでそれを止めるからある意味大事なものかもしれない。とにかく僕は五、六分で表現するん

です。失敗するなら早い方がいいと思って、行けそうなものだけ少し時間をかけて大きく伸ばす。失敗

したものの色味など人が見てもわからない。でも何かあるとそこが気になって寝られないから、これは直

らないと思ったら即止めて次にかかるというか。早く判断するということが大事」。常に工夫し作品を早

く判断し、勝負をかけていくなかで名品が生まれていく。作家のものづくりへの厳しさを強く感じた。

「我が人生ドラマのごとし」

『我が人生ドラマのごとし』と自分では思っている。農家の息子が武腰家ってとこに養子に入ったの。

要するにとくに焼物好きでないのが焼物をやりだした。絵は好きだけども焼物は酸化金属で発色させるから、自分の思う通りの色が出ない。グラデーションかけようと思ったらコンプレッサーを使えばいいが、嫌いなんです、機械的で。やっぱり呼吸している人間の技みたいなのがそこにないと、どうしても自分としては納得いかないというか。だから、人に頼まれながら物を作ったりする場合以外は自分の好きなものを描いています」

これまで作った作品は、小さいものを含め数万点。叙勲や結婚式などの記念品も頼まれる。「命を縮めたのはジャンボオブジェです。あれだけは、自分が亡くなったら車をあそこで止めて警笛ならしてくれと言っているんです。いろいろ作って今後はやることもなくなってしまったんですけど、毎晩作品のことを考えています。振り返れば辛い世界というか二十四歳の時に両親を亡くしたんです。女房とふたりで苦労したというか。おばあちゃんが姉妹で、女房とは又従妹なんです」。

無鉛釉薬

武腰さんの大きな取り組みのひとつに十五年ほど前から行っている無鉛釉薬（むえんゆうやく）への切り替えがある。鉛は体に有害なもので、自分の合わせた釉薬や過去の釉薬を試した。酢のようなものの中に常温で二十四時間入れて抽出される鉛を検査すると、ほとんどが基準の五十倍から百倍出ていた。九谷焼技術センターと共同でそれをゼロにすべく開発した。それからまた自分で調合し、いろいろな発色ができる絵の具になる。

無鉛釉薬推進委員会をつくり、表彰も受けた。

しかし難しいのはその家ごとに歴代の絵の具があるので、なかなか無鉛に替えてもらえないことだ。

鉛のほうが安価で、無鉛釉薬は二回ほど窯に入れなければいけない。そのため電気料金が高くつき、無鉛釉薬の基礎釉自体も普通の釉薬の約二倍と高価。しかし武腰さんは体に良いものをという信念で進めている。

陶板の巨大壁画

一方、武腰さんは壁画作品も多く残している。これまで二十作品が石川県内を中心に納められており、その中で最大のものが能美市九谷陶芸村にある巨大な陶板レリーフ『甦』世紀をこえて」だ。高さ十一メートル、能美市は古墳の町でもあったので銅鐸状（どうたく）の形態をとった。アールのかかった立体に陶板を六万枚貼り、五年の制作期間を経て一九九三年十月に完成した。時代を超えて残っていく作品は鋭角的だと壊されてしまうと考え、アールにこだわった。そのなかに、昼行性と夜行性の動物や生命力を表す炎や角、水流門と大地、森羅万象を表すさまざまな表現を施した。人物の彫刻は彫刻家に作ってもらい、能美市で出土された六鈴鏡（ろくれいきょう）もモチーフに入れた。二十分の一のエスキース、モデルを作って進めていった。

壁画作品の制作は一九八一年からで、和倉温泉・加賀屋旅館の壁画が最初である。またある大学構内には高さ十四メートルの壁画もある。壁画は建物の使命と併せて作る。病院なら病院のスタイルで、看護師や患者が見て落ち着くもの。企業の依頼で、世界に伸びていくイメージでウェストミンスター寺院をモチーフに表現した。斎場の壁画には、日本海から見た手取川と平野が広がる能美市の情景を描いた。またクルーズターミナルには上から見た斬新な絵柄のクルーズ船を縦に描いた。こうして若い時はほと

んど壁画の世界にいたが、リーマンショック以降止まってしまい、従来からの九谷焼を自分なりに表現したものを作るようになった。「壁画と無鉛釉薬、我が人生のあゆみ」という展覧会を地元で七月二十日から予定している。

仕事場を見せていただいた。粘土で造形し、焼く場所と、絵付けをする部屋が分かれている。大きな窓に向かって大きな机を見せてくださった。

細い筆を使う。「細筆でないと溜まって落ちてきやすいんです。二、三度窯に入れたりするので、薄めに仕上げていないと失敗する。こっちを薄くこっちを濃くしたいとか、ここは一度で終わり、ここは二、三度とかするんです。きれいにやりすぎると職人的だと言われ、心臓が鼓動しているようにへこんだりふくれたりするほうが、生命力があると言われる。手わざをそのまま残しておかんと。僕はどうしてもきれいにやる癖がある。五十八年間、こんなことやることに慣れてしまって」と笑う。

魚や動物、鳥、虫、花、弁慶、傘、河童、龍……。封筒や紙の裏に描いたデッサンが積み上げられていた。九谷焼絵付けの基となっているスケッチだ。「そこをまとめないと最後に失敗する。スタートが一番大事。いかに失敗を早くするかです。構想の段階に一番時間がかかる。作品を作っているときの方が体の調子がいいですよ」

いろいろな人との出会い、
言葉を雑記帳に

物を描いていると不思議なことにたくさん出会うという。「雪月花という言葉は四季を表します。曹

洞宗の道元禅師の総本山は福井にありますが、『春は花夏ほととぎす秋は月冬雪さえて冷しかりけり』という一首があり、雪月花は冬秋春で、なぜそこに夏がないのかと鶏を描いてみたり」。古文からも題名を取らせていただく。「春来たるらし」という王朝のような鳥を描いたこともある。『万葉集』の持統天皇の和歌「春すぎて夏来たるらし白妙の衣ほすてふ天の香具山」からだ。書道の先生方からもいろいろな言葉を教えてもらった。「だから日展にいたことを僕は誇りにしている。いろんな人からいろんなことを学べ、先生方の仕事も拝見できたり、お言葉を聴いたりして、そういうのをみんな書き留めてあるんです」。松下幸之助の「縁あれば花咲く恩あれば実を結ぶ」や、加賀屋旅館の「まね、慣れ、己」、真似から始まってだんだん慣れてきて自分を出すことなど。自分の生涯に残す雑記帳で、わからないことはみなそこに書き込んでいく。

「日展作品は春ごろから取り組み、何点か作ってみておもしろいもの、今まで出品していない角度からとらえたものを出品しようかと思っています」。常に新たなものづくりに意欲的である。窯には一点しか入れないという。「二点入れて二点割れたらたいへんなんだから。一点に平等に熱がかかるように。今日焚きますと明日で一日おいて出すので四日ほどかかりますね。焼物は、重さを支えるために下が厚くて上が薄くなるようにします。ただ上と下との薄さが違い過ぎると窯から出すと割れるんです。手で触れるくらいに冷ましてから窯から出します。それは、癖ですから、あわてて失敗するより『急がば回れ』と言うか」。常に新しいものを目指して向き合ってきた。丁寧に語ってくださった言葉ひとつひとつに静かな重みを感じた。

（二〇二一年インタビュー）

296

| 武腰敏昭

「焼〆『盤』」1959年　第2回日展　特選　たけはら美術館蔵

今井政之（いまい まさゆき）
1930年、大阪府生まれ。楠部彌弌に師事。1947年、広島県立竹原工業学校金属工業科卒業。1953年、第9回日展初入選。1959年、第2回日展「焼〆『盤』」により特選・北斗賞受賞。1963年、第6回日展「泥彩『壺』」により特選・北斗賞受賞。1998年、「赫窯　雙蟹」により日本芸術院賞受賞。2003年、日本芸術院会員。2009年、旭日中綬章受章。2011年、文化功労者。2018年、文化勲章受章。日展理事、顧問歴任。2023年3月逝去。

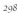

298

「赫窯　雙蟹（かくよう　そうかい）」1998 年　日本芸術院賞

「作は人なり」と師匠から教え込まれた。厳しい戦争のさなか瀬戸内海に面した広島県竹原に育ち、京都での修業を経て四十代で「面象嵌」という誰も手がけたことのない技法をやきものに取り入れた。伝統の窯を故郷の段々畑に築き、年に二回、火を入れる。ボストンのケープコッド様式をイメージして建てた瀟洒な美術館と、移築された歴史ある茶室。きらめく海を見ながら、最高の環境で作陶する。京都と竹原の二カ所に暮らす今井政之さんに、これまでの道のりを伺った。

竹原で過ごした
戦争一色の少年時代

竹原出身の父親が大阪で印刷事業を始め、そこで今井さんは生まれた。戦争が始まると父は軍属を命じられ関東軍新疆の満洲司令部へ、家族は竹原へ疎開し、今井さんは地元の中学校に入学した。元々商業学校であったが戦時中は工業学校に変わり、金属工業科に籍を置くと、学徒動員により三井金属で働くことになった。溶鉱炉で金属や鉛を溶かしたり、銅を分解したり、夜を徹してボイラーを燃やすなど勉強どころではない少年時代を送った。

一九四五年八月六日の朝出勤すると、朝礼のときにピカーと西の空のほうが光った。広島に「ピカドン」（原爆）が落ちたと後に知った。学徒動員の工場で玉音放送を聞いた。特殊潜航艇が何隻か竹原の港に来ており、玉砕した人もいる。今井さんには軍司令部から九月に予科練に入る通達がきていたが八月に終戦になったため行かずに済んだという。

「海の向こうの松山や福山の空が空襲で真っ赤になっていたのを思い出します。とにかく戦争一色の少

年時代でした」と振り返る。

備前では創作作品はできない

　十七歳で中学を卒業し、絵が好きだったので「絵描きになろうか」という話を父親にしたところ、「絵描きでは飯は食えんからやきものをやったらどうか」と言われた。そこで、京都に上ろうと思ったが、当時京都は食糧難で転出できず、岡山県備前の会社に入り、まず備前焼を勉強することになる。その後、岡山県の陶芸の試験所に就職し、二、三年ほど、県の職員をしながら釉やデッサン、やきものの勉強をした。備前では桃山時代の古備前に似たものをまねて作るのが立派な作家とされた。しかし、今井さんの思いは違った。

　「私の場合は『創作』を狙っていました」。備前では創作作品ができないと思い、京都の知り合いを頼って昭和二十七年（一九五二年）に上京した。まだ配給が続き、闇市が流行った時代。最初に目指した京都へ行くことになる。

京都での楠部彌弌先生との出会いと日展

　京都では一代目の勝尾青龍洞先生のところに学んだ。そこには外国の文化を取り入れて新しい陶芸をやろうといろいろな作家が集まっており、前衛陶器が流行りだした頃だった。昭和二十八年（一九五三

年）、楠部彌弌先生が三十人ほどの若い人の研究グループ「青陶会」を作った。そこに創立会員として迎えてもらい、やきものに対する新しい生き方を学んでいった。

そうしたなか、今井さんは『躍鳥『扁壺』』を日展に初出品して初入選する。「田舎から京都へ行って研究グループにいれてもらい、初めて出してもらった作品が入選ということで、非常にうれしかったです」。今その作品は広島県立美術館にあるという。

その後落選、入選を繰り返し、昭和三十四年（一九五九年）に備前の土を使い京都の登り窯で作った「焼〆『盤』」が特選を受賞。「本当にびっくりしました。青陶会グループで最初の受賞でした。この作品は、竹原出身の池田勇人さんが総理になられた時にお祝いとして池田家へ持って行ったのです。そうしたら喜ばれて、亡くなられてからは地元のたけはら美術館にあります」

一九六三年に二回目の特選、六五年に審査員となった。「ただ、一回目の特選の後も落選になったり、波乱万丈を乗り越えてきました」

楠部先生は日展作家で、六代目清水六兵衛先生と並び、その時代京都で陶芸を支え、国際的にも活躍された方だった。「仕事に対しては厳しかったです。その中でよく育てていただいたと思って感謝しております。弟子は最終的には四十人ほどいました」

京都の登り窯を継いで竹原へ
誰も手がけていない面象嵌への挑戦

その後、ある転機が訪れる。昭和四十年（一九六五年）頃京都の市街地で登り窯が焼けなくなったの

である。「五条坂あたりはやきものに関する業界が多く、以前は煙を出しても平気でしたが、新たな住人から洗濯物が汚れるという苦情が出たのです」

それで電気窯を使うことになったが、最初はレリーフや苫色の釉薬を考えて作品にしたり、中国の土を使ったり、宋代の青磁も勉強した。様々な事を試しながら誰もやっていない、一つの形の中にいろいろな土を入れて焼く「面象嵌」ができないかと始めたのが昭和四十二年（一九六七年）頃だった。しかし、そう上手くはいかず、失敗を繰り返し、満足いくようになるには二十年を要したという。そのなかで今井さんはどうしても以前のように登り窯で焼きたいと思った。

「友人八人ぐらいのグループで、岐阜に共同の登り窯を築き、焼成した時代もありました。しかし、やはり窯は自分で持たなくてはいけないと思い、竹原に窯を築いたのが昭和五十三年（一九七八年）の春でした」。何百年も続いた京都の登り窯を継いでいかないといけないという思いと、自分しかできない創作作品にしなければという信念があった。父親が元気な頃、段々畑を作っている知り合いから土地を譲ってもらったという。「傾斜面がいい塩梅にあって、周囲に家もなく、仕事をするのに環境もいいし、ここに窯を築けたのは有難く、先祖のおかげでもあります」

窯に同ったときはちょうど、窯出しの翌日であった。「一年に二回焼くのです。やきものというのは自然のもので、自然の土を使って造形化するわけです。大量の赤松を薪にして、不眠不休で一週間、徐々に温度を上げて一三〇〇度まで上げます。そのなかで土は陶へとゆっくり生まれ変わり、二週間かけて四〇度台くらいまで冷ますのです。私の場合は薪の窯でないとこういう土味のものが焼けません」。窯には「豊山窯」と、長年焼いてきた京都の窯の名前がつけられている。

自然の生き物をやきものに存在させる

作品のモチーフの多くは動植物、魚、鳥、貝など。少年のころ竹原の海で見た生命のもつ輝きと美しさ、あの時の感動を土の上に再現したい。生きた魚を面象嵌で表現し、決して図案でなく、生き物そのものが形の中に一体化するのを狙っているという。象嵌によって作品に定着された生き物たちは、確固とした存在感をもって生きている。

最近は石垣島まで毎年出かけていく。

「非常にカラフルな魚が多く出ています。自分で釣らないと意味がなく、自分で釣って生きたものを写生してモチーフにしています。生き物とともに作品が成り立っていて、草花でも生き物との対話を作品の中に盛り込んでいくという仕事をしています。しかも薪の窯で自然の炎にひたりながら自分で窯変を計算します。偶然ではなく、窯変を必然的に出して作品の雰囲気を出すという仕事です。これは日本では誰もやっていません。

戦時中、空襲のたびに防空壕の中で、土で形を作って銅や鉛を流したりして遊んでいました。それがものづくりの始まりでした。そういうものが今日まで続いているような気がします」

金属酸化物を土の中に入れて色をつける。学徒動員の経験が自分の将来に役に立つとは、当時は知るよしもなかったことだ。

二〇一六年は釣った赤仁という魚をモチーフにした。赤い色を出すのが最も難しいところだという。

「一二八〇度くらいの温度で色が出るような赤い土を自分で作り出します。赤というのは大体上絵で九谷焼や有田焼にありますが、あれは低い温度なのです。私の場合は高温で出すので、非常に困難でした。

面象嵌の難しいところは収縮をコントロールしなくてはいけないことです。焼くと縮み、面が広いほど収縮率が変化しますので、象嵌する土もいろいろな所から取り寄せて調合します。誰も教えてくれる人はいなかったので、自分で研究して失敗しながら挑戦してきたわけです。

去年は数えて八十八ですから、めでたいのがいいかと思って石垣島でつかまえた五色海老を象嵌しました。今年も八月に石垣島でモチーフを探したいと思っています。サンゴ礁から離れた沖合は絶壁になっていてその辺はいろいろな魚がいます。どんな生きものと出会えるか今から楽しみにしています」

苦労して回り道して得るもの

若い人へのアドバイスを伺うと、「私がやってきた道のりはいろいろありますが、やはり自分の世界を作品に影響させていくことです。しかも新しい感性は自分で磨くもので人から言われてできるものではないわけですから、それぞれ個々の勉強を作品に影響させていってほしいです」。

今は電気窯で焼く人が多く、最近ではコンピューター制御でできるようになって、極端に言えば寝ている間に作品にできる。すると「どこかに油断ができる」と語る。

「昔は手回しろくろで勉強したものですが、今は電動で、土も土練機があり、ものを作るのが安易になってきました。私らのように一点一点作って、一本一本薪をくべて窯で焼くと、緊張感もあるし、作品に対する思いも挑戦も膨らみます。とにかく作品に個性をいれて表現していくことを考えて、どんどん新しい世界を開拓していってほしいと思います。

しかし自分の感性だけで作るのではなくいろいろな勉強をし、人間そのものを自分で磨く、というこ

とが必要だと思います。若い頃は中国の青磁を勉強したり、朝鮮の李朝の作品など、古いもの、いいものを見て、自分で実際に手掛けていく時間を過ごしてきました。今はいきなり新しいものを作って早く作家になりたいという風潮がありますね。いろいろ試して苦労する時間帯がほしいなと思います。また科学的にものを考えて作っている人が増えてきました。そういう勉強をしながら、新しいもの、自分の世界を発見していくのは大事なことと思います」

土と生きたモチーフとの競演をめざす

今後について尋ねると、「いろいろな土がありますから、それを発見して自分の世界をもう一遍作り直していきたい。面象嵌は私の技術的なメインになりますので、それを生かしながらいろいろな生きたモチーフを発見して、それとの競演を作品の中に作っていきたい」と語った。

今井さんは海外でもアメリカ、フランス、ベトナム、中国などで数々の展覧会を開いてきた。面象嵌の作品をボストンのピーボディ博物館で一カ月間展示されたことがある。そのとき、イングランドから渡ってきた二百年前の建物を見て感銘を受け、それを参考にして現在の美術館の建物を作ったという。建物の屋根の上には風見鶏ではなく、今井さんが午年生まれであることから、ボストンの骨董品店で手に入れた風見馬が回っている。

若い作家の挑戦に期待

最後に日展に対する思いを語っていただいた。「ここのところ日展改革といって理事の先生方が苦労されまして、最近やっと落ち着いて元に戻ってきましたが若い人の出品が減ってきているのが残念です。やはり日展の魅力は百十年の歴史があるわけですから、若い人にとっても魅力がある公募展にしなければなりません。そして若い人の感性を取り入れ、常に進化しなければならないと考えています。そのためには私たちの努力が一番大切だと思います」

（二〇一八年インタビュー）

「梅開上苑」2019年　改組 新 第6回日展

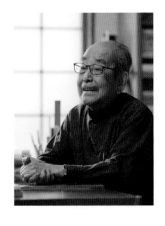

伊藤裕司（いとう ひろし）
1930年、京都府生まれ。山崎覚太郎に師事。1950年、京都市立日吉ヶ丘高等学校美術工芸コース漆芸科卒業。1953年、第9回日展初入選。1966年、第9回日展「刻象 "大地"その内なるもの」により特選・北斗賞受賞。1968年、第11回日展「燦光」により特選・北斗賞受賞。1983年、第15回日展「収穫」により日展会員賞受賞。2004年、第35回日展出品作「スサノオ聚抄」により日本芸術院賞受賞。2011年、日本芸術院会員。2018年、旭日中綬章受章。日展理事、顧問歴任。2023年7月逝去。

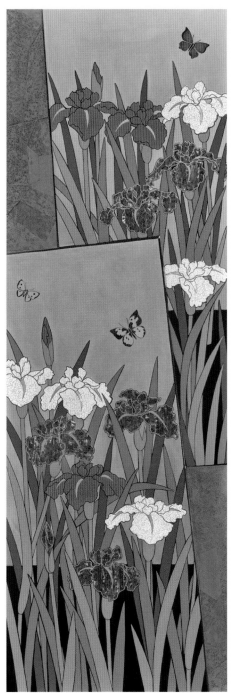

「杜若」2021年　第8回日展

｜伊藤裕司

京都駅から車で三十分ほど、京都の西北、右京区嵯峨の緑の多い閑静な住宅地に、漆の道七十年の漆芸家の巨匠を訪ねた。その作品は、伊勢神宮をはじめ京都や東京の国立近代美術館などに広く所蔵されている。自宅そばには平安時代中期に寛朝僧正が朝原山の麓に遍照寺を建立する際、本堂の南に庭池として造営したと伝えられる広沢池が広がっている。伊藤裕司さんは、『万葉集』や『古事記』など古典に題材をとることが多い。歴史ある町では自然のことなのかもしれない。しかし意外なことに、二十代の五年間は東京で修業を積んだという。

京友禅の家に生まれて

きれいに整えられた板の間のアトリエは二間続きで、多くの画集や文献などがある一面の書棚の前に、制作をされる机がある。風通しの良い明るい室内。五人のお孫さんの写真も飾られており、隣の部屋には漆を湿った中で乾かす室がある。

伊藤裕司さんは昭和五年（一九三〇年）京都生まれ。ご実家は中京区で代々、京友禅を扱っている家であった。「そこで大きくなったからまあ絵心はついてしまうよね。家業は弟が継ぎ、私は絵心に執心して、ここまで来ちゃった。だから親の援助は得られなかった」とにこやかに語る。美術の名門、日吉ヶ丘高校（戦前の旧美術学校）に進むことになるのだが紆余曲折があった。その前に目指したのは旧制の工業学校で、高校二年の終わりに終戦を迎えた。それで、世の中が変化していくなか、自分に備わる才能で工業を学ぶことに疑問を感じ、自分が密かに望んでいた美術学校に入りなおすことに決めたのだ。

ここが大きなターニングポイントであろう。当時の疲弊した経済状況の中で父から、「漆やったら食え

るやろう」と言われて、漆芸科へ入学することにした。「自分でモノを作るというのが好きだったんだろうね。実習の空いた時間、いろいろな板切れに使い残しの漆を塗っては喜んでいたな」と振り返る。そこでは指導者の先生にも恵まれた。実家の仕事を手伝うために休学を余儀なくされることもあったが、五年がかりで二十歳で卒業。そこからが漆の道、七十年である。

二十歳で単身東京へ、
山崎覚太郎先生の内弟子に

次のターニングポイントは、卒業後、京都の染織家・皆川月華先生が東京の山崎覚太郎先生へ内弟子として引き受けていただけるよう頼んだことである。しかし、そこでひるまず、「自分でお願いしてきます」と変な時期で、無理だというお返事であった。しかし、終戦後五、六年の東京である。先生も大夜汽車に飛び乗って東京へ向かったのだ。朝一番に、経堂にある先生のお宅の扉を叩いた。「奥さんが起きていらして『誰、あんた』『京都の伊藤です』『あら、まあ』と呆れられた。先生も起きてきて『まあ、上がれや』『すいません』。すべてはここから始まった。内弟子となったのだ。

松田権六先生系統の伝統工芸ではなく、山崎覚太郎先生の現代工芸指向の新しい表現を学ぶことになる。先生は美校を卒業して助手から教授になり、終戦までは、ずっと自らの作家道と教育者の道を進んでいた人である。ただ、終戦を迎え、世の中が大きく様変わりしたのを機に、「色漆」を前面に出す制作活動に舵を切った。「その色漆を僕は直に学んだわけです。だから先生の色漆の洗礼を受けた弟子は僕が初めてだろうね」。内弟子時代は大変な時代だった。先生は現代工芸家として新しいことに取り組

んでおられたが、指導は厳しく保守的であった。最初は親戚の家に下宿していたが、後に住み込みとな
る。朝一番は掃除から始まった。一家の一員に加えてもらい、その家庭に飛び込んでいった形であった。
上京当初はそれほど広くない部屋で山崎先生の作品制作を手伝う。「先生から仕込んでいただいた色
漆で今日まできて、本当にありがたく嬉しいです」。当時は中国から漆を輸入できず人工の漆を使って
いた。「先生はその漆の扱いが苦手で、色漆づくりは僕が全部やらせてもらうなど、面白い思い出もい
ろいろありますよ」

こうして、日展へ出品するのはごく自然な流れであった。先生からは遠慮しないで積極的に出すよう
勧められた。三年ほどして、一九五三年、二十三歳で初入選を果たす。「もう嬉しくて、次々作りまし
たね」。初入選の作品は現在も京都・蹴上にあるウェスティン都ホテル京都のロビーに飾られている。

「当時、経堂の山崎先生のお住まいは平屋の小さなお宅でしたが、広い芝生の敷地があり、やがて、先
生の故郷富山の薬種問屋の建物を移築することになり、立派な御殿に建て替わったんです」。二階はす
べて板敷のアトリエで、毎日雑巾がけが大変で、でも楽しかったと振り返る。「あの時代っていうのは
僕の仕事一筋の唯一の青春です。怒られたり褒められたりいろいろなことがありました。でも精一杯修
業させていただきました」

京都で作家活動を

こうして弟子を五年ほど続けて、その後は東京で一年ほど過ごした。しかし、食べていくのは厳しく、
悩み抜いたうえ、京都に戻ることに決めた。

京都では大歓迎を受けた。東京ですでに作家として活動しており京都の作家にも知られた存在であったから、稼ぎ仕事にも忙しい日々を送ることになる。弟子も取ってたくさん仕事をこなした。ただ、一つ問題があった。それは京都で制作していながら作品が東京風であったことだ。「お盆一枚に絵をつけても、江戸風と京風とは違う。『これあきまへん』って言われて」。それでも仕事は面白く、精力的にこなしていた。やがて弟子を取って数ものをやるのがしんどくなってきて弟子を引き受けるのを止めた。東京から戻って仕事を始めて七年目のことだった。それからはずっと作家として制作の世界に没頭することになる。

順調な作家活動のなかで、審査員になったのは一九七二年からである。京都で漆の出品者は二十人ほどいた。審査員として責任をもつことはとてもたいへんなことだったと振り返る。「全員入選は考えられない。ある年、大先輩が入選できなかった。辛かったです。いろんなことがありました」

現在のアトリエは、五十七年前に建てたアトリエである。東京から京都へ帰ってしばらくは実家にいて、それから伏見に借家を見つけて、そこから物件を探して毎日自転車で嵯峨まで走って、ここに決めたという。家を建てたとき、三歳だった娘さんも今年六十歳になったという。「本当に早いものです」

二階から続く別棟の部屋へ案内していただくと、そこには美しい色合いの色漆による日展作品の近作「小牡鹿」「但馬皇女」「梅開上苑」が並べられていた。あざやかな独特の深みのある色漆による日展作品の近作「漆の仕事っていうのはいろいろ素材や技術があるから面白いんですよ。一枚の絵の中で、鉛板を貼っているところもあれば、人物の顔など白いところに卵の殻を使ったりもします」。それは漆の白以上の白を求めるためだそうだ。「漆を塗って上から叩くと表面がザクザク凹凸状になる。その上に重ねてもう一度塗って研ぐとザクザクの頭だけ平らになる。そういう効果を研ぎ出し技法といいます。これも二、

三色塗り重ねて作るのが一番効果的です。本当にいろいろ面白くてやめられないです。蒔絵の部分には、筆で描いて金や白金を蒔いて磨くという技法が入っています」

最近は年に二作、出品用の大作を作る。構想は「ちらっと頭にひらめくことから下絵を起こし、それが大きいものになったり小さいものになったりします。五十号の作品で集中的にやって三カ月かかります。だいたい百日です」。日展と現代工芸展で二回あるため一年の三分の二は大作の制作に費やしてしまう。仕事に対しては集中力を持続することが重要だと語る。大変細かく繊細な仕事である。「だから傍らにいる者が大変なんです。仕事をやり始めると容赦ないんでね。家内はようつきおうてくれてると思う。ありがたいことです」

日本の古典を題材に
さまざまな技法を駆使した「色漆」を

代表作ともいえる作品が『古事記』からインスピレーションを得て制作したシリーズ。二〇〇〇年代に多く作った。天地生成、アマテラス、神武ノ都、倭建追想……「これは楽しかったね」。作品のことを語ると常に笑顔になる。一作一作にいとおしさが感じられるのだ。

漆の魅力を伺った。「榡地は檜。板で生地を作って、それに糊漆で麻の生地を貼り、その上に研の粉・生漆の水練りの下地漆を数回重ね塗って加工します。漆は湿し風呂の中で、湿ったところで乾かすんです。湿度が六十パーセント以上でないと乾かないのです。塗ったまま置いておいたら三日でも四日でも乾かない。漆は湿気の中の酸素を吸収してだいたい六時間くらいでカリカリに乾きます。刷毛で塗った

漆は薄い塗膜ですからね」

　先生は、実際に押し入れのような湿し風呂の中を湿らせて見せてくださった。

「乾いたものの表面を専用の木炭で研ぎ、磨くとぴかっと艶が出ます。元々液体の漆が湿し風呂のなかで固体になると、その硬度は硬く、薬品にも強いんです。漆は中国や東南アジアにもあるけれど、四季のある日本で産出する漆の品質が最高です。そしてこれはどこの国のよりも上質です。また、塗って研いで磨いて艶を上げる。艶を上げるには日本の漆が一番いいんです。漆は惚れるに足る、一生かけるに十分な素材ですわ。漆と仲良くさせてもらったおかげです。大感謝です。本当に奥が深いです」

　これまで制作した作品は、公の美術館に所蔵されているものが多いという。「良い一生でしたよ。九十までやるとは思っていなかったです。九十まで続けられること自体が漆の持っている魅力なんです。もうこれで死ぬまでやるということですね」

　アトリエには小さな黒板があり、白墨で万葉の歌が書かれていた。「天の海に雲の波立ち月の舟星の林に漕ぎ隠る見ゆ」。今年の初めからこれを日々眺め、次の構想を練っている。今後どのような色漆作品が生み出されるのか、九十一歳の巨匠の新作に期待がふくらむ。

（二〇二二年インタビュー）

井茂圭洞

― 書家 ―

井茂圭洞（いしげけいどう）

1936年、兵庫県生まれ。深山龍洞に師事。
1961年、京都学芸大学（現・京都教育大学）
美術科書道卒業。同年、第4回日展初入選。
1977年、第9回日展「梅」により特選受賞。
1979年、第11回日展「富士山」により特
選受賞。1993年、第25回日展「無常」に
より日展会員賞受賞。2001年、第33回日
展出品作「清流」により内閣総理大臣賞受賞。
2003年、第33回日展出品作「清流」によ
り日本芸術院賞受賞。2018年、文化功労者。
現在、日展顧問、日本芸術院会員、京都教育
大学名誉教授。

316

「清流」2001年　第33回日展　内閣総理大臣賞　日本芸術院賞

「速總（はやぶさ）」2016年　改組 新 第3回日展

新神戸駅から車で三十分ほど、閑静な住宅地の一画に井茂圭洞さんのご自宅がある。神戸で生まれ、小学校時代は戦争で姫路に疎開。医学へ進むか家業を継ぐかと考えていた矢先、きれいな字を書きたいと思って入った高校の書道部で生涯の師となる深山龍洞先生に出会う。それが全ての始まりだった。日展初入選は若山牧水の和歌である。若き時代に培われた書への真摯な姿勢が、ひとすじの道となり、貫かれていった。

戦後めざした医学の道

昭和十一年（一九三六年）、姉二人弟一人の長男として神戸で生まれ、戦時中は三年ほど姫路に疎開していたという。

「疎開中は艦載機による機銃掃射の心配がある中、畑の中を歩いて小学校へ行かなければなりませんでした。私は当時右足が結核性関節炎で松葉杖をついていたのでそんなに早く歩けず、学校に行けなかったのです。命には関わりませんでしたが、治療もよくできず、そうした自分の苦しい経験を少しでも他の人の役に立たせたいと思い、医学の道を考えていました」

医学部を目指そうと兵庫県立兵庫高校（神戸二中）に入学。しかし、進路指導の教師からは、解剖ができて体の中がわからないと医者にはなれないと言われていた。解剖は苦手だったのだ。

高校一年で深山龍洞先生との出会い

一方、入部した書道部で出会った深山龍洞先生にたいへん感銘を受けた。校長から専任を所望されてもそれを受けず、しかし学校の授業と書道部のほか、空いた時間は一般の人に書道を広めようと企業を回ったり、先生の日常は忙しく、たいへん充実しているように思えた。

「一生懸命教えていただけるし、教員室へ行くと熱心に書道の話をされる。当時は急速に西洋文化が取り入れられ、文字もアルファベットに替えるという人までいた時期ですから、先生には次の時代に書道がなくなるという危機感があったと思います」

しかし、一年の終わりに深山先生は高校を退職された。当時先生は五十一歳だった。不思議に思っていたところ、その秋に先生は日展の特選を受賞されたと知り、疑問が氷解した。その後は先生の一番弟子である難波祥洞先生が専任で来られ、三年まで習った。

その後も深山先生に時々お会いすることがあり、ある日、「私は伝統文化の書道を続けるために一生懸命やっている。できたら君もそういうことをやらないか」と言われた。不躾にも「書道で食べていけますか」とお尋ねしたところ「高校の先生にはなれる」とのお答えだった。実家は神戸の果物の卸売市場の仲買人をしており両親は後を継いでほしいと思っているし、医科に行きたいと言いながら、半分は後を継ぐことを考えていた。

そうしたなか尾上柴舟先生が審査長を務める第二回日本学書展、また日本書藝院学生展でもかなの第一席を受賞。輝かしい成績を残した。しかし、自信がなかったという。先生の手本とご指導でもらっただけだと思った。まして書道で生きていくという自覚もない。最終的には先生から「書道の仕事をしてください。書道は私が教えるから、免許状はしかるべき公の所でとっていらっしゃい」と背中を押された。「それで免許状をいただける京都学芸大学（現・京都教育大学）へ進学しました。考えてみますと

医科はどうも自分に向いていない。深山先生のような充実した人生を送りたい。そして先生のお言葉。いろいろ重なって、書の道を選んだのです」

京都学芸大学美術科書道へ進学

大学入学後は神戸の深山先生の塾へ通うようになった。しかし、すぐに「もう手本は書かないよ」と突き放された。「何と愛情のない先生かと思いましたが、そうではなかった。ありがたかったのです。ずっと手本をもらっていたら、ものまねは上手になっても自分で書けるようにならなかった」と振り返る。

手本はいただけなかったものの、もちろん勉強の仕方は示され、作品の添削をしていただいた。「先生はその作品の一番悪いところを一カ所だけ直されるので、次に行くまでにそこを直すと、またその時の一番悪いところを直していただける。つまり、何回もの添削の結果、最終的には手本をいただいたのと同じになります。もちろん最初から手本をいただいて制作するのと、一カ所ずつ何度も添削していただくのは一見同じように見えるが、まとまったものをまる覚えするのでは応用がきかないのと同様で、実力のつき方が全く異なると感じております」

日展には、大学の二年から挑戦するように指導を受け、自分なりに書いて出品して、二、三、四年生と落選し、卒業した秋に初入選。書いた和歌は、若山牧水の「けふもまたこころの鉦を打ち鳴らし打ち鳴らしつつあくがれて行く」。毎日心を奮い立たせて自分の思いを憧れに満たして生きていくという、自身のモットーにもつながる歌であった。

高校教員の後、母校の大学でかなの教師を

大学卒業後、私立の女子校の書道教員として九年間勤めた。日展は昭和三十六年（一九六一年）から八年連続で入選したが、九年目の改組第一回展は落選。それが転機だった。「このまま高校の先生をやっていたらだめだと思い退職届を出しました。当時は塾が盛んな頃で、家内と二人で教えていこうと、選択肢はそれしかありませんでした」

その八年後に、思いがけず母校の大学にかなの教師として奉職の機会を得た。専任で週に三日勤め、五十七歳のときには、人事権と財務権がある企画委員長に指名された。「それは教授会で根回しが必要な仕事で、そんなことをしていたら字を書けない。学長になる一つの道ではありましたが、これは私の仕事ではないと思って大学教授を辞任することにしました」。常に書を第一に考えての選択であった。

かなの特徴とかなを学ぶ難しさ

大学に勤めたとき、学生が高校生を指導するときのために「かなとはどういうものか」をまとめた。これ以上簡潔にはできないかなの美しさを「至簡の美」、一番かならしい「流麗の美」。そして「間の美」、あるいは「切断の美」。墨は無彩色のため雲にも岩石にも書ける「墨法の美」。そして書かれていないところを美しく見せる「余情の美」（散らし書き）である。さらに、料紙という工芸美との調和もある。これらは、以後自分の制作に違った意味でのアドバイスとなったという。

「深山先生からは、流麗の美を学ぶために『関戸本古今集』を勉強するようにと言われました。一つの字を覚えてそれを並べて集団にするのですが、そう簡単に流れがでない。単に文字を連続させるだけではなく、字の傾きや最終画と次の初めの画を有機的につなげる、そこがかなの難しさです。それでひとつひとつの字が独立した『伝藤原公任筆十五番歌合』や『伝小野道風筆秋萩帖』等で勉強しました。時間をかけることで、かならしいかなも、切ったかなもどちらも書けるようになったわけです」

素材としては、豊かな人間性を素直に表現した『万葉集』、さらに素朴な内容の『古事記』、現代歌なら牧水、そして良寛などを書くことが多い。

ひらがなのルーツ

生涯取り組んでいるかな文字について、ある考察をしている。日本には漢字が伝来するまで固有の文字はなかったが、弥生時代に作られた銅鐸の絵の中に、かなを彷彿させる線を発見したのだ。

漢字の場合、元の字は亀の甲羅などに書かれた甲骨文字で、線の質が直線的で鋭い。一方かなは曲線が主体で豊潤にしてあたたかい。

「かなは漢字の草書を簡略化したと言われていますが、かなは線が少なく字の間や字の周りが非常に明るいのです。神戸市灘区の桜ケ丘古墳から出土された弥生時代の銅鐸には、広い空間の中に鷺、亀、脱穀などが直線や曲線で描かれていますが、その線は豊潤にしてあたたかく、かなの線のルーツを思わせます。わびさびを好む日本人のアイデンティティが安土桃山時代に茶の湯を完成させたのと同様に、曲線美に対する感性が平安時代十一世紀にかなを完成させたのではないかと私は考えています」

日展一一〇年。才能がある人を押し出すシステムを

今年一一〇年を迎える日展について伺った。

「主義主張がはっきりした芸術団体で一一〇年会が続くということは大変なことだと思うのです。伝統の力は大変意義があると思いますが、時代に即して発展していかなければなりません。そしてそこで生まれるデメリットの面は自浄能力で改善したいと思います。また時代時代で、日展自体が話題の人を作り出し、才能がある人を押し出すシステムを作らなくてはいけないと思います。かつて豊道春海先生が文部省に働きかけてくださり書道を日展に入れていただいたことです。そして多くの方に展覧会をよく見に来ていただくことです。このふたつがうまく重なると、日展に出品する新しい作家が増えることにつながると思います」

練磨考究して、線の中に
自分の想いを封じ込める

書家は線の行者ともいわれる。しかし見えるのは形で、形の美しさと、書線で書かれていない部分、余白がある。「師匠の深山先生はこれを『要白』と命名しました。余ったではなしに実際は『要る』のです。そして一字しっかり書くと周りの『要白』がきっちりとしまるわけです。そういうことで書には

造形面と線の中に思いを封じ込めるということがあります。以前、海外で書のデモンストレーションをしたときに、『書はジャパニーズカリグラフィーでなく　"書"　と訳してください』と言いました。カリグラフィーというのは形のみです。形の修業に比べ、書として自分の想いを線の中に封じ込めるために

は年単位の修業が必要です。皆が毎日一歩一歩精進して、一人でも多くそのような作家が増えることを祈っております」

　そして、書の作品を読めれば書がわかったとは言えないと語る。

「文字は意思伝達の記号です。しかし『練磨考究しなければ書にならない』というのが岡倉天心先生の言葉です。そしてどんなことがどんなふうに書かれているかわかって初めて書が鑑賞できたといえます。作品の見分け方の一つは、書の作品に対面し、二分でも三分でも見ていることができて、何か吸い込まれるように、頭がすっきりし、どこか親しみがある書が理屈なしに良い作品です。

　ペンや鉛筆は動かしながら他のことを考えられますが、毛筆は他のことを考えながらでは動きませんので、書は頭の健康法ともいえます。精神を統一して筆を進める書は、子どもの頃から始めることが重要です。小学校の書写教育の充実の思いが実を結んで、今度、十年に一度の指導要領の改訂があります

て、小学校一、二年生に軟筆が入り、中学生に書初めが奨励される予定です」

　高校一年での恩師との出会いから、書ひとすじの道を歩んでこられた井茂さんが、ある先生から書は「楽しいですか」と尋ねられ、「楽しくないのです」と答えたそうだ。「では止めようと思われたことはありますか」。「それは一度もないです。なぜなら山を越えた途端に次の山が見えて、楽しいと思う間がないのです」。この言葉は、まさに書家の生き方を表していると感じた。

（二〇一七年インタビュー）

黒田賢一

―書家―

黒田賢一（くろだけんいち）
1947年、兵庫県生まれ。西谷卯木
に師事。1969年、改組第1回日展
初入選。1986年、第18回日展「山里」
により特選受賞。1990年、第22回
日展「ふじの雪」により特選受賞。
2003年、第35回日展「深雪」によ
り日展会員賞受賞。2009年、第41
回日展「静寂」により内閣総理大臣賞
受賞。2011年、第42回日展出品作「小
倉山」により日本芸術院賞受賞。
現在、日展副理事長、日本芸術院会員。

326

「旅人」2015 年

「ふじの雪」1990 年　第 22 回日展　特選

姫路駅から車で十五分ほど、閑静な住宅街に黒田賢一さんのアトリエがある。姫路に生まれ、二十二歳で日展初出品初入選という驚くべき若さで頭角を現し、戦後生まれで初めて審査員を務め、現在、日展理事として後進の指導にもあたっている。その作風は、かな古筆の「関戸本古今集」、「一条摂政集」、「光悦書状」に現代性を加味したもので、大胆な大字がなを中心に独自の世界を確立してきた。明るい日差しの入る応接間で、これまでの出会いや歩みを伺った。

西谷卯木先生との
十九歳での出会い

黒田賢一さんは一九四七年、姫路に生まれた、団塊の世代である。戦後間もない頃は読み書きそろばんの時代で、村の公民館でお寺の住職さんが習字を教えており、黒田さんもそこに習いに行っていたという。「当時は、『正しい姿勢は正しい心から』と三回唱和してから練習をしていました。また、たまには振り向いた子に墨をつけたりと、遊びも楽しかったです」

中学・高校時代は新聞部に所属し、卓球をしたり、書道からは離れていたが、高校三年の時、きれいな字が書きたいという単純な発想から、姫路の先生にまた書を習い始めたという。すると、その先生が「日展の審査員で西谷卯木というかなの先生が神戸に月に一度来られているので君もそこへ行ってみるか」と声をかけてくださった。半紙ではなく半切などに書いて持っていったら「ちょっと面白い字を書くな」という感じを抱かれたようで、その後、家に習いに来るよう言われ、神戸の長田にある西谷先生の家に通うようになった。

西谷先生は左腕がなかった。正筆会の創始者で文化功労者の安東聖空先生の番頭役であったが、神戸の空襲で焼夷弾の直撃を左腕に受けるという惨事に見舞われたのだ。左腕を失い悩んでいる西谷先生を心配した安東先生に「両腕があるというのは相対。片腕になるということは絶対。だから絶対に勝るものはない」と励まされ、この発想でハンディを逆手にとって奮起し、日展の大臣賞を受賞、評議員にまでなられた。「弟子には優しい先生でした」

黒田さんは、西谷先生の所へ行くようになって本格的にかなを始め、先生の書のすばらしさと共にその人柄に強く惹かれ、書の道にのめり込んでいったという。

二十二歳で初出品初入選

「日展に出す前には二泊三日の錬成会がお寺で開かれ、百五十人ほどが集まりひたすら練習し、眠くなったら毛氈の上で紙をかぶって寝る、そういうことが当たり前で、みな必死でした。折しも改組第一回の日展の時で、以前は二、三割あった入選率が一割になっていました。日展に入選するのはたいへんなことだと先生から聞いていて、『一生のうち一回くらいは入選したい』という願いがありました」。そうした中、黒田さんは初出品で初入選の快挙を成し遂げる。二十二歳の時だった。

神戸で、先生から「入選したぞ」と言われ、そこから家にどうして帰ったか覚えていないくらい嬉しかった。その後、会の研究会があり、「初入選した者は皆の前で席上揮毫せよ」と言われ、緊張し手が震え、文字が書けなかったことを今でも鮮明に思い出す。

その翌年も入選したが、次は二回連続で落ちた。「なぜか」と悩んだが先生からの明確な答えはなかっ

た。しかし、進む方向は自分なりに間違っていないと思い、気持ちを強く持って迷わず続け、その後は連続入選を果たした。

西谷先生から教わるなかで、目からうろこの出来事があった。ある日、突然に家にお伺いした時、奥様に二階の書斎に上がるよう言われ、ガラス戸越しに目に飛び込んできたのは、普段は優しい先生が、必死の形相で作品に向かわれている姿だった。周囲は紙の山で、愕然とした。「一時間近くずっと黙ってガラス戸越しに廊下に座って先生の様子を見ていました。先生でさえこんなに書かれるのに『自分の努力はまだまだ足らない』と反省したのです」

村上三島先生は「作家である前に職人であれ」とおっしゃっていた。自分の理想を表現するには技術がなければ、そのためには書き込まなければと。西谷先生のその姿を拝見し大きな刺激を受け、それからは、紙一反百枚を二、三日で使い、二回目の特選のときは千五百枚もの紙に書き続けたという。

壁面芸術として、
強い線のかな作品を作りたい

「かなは、漢字を元にして平安時代に創りあげた日本固有の文字です。古来、四季折々の風情、心の機微等を詠った和歌や俳句を書き表してきました。元々は机上芸術で流麗で柔らかいイメージですが、壁面芸術としての大字がなを書くために強い線をひきたい、今までにないようなかな作品を作りたいという気持ちが芽生え、いろいろな葛藤がありました」

その気持ちが黒田さんの書の根幹となっていった。当時西谷先生は『高野切一種』が基本なのでそ

れをやれ」と言われたという。しかし、黒田さんはどうしても「高野切一種」が好きになれず、「やっています」と応えながら、強さがあるかな古筆の「関戸本古今集」や「一条摂政集」を練習していた。「従順でありながら自分の中では先生とは違うこともやってみたいというのが常にあった。先生はそういうところを認めてくれていたのだと思います」と振り返る。

そうした先生の元で、濃密な十四年間を過ごした。先生亡き後は西宮の漢字の木村知石先生を西谷先生の奥様からご紹介いただき、二年間、作品を見ていただいたり、また先生方の歩み方を直に伺って学んだ。

研鑽を深める中、一回目の特選は全く予期せぬことだった。三十九歳の時だ。「和歌一首で出したのですが、かなの表現としては非常に変わっていました。光悦などからヒントを得て、大胆な動きとシャープな雰囲気を出そうと考え出品した作が、たまたま認めていただけたのかなと思っています」

青山杉雨先生から
「大きな文字を書け」と

二回目の特選はより難しいと言われていた。そうしたときに、東京の青山杉雨（あおやまさんう）先生に見ていただく機会を得た。縦作品、横作品等々四種類の作品を見ていただいたが、「こんなのはダメだよ」とただひと言、言われた。そして、「君の持ち味は何か。『もっと大きなものを書け』」と。それまでは大字でも三十一文字の和歌中心の素材を選んでいたが、十七文字の俳句で挑戦してみようと考え、五、六句の選文の中から最終的に決めたのが「一尾根はしぐるる雲かふじの雪」という芭蕉の句だった。幸いにも大書で挑

戦した作品が評価され、一度目の特選からわずか四年後の四十三歳の時に二度目の特選を受賞することになる。黒田さんの道は決まった。その後、「現代書道二十人展」に昭和生まれの最年少で入り、朝日新聞が大きく取り上げた。「本当に幸運でした」と語る黒田さんは、それまでの何倍もの努力を重ねていた。日展の審査員になるのも戦後生まれで初めてのことで、若くして書道界のスターとなった。

書作にあたり、常日頃心がけているのは無心で書くということだ。ちょっと良い作品ができたとき、後で振り返ったら何も考えていなかったという。夜にはできたと思った作品が、朝起きてもう一度見たら全然だめ、そういう繰り返しである。

日本の伝統文化の
中心的存在の書

今、書をめざす人や書道界について伺った。

「現代はいろいろな生活が充実しているので、心底文字や書の芸術に惚れている人が少なくなって、少し苦労すると違う方向に行ってしまうのが残念です。書は日本の伝統文化の中心的な存在です。今はユネスコの無形文化遺産に登録する運動もやっていますし、小学校三年からだった毛筆書道の授業を一年生から馴染んでもらおうという運動も実ってきています。そうした環境づくりを、我々書道界みなで協力して進めていければと思っています」

元号が令和となった。『万葉集』の第五巻梅花三十二首の序文から引用されている。二〇一九年はその記念する年であり、歌の意味も、又、自分の表現にもマッチする歌なので、日展出品作は三十二首の

中より選文した。「梅の花今盛りなり百鳥の声の恋しき春来るらし」である。

また、書は白黒の芸術であるが、若い頃から書に彩がほしいと考えていたという。「それは実際の色ではなく、墨の濃淡や余白が大事と常に思っているのです。それで自分自身の書の会を輝彩会としました。当時、書の会としては変わった名前と思われていたのでは……」と振り返る。

「数年前、ある日本の高名な絵の先生がたまたま僕の作品を見て、『黒田さんの作品はとても絵画的だな』と言ってくださったのです。特に白がきれいだと感想を述べてくださいました。ありがたく嬉しかったです。僕は『線と白をいかに充実させていくかを基本姿勢としています』と答えました。これからは、さらに白と線の充実をはかっていきたい。そして最終的に作品は『品格』が大切で、長く長く見ていただける作品を書きたいというのが私の思いです。芸術としての書の作品は読めるからいいとか読めないからだめだとかではなくて、絵画を見るような目で『なんとなくいいな』と。内容は後でいいと思っています」

西谷先生からは不屈の精神と書作に対する真摯な姿勢、他者に対する優しさを学び、「大きな文字を書け」と教えてくださった青山先生のことばを糧として歩んできた。古典、古筆に立脚しながらも余白美の美しさを求め、「大字がな」を中心とした強さのある作品で、現代的で大胆な書の世界を展開する黒田さん。書への情熱と、人一倍の努力を通して、若くして書道界を牽引するお一人となられた。穏やかで気さくな人柄に惹かれ、多くの書を学ぶ人々が、今日も黒田さんの元を訪れている。

（二〇一九年インタビュー）

高木聖雨

— 書家 —

「天馬」1989年　第21回日展　特選

髙木聖雨（たかきせいう）
1949年、岡山県生まれ。青山杉雨、
成瀬映山に師事。1973年、大東文化
大学卒業。1974年、第6回日展初入選。
1989年、第21回日展「天馬」により
特選受賞。1993年、第25回日展「建始」
により特選受賞。2006年、第38回日
展「協穆」により日展会員賞受賞。
2015年、改組新第2回日展「駿歩」
により文部科学大臣賞受賞。2017年、
改組新第3回日展出品作「協戮」によ
り恩賜賞・日本芸術院賞受賞。
現在、日展理事、日本芸術院会員、謙慎
書道会理事長、全国書美術振興会理事長、
大東文化大学名誉教授。

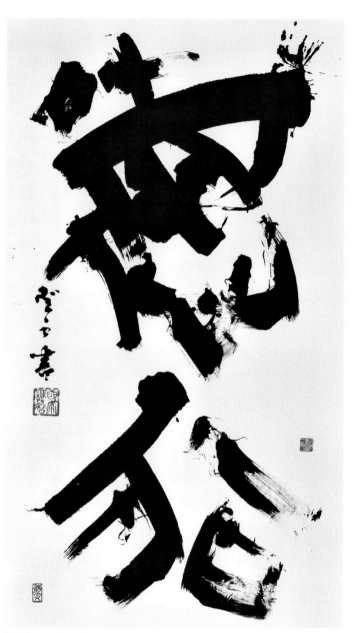

「徳行」2021年　第8回日展

閑静な住宅地のなかにモダンな佇まいの落ち着いたご自宅である。案内していただいた応接間にはさまざまな中国の器物が並んでいる。隣の二間続きのフローリングの部屋がアトリエ（道場）で、書棚には書籍がびっしり並び、壁には書画が掛けられている。奥の部屋には悠久のときを刻む中国の青銅器が並ぶ。三千年ほど前の文字がそのなかに彫られているという。中国への研讃の旅は二百五十回ほど。師である青山杉雨先生と父親からは本物を見て学ぶことを学び、気をもらってその中で書作を行う。

書家の父に反抗した

十八歳まで

「僕はそもそも子供の頃から十八歳まで書道をやろうという気は全くなかったんです」。かなの大家である高木聖鶴さんを父親にもつ高木聖雨さんの第一声だった。

「父は書に命を懸けていた人で、昼間は祖父がつくった証券会社で仕事をし、五時に帰って食事をしたら夜の二時三時まで部屋から出てこない。ずっと書を書いたり本を読んだりという生活でした」。幼い頃から両親と出かけた記憶もなければ父親との会話もなく、一人っ子だったが毛嫌いしていたという。「学力も伸びず考えた末、父親に『書道でもやろうかな』と言ったんです。そしたら『けっこうです。やらなくていい』とぴしゃりと言われた。反発心から高校時代はサラリーマンをめざしたが大学受験で一浪。その後叔母から、父は『書道でも』とデモをつけたのが、許せない。ほんとにやるならデモを撤回しなさいと言われ、改めて、父に『今後書道をやっていきたいと思うんですがどうですか』と言ったら『やるんだったらどうぞ、手助けはしない』と。父親としてはまだ信じられない状態だったのでしょう。書

道が最も盛んな大東文化大学に入らせていただきました」

岡山・総社市から東京へ出て初めての一人暮らし。大学に入ると、各県で名をなした高校生ばかりが集まっていた。書道用語も全く知らず友達に聞くのも恥ずかしい状態で、実家に電話を入れて、半切や落款の意味を聞いたのが書道についての初めての父との会話だった。それまでは父の部屋には一切入らず道具も見たことがなかったが、父は本物主義で、平安時代の古筆などを集め、勉強していた。今になって素晴らしいと思う。亡くなった後、平安時代から江戸時代までの古筆コレクションを東京国立博物館と九州国立博物館に百点ほど寄贈したという。

青山杉雨先生との出会い

書の道に入るにあたっては漢字を選んだ。「これも親に対する大きな反抗なんです。書をやっても絶対に〝かな〟だけはやらないと父に宣言して出てきましたから。ただ、自分で師事する先生については、自分で決めて相談しました。入学間もない五月のときです。大東に入った時点で、書道の専門家になろうという気持ちでいました。だからその時点で書家希望です。ただ同級生とは技術に歴然と差があり二倍三倍の努力をしないと追いつけないし、追い越せないと思いました。とにかく早く先生につきたい。大学の授業で遠目から見た青山杉雨先生にはオーラがあり、若くして書壇で名を成して、この先生につけば間違いないと思い、先輩を通してお稽古に連れていってもらいました。先生には二年間高木聖鶴の子供だと言わず、父も、休まず稽古に通っている状況をみて初めて、青山先生に挨拶に行ったんです」。

厳しくも優しくもいろいろなことを教えていただいた二十三年間で、稽古を休んだのはたった一度だけ、

祖母の葬儀のときだった。大学からスタートした書道で、どのような努力を重ねたのか。「ひとつは、枚数を書きました。数を書く。技術の鍛錬ですね。先生から毎回いただく三枚のお手本を一枚につき二百枚、三種類で一週間六百枚、卒業するまで四年間書きました」。その日書けなかったら翌日倍の枚数になる。「僕は一生懸命という言葉が好きで、一生命を懸けましたから、大事なことです」

もうひとつ良かったのは、青山先生に師事するまで誰にも習っておらず、手癖がついていないことだったという。先生の言われることが素直に受け入れられたのは非常にラッキーだった。「父親に対する反抗心と挫折。そこから書道を始めたようなものだと思っているんです。高校時代は親や家族皆を苦しめてしまって、順風満帆でどこかの大学の経済学部に入っていたら書の道はなかったわけです。やんちゃして挫折したほうがいいときもあると思いました」

青山先生の稽古は厳しく、四、五十人の指導に一時間ほど。朱墨で丁寧に直すのでなく、ただ「考え直せ」と言われ、どこを直せばいいのかを弟子は自分で考えなければいけない。そして次の週に直っていなければ激怒された。「簡単に教えてしまったら考えないから」と先生はおっしゃる。「一本の道があって則を超えず」。ぎりぎりのところまでは許されるが行き過ぎはいけない。こうした指導者の理念を守りながら、理想を入れ、自ずと独自の書が生まれてくるという考えである。

書道には篆書、隷書、草書、行書、楷書の五体があり、これを大学四年間で徹底的に学ぶ。展覧会でバラエティに富んだ書体があると見る人は楽しい、そうでないと書道芸術とはいえないという指導法で若い人を育てた。自分たちがベビーブーム世代で競争相手が多いことも良かったと振り返る。書道部で五百人。青山先生の学生の門人は一年生から四年生まで百二十人。「先生は常に献身的に教えてくださり、その人たちが弟子を育成し、日展などに出品し、枝葉を広げ、会が発展しています。青山先生の大きな

338

功績だと思っています」

百二十人の中には先生と一言も話さず卒業する人がいるほどで、いかに先生と会話できるかを模索しなければならなかった。三年のときに幹事長となった。青山先生は中国の掛け軸や青銅器など積極的に集めており、作品や作家について説明されるが、誰も話に食い込んでいかない。そこで、すぐに書画研究会を立ち上げ、一年ほど経って先生と書画の対話ができるようになると、先生から「いい作品が入ったから見に来なさい」と言われるようになったのだ。自らも中国の書画や器物を集め、教えを乞うた。「掛け軸が出す〝気〟というものは間違いなくありません。書斎を整え雰囲気を作り、部屋に気が充満したときに字を書くといい字が書ける。それが青山先生の理想でしたね。父もそうです。平安時代の本物を見ないといい字は書けないというのが理念でしたから。学生によく言うんですが、五百円の食器でもきれいだと思ったら、それでご飯を食べるとおいしいでしょう。それが気なんです」

日展との出会い、大学三年から出品

「父は書が日展に入った昭和二十三年（一九四八年）頃から出していて、秋になると日展に入選したとか、特選をとったなど話を聞いていました。母から日展の発表があった後、父親がふとんのなかで悔し涙を流していたという話を聞いて、大変な展覧会だと思っていました」

青山先生に師事すると大学の三年生から日展に出すように指導される。「最初の三年は落選しました。二十四歳のときに初入選、二年落選して、その次に入ってまた次の年落選、だから落選が六回あります

ね。これも順風満帆で行くよりは苦労して、日展はそんな甘くないというのを教え込まれたわけで、落選があったからこそ、今の私があると思っています」

「書道人生の転機は大東文化大学に入った時、それから日展の初入選の時ですかね。本当にうれしかった。書道の場合、入選は百人にひとり。いかに日展に入るのが難しいか。落選した人はこの次こそはと頑張る展覧会ですからね。人を成長させてくれる展覧会。悔しい思いをしたり手放しで喜んだり、悲喜こもごもの日展出品に対する思い入れが交差していきますね」

「君は篆書の大きな字を
書きなさい」

日展はひとり一点の出品である。その中でも得意とする分野を出さなければいけない。最初は隷書で、多字数で出品。二年くらいすると、青山先生から、観る人が会場内に大きな字が点在すると楽しく鑑賞できるということで篆書の大きな字を勧められ、二文字で書くようになった。

三千年前の古代文字を現代風にアレンジして書く。

「ちょっと絵画的になりますが、あまりパフォーマンス的にせず骨格だけはしっかりと守る。絵は遠近法や色で表現するが書の表現方法は白と黒のせめぎあいで、白を生かすには黒が必要、黒を生かすには白が必要。すると書は反対語、白と黒、太い細い、短い長い、広い狭い、両極の美なんです。例えば細い太いだけでは見た目に寂しい。あまり両極を入れすぎると表現過多、嫌味なものになる。いかに好加減に示すかは作家の技量です。私の場合、作品によっていずれを取り入れるかが重要な

340

ポイントで、文字の大小、粗密、線の太細、潤渇を考えます」

選文はまず二文字の場合なら見栄えのする字を一文字探す。そして大漢和辞典から良い意味で鑑賞者に理解できる熟語を探し、10Bの鉛筆で、字書を引きながらデッサンをする。「縮尺率を同じにした小さい紙に、ここは黒くする、太くするなど注意書きを書いてから、実際に大きな紙に書いてみます。ただ、精神的なものや感性があり、原稿どおりにはいかない。同じに書いても逆におかしく、そこから違ったものが生まれないと書の楽しさも出てこない。書道のお手本は一つの弊害だと思っています。手本より絶対うまくなるわけがない。青山先生には何十年も習って展覧会の手本は大学時代二枚書いていただいたのみ。あとは自分で創作していくんです。それが個人の技量を伸ばす一つの要因になると思っています」

特選を受賞した「天馬」ペガサスは思い出深い作品だ。四十歳の頃、青山先生の家を改修するときに仕事を辞めて四十日間手伝いに通ったことがある。稽古日以外に作品を見せるとルール違反だが「叱られても」と思い、まずは鉛筆で原稿を書いて数枚持って行った。先生にこの原稿で書くよう言われ、鍛練を重ね、特選をいただけたという。「意欲を感じてくださったんでしょうね。また二回目の特選では、たくさん書きましたね。先生が亡くなった年でした」

初入選の時も、その意欲を見せようと五種類の原稿を先生に見ていただき、一種類を決め、二カ月で六百枚書いた。しかし結局最初の草稿が初入選だった。「あとの五百九十九枚は無駄ではないですが、偶然出た線が最後まで表現できなかった。偶然が度々出るには鍛錬しかないんですね。その時強く感じました」

生涯現役という気持ちで

日展以外では、日本の書道文化のユネスコ無形文化遺産登録運動を進めている。二〇二一年十二月に国の文化財保護法に登録されることになった。

「作家ですからまずは技術を磨き、いい作品を書くのは大前提。まだ七十なら書道界では若造ですから、書道界の繁栄のために一生懸命働くのが今後の使命だと思っています」

また、大切にしている言葉がある。父親の言葉で、「人間はストップするからいつも不足不足という気持ちで人生を過ごす」こと。また、尊敬する奥村土牛先生の「芸術において完成はない。いかに未完成で終わるかが大切だ」という言葉も、何かもっとよく書けるのではないか、もっと工夫すれば変わるのではないかといつも考える。「佐賀県の藩主が書きとめた『葉隠』のなかに、『人生不足不足と思って亡くなったときに初めて成就した』という文章があり、そういう生き方をしたいと思っています。青山先生は『生涯現役』とおっしゃいました。死ぬまで良い作品を書くという気持ちをもって、頑張っていきたいと思っています」

（二〇二一年インタビュー）

342

星 弘道

― 書家 ―

星 弘道（ほし こうどう）
1944年、栃木県生まれ。浅香鉄心
に師事。1967年、立正大学卒業。
1975年、第7回日展初入選。
1990年、第22回日展「蘇東坡詩」
により特選受賞。1992年、第24回
日展「曽鞏詩」により特選受賞。
2007年、第39回日展「李濂詩」に
より日展会員賞受賞。2010年、第
42回日展「小学之一文」により文部科
学大臣賞受賞。2012年、第43回日
展出品作「李頎詩 贈張旭」により日
本芸術院賞受賞。
現在、日展理事、日本芸術院会員。

344

「いのち」2020 年

「妙法蓮華経」2020 年

江戸時代中期の旗本、『鬼平犯科帳』のモデルとなった長谷川平蔵の供養碑がある日蓮宗戒行寺の住職を務める書家の星弘道さん。寺は十七世紀に麹町から四谷に移り、徳川家光からの拝領地が当時は三千七百坪であったという。宇都宮に生まれ、数奇な運命のもと、大学生だった二十歳のとき、最年少で四谷の寺の住職を引き継ぎ今日に至っている。

朝は寺のお勤めがあり、午後から過ごされるという台東区のアトリエでこれまでの歩みを伺った。

高校三年、大学受験期に運命が動く

星さんは、宇都宮の砂糖問屋を営む家で五人きょうだいの次男として生まれた。十八歳で高校を卒業するまでは実家で過ごし、大学時代からずっと東京である。二十歳で住職になった経緯を伺った。

「四谷のお寺の住職が、昭和三十八年（一九六三年）二月十日に亡くなられたのです。私が大学受験の時でした。お坊さんになるつもりは全くありませんで、建築関係に進もうと理系の勉強をしていたのですが、お子さんのいなかった住職の後を継いでもらえないかという話がきたのです。縁戚ではありましたが、お寺のことは何もわからない。それほど檀家が多くないので、土日に法事が勤められるくらいの感じで大丈夫だから、好きな建築の方に進んでもいいという条件だったのです。なんとか考えてみようということになりました」

住職になるには出家得度といって剃髪するときに必ず師匠をつけなければならない。四谷のお寺の法脈から、師匠は厚木の本山の貫主様だとわかり、すぐに伺って話を聞くことになった。しかし、軽い気

346

持ちで行ったところ打ちのめされた。まず大学は宗門系の立正大学仏教学部に進み、その方の息子さんのお寺が麻布にあるのでそこで修行しながら立正大学に通うこと。二足のわらじを履くようないい加減なのはとんでもないということになった。話はだいぶ違う。高校三年の受験期にたいへんな決断を迫られた。

しかし、いろいろ考えたうえ、立正大学を受験し仏教学部に入学。「学校では、とにかく仏教用語もなにもちんぷんかんぷんで、他の人たちは寺の息子が多いですから、『立正安国論』など、ある程度そんな言葉くらいはわかっていたのだと思いますが、私は、最初はたいへんでした」

寺では毎朝四時にたたき起こされて、先輩僧と一緒にお勤めをして、終わると作務（さむ）といって外と中を全部掃除し、やっと八時くらいに朝食をいただき、身支度して学校へ飛んで行く。授業の時間表を提出しているため、すぐに帰ってこなければならない。帰ってきてからもいろいろと作務をやって、夕飯を食べて一日が終わる。「結局、学生時代、時間を作るには授業をさぼるしかなかったのです。毎日毎日そういう生活で、なぜ僕はこんなことをやっていなければならないのか、辛いこともあるし、あまりに世界が違い過ぎるということもあって、ダメかななんて思うときが何回かありました」

師匠に導かれ最年少で住職に
「随処に主となれば、立処みな真なり」

しかし堀日榮さんという立派な師匠に支えられた。『法華経講話』を出版した学者でもあり、仏教のことなどいろいろ話をしてくれた。「そうして、坊さんというのは大変な仕事だけれども、やりがいが

あるかなという感じにだんだんなってきたのです。師匠が千葉の清澄山という、日蓮上人が生まれて得度した大本山の別当様になられたので、学校が休みの時はそちらに行って作務を手伝いました。本当にがんじがらめになった状態で、青春というのがあったのかどうかわからないようなものでした」

そうして大学三年まで麻布の寺にいて、その間三十五日間の修行を身延山で行い得度し、最年少で四谷の寺の住職の名義を継いだ。

座右の銘は、得度の時にもらった師匠からの言葉で「随処に主となれば、立処みな真なり」。今置かれた自分の環境、立場、そういう状況の中で最善を尽くすということ。「結果を最初に求めるのでなくて、一生懸命与えられた場所でやりなさい。それからいろいろ結果がついてくるということで、今でもそういう気持ちでずっとやっています。書家になるつもりも坊さんになるつもりもないしで、我が人生は流された人生という感じです」とほほ笑む。この座右の銘は大きな糧になったであろう。

子どもの頃一番かわいがってくれた祖母が日蓮宗の大信者だった。実家は曹洞宗で禅宗だが、その仏壇の隣には日蓮さまの仏壇があった。「そういう環境だったから、日蓮宗のお坊さんになるようになったのか、祖母がいろいろ教えようと思ってやってくれたのでしょう」。そこにはひとつの因縁のようなものを感じるという。

すばらしい文字
荒行で出会った

大学を卒業すると、日蓮宗では荒行という修行がある。十一月一日から二月十日まで、下総中山の法

華経寺に全国から五十人ほど集まる。一歩も外へ出ず、百日間、寒い時に水ごりをとって、一日三時間程度の睡眠で、お経をあげ水をかぶりお経をあげ水をかぶるという修行である。毎食おかゆ一杯と味噌汁、たくあん程度で過ごす。栄養失調や睡眠不足、死んでも異議申し立てしないよう誓約をし、医者の診断書も付けて覚悟のうえで志願していく。それだけ厳しく、五回の修行で成満すると一番上の修行僧の位がもらえるという。若く何もわからず、ただひたすら飛び込んで行った世界だったという。

この修行中に、初めての書との出会いがあった。三十五日間の自行の後、麻の衣の上に割烹着を着て「法喜堂」というお堂で食事を作る係になった。そのときエプロンに「法喜堂」と墨で、すばらしい字が書かれていた。書というのは結構人を感動させるものがあるなと感じた。

後にその文字は、相田さんという、日展に入選した先輩僧が書いたものとわかった。浅香鉄心先生のお弟子さんだった。仏さまにあげる書がお粗末では申し訳ないと考え、「是非教えてほしい」と訪ねたところ、東京の寺で若い僧侶を集めて指導してくださることになった。ひたすらみなで競争しあって書いた。相田先生が体を壊してからは、浅香先生が教えていた東京の王子に行くよう言われた。浅香先生は日展で活躍された先生で、日展や読売書法展、毎日書道展など公募展を勧められ、出すようになった。

三十歳のときに日展に初出品初入選。三回目に落選したが、その後十五回ほど入選し、四十五歳のころに特選をもらった。その後一九九二年に二回目の特選。委嘱になった。しかし、恩師である浅香先生が一九九七年に亡くなった。「先生がいなくなるとこの世界はたいへんなのですが、どういう立場であっても一生懸命やって、いい作品を書くように心がけようとただひたすらに思っていました。結局見ていてくださった先生方のおかげで会員賞、大臣賞をもらって、日本芸術院賞まではなんとか六十代で行き着いたという感じです。いろいろな巡り合わせに感謝しています」

その間、書を極めるには漢文・漢詩をどうしても学びたいという若い僧侶の声もあり、大東文化大学の猪口篤志教授を紹介してもらい、十五年ほど寺で教授していただいた。「有名な先生がついて直していただくと漢詩というのはものすごくよくなるのです。猪口先生は今でいう儒者で人間的にも立派な方です。私はお坊さんの師匠に恵まれ、書道の師匠に恵まれ、漢詩の師匠に恵まれ、そういう面で本当に恵まれた生涯です」

現代書道二十人展への参加は今年で十五年目になるが、東京国立博物館に特別に展示された第五十回のときに選ばれた。「有難いことで誰かが見ていてくれたのでしょう。この展覧会は六十何年の歴史があります。書家が二十人しか選ばれていないと思うとすごい事なんだなと思いました」

何でもなく書いて
何でもある存在の字

作品を書く時には、自分で撰文してこの詩と決めてから実際に毛筆で書いてみて、これなら作品になるというものを書くようにしているという。

「僕はあまり草稿を作らないのです。きちんと作ってそれを縮小拡大して納める先生もいるのですが、制約が加わるといきいきしたものが書けなくなるのです。その時にぶつかった瞬間から筆の様子をつなげていってっという感じで書くのです。文章だけは拾いますが、それをいろいろと書いて、これでいけるとなったら、今度はそれに集中するやり方で、結構失敗も多いです」

実際に書いてくださった。躊躇なく、勢いをもって筆が進む。「こうやってどんどん書いていくので

すが、その中でも感触が『あっ。よしこれでいいかな』というのがあるのです。ただ、あとで乾燥によって墨の色が変わって出て来ます。次の次の日くらいまでは結構化けるのです。見てこれで大丈夫となったらこれに印を押して出そうとなるのです。

これに印を押して書くという。

数多くの印も見せていただいた。大小、実に多種の印があり、作品にあわせて選ぶという。「書は奥が深いです。一生かかってどこまで行かれるのかわからないです。芸術でなくても、みなそうですね。」

ここでいいというのはないから生涯現役でやり続けるよりないでしょうね」

これから書きたいものを尋ねると、良寛の話をしてくださった。「良寛さんが料理人の料理と書家の書は嫌いだということを言ったといいますが、良寛さんほど達観した世界に入っている人になると、料理人の料理は型が決まってしまうというか。書家でいえば技術的にできあがってしまっているということなんだと思うのです。良寛さんの書は稚拙な表現をして、子供が書いたような字です。しかし良寛さんが習っていないかというとものすごく習っている。そこを通り過ぎていくところに本当の意味でのいい書がある。料理でいえばいつまで食べても飽きがこない、書でもいつまで見ていても飽きがこないような書であって、もっと人に訴えてくる力のあるものができたら、それが一番難しい世界かなと思っています。技巧的なものに走るのではなく、自然に書いて、それでいて何でもない。かざりをそいで、そいで、そいでいく。何でもなく書いて何でもある存在の字が書けたら一番いいかなと。禅問答ではないです

けれど、何でもなく書いて何でもある存在の字が書けたら一番いいかなと。そいでいく。僕も七十五歳になりますから、そんなものが少しでも表現できたらと思います」

今パフォーマンスのような書が話題になっているが、それだけではないということを、世の中の人にも見ていただきたいと語る。

文化を残し
守るということ

四谷の寺は、昭和二十年（一九四五年）に戦災で焼けて、三代かかってやっと復興できたという。「年中、客殿や会館、仏塔を作ったりということをやっていたので檀家の人にはトンカチ住職なんて言われます」

麹町から四谷に移転した十七世紀、家光からの拝領地が三千七百坪だった。今ではだいぶ小さくなったが、先代の住職が経営のために土地を貸してしまい、星さんは五十何年間、買い戻しを進め、寺に貢献した。昔の大名寺なので檀家は少ない。明治維新で武家が平民になり大名寺の維持はたいへんになった。

「何だかんだといっても国宝などの文化的なものを信仰の力で守ってきたのはお寺です。そういうことも考えていただけるとお寺も嬉しいと思うのです。こちらは家康の側室のお万の方が建てたお寺ですが、残念なことに戦災で全部焼けてしまいました」

長年、走り続け、寺に貢献し、書に打ち込んだ。毎朝、寺のお勤めの後、午後からは浅草橋のアトリエで、弟子たちの稽古をしたり、『龍賓』という書道の月刊誌の仕事をしたりする。全国の会員が習字を習って投稿し、優秀な作品を紹介するもので、浅香先生が亡くなってから二十年ずっと続いている。

「古代中国で木片に墨で書かれた『木簡』は今もそのまま残っています。墨は腐食も防止します。周りは腐ってへこむのですが墨で書いたところだけが浮き出ているのです。今中国とのいろいろな問題があ

るけれど、日本の文化は中国を学ばなかったら何も出てきません。中国の三、四千年の歴史というのはすごいなと思います。これから日本独特の考え方で残していけばいいのでしょうけれど、我々がこれからどうやって自分のものを残していったらいいのか、いろいろ考えなければいけないと思っているのです」。

寺を守り、書の未来を考え、星さんの「随処に主となれば、立処みな真なり」の道は続く。

（二〇二〇年インタビュー）

土橋靖子 ─書家─

土橋靖子（つちはしやすこ）
1956年、千葉県生まれ。日比野五鳳、日比野光鳳に師事。1979年、東京学芸大学書道科卒業。1980年、同大学専攻科（書道）修了。同年、第12回日展初入選。1992年、第24回日展「雪」により特選受賞。1998年、第30回日展「夕されば」により特選受賞。2008年、第40回日展「良寛春秋」により日展会員賞受賞。2016年、改組新第3回日展出品作「墨染」により内閣総理大臣賞受賞。2018年、改組新第4回日展出品作「かつしかの里」により日本芸術院賞受賞。現在、日展理事、日本書芸院理事長。

「墨染」
2016 年　改組 新 第 3 回日展　内閣総理大臣賞

「松虫」2021 年

東京・新宿区の静かな住宅街のなか、土橋靖子さんの仕事場を訪ねた。二〇二二年、蛙園会という自らの会が新たに立ち上げられた。この教室で作品の指導などをされている。明るい洋間と和室の二間続きで、机の周りには師であり祖父である日比野五鳳先生の書や写真が飾られている。生前五鳳先生が愛用していた着物の端切れで作られたという小さな座布団の上には、信楽焼の蛙の置物が鎮座している。和室では、淡い桃色の可憐な花やひまわりが、凛とした空気のなかに彩りを添えていた。

恩師から教えていただいたことをいつも忘れないよう、戒めのためだという。

祖父日比野五鳳先生を
人生の師として

「子供の頃、母の父親、私の祖父である日比野五鳳先生は、よく京都から市川の家に泊まりに来ていて、私はとてもかわいがってもらいました。その頃は『京都のおじいちゃんは習字の先生』くらいにしか理解できていなくて、小さい頃から私は父と同じ仕事を目指そうと思っていました」

桜蔭学園の中学校では書道部に入った。そこでは五鳳先生の孫弟子にあたる楢崎華祥先生が顧問として熱心に指導されていて、祖父との繋がりに加え、書を一気に身近に感じるようになっていった。こうして書道部に所属しながら、高校二年の秋までは理系に進むつもりでいたが、いよいよ祖父の世界が面白く思えてきて、進路を変更、書の道へ進むことを決心した。

子供の頃は、母から祖父の折帖で書の手ほどきを受けていたが、部活動の傍ら中学二年の十四歳になってからは、新幹線に一人で乗って京都の祖父のもとへ通って指導を受けるようになった。振り返ると「一

番多感な時期に、五鳳先生のもとで学ばせてもらえました。実際たくさん書を書きましたが、技術だけでなく、祖父の生きざまというか考え方や価値観を目の当たりにし、それが今の私の礎になっていると感じています」

こうして本格的に書の道を志した。中学・高校の時はそれほど厳しい指導ではなかった。「一番大切なことは用筆法でした。筆の持ち方やどういう線がいいかを徹底的に教え込まれた感じはいたします。線が命だから、その線を生み出す筆の使い方、そこを徹底して言われたのが強く印象に残っています」。

大学は、東京学芸大学の書道科へ進んだ。大学生になってからの指導は厳しさを増し、卒業後、日展に出品するようになると、さらに厳しくなった。新幹線の中で泣きながら帰ったこともある。厳しく書き直しを言われ、指導の後、「今ちょっとやってみなさい」と、京都の祖父の家の二階の空き部屋で書かせてもらった。しかし、なかなかうまく書けない。一時間もしないうちに「書けたか」と言って祖父は階段を上がってくるのだった。でも焦れば焦るほどガタガタになってしまう。「不甲斐ない私の作品を見てがっかりしたような祖父の顔が今も忘れられません」。全然書けずに、結局、市川の自宅に戻って書き直し、また上洛するということが何度かあったという。

格別の存在である

日展の重み

日展に出品し始めたのは、専攻科を修了した二十三歳からだった。ずっと指導を受けるために京都を往復していたが、時には通信で指導を受けたこともあった。「今思えば格別の計らいだったと思います」。

五鳳先生からの『だいぶよくなった。あとは細かいことは気にしすぎず、最後は気力。さらにがんばりなさい』という添え書きは今も大切に残している。

学びのなかで、祖父からの指導をできるだけ吸収しようと強く思った。「当時、たくさん話を聞いたことが、今になってお腹の奥の方にストーンと落ちることがよくあり、その偉大さが身に染みてわかるようになりました」

日展との出会いを振り返れば、幼い頃から母に手を引かれて昔の東京都美術館の日展を見に行くのは習慣になっており、そうした空気を小さい頃から感じ取ってはいた。現在、一年のうちに二十を超える作品を書くが、土橋さんにとって日展は格別の存在である。

「日展というのは私を育ててくれた場所であるし、日展がなければこの世界の厳しさも深さも感じ取ることができなかったと思います。近頃は他の分野の先生とお話をさせていただく機会もでき、一気に芸術面での視野が広がりました。ありがたいことです」

一つの作品を二百枚近くは書いていく。日展の場合は、いまだに肩に力が入る。「書き過ぎて新鮮な感動がなくなってはいけないのですが、気になるところを直していくと、すぐに紙の束が減っていってしまいます」。線や形はもちろん、構成や余白、墨の扱いや全体の風趣など、こだわりは沢山あるが、そのこだわりを見せずにまるでアドリブのように書けた書が今のところの目標という。「でも昨今は、以前五鳳先生が添え書きをしてくれた言葉に改めて思いを巡らしています。師は徹底した技術の習得の上の『形を超えた精神の世界』のことを示してくれたのではないか。言葉の重みをようやく今頃になってかみしめています」。遥かな道である。

さて、これまでの日展出品で印象深かったことを語っていただいた。平成四年（一九九二年）の特選

である。五鳳先生が亡くなったのが昭和六十年（一九八五年）、その後は日比野光鳳先生にお世話になった。

当時、日展の会場の特選作品の前で、杉岡華邨先生に「あんたは五鳳先生が亡くなったらだめになると思ったがまあ頑張ってるな」と言われ、認めていただけたことがとても嬉しく心に残っているという。その頃、第二子の出産の後だったが、「絶対にここで手は緩めない」という半ば意地だけで筆を持ち続けた。「周りの協力のおかげでもあります」と振り返る。とても印象深い特選受賞だった。また、内閣総理大臣賞に続き、日本芸術院賞を受賞し、「この世界を牽引していらっしゃる先生方のご苦労を垣間見ることが増えまして、作家として良い作品を作ることは絶対条件ではあるけれど、この世界で生かしていただいているのは先生方あってのことだと身に染みて思います。今後は書道の振興にも微力ですが尽力させていただくことが恩返しになると考えています」。

母校に寄贈する
六曲屏風を制作中

土橋さんが現在取り組んでいる作品のひとつに『源氏物語』がある。源氏物語の五十四帖から一首を選び六曲の貼りまぜ屏風に仕立てて、母校の新校舎建替えに際し納めるというものである。生徒はもちろん教職員もほとんどが女性という母校にふさわしい作品として考え抜いて、平安朝の女流文学を選んだ。校長が同級生という縁である。「母校への感謝と後輩へのエールを込めて書いています」

一方、日展の作品を選ぶときは、作品そのものの芸術性を第一義に考えているという。「こういうものを表現したい」というイメージを具現化できる題材を選ぶ。激しいもの、静かなもの、パッション、

わびさび、その方向性をその都度決めて選ぶ。秋の日展が始まると、すでに思いは翌年の作品に及んでいる。作品の反省も含めて、一年中考えを巡らせる。日展にかける気迫には並々ならぬものが感じられる。

基本は朝から日中に書く。「作品を作るうえで墨の美しさを大事にしています。夜間ではそれがわからないんですね」。夜はイメージ作りや素材をやり直したり、古典を学び直したり、何か栄養を吸収したりという時間にあてる。

作品制作に至るまでの時間、そして筆を持った時の集中力はたいへんなものである。

漢字とかなの調和を

テーマに

近年テーマにしているのは、漢字とかなの調和であるという。「私自身かな作家でありながら、どうやって漢字を勉強し作品に取り組んでいくかは若い頃から考えていまして、大学では漢字を中心に勉強しました。この十年はそれを強く意識して古典を勉強し直しています」

和室に掲げている『和楽』という作品は、市川の実家にずっとかけてあった祖父五鳳先生の書だそうである。大学では漢字を学び、その間京都ではかなを学ぼうと決めていたという。さまざまな辞書を、二十代のころから自ら文字を拾って作っている。「右から左に写すのではなく、覚えておいて何かの時にふっと出れば一番いいんだなと思うんです。勉強しているときが一番楽しい」とも語る。

書の魅力は、二度と同じものが書けない一瞬の芸術であること。「基礎的な錬磨は圧倒的に必要にな

ります。まずは師風を学び、基礎になる古典の勉強をもとにして、そこに精神性や人生観、時に偶然性とかが全部が合体されて生まれる書が本当に難しくも面白いんです。二度と同じものが書けない。だから失うものも多い。でも何かを得るために、一枚、また一枚と書いて夢中になってしまうのが書です」。

奥深い書の世界の一端をお話しいただいた。

（二〇二二年インタビュー）

真神巍堂（まがみ ぎどう）
1943年、京都府生まれ。村上三島に
師事。1967年、京都教育大学美術科
書道卒業。1968年、第11回日展初入選。
1992年、第24回日展「五嶺」により
特選受賞。1996年、第28回日展「舒
位詩」により特選受賞。2009年、第
41回日展「于謙詩」により日展会員賞受
賞。2016年、改組新第3回日展「轎
轀」により東京都知事賞受賞。2017年、
改組新 第4回日展「碧潯」により文部
科学大臣賞受賞。2019年、改組 新
第4回日展出品作「碧潯」により恩賜賞・
日本芸術院賞受賞。
現在、日展理事。

真神巍堂 ── 書家 ──

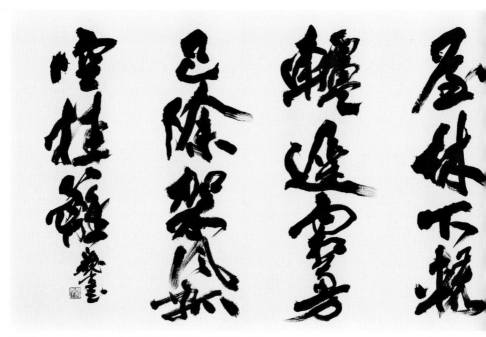

「轆轤（ろくろ）」2016 年　改組 新 第 3 回日展　東京都知事賞

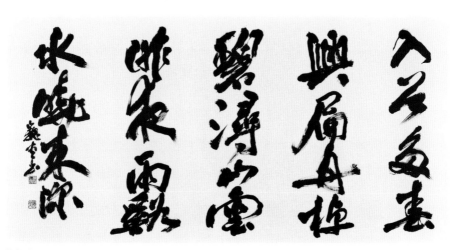

「碧潯（へきじん）」2017 年　改組 新 第 4 回日展　文部科学大臣賞　恩賜賞・日本芸術院賞

京都・東山で、鎌倉時代の建仁二年（一二〇二年）に開創した、京都最古の禅寺、建仁寺。その広大な境内の北側に位置する塔頭のひとつ、正伝永源院の元住職で書家の真神巍堂さん。春と秋のみ一般公開の由緒あるお寺で、現在も、多才な活躍で奔走されている。朝のお寺でお話を伺った。

僧侶としての宿命に生きて、
書と出会う

昭和十八年（一九四三年）、東山のお寺の二男として生を受けた真神さん。寺は、明治初期の廃仏毀釈（しゃく）を経て、祖父の代に、建仁寺の塔頭のひとつ正伝永源院として引き継がれたという。

「私は今年ちょうど八十なんですけどね。作家という意識はいまもないです。お寺に生まれていますから、住職がどうしても主になっています。幼いころに兄と弟を亡くし、二男の私が寺を継ぐことは、宿命でした。お寺の子ですから書道を習っておくのはよいと父も思ったのでしょう」。真神さんは、小さいころから、白い紙をみつけては、絵ではなく文字を書いている子供であったという。それは祖父もそうだったと聞いた。

小学校一年の時に、学校で習字の選手となったのをきっかけに、近所で習うようになった。生涯の師となるのは村上三島先生であるが、その門下の僧侶で書家の上松義山（うえまつぎざん）先生が、真神さんが通う小学校の前の禅居庵で、書道の研究会を行っていた。小学生から大人まで五、六十人はいたという。学校が終わると、そちらに駆けこんでは練習する日々であった。「他の稽古もしませんし、その頃そろばんが流行り出して小学校五年から二年だけ習いましたけど、それ以外は時代が違いますしね」

その後は、京都学芸大学（現・京都教育大学）の書道科に進学。同級生は六人という少数精鋭の中で、「古典を勉強せよ」という指導のもとに学んだ。大学の書道科の教授はアンチ日展という立場の教育方針で、学生で公募展に出すことは奨励されなかった。村上先生からは、大学では大学の教えに従っていくよう指導を受け、研鑽を積んだ。また大学二年から三年に上がるときには、建仁寺の本山に僧侶として一年間の修行に出た。

「私は大学時代からお手本をもらったことはほとんどなく、古典を見てそれを書いて添削していただくということでした」

大学四年のときには、村上三島先生門下の長興会のなかでも京都版の現創会に入り活動を続ける。「そこは日展の系統ですから、自然と日展中心に作品をつくることになります」

「日展の一回目は落選でした。二回目は通していただいて、それからあとはわりに順調に通って九回目か十回目で一回落ちましたね。それでもそんなに厳しいところで、学生の初出品から今までで三回くらいの落選で済んでいるのはやっぱり幸運と思います。私らはこういう所に生まれているという良さだけでなく、私の八十年の人生は運だけで来ていて、本当です。

上松義山先生は、お坊さんでしたが、当時特選を一生懸命狙っておられまして、最終的に隷書で特選をとられましたが、父親と年齢も変わらず仲が良かったことから、自分も特選をとって親父を喜ばせたいというのが根底にありましたね」

こうして書道に打ち込みながら、大学は教員養成校であったので、卒業後は小学校の教員になる人も多かったが、真神さんは私学の高校の教員となり、十五年ほど勤めた。

漢詩を借りて、表現する

作品について語っていただいた。

「展覧会に出すと、見に来る人は何という字ですかとか意味を聞かれます。それが一番辛いところで、書家は漢詩の意味を表現したいわけではないんです。極端に言えば、無なら無という字を表現したいから書くわけではなくて無という文字の骨格と言いますか、縦とか横の線の組み合わせの姿の面白さとかね。墨と筆を使って画仙紙に線を引くということで線の面白さ、深さ、強さと言いますか、線そのものの意味もありますね。だから、どういう紙にどういう筆を使ってどれだけのスピードでどれだけの圧力をかけて書いたらどういう線が出るか。滲んだりもしますし、かすれもしますし、滲みは滲みの美しさ、かすれればかすれの美しさがあります。だから、そういうものを総合的に漢詩を借りて表現する。意味は、一切とは言いませんけども別に表現したいわけではないんです。書家と同じ立場で見てもらえたらもっと面白い世界ができるかなと思うんです」

「書体は大体中国の古典を臨書するという方法で勉強します。それを使って表現するわけですから書体は自ずから臨書したものと同じような書体になります。私の場合は、行書か草書ですね。それが体の中に入っておって漢詩を選んだら、たとえば春という文字を古典で学び、春というものが自分の体の中に入っているのを自然な姿の中で出していく。次に花という字を書く。春と花が文字として絡み合うかとかね。一つで終わる場合と、二つになったからの世界もありますよね。そういうことがどんどん増えていくわけで、形も変わることによって随分複雑な算数ができるわけですけどそれを経験値で

やっていきます。だから草稿というのを作りますけども、漢詩を選ぶときには経験で大体この詩はこういう格好になるな、というのが想像できるんですよね。詩をうまく選ぶと、良い作品に仕上がることが多いです。だから漢詩を選ぶのも力の一つですね」

師からもお手本はいただかなかったが、真神さんもお手本は書かない方針という。「それぞれの個性が出てくるから面白いのです」

寺の仕事については、二〇二二年十二月十五日に住職をご子息に譲った。住職として三十五年、さまざまなことに関わった。なかでも織田信長の弟で茶人の武将、織田有楽斎の茶室である如庵（国宝）の復元移築、明治初期の廃仏毀釈で失った、室町・戦国時代の茶人で、千利休の師としても知られる武野紹鷗の供養塔も、有楽斎の四百年遠忌にあたる二〇二一年に大阪の藤田家から返還されたこと、また、寺に併設していた保育園の規模拡大に伴い、別の地に移転させたこととなど大きな事業を成し遂げた。

方丈の濡れ縁から美しい日本庭園を眺めながら真神さんは語る。寺に生まれ、その道は、仏門の厳しい修行ののちに老師を目指す方向とそうでない道がある。真神さんは、寺と書道、教育者と多方面に活躍してきた。保育園では園長も務めた。「お寺しながら学校行きながら、ながら族もいいとこであれやこれやしてきました」

方丈のなかに案内していただくと、そこには元総理、東京の永青文庫の元理事長である細川護煕氏が描いた襖絵が広がっており圧巻である。正伝永源院の歴史が感じられる貴重な仏像も安置されている。

今後文化財の展覧会なども東京で予定されているが、寺が一般公開されるのは、春と秋の特別拝観の時のみだそうである。

寺の門をくぐり、正面の部屋が真神さんの書の部屋である。ここで稽古もするという。障子越しに日

の光のうっすらと入るなかで、漢詩を書いてくださった。力強い筆の運びに息をのむ。大きな白い紙に、バランスよく文字が書かれていく。時が止まったようだった。

部屋のふすまの取っ手を見ると、美しい絵が描かれた陶板でできている。これは、小学校の同級生で親友である永楽善五郎（現「而全」）さんの作で、特別に作っていただいたものだという。二〇二二年、百貨店で書と陶磁器の二人展も開催している。

師の言葉
「作家ではなく職人になれ」

村上先生からいただいた言葉のなかで、最も心に残っているのは「作家ではなく職人になれ」という言葉だった。書の世界は、同じことを何度も繰り返し、鍛錬していく。

「職人というのは、同じことを何度も何度も繰り返してやるということで、例えば筆を扱う技術というものは、自由自在に筆が使えるようにする。昔は筆を普通の筆記用具として使ってたわけですから、昔の人は書の世界で言う職人とかわりませんね。作家ではなくて職人かもわからない。何百枚も同じものを書いて手紙を出すわけじゃなくて、みんな一枚書いて出してるわけでしょ。それを古典として大事にしてるわけですけど。だから村上先生の持論は、作家は職人の行き先であるわけです。まず、職人ほどのテクニックと言いますか、そういうものを数書いて覚えないといけない。頭で書いていては分からないということで、関西の書壇は、どちらかというとそういう鍛錬主義ですね」

作家という意識はないという冒頭の言葉は、こうした考えからも来ているのだろう。

精神統一して白い紙に向かう。幼いころに白い紙を文字で埋めてばかりいた少年。「宿命」のままに、迷うことなく書の道に進み、漢詩にひかれ、漢詩を書く。すべては長きにわたる鍛錬を経て、自分の体のなかから出てくるもので書く。

「たくさん書いても一枚目がいいんです。それは、無心であるから。いらんことを考えない。もう一枚もう一枚となおして傷をとっていくと、新鮮さが消えていきます。無心で書けたら最高です」

僧侶として、書家として長い時間を重ねてきて、いま無心で書を書く。

今年、京都文化博物館で寺宝展「四百年遠忌記念特別展　大名茶人　織田有楽斎」とともに、真神さんの書の展覧会を行った。「次の個展はいつできるかわかりませんが、もう一度寺の中で色々集めてできればと思っています」

（二〇二三年インタビュー）

「一龍一蛇（いちりょういちだ）」荘子・山木第二十　2015 年

新井光風（あらい　こうふう）
1937年、東京都生まれ。西川寧に
師事。1966年、第9回日展初入選。
1972年、第4回日展「九穀斯豊」
により特選受賞。1978年、第10回
日展「熱鐵」により特選受賞。1994
年、第26回日展「雲龍風虎」により
展会員賞受賞。2000年、第32回日
展「盛稲梁」により文部大臣賞受賞。
2004年、第35回日展「明且鮮」に
より恩賜賞・日本芸術院賞受賞。
現在、日展名誉会員、大東文化大学名
誉教授。

新井光風

―書家―

370

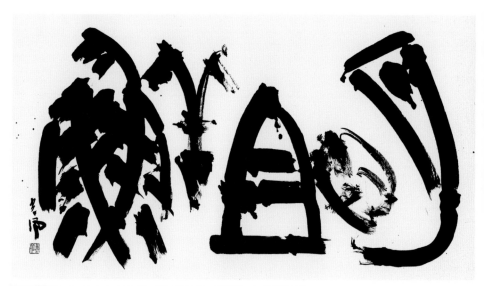

「明且鮮（めいかつせん）」　2004 年　第 35 回日展　恩賜賞・日本芸術院賞

十七歳のときに東京・神田の書店で手にした西川寧先生の『書道講座』という書物。そして日展で見た書。この出会いから人生が大きく変わったと語る新井光風さん。その日から、書の怖さに取り憑かれたように学び始めた。二十七歳で師の門を叩くまでと、師の下で学んだこと、遡って戦時中の小学生の時、ひとりで疎開した埼玉県での物を作る体験や初めて試した筆の感触など、さまざまなエピソードをお話しいただいた。埼玉県南西部のニュータウン、駅近くの眺めのよいご自宅アトリエを訪ねた。

疎開先で、木の飛行機づくり

新井さんは、四人きょうだいの長男として、昭和十二年（一九三七年）、渋谷区に生まれ、戦時中の小学校一年から四年まで、埼玉県の親戚の家にたったひとりで疎開した。父親は戦争に行き、母親やきょうだいは東京に残ったのだが、この四年間が面白くてしょうがなかったという。

それは、学校の帰り道に桐の箪笥屋に寄ることだった。背伸びをして、窓から箪笥職人が削る桐の木の切れ端が散らばっているのをじっと見ていた。「桐は軟らかいので、飛行機を作りたいと思ったのです」。空を見上げれば飛行機の形はだいたいわかる。箪笥屋さんの窓に顎を乗せて見ていると、「坊や、これが欲しいのか」とくれるようになった。喜び勇んで帰ると飛行機づくりに没頭した。胴体と羽をつけるのは、竹釘のような穴をあけて留めたり、あるときは飯粒を練って接着剤にするのを真似た。通っているうちにいろいろな形の桐の切れ端を溜めてくれるようになった。「毎日毎日飛行機を作るのが楽しみでした。彫刻刀の使い方も知らずに指を切ってしまってくれたこともありますが、あっという間の四年間でした」

372

一九四五年三月十日に東京大空襲となった。その直前に母は危険を感じて弟妹を連れて埼玉に来ており一年ほどは一緒に生活をした。五年生で焼け野原の東京へ戻り、父親が兵隊から帰ってきた。

「初台の自宅からは新宿の伊勢丹が見えました。あとは焼け野原でした」

小学校六年のときには、空のリュックを背負って京王線に乗り、ひとりで高幡不動まで食料の買い出しに行ったこともある。駅からしばらく歩き、「食べるものがあったら譲ってください」と訪ねていくと、どの農家も優しくしてくれた。その話が近所に広まり、うちの子も連れて行ってほしいとなった。「こうした経験の一つひとつがあまり辛いとか大変ということではなくて、自分のやりたいように生きてきた感じがします」。戦中・戦後の激動の時代の苦労も、新井さんは柔軟な発想と豊かな創造力で楽しみに変えていったのだ。

筆のぐにゃっとした
感触に惹かれて

書との出会いを振り返ると、「家に、親が使っている筆や硯があって、それを書いて動かしたときの筆の『ぐにゃっ』とした妙な感覚に興味をもったのです」。

石蠟や鉛筆で字を書いたりという硬い感触しか知らなかったので、それ以降、筆を動かすことが楽しみになった。好きなので書くことが増え、小学校で展覧会に出すと賞をもらった。「ただ、当時は上手く書けたということではなく、筆でいたずら書きをしているような、筆を動かす楽しみのようなものが中心でした」

西川先生の書物と書に出会う

「この本が私の出発点なので、いつでも手を伸ばしたら触れるところに置いています」と書棚から出された本は、紙が黄ばんで古めかしいものだった。十七歳のときに神田の書店で見つけた西川寧先生の書いた『書道講座』である。隷書、篆書など数冊に分かれ、書について詳しく記されていた。「この本に出会ってから文字通り私は変わりました。ただ筆を動かして文字を書くものだと思っていたのが、『書とは恐ろしくすごいもの、これは大変なものだ』と思い、『これならやってみたい』と思ったのです」

同じ年に日展で西川先生の楷書の作品を見てさらに感銘を受けた。その日から一回の展覧会に何度も通うようになった。

「毎回テーマを決めて展覧会を見ました。今日は日展で全作品の『墨』を基準に見て帰る。別の日は『線』をテーマに、次は『構図』『空間』、次は『渇筆』をテーマに、もう気が狂ったように見ます。日展だけでなく、ほかの展覧会でも同じような見方をします」

工夫して一つの物事に徹底して集中して取り組む姿は、毎日桐箪笥の店に通って夢中で飛行機を作った小学生の頃にも重なる。

中国の書物で、古い時代を調べる

すると今度は、中国の古い時代のことを調べたくなった。書体には、楷書、行書、草書、古い書体になると隷書、もっと古い篆書がある。

「私の場合、隷書から逆に書道史を遡って書体が変遷する過程で作品を発表しているのです。数百年ずつ遡ってみると、字が変わっている。その過程の文字を調べる。どんどん調べることで自分のなかでそれが膨らんでくる。さあ、大変だということで、今度は中国のものを見ることに貪欲になってくる。中国のものを直接見たい。たとえば向こうで何か出土したらすぐに見たい。すると、中国語が読めないと仕事になりません」

研究を続け、自分の作品をつくる。自分の字を書きたいがためにとことん調べる。「日展でわずかに二字とか三字の作品を書きますが、その前に資料の下調べに相当な時間をかけます。私はたいてい本を二冊買って一冊はきれいに取っておき、片方は自分のメモ用に使います」

新井さんの書棚には上から下までびっしり書籍が並ぶ。八割が中国の本だそうだ。本には細かなメモが書き込まれている。また、つぶれている字を解読するには、模写をして文字学的に確かめる。長い工程を経て、ようやく二文字、三文字を書く準備ができる。

二十七歳で
西川寧先生の門を叩く

十七歳で『書道講座』の本と出会ってから、十年間にわたり中国語などの勉強を通して力を付け、二十七歳のときに初めて西川寧先生の門を叩いた。その時には文字を調べる上で必要な、中国から出る

報告書を読み解く力を蓄えていた。書かれているものはすべて中国語なので、わからなければ行き止まりなのである。

「西川先生の本は片っ端から読ませていただきました。書というのは、筆と墨があるとすぐ出発できそうですが、それではその先が困るので、土台を築くということです」

メモをとらずに
恩師の話を聞いて覚える

西川先生の稽古はいつも午後二時から始まり夜中の一時か二時に終わった。「午前十時に来て順番を待つ人もいます。一人ひとり作品を出して一対一で見ていただく。私が帰るのはいつも遅く、喫茶店に朝までいて帰ることもありました」。先生の話は書だけではなく中国や歴史、本の話など多岐にわたった。

「前にお聞きした話を忘れると、次の時に先生は相手にしてくださらなくなります。その代わりこちらが対応できると先生はどんどん話をしてくださいます。ですから、稽古の帰りは家に帰っても寝られないです。まず、一日にあったことを全部整理します。先生の前でメモする人はいないのです。メモは後で忘れてもいいからメモするわけです。だから、誰もメモをしません。その場で覚えるという姿勢そのもので行くのです。中国の図書の名前も人名も音で覚えるしかない。家に帰って本をめくってあの時代の話をしてこの人物が出てきたからたぶんこの人の名前だなとわかります。そうして整理してから寝るのです。それで本当に勉強させていただきました。私のスケジュールはすべて、先生の家にいつ行くの

376

かということで動いていました」

西川先生が始めた『書品』という学術雑誌があり、一九四九年から三百号まで続いた。二百六十号か
らは、新井さんが一カ月おきで原稿を書くことになった。中国で出土したものを紹介しながら字の特色
を書いた。印刷前に先生に見ていただき、直しをいただきに約束して伺った。そこでは、二時頃から夕
方くらいまで偉い先生とずっと一対一で話ができた。

「先生も私も正座で座ります。長く座っていると足が痛くなって足を組み替えるとその瞬間に体が揺れ
る。すると先生は『君は小便したいのか』と。二度組み替えたら『やっぱり』と先生は言われました。
私の体は、二、三時間は揺れもしません。そのくらい緊張して、先生の話だからこちらも真剣勝負のよ
うなところがありました。しびれたら身体を崩して楽にすればいいのですが、そんなことをしていたら
しびれは克服できないから、しびれたまま通してしまおうと思いました。

先生は具合の悪いところだけ紙を折って返されるのです。それでそこをもう一度やり直す。折られた
くないと思って頑張り、一度だけ折られないことがありました。こうして原稿を返していただいて、玄
関で靴を履き終わってもまだ話をされていて、ここで一時間なのです。話が好きな先生でした。先生に
は何から何までお世話になりました」

西川先生の大量の著作や論文はすべて読んで、図書カードを作って記録している。「西川先生の書と
書学のすべてが私の心の柱となっていて、それはずっと変わりません。何があってもそれに照らし合わ
せてものを考えるので、迷うことはありません」

二十八歳で初入選

日展の初入選は二十八歳のとき。そこで書いた文字にはあるエピソードがある。弟子達で展覧会を見に行った帰りにお酒を飲んで夜十一時過ぎになって先生に会いたいということになった。そこで先生に電話をすると、快く家に招き入れ、またお酒を出していろいろな話をしてくれて帰りがけに一冊ずつ大事なものをくださった。「先生が清の鄧完白の詩をまとめた私家本でした。昭和四十年五月二十二日と書き入れてあります。このなかの詩を書いて日展に初入選したのが、出品作『山居早起』です」。その本はボール紙の間にはさんで大切に保管されている。

日展の書でなければ
出会えない感動

新井さんが若い人に送るメッセージとしては、「自分の力を付けるためには、テーマを決めて日展に通うことが一番です。日展でなければ見ること、感じることができないものがあったからです。今日でもそうですが、質の高さだけでなく、そこで本当に学べるもの、日展でなければ出会えない感動があるわけです。勉強するのにこれ以上の場所はないと思います」

命の断層を書く

作品を仕上げるのに、どのような手順を踏むのだろうか。

「書を書くときに、『幻影』を頭に描きます。簡単にいえばイメージです。段々それが膨らんで題材や素材、文字、古い書体が一致してきて書きたいものが目の中に見え出してくる。その時が勝負で、さあ書くとなるのです。場合によっては一〜二カ月かかります。文字や書体から作品をイメージすることもあれば、逆にイメージが先で文字を選ぶこともある。いろいろなものを調べているうちにまた幻が消えて新たな幻影が生まれることもあるのです。

『命の断層』という言葉を時々使います。つまり、今生きている瞬間を書くわけです。書で最大の特色は一回性ということです。直しがききません。線の命と存在感。一本の線があって、数文字あって、その数文字が全体になります。基本は線が一本一本大事なので、それを全力で書くということになります。

ですから、書は命と存在感が大事な部分と思います」

（二〇一八年インタビュー）

樽本樹邨
—書家—

「應詔讌曲水詩（みことのりにおうじ
きょくすいにえんせし ときつくれるし）」
（文選）2008年　第40回日展
文部科学大臣賞

樽本樹邨（たるもとじゅそん）
1937年、愛知県生まれ。中林子鶴、
青山杉雨に師事。中京大学卒業。
1962年、「許渾之詩」により第5
回日展初入選。1979年、中京大教授。
1982年、第14回日展「遊仙詩」に
より特選受賞。1984年、第16回日
展「次韻劉景文銭豪仲」により特選受
賞。2008年、第40回日展「應詔讌
曲水詩」により文部科学大臣賞受賞。
2010年、「富陽妙庭観董雙成故宅
發地得丹鼎」により日本芸術院賞受賞。
現在、日展名誉会員。

「投宿（とうしゅく）」（良寛詩）2010年　第42回日展

日展のなかでも最も応募が多い「書」は一万点のなかから入選するのは一千点という狭き門。今年、書審査主任となった書家、樽本樹邨さんは、かつて野球の特待生で入学した名古屋の中京商業で恩師・中林子鶴氏と出会い、書の道へと入られた。「書は見て読むものではなく感じるもの」と語る樽本さんの、名古屋の書道教室を訪ねた。

日展は古典から現代、
漢字、仮名、篆刻まで

日展の書の会場を見ますと、漢字、仮名、調和体、篆刻といろいろな分野があり、中でも漢字には楷書、行書、草書と多様な書芸術を鑑賞することができます。

私の子どもの頃は「読み、書き、そろばん」の時代でしたから、勉強塾よりも書道塾の方が流行っていました。小学校の頃から親しみ、成人してからも何か趣味を……と思った時はまず書道を思い浮かべる人が多いと思います。それゆえ、今、書道人口は日展に於いても他の分野とは比較にならないほどたくさんで、喜ばしい事です。しかし入選率はわずか十パーセントですから非常に厳しく、日展は書に携わる人にとっては憧れとなっています。今はパソコン全盛の時代ですから手書きのものが軽視されがちですね。若い人たちが書をやっていないと、年配になった時や、その子供たちが成人した時はどうなるのか心配ですね。

書は感じるもの

日展の会場にいると、「書が読めない、意味が分からない」と言われる方をお見かけします。そういう方に言いたいのは「書は読むものではなく感じるもの」ということです。「迫力があるな」「優美だな」「心をぶつけているようだ」「どんな気持ちで書いたのかな」など。読めないから面白くないのではなく、感じて楽しんでほしいというのが私の願いです。

とにかく書の部門は一万点の応募があって、そのうち千点が入選ですから、審査が大変です。出品者が真剣勝負で仕上げたものですからこちらも時間をかけてしっかりやります。

私は六朝時代の「龍門造像記」を五十年学んできました。これは中国の北方で生まれたものです。気候が厳しく樹木が育ちませんから紙がなく、石や岩に楷書や篆書で文字を刻みました。河川がなく、人が馬を利用する風土に培われた文字は野性的でおおらかです。一方、南には海があり樹木が育って、紙が作られましたから、行書や草書の文字が生まれたのです。行・草は流動的で優美ですから多くの人に愛され広がりましたが、中でも王羲之(おうぎし)は素直であたたかくて形を色々変化させています。「蘭亭序」には「之(是)」の文字が三十ほど出てきますが全部変化しています。さすが書聖と言われるだけあ(らんていじょ)りますね。台湾の故宮博物院の収蔵の中で一番良いものは蘇軾、つまり蘇東坡の「寒食帖」です。ある時(そとうば)(かんじきじょう)期日本にありましたが火災にあい、拾い出されて台湾に行ってしまいました。本当に惜しいことです。今では買うことができませんからね。蘇軾、黄庭堅、米芾は王羲之をしっかり学びました。宋の時代は(こうていけん)(べいふつ)個性が重んじられ、自分を表現する時代で、三人はその時代の大家です。基礎となる王羲之をしっかり

学んだからこそ自らの芸術を確立できたのです。このことは、時代を経た現代に於いても通じますね。私の場合は大ざっぱでストレートな性格ですから、どちらかと言うと自然の中にある大胆な北の文字に魅力を感じますね。両方やってみてそういう思いに辿りついたんです。

中京商業で
書の中林子鶴先生との出会い

私は小さい頃から野球が好きで、中学生の時には地元の学校の野球部に入部していました。少年野球大会では中京と対戦し、少しばかり目立ったのか誘われて中京商業高校に入学したのです。ところが背の順に並んだら私は八十三番目でビリ、レギュラーにはほど遠い存在でした。それでも二年間頑張りましたが、背も伸びず、ひたすら球拾いばかりでした。諦めて三年生には一番苦手なことをやってみようと書道部に入部しました。そこでもやはりどん底でしたが、書道部の顧問であった中林子鶴先生のご指導により、私の人生が変わることになりました。

人の出会いは不思議なものだとつくづく思います。中林子鶴先生は偶然中京商業の教師であられたわけで、西川寧先生、青山杉雨先生が率いる謙慎書道会に所属され、日展の審査員もされた方でした。何も知らない私はただひたすら、先生から言われた事を実行するのみでした。先生から「張猛龍」を五年間やるように言われ、毎日半紙で練習しました。そして五年経った時に中部地区で開催されている中日書道展に初めて出品し、最高賞を頂戴した時は驚きました。地道な基本練習がいかに大切かをその時知ったのです。

青山先生との出会い

日展に出品したのは二十四歳の時からです。初出品はみごと落選でした。早速、入選した人の作品を見たいと夜行列車に乗って名古屋から東京に行き、上野の東京都美術館に行きました。そこで驚いたのは開館前の美術館の前に長蛇の人の列を見たことです。日展に入選することの価値を知り、それからは書を意識して真剣に取り組みました。しかし、私が初入選を果たした四カ月後に、中林子鶴先生が突然亡くなられてしまいました。とても残念でした。

その時の中部書壇の危機を救ってくださったのは青山杉雨先生でした。青山先生の指導方針は一人ひとりそれぞれに違った古典を勉強させることでした。ですから謙慎書道展を見ると、皆、思い思いにいろいろなことをやっていて、画一的ではありません。楷、行、草、篆、隷、バラエティに富んで活気があります。青山先生の作品を見る眼には幅があって、個人の表現力を尊重してくださっていました。私は他の人がどんな批評をしようとも、青山先生の一言に励まされてきました。いつ頃でしたか、顔真卿（がんしんけい）をやりたいと思うようになり、先生の叱責を覚悟の上で見ていただいたのです。王羲之を習う延長線上として蘇軾、黄庭堅、米芾、顔真卿の四人はやってみたいと思っていましたから。しかし、意外に先生は「うん、いいものやってきたな」と褒めてくださり、ほっとしましたね。先生はご自分はやっていないものでも受け入れてくださる大きな器だったのです。

堂々とした
おおらかな作品が目標

昨年の日展作品の構想を練るのは半年くらいかかりました。縦横一メートル二十センチ四方の紙面に三行で書くとまず決めました。どの辺にどんな文字が来るかが問題で、二行目の真ん中の少し上くらいに造形の面白いインパクトのある文字を入れるかが問題で、二行目の真ん中の少し上くらいに造形の面白いインパクトのある文字を入れると全体が引き締まります。その場合、三行目はさらりと楽にしないと全体のバランスがとれません。そして題材を選ぶのがまた大変で、試行錯誤の連続です。堂々としたおおらかな作品を目標にしています。

若い人へ
一本の線が一番大切、線を鍛えよ

良い書とは普遍的なものです。長い間見ていても厭きがこないもの。装飾的で華美なものは厭きがきますね。そして一本の線が一番大切です。線によって作品の骨格ができますから、線が弱くてはダメ。「若者よ、線を鍛えよ」と言いたいです。行・草をやっている人でも楷書の厳しい線をマスターしないと作品に張りが出てこないです。行・草は流れが中心ですが、楷書は構築的ですから、どんな書体の人も楷書をベースに持っているといいですね。

（二〇一三年インタビュー）

日比野光鳳 ─書家─

日比野光鳳（ひびの こうほう）
1928年、京都府生まれ。父の日比
野五鳳に師事。同志社大学卒業。
1967年、第10回日展初入選。
1975年、第7回日展「春」により
特選受賞。1978年、第10回日展「春」
により特選受賞。1987年、第19回
日展「天の海」により日展会員賞受賞。
1997年、第29回日展「三日月」に
より内閣総理大臣賞受賞。1999年、
第30回日展「花」により日本芸術院賞
受賞。2008年、日本芸術院会員。
2011年、文化功労者。
日展理事、顧問歴任。2023年8月
逝去。

「三日月」1997 年　第 29 回日展　内閣総理大臣賞

「千鳥」2016 年
改組 新 第 3 回日展

京都市左京区下鴨神社にほど近い、京都の伝統を感じる趣のある邸宅を訪れた。昭和の三筆と言われた亡き父の日比野五鳳さん、光鳳さん、そしてご子息の実さんと三代続く京都の書家の家である。二階にご案内いただくと、広い和室の奥で、筆や硯が並ぶ机の前で着物姿の先生が迎えてくださった。今年八十七歳の書家に話を伺った。

京都の書家の家に生まれて
一般企業で十二年経験後に書の道へ

日比野光鳳さんは、京都に生まれ、五歳の頃から父である日比野五鳳氏のもとで書を習っていた。大学は経済学部を卒業し、その後一般企業で十二年の経験を積んでいる。経理九年、秘書課長を三年務めた。実社会では人間関係や組織のあり方などを学び、その経験が役立ってきたという。芸術家といっても、作品と向き合うばかりが仕事ではなく、ビジネスの面もある。

「正式には三十六歳から日展を始めました。それは遅かったにしても私は五、六歳から書をやっています。日展を舞台にして一般の入選から始めて、特選を二回いただいて無鑑査、委嘱、審査員を三回すると評議員、芸術院賞をいただいて理事、そして芸術院会員、八十歳で定年ですから、今は日展顧問です。今一番思うのは月日の経つのは早い。気持ちは五十代、六十代ですがいつのまにか八十七歳です。筆を持って頭脳と手を使うので長生きしますね。書を勉強し、人にものを教えるということも大事なことです。たくさんのお弟子がいて、常に反省しながらやってきているのですが、たぶん死ぬまで満足な書は書けませんね。だんだん理想が上にあがりますでしょ」

三十代は書作家として、書の基本を学び直すと同時に、父の指導で少しずつ作品を発表し始めた。

一九六七年、三十八歳の時に初入選。日展に向けて、今ある力を全力投入するという気持ちは、今もずっと持ち続けている。

四十代で、母校である同志社大学文学部の非常勤講師となり、後進の育成に努めた。京都御所の北側の建物で教壇に立った時のことを、著作の中で「私は教室の隣家である冷泉家（れいぜいけ）の屋根を見ながら、日本文化の和歌を育んできた、まさにその場所にいることに嬉しさがこみ上げて身も震える思いを味わいました」と語っている。その後も長らく、近隣のいくつかの大学で教鞭を執っている。

京都で生まれた
古今和歌集や新古今和歌集を

書は、言葉を書くもの。仮名書の場合、日本語の和歌や短歌、俳句を主に選ぶ。詩文の選定や選歌の過程で、書く言葉にも気を遣う。良い歌に出会うと、書くのも楽しさが増すという。

『万葉集』や『古今和歌集』『新古今和歌集』を常に読んでいます。最近は年がいったので『新古今和歌集』の恋の歌や春夏秋冬の歌を選んで書いて、やがて『古今和歌集』です。昔、日展を始めたころは『万葉集』の歌を選んで書いて、やがて『古今和歌集』。それから近現代の作家で正岡子規から始まって島木赤彦など。それぞれすばらしいです。　特に季節の歌がよろしいです。春夏秋冬、日本の四季の変化を歌ったもの。古今も新古今もできたのは京都ですから京都に生まれ育った私がそれを題材にするのがいいと思って、いまは新古今を中心にやっています」。

今年の日展作品は『新古今集』から選んで書く。しかし、昔の歌をそのまま書くのではない。

「これからは、変体仮名を使わないで、現代の歌を芸術的に表現する。仮名ではちらしというのですが、構成を今の時代に合わせていかに新しいスタイルにしていくか。明治以来大正時代に出た有名な作家と同じ作品を書いていては現代を語れません。現代の、二〇一六年の作家が書いたということを表現したいと思います」

京都の風土に加えて作家の現代性をうまく合致させ、気品ある雅の世界の書を考えて制作する。

「京都には『はんなり』という言葉があって、品があって控えめで、それでいて、なにか少し華やかなモノや人を、そう言います。書の作品には、なによりも強い部分や迫力ある部分が必要と考える作家も多いですが、私は上品で華やかなもの、はんなりした世界を志向する作家だと言えます」

広い机一面に、淡い色合いで日本古来の美しい紙を広げる。扇形や正方形、横長など、形もさまざまである。仮名書はこうした紙に書くのも特徴である。

「書には硯、墨、筆、紙の四つが必要です。言うは易しで行うは難しいですが、料紙といわれるきれいな紙に四、五枚書いて、書けるときもあれば百枚書いても書けないこともあります」

京都で生まれた
仮名書道を引き継いで

「千二百年前に漢字をもとに仮名が生まれたのが京都です。私は現代の京都に生まれ育って仮名を学んでいますから、仮名を発明した歴史を考えながら、広い日本の中でも京都に生まれたこと、特に私はそ

の点を強調していきたい。仮名は京都でやることに意味がある。この地で仮名書を伝えていかなければならないと思っています。父五鳳も同じ思いでこの京都でがんばってきたと思います」

日比野さんの言葉に力がはいる。

「日本は紀元前に中国から伝わった漢字の音を借りて、日本の風土に合わせて独自の仮名を作りました。七九四年に都が京都に移り現在の仮名が完成します。万葉仮名はまず草仮名になり、それがより洗練されて、現在のひらがなになります。九〇五年に最初の勅撰和歌集『古今集』が仮名文字で書かれ、日本文化の大事な要素となりました。紫式部が『源氏物語』を書いた頃は、男女関係なく仮名を使うようになりました。この日本独自の文化を創ってきたのが京都です。仮名文字がなければ日本文字もなく、和歌も俳句も発展しなかったでしょう。日本文化の基礎そのものが仮名書なのです」

近年、春夏秋冬の書を京都の迎賓館に納めた。茶室もあり、畳の部屋に外国人を案内するときの掛け軸は仮名書であるという。

日本において大切な書という芸術

「書という芸術は日本において非常に大事なものの一つです。小学校か中学校の生徒がお習字を習います。高校、大学で書道、その上に立って芸術的な書、日展を舞台にした芸術的な書を志向していく日展の作家、書家とこうなるわけで、月日がかかります。しかし、ご飯を食べるときの箸と同じように、筆も使えるはずです。日本人は筆を使います。箸をもっている人は誰でも筆を使うのも上手になります」

そして、日本人としての生き方にも触れる。

「日本人である以上、何事も美しくありたい。自分の書く字も美しくありたいものです」

公平で誰もが認める団体に

長年活躍されている日展についてお尋ねした。

「日展のことをまったくご存じない方でない限り、おおかたの人にとって日展は日本の美術の最高峰と考えてくださるはずです。私も初めて審査員となった時に、『日展の審査員です』と言うと、かなり大きな反響がありました。いまはそれ程でもないかと思いますが、当時はすごかったです。ゆえに、日展に身を置くことは、自分が一番価値あるところにいるということですから、多くの門人を日展に出品させつつ、自分もまた、日展でその年一番の作品を発表することが、最も大切な仕事だと考えています。

この三年、日展には逆風が吹きました。それも、第五科『書』の部門の醜聞でしたから、第五科の一人として皆様にはお詫び申しあげたいです。しかし、それゆえに、公平で誰もが認める団体に変わることが出来たのは良かったとも思います。しばらくすると、本当に能力のある作家が、日展に吸い寄せられ、しだいに増えていくのではないかと思うと、今後に期待が持てますね。今後は機会があれば次の世代を集めて五科それぞれで次を背負う新人にも光をあててほしいです」

繰り返し毎年見ていただく日展

「日展はそれぞれの作家が長年積み上げてきた技術や感性をお目に掛ける展覧会ですから、ご覧になる

方は、作家名とその作家の作品の傾向を覚えていっていただけるといいでしょう。観光地でも初めて行って楽しめるところと、何度も足を運ぶうちに楽しさがわかるところがあるように、日展は、繰り返し毎年見るうちにわかるようになる。この作家の今年の作品はいいなあとか、この作家なにか新しいことを始めたんだなとかがわかるようになってもらいたいですね」

日展を盛り上げる若者に期待

作家を目指す若い人に対しては、「作家になることで、普通のレベルの暮らしが出来なくなると敬遠する人も多いと思います。たしかに芸術で生活するのはなかなか難しい時代に入っているかもしれませんが、ものを創り、作品を生み出すことはとても有意義なことです。一人でも多くの優秀な作家が芸術界にとどまってくださり、日本の文化力が高まることを望んでいます。仕事しながらでもいいので、是非、日展を盛り上げようという若者に期待しています」。

（二〇一六年インタビュー）

日展の歩み

日展はこうして生まれた

江戸時代の長い鎖国の後、国を開いて外国との交流を始めると、欧米諸国の文化の高さは日本の人々を驚かせました。欧米の国々に肩を並べるために、我が国は産業の育成に努めなくてはいけないのと同時に芸術文化のレベルアップの必要性も強く感じていたのです。明治三十三年（一九〇〇年）、当時オーストリア公使だった牧野伸顕は海外の文化事情に肌で触れ、ウィーンを訪れた文部官僚に公設展覧会を開催することの大切さを情熱的に語っています。フランスでは、ルイ十四世時代の一六六七年からサロンで開かれていた鑑賞会が公設展に発展しており、それがフランスの芸術面の高さに大きく貢献していました。「我が国も公設の展覧会を開き、文明国として世界に誇れるような芸術文化を育成しようではないか」。牧野は日本の美術の水準をもっと高めたいという夢を抱いていました。この夢が実現するのが明治三十九年（一九〇六年）です。文部大臣になった牧野はかねてより念願の公設展開催を決め、明治四十年（一九〇七年）に第一回文部省美術展覧会（略して文展）が盛大に開催されたのです。この文展を礎とし、以来、時代の流れに沿って「帝展」「新文展」「日展」と名称を変えつつ、常に日本の美術界をリードし続けてきた日展は百十余年の長きにわたる歴史を刻んできました。最初は日本画と西洋画、彫刻の三部制で始まりましたが、昭和二年（一九二七年）の第八回帝展から美術工芸分野を加え、

昭和二十三年（一九四八年）の第四回日展からは書が参加して、文字通りの総合美術展となったのです。

昭和三十三年（一九五八年）からは、民間団体として社団法人日展を設立して第一回日展を開催し、さらに昭和四十四年（一九六九年）に改組が行われました。平成二十四年（二〇一二年）には内閣府より公益社団法人への移行認定を受け、団体名称を「公益社団法人日展」に変更しました。平成二十六年（二〇一四年）には組織改革に伴って改組 新 第一回日展と改め開催し、令和五年（二〇二三年）は第一〇回日展の開催となります。

この長い歴史が示しますように、日展はたえず新しい時代とともに、脱皮をかさねながら日本美術界の中核として、近代日本美術の発展に大きく貢献してきました。

日展は、毎年十月に作品公募を行います。応募者は十代後半から百歳を超える方までさまざまです。応募作品は、毎年替わる審査員が数日間をかけて厳正な審査を行い、入選や特選が選ばれ、会員などの無鑑査出品の作品と並んで陳列されます。

毎年、展示される作品は、伝統的なものから現代的な作品まで、テーマもジャンルも幅広く、作品から世相や時代背景など多くのことを読み取る楽しさがあります。

今日では、宮田亮平理事長、神戸峰男副理事長・事務局長、土屋礼一副理事長、佐藤哲副理事長、黒田賢一副理事長を中心に、日本画、洋画、彫刻、工芸美術、書と幅広く日本の美術界を代表する巨匠から、第一線で意欲的に活躍している中堅、新人を多数擁して世界にも類のない総合美術展として、全国の多くの美術ファンを集めています。

定期的に開催される全国規模の美術展の誕生。美術審査委員会官制が制定され、これに基づき、第1部（日本画）、第2部（西洋画）、第3部（彫刻）の3部制により、第1回文部省美術展覧会（文展）が開かれ、大正7年第12回文展まで続けられた。その間、第6、第7回文展において、第1部は、第1科、第2科の2科制であった。

帝展誕生。新たに帝国美術院規程が制定され、帝国美術院第1回美術展覧会（帝展）が開かれ、大正12年の関東大震災の年を除いて、昭和9年第15回帝展まで続けられた。その間、昭和2年より第4部（美術工芸）が設けられ、また第2部の中に、創作版画が加えられた。

第8回帝展第4部（美術工芸）の新設。

1907 明治40年

1919 大正8年

1927 昭和2年

1907 東京勧業博覧会開催

1914 日本彫刻会結成
日本美術院再興

第1回文展西洋画部審査員（1907-明治40年）

昭和10年
1935

新帝展に対して美術界紛糾。新たに帝国美術院官制が制定される。

昭和11年
1936

改組帝展、文展鑑査展、文展招待展開催。新および美術工芸の改組第1回帝国美術院展覧会が春に開かれたが、1回限りで廃止。美術展覧会は文部省主催に変わり、秋に文部省美術展覧会が、鑑査による展覧会と、招待による展覧会に分けられて、相次いで開かれた。

昭和12年
1937

再び文部省主催の美術展（新文展）開催。新たに帝国芸術院官制が制定され、改めて第1回文部省美術展覧会が開かれ、昭和15年、紀元2600年奉祝美術展覧会が開かれた年を除いて、昭和18年第6回（新）文展まで続けられた。

昭和19年
1944

美術展覧会取扱要綱によって、一般公募の美術展覧会は禁止されたが、文部省主催により、戦時特別美術展覧会が開催された。

1919　森鷗外帝国美術院初代院長

1923　関東大震災

1930　大原美術館開館

1931　満洲事変

1936　新文展に反対派が新制作派協会を創立

1937　竹内栖鳳、横山大観、岡田三郎助、藤島武二、初の文化勲章を受章

日中戦争始まる

1939　第2次世界大戦

1940　川合玉堂、文化勲章を受章

1941　太平洋戦争始まる

1943　和田英作、文化勲章を受章

1945　広島・長崎に原爆、終戦

1947　日本国憲法施行　上村松園、安田靫彦、朝倉文夫、文化勲章を受章

1948　化勲章を受章

第1回日展会場風景（1946- 昭和21年春　毎日新聞社提供）

昭和21年 1946
第1回日展開催。文部省主催により、第1部（日本画）、第2部（西洋画）、第3部（彫塑）、第4部（美術工芸）の4部制によって、春に第1回日本美術展覧会（日展）が開かれ、同年秋第2回日展を開いて、昭和32年第13回日展まで続けられた。

昭和22年 1947
帝国芸術院は、日本芸術院と改称される。

昭和23年 1948
第4回日展は日本芸術院主催に変わり、第5科（書）が新設される。

昭和24年 1949
日展運営会の発足。新たに日本芸術院令が制定され、また同年、日本芸術院会員の有志によって組織された日展運営会が設立されて、第5回日展より第13回日展まで、日展は日本芸術院と日展運営会の共同主催であった。

昭和33年 1958
日展が民営化され、新日展始まる。社団法人日展が創立し、日本芸術院と分離し、完全なる自主的経営される機関として、改めて第1回日本美術展覧会が開かれ、昭和43年第11回日展

1949
法隆寺から出火　湯川秀樹日本人初のノーベル賞受賞

1950
小林古径、文化勲章を受章

1952
梅原龍三郎、安井曾太郎、文化勲章を受章　東京国立近代美術館開館

1953
板谷波山、香取秀真、文化勲章を受章　NHK、民放テレビ本放送開始

1954
鏑木清方、文化勲章を受章

1955
前田青邨、文化勲章を受章

1956
坂本繁二郎、文化勲章を受章

1957
西山翠嶂、文化勲章を受章

1958
松林桂月、北村西望、文化勲章を受章　東京タワー完成

1959
川端龍子、文化勲章を受章

1961
堂本印象、福田平八郎、富本憲吉、文化勲章を受章

1962
奥村土牛、中村岳陵、平櫛田中、文化勲章を受章

1964
吉田五十八、文化勲章を受章　東海道新幹線開業、東京オリンピック

まで続けられた。

1969 昭和44年

日展改組、人事刷新される。役員改選を機に従来の日展の展覧会名称を改組日展と改め、改組第1回日本美術展覧会として開かれたが、翌年の昭和45年、「改組日展」の展覧会名称を再び「日展」と改めて第2回日展を開き、平成25年第45回日展まで続けられた。

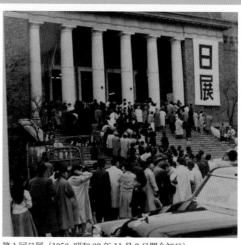

第1回日展（1958-昭和33年11月2日開会初日）

1965　山口蓬春、小絲源太郎、文化勲章を受章

1966　徳岡神泉、文化勲章を受章

1967　林武、村野藤吾、文化勲章を受章

1968　堅山南風、浜田庄司、文化勲章を受章　文化庁が文部省の外局として発足

1969　東山魁夷、文化勲章を受章　アポロ11号月面着陸

1970　棟方志功、文化勲章を受章　大阪・万国博覧会開幕

1971　荒川豊蔵、文化勲章を受章

1972　岡鹿之助、文化勲章を受章　高松塚古墳発見

1973　谷口吉郎、文化勲章を受章　オイル・ショック

1974　杉山寧、橋本明治、文化勲章を受章

1975　小山敬三、田崎広助、中川一政、文化勲章を受章

1976　小野竹喬、松田権六、文化勲章を受章　NHK『日曜美術館』スタート

1977　山本丘人、文化勲章を受章

1978　楠部彌弌、文化勲章を受章

1979　澤田政廣、文化勲章を受章

1980　小倉遊亀、丹下健三、文化勲章を受章

1981　山口華楊、文化勲章を受章

昭和59年　1984　「新文展回顧展」を松屋銀座で開催。

昭和58年　1983　「帝展回顧展」を松屋銀座で開催。

昭和57年　1982　「文展回顧展」を松屋銀座で開催。

昭和53年　1978　「日展70年記念展」を松屋銀座で開催。

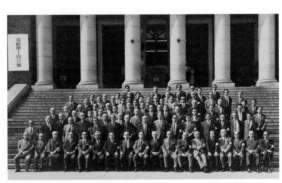

改組第1回日展審査員総会記念写真（1969 9 - 昭和44年）

1982　髙山辰雄、文化勲章を受章

1983　牛島憲之、小磯良平、文化勲章を受章

1984　上村松篁、奥田元宋、文化勲章を受章

1985　西川寧、文化勲章を受章

1986　荻須高徳、文化勲章を受章　チェルノブイリ原発事故

1987　池田遙邨、文化勲章を受章

1988　圓鍔勝三、文化勲章を受章

1989　片岡球子、吉井淳二、富永直樹、文化勲章を受章　昭和天皇崩御　平成改元　ベルリンの壁崩壊

1990　金子鷗亭、文化勲章を受章　湾岸危機　バブル経済破綻

1991　福沢一郎、蓮田修吾郎、文化勲章を受章

1992　佐藤太清、青山杉雨、文化勲章を受章

1993　森田茂、帖佐美行、文化勲章を受章

1994　岩橋英遠、文化勲章を受章　円高百円を突破

1995　佐治賢使、文化勲章を受章　阪神淡路大震災　地下鉄サリン事件

1996　伊藤清永、浅蔵五十吉、森英恵、文化勲章を受章

1997　髙橋節郎、文化勲章を受章　香港返還

平成26年 2014／平成25年 2013／平成24年 2012／平成19年 2007／平成9年 1997／昭和63年 1988／昭和61年 1986

昭和61年 1986　「日展回顧展」を松屋銀座で開催。

昭和63年 1988　「日展80年記念展」を松屋銀座で開催。

平成9年 1997　「日展90年記念展」を松屋銀座で開催。

平成19年 2007　日展100年、国立新美術館に会場を移す。「日展100年」展を国立新美術館、宮城県美術館、広島県立美術館、富山県立近代美術館で開催。

平成24年 2012　日展105年、公益社団法人日展となる。公益法人制度改革に伴い、内閣府より公益社団法人への移行認定を受け、4月1日より「公益社団法人日展」として新たに出発した。

平成25年 2013　第45回日展開催。

平成26年 2014　日展改革。人事組織の大幅な改組に伴い名称を改組 新 日展と改め、改組 新 第1回日展として開かれる。

2017／2016／2015／2014／2013／2012／2011／2010／2007／2006／2005／2004／2003／2002／2001／2000／1999／1998

1998　平山郁夫、村上三島、文化勲章を受章

1999　秋野不矩、文化勲章を受章

2000　杉岡華邨、文化勲章を受章

2001　守屋多々志、淀井敏夫、文化勲章を受章

2002　藤田喬平、文化勲章を受章

2003　加山又造、文化勲章を受章

2004　福王寺法林、小林斗盦、文化勲章を受章

2005　青木龍山、文化勲章を受章

2006　大山忠作、文化勲章を受章

2007　中村晋也、文化勲章を受章　国立新美術館六本木に開館

2010　安藤忠雄、三宅一生、文化勲章を受章

2011　大樋年朗、文化勲章を受章　東日本大震災

2012　松尾敏男、文化勲章を受章

2013　髙木聖鶴、文化勲章を受章

2014　野見山暁治、文化勲章を受章

2015　志村ふくみ、文化勲章を受章

2016　草間彌生、文化勲章を受章

2017　奥谷博、文化勲章を受章

2015 平成27年	改組 新 第2回日展開催。
2016 平成28年	改組 新 第3回日展　東京都知事賞新設。
2017 平成29年	日展110年、改組 新 第4回日展開催。 「いま日本の美を支える作家たち ―日展110年―」をBSフジで放映。
2019 令和元年	改組 新 第6回日展開催。
2023 令和5年	第10回日展開催。

2018	今井政之、文化勲章を受章
2020	奥田小由女、澄川喜一、文化勲章を受章 新型コロナウイルス感染症緊急事態宣言
2021	絹谷幸二、文化勲章を受章 東京2020オリンピック・パラリンピック競技 大会開催
2022	上村淳之、文化勲章を受章 沖縄復帰50年　ロシア、ウクライナ侵攻

本書掲載のインタビューは、2012、2013、2016〜2023年に、日展の報道資料のために、作家のアトリエ等で行われました。本書はそのテキストをもとに再編集しております。

著者	公益社団法人 日展
	〒110-0002 東京都台東区上野桜木 2-4-1
	TEL 03-3821-0453　FAX 03-3823-0453　email: office@nitten.or.jp
	https://nitten.or.jp/
写真	安田茂美（P42,52, 136, 154,226,236,280,298, 326,380）
	フジタヒデ（P8,16,60,78, 86,96,104,120, 128,144,174,192,200,208,216,246,256,288,334,344,354,370）
	みやちとーる（P26,34,112,184,272,308,362）
	松本理加（P68,264）
	飯田徹（P316,388）
編集	神戸峰男（公益社団法人 日展事務局）
	相澤尚登（公益社団法人 日展事務局）
	冨樫こづえ（公益社団法人 日展事務局）
	安田茂美（株式会社 IMPRESSION）
	松井文恵（株式会社 IMPRESSION）
デザイン	椎名麻美
校正	株式会社円水社
DTP	株式会社明昌堂
編集部	川崎阿久里（世界文化ブックス）

美の表現者たち—現代の日展—

発行日　2023 年 11 月 15 日　　初版第 1 刷発行

著　者	公益社団法人 日展
発行者	竹間 勉
発　行	株式会社世界文化ブックス
発行・発売	株式会社世界文化社
	〒102-8195　東京都千代田区九段北 4-2-29
	電話　編集部 03（3262）5129
	販売部 03（3262）5115
印刷・製本	株式会社リーブルテック

©NITTEN,2023. Printed in Japan
ISBN 978-4-418-23220-8